诗学与美学研究丛书

温克尔曼的希腊艺术图景

高艳萍 著

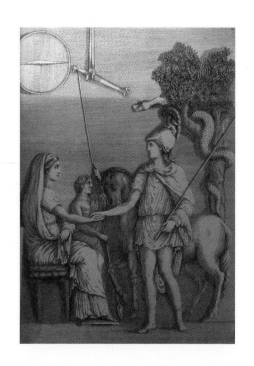

图书在版编目(CIP)数据

温克尔曼的希腊艺术图景/高艳萍著. —北京:北京大学出版社,2016.11
(诗学与美学研究丛书)
ISBN 978-7-301-27550-4

Ⅰ.①温… Ⅱ.①高… Ⅲ.①古典艺术—研究 Ⅳ.①J110.92

中国版本图书馆 CIP 数据核字(2016)第 224431 号

书 名	温克尔曼的希腊艺术图景
	Winckelmann de Xila Yishu Tujing
著作责任者	高艳萍 著
责任编辑	张文礼
标准书号	ISBN 978-7-301-27550-4
出版发行	北京大学出版社
地 址	北京市海淀区成府路 205 号 100871
网 址	http://www.pup.cn
电子信箱	pkuwsz@126.com
新浪微博	@北京大学出版社
电 话	邮购部 62752015 发行部 62750672 编辑部 62756467
印 刷 者	北京大学印刷厂
经 销 者	新华书店
	965 毫米×1300 毫米 16 开本 17 印张 253 千字
	2016 年 11 月第 1 版 2016 年 11 月第 1 次印刷
定 价	42.00 元

未经许可,不得以任何方式复制或抄袭本书之部分或全部内容。
版权所有,侵权必究
举报电话: 010-62752024 电子信箱: fd@pup.pku.edu.cn
图书如有印装质量问题,请与出版部联系,电话: 010-62756370

人所能知者,必先已入梦。

——巴什拉

"诗学与美学研究丛书"序

在西方,从学科发展史上讲,先有探讨文艺理论与批评鉴赏的诗学(poetics),后有研究感性知识与审美规律的美学(aesthetics)。前者以亚里士多德的《诗学》为代表,后者以鲍姆嘉通的《美学》为标志,随之以康德的《判断力批判》、黑格尔的《美学讲演录》和谢林的《艺术哲学》为津梁,由此发展至今,高头讲章的论作不少,称得上立一家之言的经典不多,能入其列者兴许包括尼采的《悲剧的诞生》、丹纳的《艺术哲学》、杜威的《艺术即经验》、克罗齐的《美学纲要》、柯林伍德的《艺术原理》、苏珊·朗格的《情感与形式》、阿恩海姆的《艺术与视知觉》、卢卡奇的《审美特性》、阿多诺的《美学理论》等。

在中国,传统上诗乐舞三位一体,琴棋书画无诗不通,所谓"诗话""词话""乐论""文赋""书道"与"画品"之类文艺学说,就其名称和内容而言,大抵上与西洋科目"诗学"名殊而意近,这方面的代表作有儒典《乐记》、荀子的《乐论》、嵇康的《声无哀乐论》、陆机的《文赋》、刘勰的《文心雕龙》、严羽的《沧浪诗话》、刘熙载的《艺概》等。至于"美学"这一舶来品,在20世纪初传入华土,因其早期引介缺乏西方哲学根基和理论系统,虽国内涉猎"美学"者众,但著述立论者寡,就连王国维这位积极钻研西学、引领一代风气者,其为作跨越中西,钩深致远,削繁化简,但却取名为《人间词话》,行文风格依然流于传统。这一遗风流韵绵延不断,甚至影响到朱光潜对其代表作《诗论》的冠名。迄今,中国的美学研究者众,出版物多,较有影响的有朱光潜的《文艺心理学》与《西方美学史》、宗白华的《美学散步》、邓以蛰的《画理探微》等。至于中国意义上的美学或中国美学研究,近数十年来成果渐丰,但重复劳动不少,食古不化风盛,在理论根基与创化立新方面,能成一家之说者屈指可数。相比之下,理论价值较为突出的论著有徐复观的《中国艺

术精神》与李泽厚的《美学三书》等,其余诸多新作高论,还有待时日检验,相信会在不久的将来"青出于蓝,而胜于蓝"。

面对国内上述学术现状,既没有必要急于求成,也没有必要制造某种民族性或政治化压力进行鼓噪,更没有必要利用现代媒体进行朝慕"新说"、夕伐"假论"之类的戏剧性炒作,因为那样只能产生焰火似的瞬间效应,非但无助于学术研究的推进,反倒招致自欺欺人、自我戏弄的恶果。我们以为,"非静无以成学"。这里所言的"学",是探究经典之学问,是会通古今之研究,是转换创化之过程,故此要求以学养思,以思促学,学思并重,尽可能推陈出新。不消说,这一切最终都要通过书写来呈现。那么,现如今书写的空间到底有多大?会涉及哪些相关要素呢?

我们知道,传统儒家对待治学的态度,总是将其与尊圣宗经弘道联系在一起,故有影响弥久的"述而不作"之说。但从儒家思想的传承与流变形态来看,所谓"述"也是"作",即在阐述解释经典过程中,经常会审时度势地加入新的看法,添入新的思想,以此将"阐旧邦以辅新命"的任务落在实处。相比之下,现代学者没有旧式传统的约束,也没有清规戒律的羁绊,他们对于经典的态度是自由而独立的,甚至为了达到推翻旧说以立新论的目的而孜孜以求,尝试着引领风气之先,成就一家之言。有鉴于此,为学而习经典,"述"固然必要,但不是"述而不作",而是"述而有作",即在"述"与"作"的交叉过程中,将原本模糊的东西昭示为澄明的东西,将容易忽略的东西凸显为应受重视的东西,将论证不足的东西补充为论证完满的东西……总之,这些方面的需要与可能,构成了"述而有作"的书写空间。如今大多数的论作,也都是在此书写空间中展开的。列入本丛书的著译,大体上也是如此。

需要说明的是,"述而有作"是有一定条件的,这需要重视学理(academic etiquettes),重视文本含义(textual meaning),重视语境意义(contextual significance),重视再次反思(second reflection),重视创造性转化(creative transformation)。

对于学理问题,我曾在一次与会发言中讲过:从"雅典学园"(Akadeimeia)衍生的"学者"(academic)一词,本身包含诸多意思,譬如"学

术的、纯学理的、纯理论的、学究式的"等等。从学术研究和学者身份的角度来看,讲求学理(以科学原理、法则、规范和方法为主要内容的学理),既是工作需要,也是伦理要求。就国内学界的现状看,以思想(而非一般的思想性)促研究,是有相当难度的,因为这需要具备相当特殊的条件。"言之无文,行而不远"。近百年来,国内提得起来又放得下去的有根基的思想(理论学说)不多,真正的思想家为数寥寥。因此,对大部分学者而言,以学理促研究,在相对意义上是切实可行的。学术研究是一个逐步积累和推进的过程,国内的西方学术研究更是如此。经常鼓噪的"创新"、"突破"或"打通"等等,如若将其相关成果翻译成便于甄别和鉴定的英文或法文,就比较容易看出其中到底有多少成色或真货。鉴于此况,倡导以学理促研究,是有一定必要性和针对性的。这其中至少涉及三个主要向度:(1)学理的规范性和科学性(借着用);(2)理解与阐释的准确性(照着讲);(3)假设与立论的可能性和探索性(接着讲)。在此基础上,才有可能把研究做到实处,才有可能实现"创造性转化"或"转换性创构"(transformational creation)。

对于经典研读,我也曾在一次与会发言中讲过这样一段感言:"现代学者之于古今经典,须入乎文本,故能解之;须出乎历史,故能论之;须关乎现实,故能用之。凡循序渐进者,涵泳其间者,方得妙悟真识,终能钩深致远,有所成就。"

所谓"入乎文本,故能解之",就是要弄清文本的含义,要保证理解的准确性。这是关键的一步,是深入研究和阐发的基点。这一步如果走得匆忙,就有可能踏空,后来的一切努力势必会将错就错,到头来造成南辕北辙式的耗费。而要走好这一步,不仅需要严格的学术训练,也需要良好的语文修养,即古今文字与外语能力。要知道,在中外文本流通中,因语文能力不济所造成的误译与误用,自然会殃及论证过程与最后结论,其杀伤力无疑是从事学术研究和准确把握含义的大敌。

所谓"出乎历史,故能论之",其前提是"入乎历史",也就是进入到历史文化的时空背景中,拓宽思维的广度与深度,参阅同时代以及不同时代的注释评说,继而在"出乎历史"之际,于整体把握或领会的基

础上，就相关问题与论证进行分析归纳、论述评判。这里通常会涉及"视域的融合""文本的互动"与"语境的意义"等时下流行的解释学概念。当然，有些解释学概念不只限于文本解读与读者接受的技术性方法，而是关乎人之为人的存在形式与历史意识间的本体论关系。因此，我们在解释和论述他者及其理论观点时，自己会有意无意地参与到自我存在的生成过程里面。此时的"自我"，经常会进入"吾丧我"的存在状态，因为其感受与运思，会涉及他者乃至他者的他者，即从两人的对话与体验中外延到多人的对话与体验中。在理想条件下，这一过程所产生与所期待的可能效应，使人油然联想起柏拉图标举诗性智慧的"磁石喻"。

所谓"关乎现实，故能用之"，具有两层意思。其一是在关注现实需要与问题的基础上，将相关思想中的合理因素加以适宜的变通或应用，以期取得经世致用或解决现实问题的可能效果。其二是在系统研究的基础上，通过再次反思，力求返本开新，实现创造性转化或转换性创构，以便取得新的理论成果，建构新的理论系统。譬如，牟宗三以比较的视野，研究宋明理学与康德哲学，成就了牟宗三自己的思想系统。海德格尔基于个人的哲学立场，研究尼采的哲学与荷尔德林的诗歌，丰富了海德格尔本人的理论学说。后期的思想家，总是担负着承上启下的使命，他们运用因革之道，吸收不同养料，究天人之际，通古今之变，成一家之言。这一切都是在"入乎文本""出乎历史"和"关乎现实"的探索过程中，循序渐进，钩深致远，最终取得的成就。

在此诚望参与和支持本丛书的学者，均以严谨的学理和创化的精神，将自己的研究成果呈现给广大读者诸君，以此抛砖引玉，促进批评对话，推动诗学与美学的发展。

借此机会，谨向出版资助单位北京第二外国语学院跨文化研究院诚表谢忱！

以上碎语，忝列为序。

王柯平

千禧十一年秋于京东杨榆斋

目　　录

序言 …………………………………………………………… 1

导言 …………………………………………………………… 1

第一章　不可见之美 ……………………………………… 6
　　第一节　知性及其表象 ……………………………………… 8
　　第二节　寓意 ……………………………………………… 28
　　第三节　不可见之美 ……………………………………… 47

第二章　可见表面的形式美学 …………………………… 62
　　第一节　微妙的形式 ……………………………………… 62
　　第二节　椭圆问题 ………………………………………… 68
　　第三节　希腊表面 ………………………………………… 79
　　第四节　温克尔曼的中性美学 …………………………… 100
　　余论　作为身体的希腊雕像 ……………………………… 114

第三章　静与淡：道德诗学的显与隐 …………………… 120
　　第一节　"静穆"的道德诗学 …………………………… 120
　　第二节　审美的"静" …………………………………… 127
　　第三节　道德诗学的偏离：希腊的抑或罗马的？ ……… 134
　　第四节　静穆之下：隐匿的狄奥尼索斯 ………………… 140
　　余论　温克尔曼论审美感受力的培养 …………………… 149

第四章　温克尔曼的视觉肌理 …………………………… 158
　　第一节　温克尔曼的"视象敷写" ……………………… 159
　　第二节　"凝视"：触觉的介入 ………………………… 164
　　第三节　被雕像"回看" ………………………………… 174

第五章　艺术史的哲学 …………………………………… 178
　　第一节　艺术史的建构 …………………………………… 178
　　第二节　诗化的历史哲学 ………………………………… 192
　　余论　雄浑与优美 ………………………………………… 201

第六章　温克尔曼的希腊图景 …………………………… 209
　　第一节　原型与教化 ……………………………………… 209
　　第二节　希腊性情 ………………………………………… 214
　　第三节　德国的"希腊图景" ……………………………… 226

结语　温克尔曼的悖论 …………………………………… 236

主要参考文献 ……………………………………………… 240

后记 ………………………………………………………… 255

Contents

Preface ·· 1

Introduction ·· 1

Chapter 1　Invisible Beauty ··· 6
 Ⅰ　"Verstand" and its Appearance in Art ························· 8
 Ⅱ　Allegory ·· 28
 Ⅲ　Invisible Beauty ·· 47

Chapter 2　The Formal Aesthetics of Visible Surface ········· 62
 Ⅰ　The Subtle Form ··· 62
 Ⅱ　"Ellipse" as Form ·· 68
 Ⅲ　Greek Surface ··· 79
 Ⅳ　The Aesthetics of "In-between" ······························ 100
 Appendix　The Greek Sculpture as Body ······················ 114

Chapter 3　The Presence and Concealment of Moral Poetics ····· 120
 Ⅰ　The Moral Poetics of "Stillness" ······························ 120
 Ⅱ　"Stillness" as Beautiful Form ·································· 127
 Ⅲ　Moral Poetics : Greek or Roman? ···························· 134
 Ⅳ　Beneath "Stillness" : The Hidden Dionysus ··············· 140
 Appendix　The Training of Aesthetic Sensibility ············ 149

Chapter 4　Winckelmann's Visual Texture ·························· 158
 Ⅰ　"Ekphrasis" ·· 159
 Ⅱ　"Betrachtung" : the Engagement of Touch ··············· 164
 Ⅲ　How the Sculpture Looks Back ······························ 174

Chapter 5 The Philosophy of Art History ·················· 178
　Ⅰ　The Construction of the History of Greek Art ········ 178
　Ⅱ　The Poetic Philosophy of History ···················· 192
　Appendix　The "hoehe" and "schoen" Style ············ 201

Chapter 6 Winckelmann's "Greek Image" ················ 209
　Ⅰ　Archetype and "Bildung" ···························· 209
　Ⅱ　The Greek Character ································ 214
　Ⅲ　The "Greek Image" of German Literati ·············· 226

Conclusion　The Paradoxes of Winckelmann ·············· 236

Bibliography ·· 240

Epilogue ·· 255

序　言

《温克尔曼的希腊艺术图景》颇富新见，值得一读，其中所论不仅有助于把握温克尔曼古代艺术史学的思想精髓，而且更有助于赏析古希腊雕刻作品的审美特质。例如，书中在阐发"火喻"(the fire allegory)时指出：

> "美就像是通过火从物质中提炼出来的精神(Geist)。"温克尔曼这一表述令人联想到赫拉克利特所言："火令灵魂更加优秀。"在赫拉克利特这里，灵魂作为生命原则是"火"，它发现由水和土构成的身体是可恶的；在温克尔曼关于美的概念中，精神发现物质是可恶的，因而需要将之去除或"焚尽"，美是纯粹抽象的象征，因而必定是物质性的对立面。火作为精神性的叙述同样回荡在温克尔曼的文本当中，甚至在海德格尔、德里达等人的文字中依然可见将火与精神性相系的表述。……在温克尔曼眼里，希腊雕刻的美正在于其超越物质性。（参阅本书第一章第三节）

我们知道，赫拉克利特是将"火"视为宇宙生成的始基(archē)或本源，认为其存在高于"水"和"土"等其他元素。温克尔曼因循这一理路，将"火"转喻为艺术美创生的重要中介，以此促使希腊雕刻经由物质向度跃入精神领域。我们可以想象，这"火"理应是"永恒的活火"，是富有生命力和精神以太的永久动能。借着燃烧的火光来凝照希腊雕刻所表现的美，既有可能洞透对象身上蕴含的活力机制或生命精神，也有可能点燃观众心中潜在的爱美欲求或创美热情。

应当说，阅读此书，还会收获更多的惊喜。之所以有此效果，我以为这至少得益于三个条件，一是作者享有精细的艺术鉴赏兴味，二是其具备审慎的理论反思能力，三是其对研究对象做过卓有成效的实地

调研。事实上,本书作者高艳萍博士乐于艺道,习于思辨,曾先后应邀赴意大利和希腊短期研修,借机考察了当地博物馆、艺术馆和教堂里陈列的诸多古代精品佳作。在其发送的微信微博里,她以文图并茂的方式记录和呈现了自己亲临其境的直觉、观感、解析和评判。这些文字富有实感才情,所附图片可以言物互证,给我留下的初步印象是:作者大抵可入乎其内以思其精微,出乎其外以观其渊源。这一切均有利于她修改和深化自己的新作内容。

谈及古希腊雕刻艺术,有一点兴许会让现代人甚感诧异。通常,我们所见的雕像,大多是表层泛黄、锈迹斑斑的大理石作品,殊不知新近的考古发掘证实,这些作品原本全部涂有颜色,多以紫色为主调。这让我们自然联想到秦始皇兵马俑刚出土时的形态,那也是全身上下涂有颜色,常以黑红两色相间为主调。现如今,这些古希腊雕像历尽沧桑,尽洗铅华,呈现出如此这般古朴自然的色泽与风姿。

那么,当代人对古希腊雕刻艺术特征究竟了解多少呢?我猜想,不少人在这方面的认知,都离不开温克尔曼在《古代艺术史》里所作的精要概括:"希腊杰作上共通的卓越特征,是姿势与表情上高贵的单纯与静穆的伟大。正如同大海的表面即使汹涌澎湃,它的底层却仍然是静止的一样,希腊雕像上的表情,即使处于任何激情之际,也都表现出伟大与庄重的魂魄。"[①]在这部新著里,高艳萍博士根据不同语境,就此进行了专门阐释,提出了可信的理据支持。如其所言:

> 从德累斯顿到罗马,温克尔曼的思想在保持连续性的同时也存在差异性,明显发生着从道德原则(思想原则)到艺术原则(美的原则)的变迁。《拉奥孔》群像让位于《贝尔维德尔的阿波罗》和《尼俄柏》,审美标准从"静"转为"淡",道德诗学从显明转为潜隐。……"高贵的单纯,静穆的伟大"蕴含的道德精神在《古代艺术史》中得到进一步例证、阐发、推进及变异。温克尔曼后期的艺术理解逐渐超越了早期的道德关注,而渐趋艺术美的原则。就

① 温克尔曼:《希腊美术模仿论》(潘襎译并笺注,北京:中国社会科学出版社2014年版),第72—73页。

"静穆"而言,早期的温克尔曼将其视作道德人格的表达与象征,而后期的温克尔曼则更加关注其作为造型艺术原则的意义所在。(参阅本书第三章第一、二节)

其实,挂在温克尔曼名下的这句"口头禅"(catchphrase)——"高贵的单纯,静穆的伟大"(die edel Einfalt und die stille Grösse),若究其来历,通常上溯到18世纪前半期伏尔泰、理查德森与夏夫兹博里等英法学者那里。在当时,他们将自己对古代艺术的感悟表述为 noble simplicity(高贵的单纯)或 grande simplicité(伟大的单纯)。在1726年的德国文献中,也出现过"高贵的单纯"这一言论。至于"静穆的伟大"(grandeur tranquille)或"静谧的伟大"(grandeur sereine),在当时亦属常用的艺术性修辞。此外,理查德森本人还用过"真实的伟大与……高贵的单纯"(véritable grandeur et... noble simplicité)之类说法。由此可见,此说并非温克尔曼个人的独创,而是其忠实的翻译和借用,相关时段大约在1754—1755年间(温克尔曼的论文《希腊艺术模仿论》是于1775年5月出版的)。①

不过,意义毕竟是人给的。温克尔曼转借上述说法,在历史考古、作品剖析和言之有据的基础上,用来概括与彰显希腊雕像的典型性特质,并将其上升为希腊艺术"自律性的内在创造冲动",这不能不说是他本人化虚为实的重要理论贡献之一。如今观之,该说不仅反映出古希腊雕刻作品外在的直观特征(审美形象)及其内在的结构特征(心理状态),而且反映出其象征性的道德追求(道德蕴含)。无论就其表现的裸体姿势、目光神态和德性范式而论,还是就其附带的衣褶发髻、装饰纹样或法器神具而言,都会让真诚的观众在沉静中凝神观照,在景慕中欣然而乐,在纯真中感悟德性,在遐想中思接千载……总之,现存的古希腊雕刻精品,的确在一定程度上折射出古希腊人作为"正常儿童"的独特心智、精神境界与艺术风范。

值得注意的是,温克尔曼的结论源自艺术考古学和艺术史学的研究成果。在此过程中,他扼要地总结了古希腊艺术的历史发展阶段及

① 温克尔曼:《希腊美术模仿论》(潘襎译并笺注),第72页注释2。

其风格流变特征。譬如,他将希腊艺术大体分为四种风格。首先是早期的远古风格,其刚毅而僵硬的轮廓,虽然凸显出雄伟的表现力,但却破坏了优美,不那么自然。随后便是崇高风格,其柔和的轮廓代替了僵直的棱角,自然的姿势代替了不自然的造作,合理的运动代替了激烈的夸张,由此所奠定的人体比例,显得更为精确、优美和宏伟,这一切在菲狄亚斯与米隆等人的作品中得到充分展现。接下来是鼎盛的典雅风格,其宏伟感已然融入了和谐感,人体作品中柔和的目光、优美的双手与优雅的神态,在雅典娜的雕像中表现得十分完美。正是在此阶段,艺术家试图表现两种优雅,一是基于伊奥尼亚式和谐或秩序的优雅,二是基于多里克式和谐或秩序的优雅。最终则为后期的摹仿风格,其圆润而讲求细致的艺术表现手法,虽然使作品变得更加悦目可爱,但由于缺乏独立思想和英雄气概,结果使雕刻像音乐一样,均沾染上过多的女性纤柔色彩,因此显得枯燥、干瘪、琐碎、迟钝和卑俗,这可以说是为了追求更好的东西反倒失去了原有的美好质素。对此,温克尔曼断言,第四种摹仿风格的灿烂时期并不长久,因为从伯里克利时代到亚历山大逝世,只经历了将近120年,而在亚历山大逝世之后,艺术的蓬勃景象开始趋向衰落。[①] 以上所述,既是艺术流变的遗憾,也是艺术发展的必然。花开花落,逝者如斯,历史总是不以人的意志或愿望为转移。

 黑格尔曾言:每谈及古希腊,总会使人产生某种家园的感觉。在我这里,每谈及古希腊,最令人感慨和最值得反思的则是古希腊人崇尚与践履的"自由"观念。这一观念既是锻造古希腊人思维方式的铁砧,也是孕育古希腊艺术家创造力的基质,同时也是打开古希腊人精神世界的钥匙。正是得益于这一"自由"观念,雅典城邦解放了公民思想,摆脱了专制统治,构建了民主社会,改变了被邻邦鄙视的困境,开拓了黄金时代的盛世。温克尔曼作为当时德国启蒙运动的主导者之一,确对古希腊人的文化和政治理想满怀深情。他在多年研究和考察

[①] 温克尔曼:《希腊人的艺术》(邵大箴译,桂林:广西师范大学出版社2001年版),第200页。

的基础上,以感慨与羡慕的语气指出:

> 通过自由塑造出来的全民思维方式,犹如健壮树干上萌发的优良分支一样。诚如一个习惯于反思之人的心灵,在广阔的田野里、敞开的道路上或房子的屋脊上,一定要比在低矮的居室里或任何受限的处境中,会上升到更高的位置。享有自由的希腊人的思维方式,当然与在强权统治下的民族有着迥然不同的观念。希罗多德引证说,自由乃是雅典城邦获得力量与尊重的唯一缘由,而在此之前,雅典由于被迫承认独裁君主,则无力与邻近的城邦匹敌。……
>
> 希腊人在风华正茂时就善于沉思,比我们通常开始独立思考要早二十余年。当青春的火焰引燃后,他们便在精力旺盛的体格支持下开始训练自己的心灵,而我们的心灵所吸收的却是低等的养料,一直到其走向衰亡为止。希腊人年富力盛的理智,犹如娇嫩的树皮,保存和放大一种留在上面的印记,不会因空无思想概念的单纯声响而转移自身的注意力;至于其大脑,犹如涂上蜡层的刻写板,只容纳一定数量的词汇或形象,当真理需要容纳空间时,它不会被各种梦想挤得满满登登。知晓别人先前已知之物的博学,是后来修养而成的。我们今天所理解的那种博学,在希腊鼎盛时期可以轻而易举地获得,那时人人都可成为智慧之士。那时的世界没有现在这样虚荣,这样看重许多书本知识,因为,直到第 61 届奥林匹克竞技会(the 61st Olympiad)之后,最伟大诗人的散佚作品才汇集在一起。儿童们学习这些诗篇,青年们像诗人一样思索,倘若有人贡献出某种有价值的东西,他就会加入到最佳公民的行列之中。①

不难看出,温克尔曼在此将古希腊人尊奉为人之为人的范型,借此为当时的人们设立一种追求完善的参照样板。今日重温古希腊人的品格秉性,我们会发现其成熟独立的思维习惯、精致健康的思想养

① Johann J. Winckelmann, *History of the Art of Antiquity* (trans. Harry F. Mallgrave, Los Angeles: Getty Publications, 2006), p. 188.

料、志存高远的人生目标和自由放达的生存环境,依然是那样非同凡响、求之不得。

的确,古希腊人是极其幸运的,因为他们享有精神的"自由"。这种"自由",既是希腊人从事思想创造的保障,也是希腊人进行艺术创造的保障,同时更是希腊人享受幸福生活的保障。尽管古希腊哲人柏拉图对无政府状态下不负责任的"过度自由"严加批判,但却对"适当自由"倍加推崇,认为此乃公民社会的基本权利,城邦善治的必要条件,人之为人的制度保障,思想启蒙和人文化成的重要组成部分。

有趣的是,在两千余年之后的一次征文比赛中,康德在其所撰的《何为启蒙?》一文里,再次从思想自由的角度论述了启蒙的可能途径。当然,这种"自由",是基于理智和责任的自由,是自然向自由生成的自由,同时也是人之为人所应追求的积极自由。康德本人作为哲学家,试图从理智直观经由审美判断抵达自由直观,由此开辟一条从启蒙到自由、从意志到道德的新理路。追随其后的席勒,则将前者开启的宏伟事业,尽力趋向审美王国,试图以审美方式来实现人类启蒙与自由的理想目标。

迄今,多少年过去了,这类带有乌托邦色彩的审美王国,如同柏拉图最早创设的理想城邦一样,在现实生活世界里总是难以建成的美好愿景。但是,与此相关的理论假设与不懈探索,在古往今来各色工具理性、公权私用或愚民政策泛滥成灾的时期,总能为人类提供一种可资参照的坐标或灯塔,这抑或使人类尽可能避免陷入为生活表象所遮蔽的异化生活,抑或给人类在绝望中带来一丝有必要为之奋斗的希望之光……

话说远了,就此打住,忝列为序。

王柯平
千禧 16 年春草讫于澜沧江畔

导　　言

温克尔曼(Johann Joachim Winckelmann)在1764年时感慨,倘若再年轻几岁,则必去希腊旅行。数年后在致丹麦雕塑家威德威尔特(Johannes Wiedewelt)的信中,又重新萌生去希腊旅行的愿望,并坦言:我为自己的命运感到怡然欣悦。①

但实际上,温克尔曼并没能去成希腊。计划几度延搁,直到他突然在一个普通的盗贼手下失去生命。平庸的死亡,粗暴地终止了这位18世纪德国文人的希腊研究之旅。

当时还是莱比锡艺术学院学生的歌德一心盼望他的到来,闻此噩耗,痛叹涕零。多年后,歌德在缅怀温克尔曼时写道:"他的早逝对我们是有意义的,因为他力量的气息从墓穴升起,赋予我们生气,他开始的事业充满热忱与爱的激情,在我们心中涌动着。"②

温克尔曼于1717年10月7日作为鞋匠之子出生于德国勃兰登堡的施滕达尔(Standel)。童年贫穷卑微。少年无书可读。奉父母之命入哈雷大学神学系,后辗转耶拿大学修医学、数学。为维持生计,曾以教学糊口。但古代希腊如同梦境萦绕他,"美的知识与荷马的比喻"在他心中盘踞不散。1748年他来到德累斯顿,到历史学家宾瑙位于德累斯顿郊区的图书馆工作,终于饱读希腊诗书。1755年,温克尔曼出

① Winckelmann, *Kleine Schriften und Briefe* (Weimar: Hermann Böhlaus Nachfolger, 1960), p. 348.
② 温克尔曼:《希腊美术模仿论》(潘襎译并笺注,台北:典藏艺术家庭股份有限公司2006年版),第259—260页。

版了令他声名鹊起的《希腊美术模仿论》(Gedanken über die Nachahmung der griechischen Werke in der Malerei und Bildhauerkunst)。为了更加趋近古代文化，他判离新教成为一名天主教神父，谋了一职去罗马。梅尼克所言甚是，温克尔曼用德国"毛毛虫般的生活"换来了"羽化成蝶"般的自由生命，迎来他豪奢的艺术生活。当过几位主教的图书馆员后，他最终做了罗马主教阿尔巴尼的文物主管，得以终日与古代艺术品周旋。1764年，《古代艺术史》(Geschichte der Kunst des Altertums)在罗马问世。

四年后，温克尔曼计划穿越阿尔卑斯山往德国旅行。进入山间小镇蒂罗尔(Tyrol)时，一种不知名的抑郁压倒了他。也许是意大利乡愁的骚动吧，他决意返回，却在滞留意大利边陲的里雅斯特期间，遭暴徒夺命。其时，修订中的《古代艺术史》平躺在他寓居旅馆的书桌上。这部未定稿的增订版的《古代艺术史》嗣后于1776年在维也纳出版。

温克尔曼一生致力于以古代希腊艺术为中心的希腊研究，兼具考古学家、艺术史家、美学家和审美教育家多重身份。他以古典文献学为基础，亲自拜访考古现场，是最先结合文化语境对古代希腊和罗马的文物进行分类和解释的学者，被称作考古学之父。他是最早对古代艺术史尝试进行系统性的梳理并赋予其认识论框架的艺术史家，以其风格史著称。他在古典文化中看见了美的至高理想，并由此生发出一套关于美的自成一体的理论言说。温克尔曼更是一位自觉的审美教育者，致力于引领青年人理解古代艺术的精微之处，塑造其理解希腊艺术的官能。

除了《希腊美术模仿论》和《古代艺术史》，温克尔曼著述中颇为重要的还包括：(1) 理论探索，涉及美、审美教育和历史的理论，包括《关于艺术作品的提示》(Erinnerung über die Betrachtung der Werke der Kunst, 1759)、《论感受艺术之美的感受力的性质与培养》(Abhandlung von der Fähigkeit der Empfindung des Schönen in der Kunst und dem Unterrichte in derselben, 1764)、《论艺术中的优雅》(Von der Grazie in den Werken der Kunst, 1759)、《美术寓意之探》(Versuch

einer Allegorie, besonders für die Kunst, 1766）以及《有关新的普遍历史的口头演讲的思考》断片（Gedenken Vom mündlichen Vortrag der neueren allgemeinen Geschichte）等；(2) 艺术评论，包括《关于德累斯顿画廊最优秀油画的描述》断片（Beschreibung der vorzüglichsten Gemaeld der Dresder Galerie）、《贝尔维德尔的赫拉克勒斯躯干像描述》（Beschreibung Des Torso im Belvedere zu Rom）、《贝尔维德尔（眺望楼）的阿波罗描述》（Beschreibung Des Apollo im Belvedere）等；(3) 历史学和考古学的，包括《关于西西里阿格里真托古老神庙的建筑的一些评注》(1759)、《关于斯托施伯爵所藏石刻的描述》（Description des pierres gravées du feu Baron de Stosch, 1760）、《关于发掘赫库拉尼姆的书信》（Sendschreiben von den Herculanischen Entdeckungen, 1762）、《赫库拉尼姆发掘最新报告》（Nachrichten von den neuesten Herculanischen Entdeckungen, 1764），以及意大利文的《未刊古文献》（Monumenti antichi inediti, 1767—1768）等。此外，温克尔曼还留下了大量的书信，即他的生活文本，从中亦可见其性情与思想片断。

就其历史语境而言，温克尔曼所在的 18 世纪的德国的历史任务是建立自己的精神族谱，确立德国民族的身份认同，从而建立德国统一的民族文化。当时，奉罗马为圭臬的法国古典主义及巴洛克艺术的余响几乎遍及整个欧洲。德国亦唯法国马首是瞻。当时身居德累斯顿的温克尔曼以《希腊美术模仿论》一书开启德国新古典主义运动。温克尔曼历史地区分了罗马文化和希腊文化，致力于解释古希腊的文化与精神。通过《古代艺术史》，温克尔曼的思想传布到整个欧洲世界。于德国而言，经由温克尔曼，德国人建立了对古代希腊的充分同情，并在自身与古希腊之间建立了确定的精神亲和性关联，由此赋予自身一种独特的身份与可能性。

如卡尔·贝克尔在《启蒙时代哲学家的天城》中所言，启蒙哲学家并非如人们想象的那样全然理性，事实上他们以自己的思想建构了一种类似于奥古斯丁的"天城"。这一判断也同样适合于温克尔曼的希腊研究。实际上，从早期文艺复兴到 19 世纪后半期，各时代的艺术家

皆以希腊罗马之艺术和思想为指引，以各自之道理解、想象希腊。温克尔曼的希腊研究中不计其数的征引显示他仰赖于前人的研究是如此之深，然而晚近的考古学发现会提醒人们，温克尔曼的希腊研究固然确凿地建基于温克尔曼对于古代希腊文献的广博占据与考古学的考量，但它与其说是一种关于希腊的历史研究，不如说是关于古代希腊的精神阐释。他关于希腊艺术的书写并不仅仅是描述性的，而恰恰是阐释性的。

温克尔曼希腊研究的阐释性是必然的也是可能的。这一方面是因为历史本身在本体论上的普遍的不可穷究性，作为温克尔曼研究对象的古代希腊艺术事实在他的时代更是存在着大量的认识上的"空白"，要知道直到19世纪，希腊原作才陆续浮出地理学意义上的地表。另一方面，温克尔曼的个体化的精神构成，包括他源自于个人性感意识的审美偏好、丰盛的想象力、混杂的精神结构，以及他对美之神秘的热切的好奇和探测的冲动，导致他面对具体艺术品时产生的精神活动不可能仅仅是对事实的俯首，而只能是在事实和自我之间持续进行的不断的交互性的阐释活动。

从德累斯顿时期到罗马时期，温克尔曼的阐释在保持连续性的同时实则发生了不可忽视的变化。他的希腊艺术批评从道德蕴义转向了美的原则，而在其艺术经验的检测和渗透之下，他的美学理论内部的审美标准悄然发生变化（由"静"至"淡"）；更进一步，他最终率其性情，从理性主义式的意义关注转向对审美表面的凝视，其理想的美学样本不再是拉奥孔，而是富有魅力的雌雄同体。在这个意义上，他的希腊艺术品评是他自身面对艺术品的精神和感觉共同卷入的阐释，他的美学思想是在此过程中自然而然地围筑而成的，思想织入其中并显现其中。这么看，他的美学确然不是出自任何先在的理论野心的自觉之物。

就温克尔曼阐释活动的产物而言，他的想象力、隐喻式思维以及充满激情的写作，导致他的作品本身成为某种模糊而稠密的呼吁阐释的文本召唤结构。他本人的身份多重性或精神混杂性，以及学科装备的多样性（考古学、解剖学、文学、哲学、史学等），进一步导致他的文本

驳杂而繁密,这又为阐释活动提供了质料,并使得对于它的阐释活动不至于因为缺乏材料而显得"过度"。鉴于此,亦出于某种对温克尔曼精神方式的致敬,本书对温克尔曼的研究在一定程度上也是阐释性的。

作者也当然不会置温克尔曼的希腊阐释在德国文化史中构成的效果历史而不顾,即,从莱辛、赫尔德、施莱格尔、歌德到洪堡、席勒、谢林、荷尔德林、黑格尔,到尼采、海德格尔、马克思,温克尔曼的希腊图像作为一种始源性的精神图景固着在德国文化的深处,构成其认知、趋近与叛变的历史理解的实在。同时,也试图趋近温克尔曼本人试图趋近的历史实在,即古代希腊的艺术原貌,从而得以沥出温氏阐释的准确形状,也可更有信心地勾画其背后的思想世界和感觉世界的肌理。

第一章　不可见之美

在其好友蒙格斯(Raphael Mengs)所作的这副画像中(参图1),温克尔曼手持荷马史诗《伊里亚特》,身披僧侣大褂,目光清澈而坚定,似乎拥有一种洞察不可见之物的深邃的视力。

其时,温克尔曼从德累斯顿初至罗马,他以西塞罗的名言表达自己远瞩人生的心情:"命运,我已然掌握了你!"而他命运的种子其实早已在多年前植下。在1764年的信中,温克尔曼写道:"我在萨克森做教员的时候,整个白天都在摘录古代文献、年表以及圣人的生平,而晚上是属于索福克勒斯及其同类的。"①

也许是出自"一种重新得到某种失落之物的强烈愿望"②,自其中学时代起,温克尔曼就开始在古代希腊的世界中徜徉。他对希腊经典的持续的诉求如此强烈,甚至后来他求学所在的哈雷大学亦无法满足他的内在兴趣。直到在宾瑙伯爵的图书馆——当时德国最好的图书馆——工作期间,他终于饱读荷马、普鲁塔克、希罗多德、色诺芬以及柏拉图。在他阴郁的德国生活中,温克尔曼总向古代希腊世界逃遁。他终日以古代希腊典籍教化自己,在后来的岁月里又以荷马与柏拉图教化青年人。为此,歌德曾不无仰慕地唤他作"希腊人"。

希腊文学和希腊哲学中崇高而严肃的精神,持续地构成他理解和想象希腊艺术品的精神背景。到罗马之后的温克尔曼更潜心于古代

① Winckelmann, *Kleine Schriften und Briefe* (Weimar: Hermann Böhlaus Nachfolger, 1960), p. 336.
② 〔英〕佩特:《文艺复兴》(张岩冰译,桂林:广西师范大学出版社2002年版),第221页。

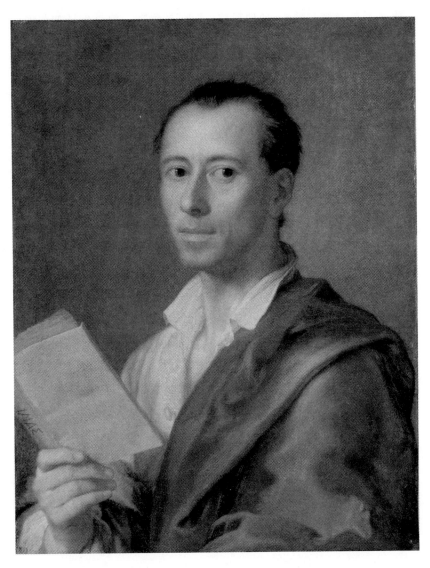

图 1 蒙格斯:《温克尔曼画像》,油画,约 1756 年。

艺术研究,再次从古代文物的观照中瞥见了希腊的理性精神,它们或是默默围绕在雕刻周围,或是如不可见物由雕刻所暗示着。而精神之于艺术品的精纯与抽象,使他想到了"火"的隐喻。温克尔曼如此关注艺术作品中的理性精神内涵,以至在其最后一种著作《美术寓意之探》中把寓意创作当作美术创造的至高目的。

第一节　知性及其表象

《古代艺术史》显示了这样一个场景:温克尔曼面对残存的古代文物,想象自己置身于伊利斯体育馆,真切地领悟到希腊的精神:"将它们像伊利斯(Elis)体育馆中无数排精美的艺术品那样安放(古代文物)于一处,而我们的知性与眼睛相聚;那么,精神自会显现其间。"①(重点号为本书作者所加,下同)正是诉诸知性与眼睛,遥远古代的艺术品彰显出自身的魂魄。与之同时,在温克尔曼思想内部不时出现的眼睛与"知性"的对立,也值得追究。

"知性"一词,屡屡出现在温克尔曼的著作中,并往往与思想(denken)、概念(Begriff)、普遍概念(allgemeine Begriffe)、寓意(Allegorie)等语词相携而现。在其艺术思想中,"知性"概念占有一席之地,既是"模仿"说的核心概念,也是他艺术品评的重要标准,同时,知性也是温克尔曼所崇仰的古代希腊艺术的主要品质。

一、知性:模仿与仿造

1755年,在德累斯顿出版的《希腊美术模仿论》中,温克尔曼指出:"我们变得伟大甚或不可仿造(unnachmlich)的唯一道路,是模仿古代

① Winckelmann, *History of Ancient Art* (translated by G. Henry Lodge, Boston: James R. Osgood and Company, 1880), Vols. III & IV, p. 300. Winckelmann, *Essays on the Philosophy and History of Art* (edited and introduced by Curtis Bowman, Bristol: Themmes Press, 2001). 本书参阅的1776年维也纳版《古代艺术史》悉出于此。该论集后两册为维也纳版《古代艺术史》的 G. Henry Lodge 的英译。文中引用1764年罗马版的《古代艺术史》皆出自 Winckelmann, *Geschichte der Kunst des Altertums* (Darmstadt: Wissenschftliche Buchgesellschaft, 1982)。

(die Nachahmung der Alten）。"①在这里，一方面现代人接近古代的方式是模仿，另一方面，通过模仿，现代人会变得不可仿造，独一无二。这种略显矛盾的表述中其实蕴藏了对模仿的规定性，即模仿不是对可见的表象的模仿，假若如此，模仿者不可能变得独一无二。在接下去的一段话中，他几乎暗示了模仿的前提。他说道："为了发现《拉奥孔群像》与荷马一样是无法模仿，人们必须像跟自己朋友交往一样与希腊人结为知己。"②这模仿的前提是结为知己，换言之，模仿是建立在一种深刻的同情的基础上的，而不是表象的一般性的移置。

1759 年，在《关于鉴赏古代艺术作品的提示》(*Erinnerung über die Betrachtung der Werke der Kunst*)中进一步对模仿做出了解释，即区分模仿（Nachamung）与仿造（Nachmachung）：

> 与思想（Denken）对立的不是模仿，而是仿造。我以为，仿造是手和眼睛的奴隶式的屈从，而模仿是用理性（Vernunft）进行模仿，从而将会产生另一个自然和独创之物。③

在温克尔曼这里，模仿与仿造的不同，在于后者复制事物外形，前者创造独创之物；究其原因，后者只是手和眼睛的劳作，前者则是以理性接近模仿对象，实质是一种创造性活动。正是在这个意义上，即通过理性创造独特之物的意义上，现代人才会变得"不可仿造"。

他称赞多梅尼基诺（Domenichino）和普桑（Poussin）的作品是真正意义上的模仿，而不是仿造。这两位画家虽以古代艺术为范本，其作品却具有不同于范本的特点，因为他们在模仿古人的同时，借助自身的知性为形象注入了新的内涵。温克尔曼称赞多梅尼基诺，在柔和的画风中，选择佛罗伦萨的所谓亚历山大的头像和罗马的《尼俄柏》作为其模本，但又创造了完全异样的风格，他的《传道者圣约翰福音》（参

① Winckelmann, *Kleine Schriften und Briefe*, p. 30.
② Ibid.
③ Winckelmann, "Erinnerung über die Betrachtung der Werke der Kunst", in *Winckelmanns Werke in einem Band* (Berlin und Weimar: Aufbau-Verlag, 1982), p. 39.

图2)中以古代流行的亚历山大头像为原型，他的圣母画像则是以尼俄柏为原型。

同样，普桑的画也有明显的模仿对象。如在他的《所罗门的审判》中，画中央端坐的所罗门的形象实际上来自马其顿钱币上的朱庇特。但是，"在他的作品中，他们如同移植过来的植物，拥有与其原初位置不一样的表象"①。

新的表象来自于创造者的新的土壤，这新的土壤就是艺术家的知性。因此，不同艺术家的知性模仿物，具有不同的形态和样式。不经思考的仿造，通常意味着从别的地方借取各种形象而未赋予新的整体。"拷贝而不思考，就是拿马拉他（Maratta）的圣母，巴罗奇（Barocci）的圣约翰以及来自其他地方的人物，而组成一个整体，罗马的大多数祭坛画就是如此。"②知性根源的丧失，会令形象漂浮在虚空的历史图画之中，无法扎进新的土壤而生成新的精神形象和思想性。这是温克尔曼从大量模仿古代艺术品的制作中发现的普遍问题。

模仿与仿造的不同还在于，仿造意在"按照某种已经形成的范例工作"③，而模仿却不是思想的对立物。对于温克尔曼而言，正如一位论者所说，模仿意味着"可以与原创性思想相融合，可以与理性的自发性相融合，而不是对既定规则的机械复制"④。

正是基于温克尔曼的这一基本洞识，康德在此基础上有意识地区分了由理性和自发性引领的模仿与对规则的奴隶式仿造。⑤"根据规则的过程而不需要判断的力量，是机械的。……机械主义使人们获得已有的想法，那么，我们只是在（单纯地）模仿。然而，真正的模仿却不

① Winckelmann, "Erinnerung über die Betrachtung der Werke der Kunst", in *Winckelmanns Werke in einem Band* (Berlin und Weimar: Aufbau-Verlag, 1982), p. 39.
② Winckelmann, *Kleine Schriften und Briefe*, p. 40.
③ Winckelmann, "Erinnerung über die Betrachtung der Werke der Kunst", in *Winckelmanns Werke in einem Band* (Berlin und Weimar: Aufbau-Verlag, 1982), p. 40.
④ Martin Gammon, "'Exemplary Originality': Kant on Genius and Imitation", in the *Journal of History of Philosophy*, 35:4 October, 1997, p. 572.
⑤ 有论者指出，康德关于模仿的学说的后期发展，有赖于温克尔曼的影响。See Martin Gammon, "'Exemplary Originality': Kant on Genius and Imitation", in *Journal of History of Philosophy*, 35:4 October, 1997, p. 571.

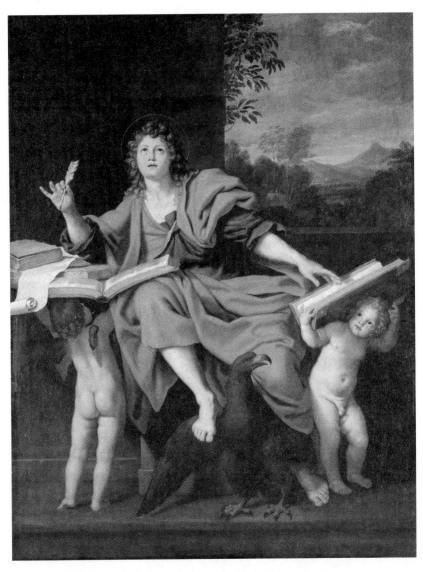

图2 多梅尼基诺:《传道者圣约翰福音》(*St. John, Evangelist*),油画,1621—1629 (?),伦敦国家博物馆。

只是机械主义的。因为,在模仿中,我们不仅具有一种图式,而且具有某种导向其他的东西。"① 为此康德提出"自由的模仿"一说,意指我们追随的是前人的构造方法,而非仅仅重复他们思想的图式。

与此相关,康德的天才说也包含了真正的作品是供模仿而非仿造的思想。康德指出,天才提供的是一种指引性的规则,而不是供有条不紊复制之物。天才的规则"不是为了能把它用作仿造的典范,而是为了能用作模仿的典范"。② 日后康德将会以此进一步区分人文学科和科学。

若将康德的阐发还原为温克尔曼的初说,就会发现这两者的不同其实在于参与这种模仿行为的核心能力的不同,其或者是知性与理性,或者是"手"与"眼"的机械主义的模仿。故而,在《关于鉴赏古代艺术作品的提示》中,他如此郑重地提醒观众:"请注意,你观照的那件作品,是独立地思维还是纯然仿造。无论他认为艺术的主要目标是美或根据他熟悉的形式来创造,无论他像男人一样工作或像孩童嬉戏。"③

实际上,模仿行为不仅仅是面对古代艺术作品的创作行为,它还内在于艺术家面对自然的自发的创作过程中。而独立精神或温克尔曼意义上的知性的介入是区分艺术家创造性劳动的标志。在艺术与自然的关系上,知性介入与否影响艺术作品中的整体表征,即艺术家是创造了"第二自然",抑或服从自然而仅仅为自然画像?在比较了鲁本斯与其学生约旦斯(Jacob Jordans)的画作之后,温克尔曼指出:鲁本斯以前所未有的布光方式来安排人物,使光线集中在主要部分,从而具有一种比自然更强大的力量,由此创造了"第二自然";而约旦斯则仅仅因循自然进行布光和设置人物,较之鲁本斯更接近于自然真实,却仅仅是在为自然画像而已。④ 进一步讲,鲁本斯的作品是"知性的设计",创造了前人不曾有的概念,从而具有不存于现实的理想美;

① Martin Gammon, "'Exemplary Originality': Kant on Genius and Imitation," in *Journal of History of Philosophy*, 35:4, October, 1997, p. 573.
② 〔德〕康德:《判断力批判》(邓晓芒译,北京:人民出版社 2002 年版),第 154 页。
③ Winckelmann, *Winckelmanns Werke in einem Band*, p. 37.
④ Winckelmann, *Kleine Schriften und Briefe*, p. 93.

而在约旦斯的画中,我们看不到席卷整个画面的辉煌理念。他正如温氏所言,只是以眼睛所见到的样子描绘了自然,而知性不曾介入其中。

二、知性与"勤勉"

艺术家的创作过程本身也脱离不了知性劳作。在这一过程中,知性不同于勤奋(Fleisse)和知识(Kenntnis)的作用。在《关于鉴赏古代艺术作品的提示》一文开篇,温克尔曼殷勤奉劝观众"要去注意来自知性的创造,而不是那勤勉与劳动(Arbeit)的产物"①。原因在于,"勤勉可以在无才能的情况下出现,而才能在勤勉缺席的情况下也一样耀眼"②。温克尔曼明确地将"勤勉"与才能或知性相区别。优秀的艺术品是知性的创造物,而非其他。

涉及勤勉与才能在创造活动中的展现,温克尔曼把画家与著作家、艺术品与著作相比附:

> 一个由画家或雕刻家艰苦卓绝地创造的形象如同一本艰苦卓绝地生产出来的著作,因为正如以博学的方式写就的书不是伟大的艺术,完全以精细、平滑的方式产生的形象同样不是伟大艺术家的证明。书中不必要地堆积的、多半不会被阅读的段落,则如同图像中不必指示的非常细小的细节。③

著作家之勤勉的表征往往是博学的展示或不必要的知识的堆积,画家的勤勉的产物则是无必要的细节,其方式很可能是机械的。因此,"绘画和雕塑无法从它包含的劳动来说明。以焦急和不必要的细致去完成的作品,绝非伟大技艺的标志,就好比那些博学之书的作者未必是伟大的写作者"④。艺术品的伟大不在于其精工细作的程度,而在于它是知性活动的产物。

① Winckelmann, "Erinnerung über die Betrachtung der Werke der Kunst," in *Winckelmanns Werke in einem Band* (Berlin und Weimar: Aufbau-Verlag, 1982), p. 37.

② Winckelmann, "Erinnerung über die Betrachtung der Werke der Kunst," in *Winckelmanns Werke in einem Band*, p. 37.

③ Ibid., p. 37.

④ Ibid.

知性的显现并非建立在持续的劳作之上，从而与勤勉没有必然关联。艺术家的思想才能是在自己的独创的甚至频繁地重复的观念中显示出来的，而简单的一个笔画或一个思想的暗示就可以显示出他的独创性，而不必借助过多的细节的、技巧上的用力。他以拉斐尔的《雅典学派》的柏拉图形象为例，以手指的动作这简单的肢体语言，柏拉图的神韵表示无遗。而与之相反，祖卡里（Federico Zuccari，1540/41—1609）的人物即便扭曲全身也毫无意味可言

虽然在返回古希腊抑或中世纪艺术方面，19世纪的英国作家罗斯金与温克尔曼所见殊异，但在伟大的艺术创作与勤奋并无必然关联的观点上，两者几乎如出一辙。

罗斯金在《前拉斐尔主义》中指出："没有任何伟大的智力成果是由巨大的努力所成就的；伟大的成果只能由伟大的人来完成，并且，他完成它是不费力气的。"[①]罗斯金所谓的"不费力气"，正是指向知性活动与艺术完成之间的关系。温克尔曼举例说，"伟大的拉斐尔那双绝妙的手，如同灵活的工具一样表达着自己的思想，以寥寥几笔便可画出圣母头部最美丽的轮廓，仿佛一蹴而就似的"[②]。圣母头部的轮廓内在于艺术家的知性，它在艺术传达之前已然胸有成竹。这"一蹴而就"就是指艺术家在知性设计确定之后，完成传达之时显出的必然性和圆满性。它无须精密计算，从而显得"不费力气"。这或许也正好印证了朗吉驽斯在《论崇高》中的观点：最恢宏的智力并不是最精细的。[③]

正是在这个意义上，受到温氏《关于鉴赏古代艺术作品的提示》一文的影响，康德严格地将勤奋从"天赋"中区分开来，即对根据已有规则进行的审美实践与原创性观念的表达做出区分。[④]在《判断力批判》

① 〔英〕约翰·罗斯金：《前拉斐尔主义》（张翔译，上海：上海人民出版社2006年版），第17页。

② Winckelmann, *Geschichte der Kunst des Altertums* (Darmstadt: Wissenschftliche Buchgesellschaft, 1982), p.219.

③ 伍蠡甫、胡经之主编：《西方文艺理论名著选编》（上，北京：北京大学出版社2004年版），第125页。

④ Cited in Martin Gammon, "Exemplary Originality: Kant on Genius and Imitation," in *Journal of History of Philosophy*, 35:4 October, 1997, p.572.

中,康德又将具有"学习能力"(接受力)的辛勤模仿者的"勤勉"与"天才"所具有"天赋"对立起来。① 前者需要的是学习能力,后者需要的是从自身的源泉中进行生产的能力。

知性又不同于知识。尼采在提到 19 世纪的知识界状况时宣称,19 世纪的人是行走的百科全书,被无用的知识所充实,"现代人在自身体内装了一大堆无法消化的、不时撞到一起嘎嘎作响的知识石块"②,"疯狂的收集者在所有过去的尘土堆中寻寻觅觅,他呼吸着发霉的空气,怀古的需要将他内心真正的精神需要,一种相当大的天分,降格为一种对一切古老东西的单纯的、无法满足的好奇心。他常常陷得很深,以致对任何食物都感到满意,并贪婪地吞咽着一切从书目单上掉下来的残渣"③。如同尼采,百科全书时代的温克尔曼对单纯的博学或知识持有某种警惕,并不想成为"知识花园中的闲逛人士"。

温克尔曼引希腊人为同道,认为丰富的知识并不见得会让健全的知性苏醒。④ 他深悉知性之用,对知识的作用却持谨慎的态度,对学究气更是敬而远之。在他 1762 年致友人的书信中,说到"人们拿到一大摞书写得密密麻麻的书籍,于知性的收获却两手空空"⑤。在他,学问(Gelehrte)也不等于有教养(wohlgebildet)。要获得普遍的东西与真正的教育(Unterricht),须"将手从著作中移开,或将他们弃之如敝屣"⑥。

而在温克尔曼所崇仰的古代希腊里,希腊人尚无知识的重负,年轻的思想未被过多的知识所填塞,"就像是温柔的树皮,包含并扩大着自身的印痕,那些只有声音而没有思想的东西,无法令其产生快乐;他们的大脑也未装满脱离真实的梦想。博学意味着知道别人已知之物,

① 〔德〕康德:《判断力批判》(邓晓芒译,北京:人民出版社 2002 年版),第 152—154 页。
② 〔德〕尼采:《历史的用途与滥用》(陈涛、周辉荣译,刘北成校,上海:上海人民出版社 2005 年版),第 29 页。
③ 同上书,第 23 页。
④ Winckelmann, *Kleine Schriften und Briefe*, p. 155. 古希腊人赫拉克利特曾言,"博学并不能教会(一个人)拥有知识"。参见《赫拉克利特著作残篇》(T. M. 罗宾森英译/评注,楚荷 中译,桂林:广西师范大学出版社 2007 年版),第 52 页。
⑤ Winckelmann, *Kleine Schriften und Briefe*, p. 327.
⑥ Ibid.

那正是后来的人们孜孜以求之物。而在希腊最好的时日里,就该词当时的意义而言,要做到博学是容易的;人人均可成为智识之士"①。比起背着知识重负的近代人,希腊人恰恰拥有更好的知性。同样,在艺术研究中,温克尔曼发现近代人拥有更多的知识,但却并未表现出更多的优雅。譬如,近代艺术家在表现折纹上并非缺乏知识,其效果却并不优雅。

如是,温克尔曼本人虽无疑是博学之士,但却否定博学的首要性。在《古代艺术史》里,他试图将博学与艺术结合起来;确切地讲,他试图让博学服从于对艺术的研究,实则在部分意义上悬搁博学。如他所言:"我决定对古代文物的地点、位置、地区和古代建筑的废墟不予以太多的关注"②,因为获得这些知识无需才智,并且知识反像是书中引用的参考文献一般,频频损害那些有机会从书籍本身汲取营养的人们。在这种研究之下:"古代文物对于读者的知性提供极少的滋养,抑或毫无滋养。"③"一个人若想深入知识的真相,那他就得避免成为学究和通常所谓的古物学家。"④

真正的知性也不等于惯性的思辨运作。温克尔曼发现艺术的哲学研究也同样损害通向理解艺术的知性。"哲学是由这样一些人实践并传授的,他们阅读的是他们沉闷的前辈的著作,几乎没有给感受留下任何空间,他们只从中获取无感觉的表皮,因此读者穿梭在形而上学的精细与烦琐之中,而这些正好服务于皇皇巨著,但却玷污知性。"⑤按照固定逻辑运行的强辩或推理性思维,不时地遮蔽心灵内部自然生发的种种观念,或阻抑或扭曲。温克尔曼在此所谓的精细与烦琐影射的正是当时哲学界流行的伍尔夫体系。他本人曾在哈雷大学参与过伍尔夫的课堂,感到过深深的不适。他后来所谓"悖论性地自我卖弄的学院机智"大概指此。⑥

① Winckelmann, *History of Ancient Art*, Vols. I & II, pp. 293-294.
② Ibid., p. 120.
③ Ibid., p. 301.
④ Ibid., p. 120.
⑤ Ibid., p. 301.
⑥ Winckelmann, *Kleine Schriften und Briefe*, p. 348.

这里，联系温克尔曼之后的哲学家更为细致的分析性界定，或许有助于我们以追溯的方式回归到温氏使用意义上的"知性"的真实内涵及其外延当中。席勒在《审美教育书简》中，将"知性"分为直觉知性（intuitiver Verstand）和思辨知性（spekulativer Verstand）。前者指"经验知性"或"想象力"，后者指纯粹知性或抽象精神。另外，在德国古典哲学家康德和黑格尔那里，知性又别于理性（Vernunft），前者被视为经验性，后者则被视为超验和先验的。在18世纪的德国思想语境中，人身上有各种"内力"，想象力和抽象精神就是其中主要两种。而温克尔曼所说的"知性"就是这样的"内力"，同时包括想象和抽象精神。因此，知性并不仅仅等同于通常被译作英文的 understanding 或译作中文的"知解力"，它可被统摄在更具包容性的知性概念之中，但知性还包含了想象力。而在温克尔曼这里，这两者合二为一，皆以"知性"为指称。

嗣后，"知性"这一概念也将不断地在康德、席勒等人的美学中出现，并在同一意义方向上延续与深入。而他对理念说的承续终于在受其濡染颇深的黑格尔那里，演变成一种以理念为关键词的庞大而精密的美学体系。

三、诉诸知性与诉诸眼睛的艺术表象

在《希腊美术模仿论》一书中，温克尔曼这么写道："艺术家的画笔应该浸透了知性，犹如人们讲到亚里士多德的文字时所言：它是为思想提供养料，而不是为眼睛提供材料。"[1]知性活动的特殊性使得其倾向于暗、"少"、单纯之物，感性即眼睛倾向于炫亮、"多"、细琐之物。就诉诸知性和诉诸眼睛的艺术表象而言，前者是知性介入的结果，后者则往往是勤勉、炫技和知识的产物，仅仅是为眼睛提供材料，即令视觉忙碌而沉迷，却将知性活动搁置一旁。而古代艺术（大多数时候指向理想的希腊艺术）区别于近代艺术的要义在于其是知性的产物，而近代艺术却鲜能及。

[1] Winckelmann, *Kleine Schriften und Briefe*, p. 61.

温克尔曼在《关于〈希腊美术模仿论〉的解释》(*Erläuterung der Gedanken von der Nachahmung und Beantwortung des Sendschreibens*)一文中,明确指出知性活动的某种特点。他说:"我们的知性喜欢停留在那些不能为我们一瞥而知的事物上,而对那些清楚明白的东西反而冷漠,因为这些形象如同舟行水中,在记忆中只留下稍纵即逝的痕迹而已。"①在人们的审美体验中,"一瞥而令人愉快的事物,过后常常使人不爱;那些在匆匆瞥视中引人注意的,在较为审慎的观察中会慢慢消淡,假象会逐渐剥离。而真正的光彩将在研究和思考之中变得经久不衰,也令我们努力深入到隐蔽的奥妙境界中去"②。

这即是说,诉诸知性的事物往往并不具有炫目的外表,并不拥有即刻刺激感觉的表象,甚至在第一印象或一瞥之下令感官不悦。早在1752年的德累斯顿阅画笔记中,温克尔曼提到画家的用色。如乔尔乔内(Giorgione),不同于他前人之用亮色,他善用粗大的笔触画出阴影;卡拉瓦乔通过使用黑色阴影提升画面的可触感;西班牙画家斯柏尼奥莱托(Spagnoletto)的画也是暗风格。同样,在《论感受艺术之美的感受力的性质与培养》(1763)中,他又再次提及,卡拉瓦乔和斯柏尼奥莱托的作品在光影方面恰到好处。"他们的阴影是暗的原因在于这一原则,即相互之间的相对立的位置变得明显,如同白皮肤对着黑衣服。但是自然并不根据这一原则运行。它以阶梯行进,在光、阴影和黑暗之中。有学养的画家往往看重这种艺术的暗风格。"③这种暗风格为温克尔曼所赞赏。他同样提到普桑的作品,"在其中眼睛并未因为被色彩所刺激而忽略最重要的价值"④。

温克尔曼对色彩的研究是有限的,但他提出的"美的本质在于形状中,而不是色彩中"⑤的偏狭之说,并不完全是无稽之谈。因为在他

① Winckelmann,"Erläuterung der Gedanken von der Nachahmung und Beantwortung des Sendschreibens,"in *Kleine Schriften und Briefe*, p. 100.
② Winckelmann, *Kleine Schriften und Briefe*, p. 96.
③ Ibid., p. 174.
④ Ibid., p. 175.
⑤ Winckelmann, *History of Ancient Art*, Vols. III & IV, p. 305.

看来,色彩在眼睛中呈现和成像,其屈从于视觉神经和组织,是为感性能力或眼睛最易发现者,而不是知性的捕捉对象。色彩使用中的暗风格却应和了他对艺术的知性要求。

温克尔曼认为,与拉斐尔学派不同,尼德兰绘画并不拥有"健康的知性"①。它以精细的劳作、光滑而完美的技术处理,指向写实的追求,直接呈示令眼睛愉悦的艺术外观,或以极纤细或细腻的质感,如尼切尔(Caspar Netscher),抑或画出人体象牙般的肌肤,如韦尔夫(Adrian van der Werff)。②这些写实画风中的人物几乎拥有跟现实的人一样的肌肤,充满着感性生命的诱惑力。同样,近代雕刻也表现近似于自然肉体的光滑的肌肤,以贝尔尼尼的《阿波罗和达芙尼》为甚;近代雕像也"刻画了许多印痕以及过多的、过于感性的小洼痕"③。

为此,温克尔曼提醒观众:"任何时候都不必为大理石柔和的表面和为绘画作品镜子般的平整表面所激动。首先,此是耗去了许多工匠汗水的工作;其次,它委实不需要艺术家太多的知性的劳作。"④

知性倾向于"以小产生效果,而不是以多示多"⑤。这是温克尔曼《关于鉴赏古代艺术作品的提示》对知性活动的另一种说明。在这个意义上,知性是一种浑整的统摄力,它的存在令艺术家以少寓多,去繁从简。

在温克尔曼看来,古代艺术区别于现代艺术的重要品质在于前者以"少"示多,后者仅仅是"多"而已。他言道:"你可以确信,正是古代的艺术家和智者才会以小示多。这就是为何古代艺术家的心灵是深深地藏在他们的作品中。在现代世界,大多数时候无非是贫穷的杂货

① Winckelmann, *Kleine Schriften and Briefe*, p. 348.
② Winckelmann, "Gedanken über die Nachahmung der griechischen Werke in der Malerei und Bildhauerkunst," in *Winckelmanns Werke in einem Band*, p. 22.
③ Ibid.
④ Winckelmann, "Erinnerung über die Betrachtung der Werke der Kunst," in *Winckelmanns Werke in einem Band*, p. 45.
⑤ Ibid., p. 38.

商在展示着他们的器物。"①

温克尔曼所说的古代希腊作品中的"少",在艺术表象中表现为单纯、少饰。这普遍地存在于多种艺术门类中。比如,在文学中,色诺芬的风格是"卸去装饰的"。在绘画中,比如,涉及作品构图中的"少"抑或"多",温克尔曼论道:"一个人物就可以提供展现一个大师的全部艺术技艺的空间。但是,对于大多数艺术家而言,以一个人物或几个人物展示一个事件,要求过高,而往往采取大的规模。在两种情况下弱点都会暴露,但在大规模中较易隐蔽。因此,一切崭露头角的艺术家,宁可选择从大堆人物中进行构图,而不是制作单个形象。"②因为,"多"容易满足虚弱的感觉和昏沉的心智。

在温克尔曼这里,"以小示多"还在于表情的单纯,即将对表情的表示降到最低。古希腊的雕像常以极简略的暗示表达情绪。温克尔曼发现:"(梵蒂冈的)阿波罗脸上的骄傲主要显现在下巴和下唇,愤怒在鼻孔,微张的嘴巴显示着他的轻蔑……在拉奥孔的痛苦中……在他的鼻子的皱痕中,以及他的滑过眼球的为父的爱,如阴郁的雾一般。这些单个表情中的美的性质,如同荷马以单个词语表达的形象。"③这不同于近代尤其是巴洛艺术几乎动荡的情绪传达。

同样,他对建筑的非常有限的考察也流露出同样的观点,即古代建筑倾向于少饰。温克尔曼在他的《古代建筑评论之最初报告》中,指出,"装饰在最古老的建筑中如同在最古老的雕像中一样稀少"④。他在古代和现代建筑师之间做一比较,指出,在古代的装饰设计中,单纯总是占统治地位,而现代建筑师却恰恰相反。故可见,"古人在装饰中求统一,如同枝之于干;现代人则四处游荡,甚而无始无终"⑤。当装饰与建筑和目的及功能失去必然关联,而成为单纯的附加物时,即"表象

① Winckelmann, "Erinnerung über die Betrachtung der Werke der Kunst," in *Winckelmanns Werke in einem Band*, p. 39.
② Ibid., p. 38.
③ Ibid., pp. 38-39.
④ Winckelmann, *Writings on Art* (selected & edited by David Irwin, London: Phaidon Press Limited, 1972), p. 86.
⑤ Ibid., p. 87.

先于实质",古人重实质,而近人在表象中迷失了。类似地,在 1759 年的《关于西西里阿格里真托古老神庙建筑的一些评注》中,温克尔曼以阿格里真托(Agrigento)的和谐神庙(参图 3)和那不勒斯附近的帕埃斯图姆(Paestum)(参图 4)为例,说明古代建筑单纯而不过度。而与之相反的风格则出现在佛罗伦萨和那不勒斯,这古代和近代趣味混合物试图在小的细节中寻找美。①

概言之,知性活动产生了"少"而简约的艺术外观,而勤勉劳动的效果往往是"多"和精细。在温克尔曼看来,希腊工艺的精细也可称道,但他认为,古代希腊艺术区别于现代人,并不在于其精细,而到底在于其知性。他写道:"你不会因为阿波罗或贝尔尼尼的达芙尼的花环上的叶子而震惊……没有哪样单由勤勉而作的显明的特征可以让我们将古人从现代人中辨别出来。"②

近代艺术的精确的技艺和繁密的细节是勤勉、技艺、知识、耐心的结果(其实这也对应于温克尔曼厌恶的经院哲学的精细与烦琐的思维方式),吸引眼睛的注意力。在《关于〈希腊美术模仿论〉的解释》一文中,温克尔曼提到德国画家登纳(Balthasar Denner)的老人头像(参图 5)。画中人物的胡须和皱纹表现得相当精确而细致,表现出技艺上的"多"。在答复那些当面夸赞登纳画的肖像画的观众时,一位英国人说道:"难道你以为我们民族会赞赏那种仅需勤奋而非知性来创造的艺术作品吗?"③又比如特雷维莎尼(Trevisani,早期罗可可时期的意大利画家)的圣母,虽然刻画得惟妙惟肖,其优雅氛围实在不及柯雷乔(文艺复兴时期意大利画家)的圣母。同样,凡·代克的肖像画过于细致(这是尼德兰画派与意大利画派的不同之处);④贝尔尼尼的作品

① *Winckelmann on Art, Architecture, and Archaeology*(translated with an introduction and notes by David Carter, Rochester, New York:Camden House,2013), p. 32.
② Winckelmann, "Erinnerung über die Betrachtung der Werke der Kunst,"in *Winckelmanns Werke in einem Band*, p. 37.
③ Winckelmann, "Erläuterung der Gedanken von der Nachahmung und Beantwortung des Sendschreibens,"in *Kleine Schriften und Briefe*, pp. 97-98.
④ 温克尔曼在《关于〈希腊美术模仿论〉的解释》中则谈到凡·代克的肖像画表现对象也是过于细致的。事实上,温克尔曼所言甚是。文艺复兴时期的尼德兰画派在表现对象上都是偏于细致,热衷于细节的罗列。这一点与意大利画派有所不同。

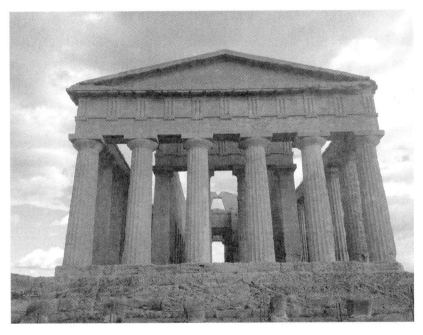

图3　和谐神庙(Temple of Concordia)，公元前440—前430年，阿格里真托，意大利西西里。

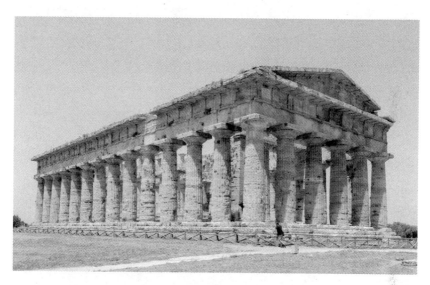

图 4 赫拉神庙,公元前 460—前 450 年,帕埃斯图姆,意大利。

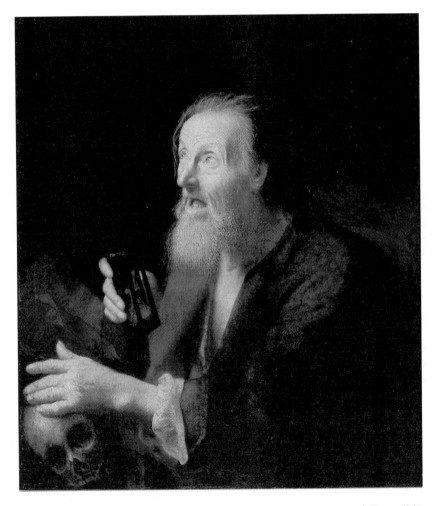

图 5 登纳:《老人像》(*The old man with an hourglass and a skull*),油画,18 世纪下半叶,华沙国家博物馆。

《阿波罗和达芙尼》(参图 6)中的桂树枝刻画精细。这些却都不是知性的产物,从而与古代艺术截然两分。

席勒在《审美教育书简》中接过温克尔曼的知性概念,明确提出理性要求的总是"一体性"(Einheit)或"整一"。实际上,在温克尔曼的思想中,知性的恢宏气质同样倾向于在"整一"中栖居自身。作为近代雕像对立面的古代雕像的外在形态满足了理性的内在需要。如果说充满洼痕的近代雕像表面吸引眼睛的注意力,那么,形成浑整的表面的古代雕刻的却是另一回事。在古代雕像中,微小的凹陷从不兀自突显,而纳入整体的构造的和谐之中,各部分优雅统一。甚至在古代服饰中,通常细小的褶皱是从大的柔和的转折中产生,而又以整体普遍的和谐消失在整体之中。

形式的单纯与整一同样作用于知性。在论及尼俄柏(Niobe)①及其儿女的雕像(参图 7)时,温克尔曼指出:"一种崇高的单纯不仅在于头部的表现中,还在整体的刻画中,在衣服和制作中。这种美就像是不需要感官的观念,产生于崇高的知性和快乐的想象之中,假如它可以抵至于神圣之美。这是一种形式和轮廓的完整,并非来自勤勉的制作,而仿佛是一个观念倏然而生,生命的气息注入。"②

而从创造的角度来看,知性的恢宏气质往往与其瞬间性相伴随,显然它的运行是"不费力气"的,并非持续的勤勉劳动的结果。温克尔曼于是在线条的流动性中见到知性运作。他这样赞叹拉斐尔的学生:"其人物的线条与轮廓,就好像是思想一个接一个地滚滚而来,仿佛思想本身在直接摹写。"③而在赫库拉尼姆的绘画——他误认作希腊绘画的罗马绘画——中,他又见到古代笔法"疾速而现,如同最初闪现的念头"④,而现代笔法则碌碌计算,通过反复固定而成形。换言之,古代绘

① 尼俄柏,希腊神。底比斯王国的王后,拥有七子七女。因在勒托女神(宙斯的爱人)面前夸耀自己的多产而受到惩罚;勒托派自己的儿子阿波罗和女儿阿尔忒弥斯分别杀死了她的全部儿子和女儿。图 7 所示正是,面对杀戮,尼俄柏将她最小的女儿扑入怀中(最终也被射死)。失去儿女的尼俄柏悲痛至极,化作了石头,泪水汩汩流出又化作喷泉。
② Winckelmann, *Geschichte der Kunst des Altertums*, p. 219.
③ Winckelmann, *History of Ancient Art*, Vols. III&IV, p. 115.
④ Winckelmann, *Geschichte der Kunst des Altertum*, p. 262.

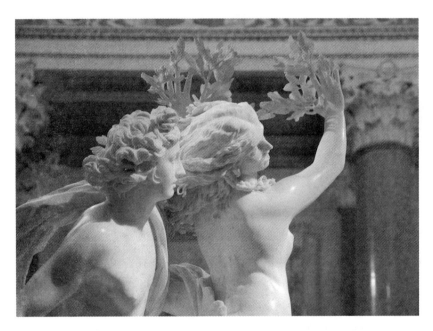

图6 贝尔尼尼:《阿波罗与达芙妮》(*Apollo & Daphne*),局部,高 243 厘米,1622—1625 年,鲍格斯美术馆,罗马。

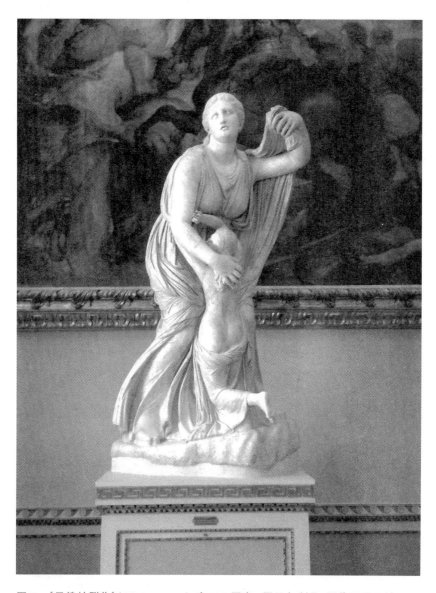

图 7 《尼俄柏群像》(Niobe group),高 228 厘米,罗马复制品,原作属公元前 2—3 世纪,佛罗伦萨乌菲齐美术馆。

画的手法并不像近代那样精细,并不掩盖笔触背后知性的运行轨迹。

同样在埃及艺术中,诸如玄武岩的斯芬克斯像以及狮子像,也"仿佛是由着知性雕刻出来的,柔和的线条构成一种丰富的优雅,各部分联成一体"①。又如,在迦太基艺术中,那些出自希腊匠人之手的花瓶之形——其中所体现出的艺术家之精神、思想与构思,以及艺术家之手,都自由地服从于或遵循着知性。②

知性的瞬间性与恢宏气质使得艺术作品的表象显得一蹴而就。为了创造这种浑整的表象,近代一些有经验的艺术家甚至有意抹去辛勤劳动的迹象。在温克尔曼看来,阿尔巴尼(Francesco Albani)正是如此:"虽然他如此勤奋而谨细,他还是用一些夸张的笔触,来盖过它,以部分地隐藏他的劳动。这种谨慎在一切拥有机智(Witzes)和感觉的作品中是必要的。"③

但是,在实际的艺术创作中,温克尔曼并非认为这些见不到劳动痕迹的作品本身真的不费去艺术家的劳动,而是说它是在艺术家的知性的统摄之下完成的,故而,在作品中花费极大努力却又不露痕迹,恰恰是最难的事。④ 而古代埃及人、伊特鲁里亚人、波斯人的工艺的精细往往喧哗于表面,知性劳动的浑整性付诸阙如,也就无法在观者那里激发知性的介入了。

第二节 寓 意

1754 至 1755 年期间,时处德累斯顿的温克尔曼,眼见美术作品日渐花样繁多,却令富有教养的心灵无所适从,他相信画家在处理题材上的原创性无法与他们在技艺上的精湛完美相匹敌。他在《希腊美术模仿论》中这么感叹:"圣人的生活、传说和变形故事,构成了绘画实践

① Winckelmann, *History of Ancient Art*, Vols I&II, p. 175.
② Ibid., p. 269.
③ Winckelmann, *Kleine Schriften und Briefe*, p. 13.
④ Ibid., p. 97.

的全部主题。画家变着花样改造、精致化,却已令公众消化不良了。"①他就此提出寓意的必要性,并对此论题热情不减,时隔十载,又撰述《美术寓意之探》(Versuch einer Allegorie, besonders für die Kunst, 1766)一文,声称专为艺术家提供合适的寓意题材所打造。这篇献给哥廷根皇家科学院的论文,被看作是一种学识堆聚而创造力缺失的"晚期风格"的恶劣症状,曾使温克尔曼处于四面楚歌的境地。寓意说几乎是温克尔曼著作中最被人诟病的部分,诗人尼科莱(Friedrich Nicolai),作家魏斯(Felix Weisse)等人对此皆有微词。② 连他多年的好友奥赛尔(Adam Friedrich Oeser,歌德当时的老师,时任莱比锡艺术学院院长)据说甫一过目即将它撕作碎片。

但究其实质,寓意说是温克尔曼重视艺术的知性层面之论说的重要组成部分,以寓意确保美术作品中的思想性,将思想恒定、确凿、可靠地嵌入美术作品,确然是温克尔曼关于美术的庄严构想的重要观念之一。同时,寓意的运用必借取古代图像,也构成了他崇仰古代文化的必不可少的部分。

一、寓意:思想之"披"

自文艺复兴始,寓意在关于艺术的理论反思中占据了重要地位,不仅不计其数的寓意画和寓意雕塑产生,大量的文献也在支持艺术家制造寓意。不同于中世纪通过对古代母题的改造以表达基督教主题,意大利人文主义复兴了古代的母题和主题的古代用法,从而寓意被频繁使用。而法国启蒙运动家,如培尔、杜博斯等人恰恰认为寓意是文艺复兴人文主义的残留物,其于理性的观照无益,从而在将神话和史诗归入非理性领域的同时,也排除了寓意在艺术中的肯定性功能。温克尔曼则赋予寓意以最明确的理性意味,即寓意可以表达超感性的不可见的思想领域。

① Winckelmann, "Gedanken über die Nachahmung der griechischen Werke in der Malerei und Bildhauerkunst," in *Winckelmanns Werke in einem Band*, p. 32.

② Henry Caraway Hatfield, *Winckelmann and his German Critics, 1775-1781: A Prelude to the Classical Age* (New York: Kings Crown Press, 1943), pp. 21-33.

Allegory 源自希腊文 allos(other)及 agorrenuein(说话),[1]即 say something else。在某种意义上,寓意属逻各斯领域,具陈述与表达含义的直接功能。寓意(Allegorie)何为?[2] 温克尔曼在《希腊美术模仿论》中专门论及"寓意",说道:寓意就是表示普遍(allegemein)概念的图像(Bild)。[3]《美术寓意之探》开篇又言道:"寓意,就其广义而言,是通过图像而影射(Andeutung)概念,它也是一种普遍的语言,尤其是艺术家的普遍语言。"[4] 在此,图像指向普遍概念的这一关系,格外明朗。

实际上,温氏在涉及寓意时所说的"普遍概念"不同于他在探究希腊人像之美时看到的"理念";"普遍概念"并不具有无限的意义上的挥发性。"寓意"并不指向理念,而指向思想或观念,在涉及绘画中的寓意时,则往往指艺术家的思想性意图。这与叔本华将理念指派给象征、把概念指派给寓意的学说倒是相一致。

普遍概念的传达需要合适的形式,这就是表现普遍概念的图像。在此,图像是寓意构造的基础和视觉媒介,是构成从可见的形象指向不可见的普遍概念领域的中介。那么,图像以何种方式指向或触及普遍概念及观念? 在《希腊美术模仿论》煞尾,温克尔曼陡然写下:

> 艺术家手中的彩笔,正如同人们所说的亚里士多德的笔,必须沉浸在知性当中;他必须使留作思考的东西,比展现在眼前的东西还要多。假如艺术家不是将思想藏(verstecken)在寓意下,而是将寓意披(einkleiden)在思想外面时,他们就实现这一目的

[1] Daniel Greineder, *From the Past to Future: The Role of Mythology from Winckelmann to the Early Schelling*, Peter Lang AG, International Academic Publishers, Bern 2007, p.29.

[2] 加达默尔《真理与方法》的中译本将 Allegorie 译为"譬喻"。参阅〔德〕加达默尔:《真理与方法》(上,洪汉鼎译,上海:上海译文出版社 2005 年版),第 91—106 页。

[3] Winckelmann, "Gedanken über die Nachahmung der griechischen Werke in der Malerei und Bildhauerkunst," in *Winckelmanns Werke in einem Band*, p.32.

[4] Winckelmann, "Versuch einer Allegorie, besonders für die Kunst", in *Kleine Schriften und Briefe*, p.178.

了。①（此处的"寓意"实指寓意图像。）

时隔十年，在《美术寓意之探》谈及希腊寓意时，温氏依然使用了einkleiden一词：

> 在希腊寓意中，知识在图像语言中是"披"的，这正是寓意一词所表达的意思。

英译者将einkleiden译作dress up②，invest③，clothe④等，在此语境中，意为覆盖、使穿戴、使披戴。针对《希腊美术模仿论》的段落，有学者指出，"'einkleiden'的含义是合适的披戴，而不是伪装"。⑤ 寓意是思想的外衣，但这外衣并不掩盖思想本身，而是合适地展现思想。与之同时，"合适"还意味着，"寓意不是对观念的装点或修饰，而是对它的另一种的表达"。⑥ 寓意图像与观念构成的是表述与被表述的关系。

在温克尔曼的整体艺术观中，艺术具有知性之维，它应该诉诸思想而不止于诉诸眼睛；而为了让思想充分在艺术中实现出来，在他看来，最好的方式是让思想或普遍概念直接地披戴在（寓意）图像之外，而不是让思想或普遍概念躲藏在（寓意）图像之内。何为"披"？何为"藏"？就其所包含的图像与思想的关系而言，"披"意味着，图像是观念的外在形式，图像之于观念，如同外衣之于身体，两者之间相互依存却保持着相对的独立性。"藏"意味着，观念内在于图像之中，而并不明晰地直接呈现，图像与观念相互重叠，观念本身隐匿而不外显，它并不直接述说。

① Winckelmann, "Gedanken über die Nachahmung der griechischen Werke in der Malerei und Bildhauerkunst," in Winckelmann, *Kleine Schriften und Briefe*, p. 61.

② See Daniel Greineder, *From the Past to Future: The Role of Mythology from Winckelmann to the Early Schelling*, p. 32.

③ See *Winckelmann Writings On Art* (edited by David Irwin, Phaidon Press Limited, 1972), p. 86.

④ See *Winckelmann on Art, Architecture, and Archaeology*, translated with an introduction and notes by David Carter(Rochester, New York: Camden House, 2013), p. 31.

⑤ Daniel Greineder, *From the Past to Future: The Role of Mythology from Winckelmann to the Early Schelling*, p. 29.

⑥ Ibid.

温氏所言之"披",其实道尽温氏的寓意与浪漫主义者(比如施莱格尔兄弟)的象征之间的分别。① "披"是寓意的核心要义所在,与之同时,其实"藏"也正是象征的要义所在。"披"与"藏"非常接近于歌德所言的"寓意"与"象征"。具体而言,在"披"中,即在寓意中,图像是直接"披"在观念之上的,观念与图像共同置于表现性的前台。进而言之,观念与图像通过冷静的方式并置在一起,图像与观念各自拘守在自己的领域,如歌德所言,从不水乳交融。就此而言,寓意是以一种思辨的冷静制造了可见的形象与不可见的普遍概念之间的深刻关系。而在以"藏"为核心的象征中,思想的传达要曲折隐晦得多,感性形象与理念领域,可见物与非可见物是相互叠合在一起的,两者之间并无一条明确的界线。

在温克尔曼这里,观念之"披"暗示,图像符号自身自成一体,意义分明,而得以让寓意图像轻易地"披"在思想的外表。观念层或观念符号必须自有厚度,自成一体,既指向寓意,又是自我指涉,从而与其包裹的观念形成既相互对应又相互独立的关系。温克尔曼的这一论说,实为后来的哲学家所津津乐道,譬如黑格尔。他提到,寓意设法通过感性具体对象的相关的特性,但却"抱有明确的目的,要达到最完全的明晰,使所用的外在形象对于它所显现的意义必须是尽量通体透明的"。② 这"尽量通体透明"说的就是寓意图像的外披于思想而非藏匿思想的清晰之质。

"披"与"藏"在其指涉观念的方式即通向深度的方式上也有所不同。寓意借着特定的、与观念并无天然联系的古代图像来表示概念,而象征符号的作用常常来自于图像原型固有的能量。象征是有机地、自然地形成的,它所指称的概念似乎是从感性符号中直接或半直接地衍生出来,与之同时,概念躲"藏"在符号后面,永无止境地、不确定地发挥作用。按照加达默尔的说法,象征的深度在于它天然的形而上学背景,而寓意的背景则是历史的,即历史上已然生成的、固定的传统。

① Gunnar Beref, "On Symbol and Allegory," (in *The Journal of Aesthetics and Art Criticism*, Vols. 28, No. 2 Winter, 1969, pp. 201-212), p. 211, Note 15.

② 〔德〕黑格尔:《美学》(第 2 卷,朱光潜译,北京:商务印书馆 1996 年版),第 122 页。

也就是说,象征的生成不需要借助于外在的解释系统,而寓意的生成则依傍历史中已然确定的传统与规定。就接受者而言,领悟象征只需借助体验;而领悟寓意则需要"解读"或"解码"——正是在这个意义上,加达默尔认为寓意具有独断论色彩。因为,在寓意中,借以指向意义领域的中介本身是规定的,是有待"解码"的确定物。它对那些并不熟悉其解释系统的眼睛而言隐匿不见,而对意义背景了然的人们却确凿无疑。在这个意义上,寓意符号其实就是古德曼意义上的例示(exemplification),它的被例示,"取决于何种符号表达系统在起作用"①。

二、寓意:思想与图像

寓意之"披"既然在某种意义上规定了图像与观念的性质,寓意的生成其实具有一套复杂的程序。这要求图像自身的内在性在一定程度上被缩减,从而让位于图像的用于传输思想的功能,以指向被符号系统所规定的意义之域。与此同时,观念本身既被要求是清晰的,其明晰性也理应得到确保。故而,由"图"生"意",若要让寓意有效地发挥功能,那么,图像以及观念的生成必是有所限定的。

温克尔曼强调寓言应该源自通用的遗产,倡导描绘具有固定指向的图像,故寓意理应依傍于既定的历史文化传统作为其解释系统,从而确保图像的可理解性和解读的一致性。寓意图像所依傍的系统为何物?在《美术寓意之探》中,温克尔曼则罗列了寓意所可借助的传统资源,包括荷马史诗、历史以及宗教、伦理和哲学的概念。② 但在温克尔曼看来,对艺术家而言,传统资源的存在本身并不足够,它们需要被整理成为一个"科学"的体系。他因此提出应该建立某种符号体系以确保意义生产的确定性和可靠性。实际上,他广罗不同区域和民族的寓意,试图从中抽取出具有普遍使用价值的部分,以供艺术家使用。而这种构想早在《希腊美术模仿论》中就已出现:"艺术家需要这样一

① 〔美〕纳尔逊·古德曼:《艺术的语言:通往符号理论的道路》(彭锋译,北京:北京大学出版社 2013 年版),第 44 页。

② Winckelmann, "Versuch einer Allegorie, besonder für die Kunst," in Winckelmann, *Kleine Schriften und Briefe*, pp. 180-187.

部著作:其取自全部神话,取自古代和现代的最好的诗人,取自多个民族的深奥的智慧,取自各种宝石、硬币和器物上的古代文物的纪念碑。普遍概念将诗性地呈现在所有这些具体的形象和人物当中。这种丰富的材料理应被方便地分类、安排,以启发艺术家联系可能的个案来应用与解释它。"①16 世纪的里帕(Cesare Ripa)的图像学,16 世纪中叶的人文主义者瓦莱里亚诺(Pierio Valeriano)对埃及的寓意符号的解释以及胡格(Van Hooge)对古代民族符号的研究,皆进入温氏视野。

这种通过文化与传统所精心建构的符号,要求接受者熟悉它所依赖的传统。但究其根本,他所汲汲于寓意的,并非是去创造一种神秘的视觉语言,而是让它成为一种具有理解性的表现性描绘。② 他所推崇的寓意,并不追求谜质。同时,寓意符号的披戴性要求图像的符号层本身清晰而明确,或"通体透明"。而为了让观念更为清晰明确地浮现,这要求图像本身具备一定的潜能。

故而,就图像符号的性质而言,在《美术寓意之探》中,温克尔曼明确倡说,寓意符号应该力求简单,"尽可能用少的符号表达所指涉之物"③,从而把简单性(Einfach)视作寓意的首要性质。这是因为,"每一个寓意的符号和图像应当包含所指涉之物的不同特性,越简单,意思就越可理解,正如一个简单的放大器比所呈之物的并置物要清晰得多"④。

与此相关,温克尔曼又把清晰性(Deutlichkeit)视作寓意符号的另一个必然性质。⑤ 针对一些巴洛克的寓意画,温克尔曼批评它们以同一个符号指称多种意思,或以多个形象指向同一种意思。而作为具有

① Winckelmann, "Gedanken über die Nachahmung der griechischen Werke in der Malerei und Bildhauerkunst," in Winckelmann, *Kleine Schriften und Briefe*, p. 59.
② Daniel, Greineder, *From the Past to the Future: the Role of Mythology from Winckelmann to the early Schelling* (Oxford: Peter Lang, 2007), p. 30.
③ Winckelmann, "Versuch einer Allegorie, besonder für die Kunst," in Winckelmann, *Kleine Schriften und Briefe*, p. 194.
④ Ibid., p. 178.
⑤ 此外,温克尔曼把"愉悦性"(die Lieblichkeit)视作寓意的第三种性质。See Winckelmann, "*Versuch einer Allegorie, besonder für die Kunst*," in Winckelmann, *Kleine Schriften und Brief*, p. 195.

确定指向的寓意符号,温克尔曼要求寓意具有清晰性,即寓意符号中蕴含的普遍概念,一经解读,必具确定的含义,图像与思想之间必具有确定的指称关系。"寓意理应是自明的,不必做额外的补注,它仅仅通过清晰性就可以被理解。"①从而,构成寓意的指涉关系的图像即是含义自足的图像,正是在这个意义上,温克尔曼的理想的寓意是一种无需铭文之提示的图像,寓意图像即可以完成解释的任务,而不需要再借助话语系统。

但清晰性并不意味着"一个完全缺乏常识的人可以在一瞥之下(Anblick)完全领悟"②。因为寓意的清晰性是显现在既定的可测知的文化系统的背景之上的,所以对它的领悟并不能在瞬间完成,而是需要凝视③,不然遭遇的则将是空洞的盲视。落到实处说,在温克尔曼这里,图像的意义不会通过内部结构自行浮现,唯有借着外部系统而产生,即以寓意的方式。图像为何唯有通过寓意而呈现思想?这关涉到温克尔曼关于观念生成的论点:

> 一个观念,如若是由一个或更多的观念所伴随,将会变得更加强烈,如在比较中,倘若两者之间的联系越远,则思想就更强烈。而如果提供的仅仅是相似性,比如我们用白皮肤比作雪,这种比较就不会引起惊奇。与之相反是我们所谓的机智(Witz),亚里士多德称为出乎意料的概念(unerwartete Begriffe);这正是他要求于演说家的能力。人们在一幅画中发现的出乎意料的东西愈多,它就愈感人;两者都要借助寓意。那就好像树叶和嫩枝之下掩藏的果实,越是让人觉得出其不意,就越让人愉快。④

温克尔曼暗示,单个观念不足以充分地显现自身,而通过与其他

① Winckelmann, *"Versuch einer Allegorie, besonder für die Kunst,"* in Winckelmann, *Kleine Schriften und Briefe*, p.178.
② Ibid., p.194.
③ 克罗伊策将象征符号的本质归为"瞬间性,总体性,本原的不可测知性,和必然性"。寓意正好与之相反,是非瞬间、非总体的、本原可测的、偶然的。〔德〕本雅明:《德国悲剧的起源》(陈永国译,北京:文化艺术出版社 2001 年版),第 119 页。
④ Winckelmann, "Erläuterung der Gedanken von der Nachahmung und Beantwortung des Sendschreibens," in Winckelmann, *Kleine Schriften und Briefe*, pp.100-101.

观念的参差对照与阐发,观念则会变得更加强烈。因为,在寓意中,观念的产生借助的是"机智"。借用亚里士多德的理论,温克尔曼指出这"机智"的表现形式就是"出乎意料的概念"。也即,从图像通往观念的路径来看,图像指向观念的过程是曲折、不显见的,而不是直接易得的。这一想法在他对历史寓意画的阐说中得到了印证。这一点,将在下一节中细论。

可见,在温克尔曼这里,寓意图像一方面要求在凝视中产生意义,另一方面又抵制着无限凝视的可能性,因为它的深度和定性是被预先设定的。寓意符号的意义的发散是有限的,故而无法享有象征符号的超验性,由于其自觉地受限于自身的解释系统,其包含的思想更加精密、排外与恒定。

三、寓意的历史画

温克尔曼的寓意倡说,为的是提高绘画的思想内涵,建立一种含义密集的视觉语言,以包含观念的视觉形象,拓展美术的表达力与边界,从而使美术与诗歌并驾齐驱。于温克尔曼,寓意是以诗意入画,使画保持诗性内涵的法门。温克尔曼早年浸淫希腊文学,至罗马之后艺术研究之志渐明。而其艺术研究的指向中总是暗含着诗画会通的理想。及至后来,当他重归寓意之说的建构,仍以诗性比附寓意。

温克尔曼曾追随苏黎世派,认同诗画之间的互通关系。他在《关于〈希腊美术模仿论〉的解释》中说道,"绘画如同诗,具有广阔的边界"[①]。在《赫拉克勒斯躯干像描述》中又言,"在诗人停步的地方,艺术家启航"[②]。《美术寓意之探》又论:"艺术,尤其是绘画,是一门哑默的诗艺。"[③]而实际上,温克尔曼是在制造不可能之物(非现实之物)和虚构的意义上理解诗歌的。温克尔曼以亚里士多德的诗论塑造自己的

① Winckelmann, "Erläuterung der Gedanken von der Nachahmung und Beantwortung des Sendschreibens", in Winckelmann, *Kleine Schriften und Briefe*, p. 99.
② Winckelmann, "Beschreibung des Torso im Belvedere zu Rom", in Winckelmann, *Kleine Schriften und Briefe*, p. 143.
③ Winckelmann, "Versuch einer Allegorie, besonder für die Kunst," in Winckelmann, *Kleine Schriften und Briefe*, p. 178.

艺术理想:"为了创造崇高的诗,宁可选择不可能之物,而不是可能之物。亚里士多德将它确定为诗的本质……他要的是诗的不可思议性。"①故而画与诗的联结,在温克尔曼这里,即在于,画和诗皆可产生思想。而为了确保思想的生成,确保画的诗性崇高,温克尔曼的方式几乎是严厉的,唯寓意一途:艺术家"千方百计展示自己是诗人,通过寓意图像来制造形象。"②绘画的最高目的,就是要扩展到非感官(nicht sinnlich)的领域,或者说,诗的领域。而这唯有通过寓意才可获得。

就温克尔曼当时观察的绘画现实而言,思想在绘画中是缺席的。譬如,螺旋纹样与贝壳纹样的罗可可风格具有的是纯装饰的趣味,与思想无关。人物、动物、花果并置的怪诞样式(grotesque),仅仅制造了新奇,却无实际的思想含义。他还曾在大希腊时期壁画上看到怪诞画的原型,上面刻画着满满当当的麦穗、钳子、老鼠、幼虫、牛头、夜游神。他说:"意义不明。"③

如同琐细的自然主义画派被视作阿那克萨哥拉的后裔,静物、瓜果之作被视作事实层面的描述,诉诸的是感官,"这种单纯的感性经验,只是作用于我们的肌肤,对我们的知性影响甚微小"④。温克尔曼对静物画风景画的贬低是他拒绝表象的总体策略中的一部分。在他,细琐的表象似乎已自为地织成一体,而与意义世界隔绝,同样他对静物画风景画下过一些略显草率的结论,比如他说,"希腊人并不十分热衷于对静物的再现,因为那只是让眼睛满足却令知性闲置"⑤。同时,温克尔曼也关注过克劳德·洛兰等人的风景画,谈及此,他说:"若不

① Winckelmann,"Erläuterung der Gedanken von der Nachahmung und Beantwortung des Sendschreibens", in Winckelmann, *Kleine Schriften und Briefe*, p. 99.
② Winckelmann, "Gedanken über die Nachahmung der griechischen Werke in der Mahlerey und Bildhauerkunst," in Winckelmann, *Kleine Schriften und Briefe*, pp. 57-58.
③ Winckelmann, "*Versuch einer Allegorie, besonder für die Kunst*," in Winckelmann, *Kleine Schriften und Briefe*, p. 187.
④ Winckelmann, "Erläuterung der Gedanken von der Nachahmung und Beantwortung des Sendschreibens," in Winckelmann, *Kleine Schriften und Briefe*, p. 100.
⑤ Winckelmann, *History of Ancient Art* (tr. G. Henry Lodge, Boston: James R. Osgood and Company, 1880), Vols. II. p. 102.

安置一点人物,绘画的完满只能减半。"①

温克尔曼既反对意义的缺乏,同时又反感于意义的无度增殖。后者在他是基督教式的;而他的理性则是一种有所限定的希腊理性。这样,温克尔曼的矛头也同样指向了巴洛克寓意画的一些现象。实际上,将古典神话传统和基督教精神相调和的巴洛克艺术是显著的寓意形式。巴洛克艺术并非无意于产生思想,实质上其意在以故事的整体指向基督教寓意的无限性上升,但温克尔曼则试图排斥某种总体性的隐喻,企图通过寓意的方式让意义减缩到一定框架之内,以抵制意义的无度增殖。因为,如上述,寓意指向的是思想或概念,而不是无限性的理念。

巴洛克视觉图像的无节制的繁殖正是意义无度增殖的症状,在某种意义上,也就是意义的昏暗景象。温克尔曼企图用思想或诗来戳破这一繁密的自我增殖的图像。

但温克尔曼还是在几位巴洛克艺术家的作品中瞥见了寓意理想的光芒。这包括普桑的《发现摩西》(其中寓意地表现了尼罗河)、达尼尔·葛兰(Daniel Gran)的维也纳王宫图书馆的圆形天井,尤其是,鲁本斯的历史画。温克尔曼将"崇高诗人"(ein erhabener Dichter)之名赋予鲁本斯,赞其将绘画艺术神化到了史诗般的境界,他的历史画把历史和寓意最好地结合了起来。

似乎,以温克尔曼的也许并不公允的目光看去,静物画、风景画中并无寓意嵌入的可能,但是,单纯的历史画同样不能仅仅通过模仿而将自己提升到史诗的境界。因为单纯的历史画跟风景画一样,无非在于后者描绘天空、大地或海洋,前者描绘人物与事件而已,两者都只是简单的模仿。② 甚至对于历史的精确模仿也不值得称赞。"我们甚至可以把在凡·代克(Van Dyck)那里看到的对自然的精确观察当作一

① Winckelmann, "Gedanken über die Nachahmung der griechischen Werke in der Mahlerey und Bildhauerkunst," in Winckelmann, *Kleine Schriften und Briefe*, p. 61.

② Winckelmann, "Erläuterung der Gedanken von der Nachahmung und Beantwortung des Sendschreibens," in Winckelmann, *Kleine Schriften und Briefe*, p. 99.

种缺陷;这在一切历史画中算得上一种错误。"①

历史画不能是简单的模仿,更不能以模仿取胜,那么,什么样的历史画才是寓意的? 在温克尔曼这里,正如好的诗歌是可能性的、虚构性的诗歌,历史画也应将历史真实与虚构结合起来。正出于此,他才对一位叫作达威南特(Davenants)的画家的历史画怀有批评之意,因为"作者回避任何虚构"②。而温克尔曼所指的虚构(erdichten)不是一般意义上的对历史人物或事件的想象性处理,也不是任由艺术家自由构造,而是一种引用式的虚构,其在于借用、结合古代的图像而进行历史叙述。

对于构成虚构之物的古代图像,温克尔曼尤其着墨于神话的可能性。实际上,在温克尔曼这里,神话既在古代宗教范围内被讨论,也是寓意说的组成部分。温克尔曼看到,神话起源于将艺术和自然世界的美在某种程度上参与神秘的经验,这使得有限的神话学成为表达超验性观念的工具。但在寓意这个问题上,温克尔曼恰恰不是超验主义的,他对神话的利用其实是观念性的;即使他在美的问题上不可抵挡地流露出超验主义的情结,寓意却完全是思想范围内的事。

因此,不同于启蒙运动将神话视为非理性语言的神话观——对于18世纪上半期的"被启蒙"的公众来说,希腊神话就是一堆迷信;③也不同于之后的赫尔德和莫里斯——在那里,神话是表达人性的工具抑或想象的语言;而在温克尔曼这里,"神话是包含了真理的底层,这底层从而显示神话的指称,因此无须借助外在指称来证实是否某个特殊的人物指称某个观念"④。因此,在温克尔曼的寓意说中,神话脱离了其幽暗、非理性的性质,而成为表达不可见的观念的工具。

但是,并不是说,只消运用神话就能确保寓意的嵌入。文艺复兴

① Winckelmann, "Erläuterung der Gedanken von der Nachahmung und Beantwortung des Sendschreibens," in Winckelmann, *Kleine Schriften und Briefe*, , p. 100.
② Ibid., p. 98.
③ Henry. Hatfield, *Aesthetic Paganism in German Literature: From Winckelmann to the Death of Goethe*, New York: Harvard University Press, 1964, p. 8.
④ Daniel Greineder. *From the Past to the Future: the Role of Mythology from Winckelmann to the early Schelling* (Oxford: Peter Lang, 2007), pp. 29-30.

和巴洛克艺术在雕塑中大量使用神话题材，寓意却未能生成。为此温氏批评贝尔尼尼任意使用神话题材，其中却没有任何理性意味。他在《希腊美术模仿论》的一段话中对贝尔尼尼含沙射影："具备思考能力的有心灵的艺术家，不会从事诸如《达芙妮》《阿波罗》《佩尔塞福涅的绑架》《欧罗巴的诱拐》或者其他类似的主题。"①贝尔尼尼以神话为题材的雕塑往往激起感受的激荡，确实并无明晰的思想在其中。贝尔尼尼的题材取自神话，通过展现神话场景表现出他高超的技艺，把观众引入了神话中的情景化的场景，神话人物同时也获得日常的活力，但贝尔尼尼的神话雕塑并不指向任何思想领域的东西，他的人物总是在"此处"，而并不言说"别"的东西。

故而，神话也不是产生寓意的充分条件。温克尔曼知道，只有神话与历史相结合的历史画，才能将"思想""披"在图像之上，寓意才得以生产。而神话故事本身很难以其自身已然包含的固定含义作用于观者的理性，但若是通过与之相异的另一物——历史的结合，就产生了强烈的可阐释性。而历史通过神话的介入就不再是对历史事件的简单模仿，而具有了"虚构"的色彩；以虚构来表达历史，构成出乎意料而新奇的关系，带来"机智"。因为通过神话而讲述历史，其意义的浮现，就如同"树叶和嫩枝之下掩藏的果实"，其效果是令人出乎意料的；而在神话和历史的张力中，观念将紧张地穿梭，从而在观众那里得以展开概念的运动。

一个是"虚"，即神话故事，一个是"实"，即真实的历史。虚与实，神话与历史，对构成寓意而言，两者缺一不可。从这种理想出发，温克尔曼批评了卡拉奇（Annibale Caracci）的伐尔涅些家族的湿壁画，因为它根本没有再现伐尔涅些家族的真实事迹，而仅仅用了众人皆知的神话，是有实无虚。而勒莫安（François Le Moyne）的凡尔赛宫天顶画《赫拉克莱斯的封神》以赫拉克莱斯比喻法国的枢机弗勒里②，画面中出现了赫拉克莱斯的故事，而无具体历史人物或事件的出现，从而是

① Winckelmann, "Gedanken über die Nachahmung der griechischen Werke in der Mahlerey und Bildhauerkunst," in Winckelmann, *Kleine Schriften und Briefe*, pp. 57-58.
② 弗勒里，法国枢机卿兼主教，路易十五的老师。

有虚无实,也非寓意。

温克尔曼在鲁本斯的历史画中看到了理想类型。鲁本斯被温克尔曼认为拙于模仿希腊轮廓,然而他在寓意"这一无人踏过的路径上"却有大成,即在卢森堡宫殿绘制了伟大的《玛丽·德·美第奇生涯》。这组画作借助神话来表现玛丽·德·美第奇的人生。画面上既出现了主人公及其事件的图像,又有神话人物同现于画面。在针对其中很可能是《亨利四世和美第奇》(《玛丽·德·美第奇生涯》组图中的一幅,参图8)的评论中,温克尔曼这样分析:

> 鲁本斯想要将亨利四世描绘成一位人间的统治者,他惩罚人间的邪恶的群氓和侵犯他尊严的背信弃义的谋杀者。他赋予他的英雄以朱庇特的性格,命令诸神惩罚和推翻邪恶。阿波罗和雅典娜用箭射向他们,而被描绘成魔鬼的邪恶,一个接一个倒下。战神在愤怒之中,试图摧毁他们,但是,维纳斯,作为爱的形象,温柔地抓住他的胳膊。女神的表情是如此有力,仿佛可以听见她的哀求:不要在可怕的报复之中向邪恶发泄你的愤怒,他们已然遭到处罚。[①]

有趣的是,同样关注寓意的法国启蒙哲学家杜波斯谈到鲁本斯的《玛丽·德·美第奇生涯》时,颇有微词,原因是它用的寓意与"真实性"相矛盾,将寓意人物与历史人物混同在一起了。但是,正是从这种矛盾中,从历史与虚构的奇异的结合中,温克尔曼发现了他理想的寓意图像。不同于中世纪对古典主题的任意挪用,鲁本斯尊重古典原型的基本含义,并在历史人物与神话人物之间建构出准确的象征关系。通过引入神话人物,他描述的历史人物的个性与命运得以通过一种微妙而确定的方式展现出来。在此,历史真实与古代神话共现于同一画面上,视觉形象交叠而现,能指与所指共同显现。这确实具有非同寻常的韵味与冒险性。古代神话积极指涉与解释历史事件,通过隐喻的方式使得历史事件的含义趋于圆满,在此,真实的历史事件因为神话

① *Winckelmann on Art, Architecture, and Archaeology* (translated by David Carter, Rochester, New York: Camden House, 2013), p.108.

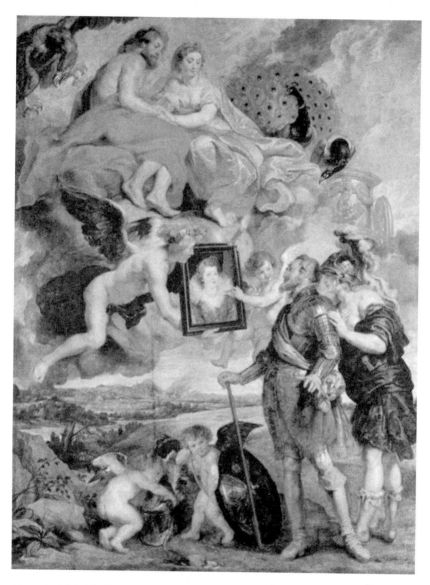

图 8　鲁本斯:《亨利四世与美第奇》(*The Presentation of Her Portrait to Henry IV*),1622—1625 年,巴黎罗浮宫。

的隐喻而扩充、丰富了自身的意义。并且,历史事件通过神话的解释具有了历史的可理解性以及历史的崇高感,历史事件从而以神化的方式进入宏大的线性历史当中。通过作为现实的历史与作为历史的神话之间的相互指涉,意义因被激活而产生。在此,神话符号并未固守在自己的历史语境之中,而是指向历史的现在。

在鲁本斯的寓意画中,我们可以看到神话主题对历史主题的繁密的介入性的阐说。整个画面充满话语的密度。而造型语言的静止性被叙述和评论的动态性所转化。在此,鲁本斯似乎实现了温氏所说的无须铭文说明而仅以图像叙述,从而实现图像叙事的自足性的理想。

四、余论

从艺术语言的特殊性上讲,寓意损害了视觉语言的直接性。温克尔曼在他《关于〈希腊美术模仿论〉的解释》中表达过这样的疑虑:当艺术被寓意统治时,自发的欣赏变得不再容易。而在《美术寓意之探》中,他强调寓意理应来自于共同的系统,而强烈倡导运用既定形象。"这说明温克尔曼焦虑于寓意无法构成神秘的视觉语言,而仅仅是再现性的描画"[1]。而实际上,他也试图为寓意赢得某种自发性质,即形象与意义的统一性,这从他关于埃及寓意与希腊寓意的比较当中略可窥见。温克尔曼认为希腊寓意吸收了埃及寓意的因素;在埃及寓意中,符号和符号对象之间的关系部分地建立在符号的未知或未明的性质之上,[2]但更具机智和感知力的希腊人继承的是其中与所指涉之物之间具有真正感知关联的符号。[3] 其实,此时之希腊寓意由于具有了观念的可感受的外观,乃是象征。在这个意义上,如黑格尔所论,温克

[1] Daniel Greineder, *From the Past to Future: The Role of Mythology from Winckelmann to the Early Schelling*, p. 30.

[2] 如埃及人用粪甲虫指太阳的形象。这昆虫之所以用来表现太阳,是因为人们相信这种昆虫没有雌性,它在地面上生活的时间是 6 个月,在天空生活同样是 6 个月。See Winckelmann, "Erläuterung der Gedanken von der Nachahmung und Beantwortung des Sendschreibens", in Winckelmann, *Kleine Schriften und Briefe*, p. 101.

[3] See Winckelmann, "Erläuterung der Gedanken von der Nachahmung und Beantwortung des Sendschreibens", in Winckelmann, *Kleine Schriften und Briefe*, p. 102.

尔曼经常将象征与寓意混为一谈。①

　　温克尔曼声称写作《美术寓意之探》是专为艺术家的实践所打造。但或许很难想象,艺术家一手拿着该手册,一手持画笔在画板前作画的场景。实际上,寓意在艺术门类中的适用性,他并未深究。除了绘画,他还在古代的石雕、货币、器物等古代遗物上发现寓意性的表现。对温克尔曼烂熟于心的赫尔德,接过温克尔曼的寓意之说,认为独立雕塑无法形成寓意。因为单个的形象无法构成叙述性。在赫尔德看来,美而有效的寓意必定是小而简单,易把握的,比如戒指上的宝石所刻。赫尔德认为寓意不应该出现在巨型雕塑中,而于宝石、硬币、瓮坛、浅浮雕是合适的。②（当黑格尔认为雕刻不能完全不用寓意的时候,他指的其实是群雕。③）的确,温克尔曼本人的例证也很少涉及独立雕塑。论及寓意在艺术创造中表达形而上学的局限性,潘诺夫斯基在谈到米开朗琪罗的难以用一般的寓意穷尽的作品时,论道:"比起小艺术家们的那些寓意性发明,天才们的象征性创造物是难以限定在一个明确的主题之内的。"④

　　温克尔曼的寓意理论后来在瓦尔堡和潘诺夫斯基等人的图像学中接续下去,而当下显赫的图像理论的议题实在也与温克尔曼的言论有着紧密而多方位的关联。由今视之,从图像本身的意义探索上讲,他将视觉语言的诗性限定在思想的范畴中,忽视了诗性思想的其他形式可能。同时,他也忽视了图像自身的尊严,即图像本身也可借助质料及表现手法等自行创建意义生产的过程体系;他对图像的物质性基础是视而不见的。⑤

　　温克尔曼要求寓意在观众那里经过借助于文化的二次反思而获

　　① 〔德〕黑格尔:《美学》第 2 卷,第 124 页。
　　② Cf. John Gottfried Herder, *Sculpture: Some Observation on Shape and Form from Pygmalion's Creative Dream*, p. 96.
　　③ 〔德〕黑格尔:《美学》第 2 卷,第 124 页。
　　④ 〔美〕潘诺夫斯基:《图像学研究:文艺复兴时期的人文主题》(戚印平、范景中译,上海:上海三联书店 2011 年版),第 232 页。
　　⑤ 参"德语世界的图像理论"专栏诸篇,高建平主编:《外国美学》第 24 辑,南京:江苏教育出版社 2015 年版。

得固定的含义，基本上是启蒙理性的救赎话语，这很可能是德国民族中连绵不断的审美救赎话语的较初期的形态。不过，温克尔曼希图于寓意的理性内涵，并非作家个人的观念、思想、情绪，或原始的无意识领域。同时，理想的艺术品不是艺术家个性的表达，也不仅仅是时代精神的表达——如他的《古代艺术史》撰述所暗示的那样，而是介于时代性和原型之间的观念性产物。在温克尔曼的寓意中，如同后来的瓦尔堡学派，图像既不是意识也不是无意识，既不是历史学的，也不是人类学的。出于此，他既无视尼德兰风俗画，也对风景画无动于衷。风俗画是历史的，而风景也许在他看来缺乏文化启蒙的色彩——其实在文艺复兴甚至在彼特拉克那里，风景早就具备作为意义居所载体（居所）的可能性。在风景画的态度上，温克尔曼与黑格尔立场一致；风景不是自在自为的存在，由于缺乏观念性的主体性而不能圆满。

正如他一贯认为真正的美的发现来自于凝视，寓意作为意义系统起作用，同样来自于长久的凝视。且这凝视并非只有知性的一般介入，而且要求真正的沉思。而当他试图为古代寓意寻找确定性的时候，他其实已站在原型探索的边缘。理应还可以产生与普通寓意、高级寓意并行的第三种类型的寓意，即原型的图像。它们由此构成了这样一个序列：普通寓意是具有鲜明文化个性的图像，高级寓意介于文化与自然之间，而在此拟定的第三种则是自然的、无意识的原型图像。当温克尔曼说，"高级寓意是联系寓言的历史或关于这个世界的古代智能的一些秘密的意义"，其意在，寓意的神秘性也许可以追溯至已湮没于历史之中的更遥远的古代。

在自然、历史与现时之间以寓意的方式进行自由的流通，从而，让绘画更是承载文化的媒介。身处18世纪德国的温克尔曼试图在一切方面建立与古代希腊的相关性，寓意即是在精神上模仿古代的方式之一，不同于高贵与静穆的文化精神的对照，寓意是作为文化系统在一定的强使意义上被指涉。在这个意义上，寓意说是他模仿希腊的倡说中重要的组成部分。如此，温克尔曼如同古老的唱诵者，一个携带祖先话语的人，一个照看民众传统口语遗产的行吟诗人，穿行在属于自己的古代的暗夜，重复着"美好的原始话语"。这种企图挽回不可追忆

者,这种总体的伤感,在温氏对古代文化的凭吊,对破残的古代雕塑的哀叹中随处可见,对寓意的几乎执着的存留方式同样属于这总体的一部分。

而另外的声音很快会出现。赫尔德将会意识到,寓意算不上希腊人的主要关注。而且,作为振兴德国美术的一种方案,希腊图像或许显得牵强。因为德国民族有属于自己的文化无意识以及相关的文化的和自然的符号体系,而不是从另一个古代民族借取图像。直接地借取古代图像,很可能导致体验与形式的分离。正是在这个意义上,赫尔德却从德国民间文化中汲取图像,从天性的土壤中寻找原型,这也是德国浪漫主义运动的要旨之一。

实际上,在温克尔曼之后,贬斥寓意几乎是德国古典主义的趋好。迈耶(Mayer)、席勒、歌德等人,都对寓意说持反对态度。席勒批评说,寓意这一手法冷漠、人为;歌德则对象征与寓意做出区分,抑扬分明。随着浪漫主义的兴起,艺术从理性主义的桎梏得以解放,天才概念得到褒扬,从固定传统中汲取能量的寓意概念自然被驱逐。但是,随着晚近巴洛克诗歌的重新发现以及艺术科学研究的进展,寓意的声誉在某种程度上得以恢复。其间,本雅明在《德国悲剧的起源》里,以弥赛亚式的修辞学重新研究这一"被遗忘和误解的艺术形式"。多年之后,加达默尔在《真理与方法》中试图为寓意恢复名誉,因为"体验艺术"自有其界限。更近一些,尤其是后结构主义语言学如保罗·德·曼等人,更以"寓意"反对富有现代主义气息的"象征"概念。詹姆逊也在其后现代理论中为"寓意"留出一席之地。

更有意思的是,艺术家也开始投身于表现寓意的艺术。尤其是德国当今表现主义领军人物、具有强烈文化意识的基弗尔(Anselm Kiefer),在其画作中大量使用了具有历史隐喻的符号,引用《圣经》福音、历史地点及条顿民族的神话(Teutonic myth),演绎着当代德国生活的寓言。这样看来,在象征手法略显疲惫的当代艺术中,被温克尔曼的朋友奥赛尔所撕碎的关于寓意的书稿在一百多年后,大概有被当代艺术家重新拼回并珍视的可能了。

第三节　不可见之美

"自然喜欢自我隐蔽"

——赫拉克利特

1739年的某日,任职于哈雷大学的鲍姆嘉通接受了一位贫穷学生的造访。鲍姆嘉通被其求知的热情所打动。他惊讶地发现这位学生没有错过他任何一次讲座。① 坐在他对面的这位学生正是温克尔曼。这是他们第一次也许也是唯一一次会面。

日后,鲍姆嘉通以系统美学的创立开启了现代美学研究,将美学作为一个分支纳入了哲学整体。而温克尔曼在《古代艺术史》中言道,"对于美的本质的研究无法像哲学那样,从一般到特殊,从本质到属性;而应该满足于从个别艺术品中得出可能的结论"②。正如有学者指出的,温克尔曼与鲍氏之间存在的天然隔膜正在于,"温克尔曼对伍尔夫体系的学院派方式有着深刻而持续的鄙视,而鲍姆嘉通恰恰是这一体系的忠实而圆满的实践者"③。

温克尔曼在哈雷大学(1738—1740)期间去听过伍尔夫的课,深感伍尔夫的方式学究、烦琐、荒凉,令他厌倦。他论道:

> 哲学是由这样一些人实践并传授的,他们读的是他们沉闷的前辈的著作,几乎没有给感受留下空间,他们只从中取得了无感觉的表皮,因此穿梭在形而上学的精细与烦琐之中。④

在温克尔曼看来,伍尔夫的方式是对艺术问题无关紧要的方面进行着令人厌倦的编织。不同于伍尔夫甚至鲍姆嘉通,"温克尔曼的艺术理

① See Wolfgang Leppmann, *J. J. Winckelmann* (London Victor: Gollancz Ltd., 1971), pp. 42-43.
② Winckelmann, *Geschichte der Kunst des Altertums*, p. 149.
③ Frederick C. Beiser, *Diotima's Children: German Aesthetic Rationalism from Leibniz to Lessing* (Oxford University Press Inc., New York, 2009), p. 157
④ Winckelmann, *History of Ancient Art*, Vols. I & II, p. 301.

论是建基于他的艺术经验,而不是基于艺术理论的传统规范"①。温克尔曼身上具有一种"朴素的、在直觉与实际和触摸中逃避抽象理论的倾向"②。经验的多样性也令他关于艺术的论说异常丰富却也不时自我冲突。但尽管如此,他关于美的本义的思想却稳固地、一贯地内在于他的含糊闪烁甚至隐喻性的论说之中。这其中便包括这一倾向,即美之不可见③。

一、隐匿:作为理性相似物的美

"美属于自然之大神秘,它的作用为我们所见所感;但它的本质的普遍的、明确的概念,却仍属尚未发见的真理。"④温克尔曼深知美之不可测,既怀抱敬畏,又明知其不可言说而执意言说。他认为美是艺术最高的标志和中心,并且相信美之至高者已向大艺术家展露了自己,而他自己则借着希腊艺术也仿佛窥见了这至高者,从而胆敢探入其奥秘。同时这言说依然令他如履薄冰。

在《古代艺术史》中,他继续说道:"美在上帝那里。人间之美的观念,倘若越和这个最高的本质符合一致,则越完全。因为它可以被想象为与最高存在相和谐。这最高的存在,在我们关于整一和不可分割的概念中,非同于物质。美的概念……是要创造一个与上帝心灵所设计的最初理性存在相似的存在物。"⑤美与理性存在物相似的观点,以"理想美"的形式出现在1756年出版的《希腊美术模仿论》中。同样,理想美也与知性或理性相关,在艺术中,则是知性的创造物。他说:"希腊作品的鉴赏家以及它的模仿者,不只在古代杰作当中发现了自然,还有其他,那高于自然之物,也就是理想美……它是由知性设计的

① Frederic Will, *Intelligible Beauty in Aesthetic Thought*, *From Winckelmann to Victor Cousin* (Tüblingen:Max Niemeyer Verlag), 1958, p.94.
② 〔英〕佩特:《文艺复兴》(张岩冰译,桂林:广西师范大学出版社2002年版),第227页。
③ Barbara Maria Stafford, "Beauty of the Invisible: Winckelmann and the Aesthetics of Imperceptibility"(in *Zeitschrift für Kunstgeschichte*, 43 Bd., H. 1, 1980), pp.65-87. 此处部分借鉴其论点,但重新阐释。
④ Winckelmann, *Geschichte der Kunst des Altertums*, p.139.
⑤ Ibid., p.149.

形象创造出来的。"①

美赋有理性存在的性质,美包含普遍概念。包含普遍概念的美的性质是隐匿。因为普遍概念只能为知性所把握,而在活跃的感官面前则常常隐匿,这种美被温克尔曼称作高级美。温克尔曼明确说明高级美不是感官吸引。"对于那些未受指引的心智来讲,生动活泼的普通而漂亮的脸蛋更令人愉快。原因在于,我们的激情——对大多数人而言是由第一印象激起的——和感觉已然得到满足;而尚未满足的理性却在寻找发现并享受真正美的魅力。"②与此相关,美也就同于可爱或令人愉快。人们可以因为年轻、皮肤和肤色而充满魅力,但这并不是美。这正如亚里士多德所言"具有吸引力而不美",或者如柏拉图所说的"令人愉快但不美的脸"。③

与高级美相对立的美的形态是仅仅满足感官且极易为我们反应迅速的感官所捕捉到的美,温克尔曼称之为低级美——而非他所言之理想美。温克尔曼将这两种美对应于天上的维纳斯和地上的维纳斯,"后者自崇高而降下,向那些将目光转向她的人,亲切地显出自身而不带任何的伤害,她并不急于取悦,但也不愿默默无闻。而前者,这诸神的同伴,似乎自足。她从不主动现身,她希望被寻找;她是如此高尚,很难成为感官的对象……她只跟智者交流,对大众而言,她是禁止的,不亲切的。她在灵魂的动荡中关拢自身,而面向神圣自然的幸福的静穆。这正是伟大的艺术家所力图描画的形象。"④天上的维纳斯对应的是包含普遍概念的高级美,地上的维纳斯则是诉诸感官的低级美。前者隐匿,后者显明。前者是自足的,并只向有智慧的、有理性的灵魂显现。

基于理想美是包含普遍概念的美。温克尔曼就此提出了一个颇为骇俗的论点,即男性美往往略高于女性美。"那些只是意识到女性

① Winckelmann, *Geschichte der Kunst des Altertums*, , p. 3.
② Winckelmann, *History of Ancient Art* (translated by G. Henry Lodge, Boston: James R. Osgood and Company, 1880), Vols. III & IV, p. 304.
③ Ibid., p. 309.
④ Winckelmann, *Geschichte der Kunst des Altertums*, p. 222.

的美而很少或根本不能意识到男性美的人,对普遍的和生气勃勃的艺术美缺乏内在的感受。这些人也无法对希腊艺术具有足够的响应。"①因为男性美中更多地蕴含了普遍概念,欣赏男性美更需知性。而女性若沾染男性的概念,就更具美感。譬如,斯巴达女人由于受到特别的教育,具有男性青年人体的某些特征,她们就是古代世界普遍认同的最美的女人了。或是女性美中若加入一点冥思的、严肃的精神,便接近于男性美的概念,为此,比起象征爱欲的维纳斯的柔媚,他更欣赏的是雅典娜严肃而智慧的神情,因为她去除了一切女性的弱点,甚至征服了爱本身,她淡淡的忧郁更令她仿佛处于沉思之中。

同样,在温克尔曼看来,艺术美高于自然美。因为感受艺术美比自然美需要更高的知性和想象力。因为,"艺术美不是生活中实有之物,它必须由储备的修养将其唤醒与修正"②;感受艺术美难于感受自然美,还在于"前者没有生命,需要付诸想象力"③。

当然,温克尔曼认为古代希腊艺术中最好的部分是理想美的表征。譬如,在绘画中,古希腊帕拉修斯的作品是包含了普遍概念的,在雕刻,则有菲狄亚斯;就风格而言,雄浑风格最能充分体现普遍概念的存在。

显然,温克尔曼的美具有鲜明的形而上学色彩,但这并非源自他所抵触的唯理论传统,而是源自他青年时期即浸淫其中的柏拉图传统。温克尔曼自称是柏拉图的信徒,甚至称柏拉图为其老友。他熟读《斐德若篇》和《会饮篇》,其影响始终。在《古代艺术史》前言中,他称:"柏拉图的《斐德若篇》,可以作为这部著作理论部分的评注"④,即他关于美的讨论的旁注。其实,他的"理想美"概念的内核也正是"理念"。而他对理念说的承续最终在受其濡染颇深的黑格尔那里,演变成一种以理念为关键词的庞大而精密的美学体系,其中不仅涉及美的本质界说("美是理念的感性显现"),而且涉及象征型、古典型和浪漫型艺术的表现核心。

① Winckelmann, *Kleine Schriften und Briefe*, pp. 156-157.
② Ibid.
③ Ibid., p. 156.
④ Winckelmann, *Geschichte der Kunst des Altertums*, p. 18.

二、不确定性

对于美的性质,温克尔曼给出的唯一一个具有界定性的答案是:不确定(Unbezeichnung,英译 unspecifiability, unindividuality, undefinate)。① "从整一(Einheit)中进一步引出另一种高级美的性质:不确定性(Unbezeichnung)。它的形式既不由点也不由线所描绘,其本身即是美。因此,形式应该不是指向特定的这个或那个人,也不表现任何心意状态或激情感受,因为这会把外在的特点混入美,因此打破整一。"②

美的不确定性这一特征意味着,对任何具体事物或情感的指示,都将使得美失去呈现普遍性或整一的可能。个别事物或特定感受情状一旦获得确定的表达,则可能单独指向某种个体性,从而封锁了通向广大而普遍之物的可能道路。因此,任何限定都会损害对实在的呈现。若一旦限定,实在自身亦如《庄子·应帝王》中的"混沌",凿七窍而亡殒。因此,当具体性或个体性未成形时,朝向普遍性的暗示力始终存在。这有点儿像太朴初散的景况,即:普遍性似露未露,似显未显,以似显部分暗示不可见的整体,而当它全然显现,则必落入具体性,反而丧失自身。温克尔曼在青春少年的身体形式中发现了美的实在。他描写道,在这里,"边界不可察觉地从一处流向另一处,界定高处的点和围绕轮廓的线无法明确","一切既存在(ist)又将是(sein),未显现却又显现(erscheinen)",而"在成人身体中,自然已然完成显现的实现,因此完全地明确"。③ 青春身体的既存在又即将存在、未显现却又显现的生成过程,因未明确显示出自然完成的确定形态,反而映现出永恒不变的自然的存在;当一切既已明确,自然则转变成确凿的他物,而隐去自身。在那里,自然自身的作用令自然或隐或现,以不确定

① 李长之的译法是"不落迹象"。参阅《李长之文集》(第 10 卷,石家庄:河北教育出版社 2006 年版),第 167 页。
② Winckelmann, *Geschichte der Kunst des Altertums*, p. 150.
③ Ibid., p. 152.

的形式暗示自身,因确定的完成而失去暗示力。①

不确定之美与来自科学知识的明确性相悖离。温克尔曼明言,科学完全不同于趣味与对美的敏感。他曾在《希腊美术模仿论》中盛赞拉奥孔群像,但是在《古代艺术史》的一处,却分明指出拉奥孔群像(参图 9)并非完美,在于艺术家由于炫耀技巧而过于精确地体现了关于人体的知识。拉奥孔群像在贝尔维德尔的阿波罗像(参图 10)面前相形见绌了。"拉奥孔是比阿波罗更显知识的作品。艾奇桑德这位拉奥孔群像的雕塑家,必定技艺精湛而完备,甚于阿波罗的作者。但阿波罗却拥有高尚的精神,拥有充满深情的情感。阿波罗所具有这样的崇高,却是拉奥孔没有的。"②阿波罗像的作者并无意于显示关于人体的解剖学知识,然而却创造了温柔的形体;拉奥孔痛苦的身体展示了颇多的科学知识,但却缺失崇高的情韵。因为,一旦知识建立精确的、严酷的规则,必然导致艺术中出现强烈的确定性,即使充满表现性却难免坚硬无比甚至夸张。同样,历史上的伊特鲁里亚人,并不缺乏解剖学知识,其雕像清晰地表示出骨骼与关节,但其艺术终究展现的只能是"粗壮的伊特鲁里亚人",因此难抵至美之境。在温克尔曼看来,伊特鲁里亚的后人米开朗琪罗恐怕也失于此。温克尔曼曾批评米开朗琪罗"不失时机地在任何一个地方显示他的知识"③。罗马人的写实艺术,同样是从伊特鲁里亚的艺术中演化而来。按温克尔曼的说法,艺术只有到了式微之时,才开始雕刻所谓肖像,算是勤勉劳作的产物。

就艺术风格演化的总体过程来看,知识先于美而在,美则是姗姗而至。按照温克尔曼的说法,在希腊艺术远古阶段的僵硬的素描,"显示了正确描绘的轮廓线和知识的确定性,一切在眼睛面前披露无遗"④。

① 这一段话极容易让人联想起 20 世纪德国哲学家海德格尔对赫拉克利特著作残篇 123 节"自然喜欢自我隐藏"的解释:"开显作为的必要性包含遮蔽(庇护)。"这意味着,存在者的"自我隐藏"恰恰是为了保存自己的"开显",而完全的开显则令"自然"退场。关于箴言及海氏解释的译文,参梁展:《让大地成为大地——海德格尔的"自然"追问与艺术作品的本质》,《美学》第 3 卷(南京:南京出版社 2010 年版),第 139 页。
② Winckelmann, *Geschichte der Kunst des Altertums*, p. 155.
③ Winckelmann, *Kleine Schriften und Briefe*, p. 141.
④ Winckelmann, *Geschichte der Kunst des Altertums*, p. 155.

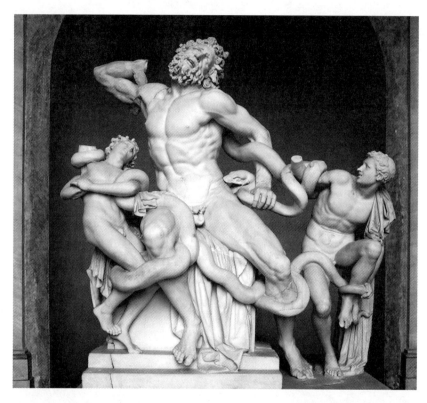

图9 《拉奥孔群像》(*Laocoon and His Sons*),大理石,高208厘米,罗马复制品,原作属公元前约200年,现存梵蒂冈美术馆。

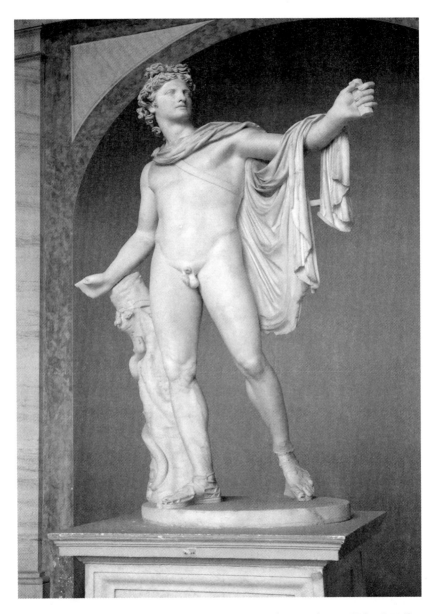

图 10 《贝尔维德尔的阿波罗》(*Apollo Belvedere*),大理石,高 224 厘米,公元前 2 世纪复制品,原作属公元前 330—前 320 年,现存梵蒂冈美术馆。

经过远古阶段,"艺术的革新者超越这个已接受体系,一步步地接近自然的真理,经由此,他们得知为了流畅的轮廓线,抛开远古的坚硬以及突出的、陡然中止的身体的各部分,使得狂暴的姿势和动作变得更文雅更明达,而显现更多的是美、高尚和崇高,而不是知识"①。但即便在崇高阶段,形式美也部分地因为正确性而牺牲。直线依然在这一风格的素描中出现,并这些轮廓因此形成角……因为,这些大师……甚至因此制定了每一部分的度量,并非不可能的是,某种程度的形式美也许因为追求正确性而被牺牲了。② 只有到了美的风格阶段,艺术终于消除对正确知识的执着,破除对具体形相之确定性的追求,而于艺术中则呈现出完全的美了。因此,从历史上来看,不确定的形式不是因为无能于正确描绘,而是超逾此一阶段。唯当知识被超越被弃绝,美才成为可能。忙碌的文艺复兴或许一开始就拥有了羽翼丰满的科学,但是在温氏看来,直到16世纪初,美才在拉斐尔那里出现。从知识行至美,普遍性或自然方得以彰显。

不确定还在于不显示任何具体的情感或感受。"美应如源头之水:越无味,则越健康,因一切杂质尽去。"③温克尔曼这个著名的比喻,最适合说明希腊雕刻中不表现任何情绪的表情——"淡漠"。温克尔曼这样解读雕像中遭遇死亡之难的尼俄柏及其女儿的表情:"她们的感觉受到恐怖的震动而至于瘫痪,这时,所有精神的力量都因为这逼近的不可避免的死亡而压垮了,麻痹了。……在这种状态中,感受和思考停止了,这就像淡漠,肢体或面部不动。"④淡漠正是希腊化时期斯多阿学派的一个概念。在温克尔曼所推崇的斯多阿学派看来,非理性和失控的冲动或感受,譬如,快乐、欲望、忧虑和恐惧,是某种与理性对立的东西,并且是病态的,当予以根除而不只是节制。⑤ 这种摆脱感受

① Winckelmann, *Geschichte der Kunst des Altertums*, p. 216.
② Ibid., p. 216.
③ Ibid., p. 150.
④ Ibid., p. 166.
⑤ 淡漠也是皮浪学派的概念,但指的是通过悬搁判断的态度而达到的恬淡,与斯多阿派的指涉有所不同。

的状态,可以称为淡漠(apathia)。① 这是对感受的置之不理,是类似于"风过竹面,雁过长空"的无住不动。在此,任何感受的痕迹淡化以至虚无化。知觉的主体并非失去反应能力,而是通过对感受的观照与觉知以消除感受,维护内心之平静。这种状态在尼俄柏这里,严格地讲,只是一个凝定的瞬间,是大痛苦的逼迫而发生的感受之告退。极端的恐怖之境,将受苦者带入一种感受的停止之中,从而使感受的全部印记尽去。此时之状态,便宛如水之无杂质,是无味而有味的了。这瞬间,虽不可能是伦理上和精神修行上的恒定状态,也已吻合温克尔曼的审美理想了。

尼俄柏的平静,并非如柏拉图所言之幸福与痛苦的中间状态,它不是折中,却仿佛是以一种整体的方式升腾至高原状态,又像是迅疾返回精神的白板状态。这种平静并非以强大的意志压倒诸种感受而获得的平衡与和谐的状态,而是来自于精神上某种放弃的行为,是一种瞬间的"无"化。这种平静接近温克尔曼所说的幸福状态。"无痛苦,也无满足之愉快,其本质上是最容易的状态,通向它的道路最为直接,无须周折。"②因此,淡漠不是艰难曲折的节制。淡漠是对各种感受之痕迹的淡化以至虚无化。

在希腊艺术中,美的不确定性还体现在希腊雕刻脸部的相似性。在温克尔曼看来,希腊人从不模仿个别的人物样态。他从研究希腊神灵的雕像中得出的结论是:一切神灵的脸的表情都是固定不变的,宛如以自然本身为模型。在希腊雕刻中,从英雄雕像过渡到神灵雕刻是这样一个过程:自然界中强烈并突出表达的部分逐渐删削,直至形式逐渐减缩,以至于唯有内部的精神在闪烁着。这是个体性和物质性逐渐消减的过程。因为,神圣自然彰显于神灵之中是远甚于英雄。涉及赫拉克勒斯的两尊雕像,分别是作为英雄的他以及圣化之后的他,温克尔曼这么写道:

① 〔德〕E.策勒尔:《古希腊哲学史纲》(翁绍军译,济南:山东人民出版社 2007 年版),第 233 页。
② Winckelmann, *Geschichte der Kunst des Altertums*, p. 149.

成年男神的美……还能看见神圣自然指向自身的完全自足的表达,以至于,它不需要那些注定滋养身体的部分。这解释了伊壁鸠鲁关于上帝形式的观念,他将之归于身体,但却是一种仿佛的身体,他将之归于血,但是一种仿佛的血,西塞罗发现这种构造是模糊而不是理性的。这些部分的在场或缺席,区分了两个赫拉克利特,一个必须与众多强大的男人相斗而其劬劳尚未完结;另一个已经由火所净化而上升到奥林匹斯的极乐。……自然因这一概念而从感性上升到永恒……展现人性更高价值状态的形象似乎仅仅是理性精神和天堂力量的外衣和装备。①

作为英雄的赫拉克勒斯带着神经与血液,而圣化的赫拉克勒斯则纯然是理性精神的外化,是脱离感性的永恒自然。在神祇和英雄之间,神祇呈现"一",英雄则较多地呈现"多":

一切神的脸上的构造是固定不变的,仿佛他为自己本身所塑造。在成年的神那边比在青年神灵那边更明显。所有的脸具有同样的特点,见于无数的形象中,他们的头很难辨认,其相似高过差异。②

顺便指出,因为这种同一性,对于他们的辨认就成为一项考古学的甄别工作,温克尔曼的才能也得以在其中挥洒。譬如,阿提弩斯的特点在于脸的较小的比例,奥勒留的特点在于头发和眼睛,阿波罗在于他的前额,朱庇特在于他额头的头发或胡子。甚至,关于某一尊雕像是朱庇特还是海神,须由温克尔曼对其头发特征进行细微的考证。

在温克尔曼的感召之下,佩特在谈及一尊希腊年轻人雕像的时候,对希腊艺术做出类似的阐发:"在这单调、普通的纯洁的生命中……是中立性的最好表达方式,它已超越了所有的相对性或不公正性。……他是无个性的,因为'个性'中包括对生活的偶然性影响的屈

① Winckelmann, *Geschichte der Kunst des Altertums*, pp. 160-161.
② Winckelmann, *History of Ancient Art*, Vols. III & IV, p. 333.

从。"①希腊艺术(但是并非全部的希腊艺术②)的这种无"我",这种缺乏传记因素、缺乏个人命运感,这种心理学意味的缺席,在斯宾格勒看来是希腊精神的不足。③ 然而,在温克尔曼这里,这正是希腊艺术通向不可见领域的法门所在。

三、超越物质性:火

"美就像是通过火从物质中提炼出来的精神(Geist)。"④温克尔曼这一表述令人联想到赫拉克利特所言:"火令灵魂更加优秀。"在赫拉克利特这里,灵魂作为生命原则是"火",它发现由水和土构成的身体是可恶的;在温克尔曼关于美的概念中,精神发现物质是可恶的,因而需要将之去除或"焚尽",美是纯粹抽象的象征,因而必定是物质性的对立面。火作为精神性的叙述同样回荡在温克尔曼的文本当中,甚至在海德格尔、德里达等人的文字中依然可见将火与精神性相系的表述。

在艺术作品中,艺术的物质性包括:艺术与物质世界的必然关系中出现的过于贴近物质世界的可能性、艺术题材可能的非精神性、艺术载体即艺术材料的实存等。在温克尔曼眼里,希腊雕刻的美正在于其超越物质性。

佩特指出,每一种杰出的雕塑总是在以自己的方式反对雕塑摹写的倾向,使其变得轻盈,精神化,减少硬度和重量。⑤ 温克尔曼在希腊雕刻中所发现的方式是:从个体中去寻求类型,去概括和表达那些已经构造好且有持久性的东西。去除所有仅属于个体的东西,所有

① 〔英〕佩特:《文艺复兴》(张岩冰译,桂林:广西师范大学出版社 2002 年版),第 153 页。
② 温克尔曼没有很好地区分希腊艺术与希腊化艺术。希腊化时期的艺术家恰恰尤重自我表现和自然主义的描摹。参阅〔美〕威廉·弗莱明、玛丽·马里安:《艺术与观念》(宋协立译,北京:北京大学出版社 2008 年版),第 86—92 页。
③ 参阅〔德〕奥斯瓦尔德·斯宾格勒:《西方的没落》(吴琼译,上海:上海三联书店 2006 年版),第 255—259 页。
④ Winckelmann, *Geschichte der Kunst des Altertums*, p. 167.
⑤ 米开朗琪罗的方法是以减轻纯粹的形式性,来削弱僵硬的现实主义的倾向,给作品以呼吸、脉搏、生命的印迹。而居于希腊雕塑家和米开朗琪罗的体系之间的是 15 世纪的卢卡·德拉·罗比阿等人的浅浮雕体系。

偶然事件以及特殊时期的感情和行为,所有一经阻止就会看上去凝固不变的东西。这是构成希腊艺术超越雕刻物质性的方式。此其一。

其二,古代艺术家在选择题材上,已先在地冲淡了再现之物本身,而令不可见的神圣裸现。因为他们并不仅仅构想单纯的图像,即不再现任何已知历史,而是指涉神或英雄的神话。

贝尔维德尔的赫拉克利特像,表现的不是人而是神。他作为物质性躯体的存在已淡释了。"这里他似乎已然经由火而纯净化人性的渣滓,而获得了永恒,并厕身于神灵之列,因为他无须人的营养,无须再使用他的力量。没有经脉是可见的,腹部只为取味,不为贪食,无须饱腹却已满足。"①贝尔维德尔的阿波罗,亦非模仿可见的现实中的个体。"艺术家是把这作品完全建基于理想之上的,他从物质世界获取的只是必需之物,实现他的意图,并使它可见。这个阿波罗超越了一切别的同类的造像,就像荷马笔下的阿波罗,已然超过了后世一切诗人所描写的那样。阿波罗的身体超越了人类,他的站相标示着他的充分的崇高与永恒的春光,像极乐世界里一般……跟着这精神进入非物质的美的世界中去,成为神样的大自然的创造者,以便让超越大自然的美充塞你的精神!"②在这里,艺术家没有表现任何可朽坏之物,"没有什么表示着贫乏的人性。没有一筋一络炙热着和激动这躯体,而是一种天上来的灵魂,像一条温煦的溪流,倾泻在这一雕像的每一轮廓,充满着它。"③在这两尊著名的雕像中,属于人的肉体生存的特征经由艺术家之手削弱,而雕像则被神圣的灵魂而充满。

希腊雕刻的神情,亦呈现超脱物质世界纠缠的样态。在温克尔曼的解读中,希腊的神祇处于静穆之中。他们血液清净,精神清明;姿态安详,即使处于愤怒之中也仍保持静穆,他们从不狂笑。他们的衣褶从不飞动,决不会成为风的玩物或迎风招展的旗帜。这皆是因为他们是生活在静寂得可怕的神圣王国的居民——神圣之物是不可能栖居

① Winckelmann, *Geschichte der Kunst des Altertums*, p. 346.
② Ibid., pp. 364-365.
③ Ibid., p. 365.

于巴洛克艺术的动荡之中的。因此,静穆已然超越道德伦理层面,围浸于神秘主义的氛围之中了。

在静穆的氛围之中,希腊雕刻将自己置于超越物质材料和感性联想的神圣存在。这样,在温克尔曼的描述中,我们看到静穆常与"极乐"或"极乐世界"这类表示宗教神性体验的词相携而现。这也就难怪德国文学史家将温克尔曼所说的静穆与德国历史上的虔诚派的神秘主义运动联系起来。①

其三,艺术作品的载体也需要被超越。在温克尔曼那里,雕塑超越材料而进入概念领域的方式分为两种。一种是让材料被弃绝与忘却,而让表现对象的生命与生气展现出来;材料自身则被淡出。"理性思考的心灵的内在倾向和渴望,是超越材料而进入概念的心灵领域,它的真正满足在于新的、精致的观念的产生。伟大的艺术家,试图克服材料的顽抗而使其充满生气。"②在《古代艺术史》中,温克尔曼十分具体地论及雕刻的各种材料,他曾亲临庞贝考古现场,对于材料确有认知。温克尔曼重视希腊艺术中所采用的大理石。他认为其中最好的是帕罗斯岛的白色大理石。原因在于它无任何杂质嵌在其间,且色近肉体,因而完全适合表现身体。而卡拉拉的大理石则颜色过于惨白,故此稍逊。另外,雕像完成后的打磨和修饰部分目的在于让肉体和衣服接近真相。如同亚里士多德,温克尔曼显然认为:一件艺术品的形式在被转入质料之前,就早已存在于艺术家的心灵之中了。也许,温克尔曼态度的最佳理论支持来自普罗提诺(温克尔曼在他的著作中几乎没有提到这个名字)。普罗提诺认为,质料本质上是有害的,艺术的任务就是将形式灌注到对抗着的质料之中。

第二种方式则是雕塑通过不确定的方式指向不可见领域。这时突显的不是对表现对象的生命与精神,而是在对象的形象缩退之际呈现的广阔领域。这也是温克尔曼所说的雄浑风格中对象被超越的方

① 虔诚主义运动可以追溯到中世纪,经由布克哈特等神秘主义者,至18世纪最为强劲。温克尔曼的父亲正好移居自虔诚主义植根最深的地方(即Silesia)。Moshe Barasch, *Theories of Art*, 2:*From Winckelmann to Baudelaire*, pp. 115-116.

② Winckelmann,*Geschichte der Kunst des Altertums*, p. 156.

式。在某种程度上,此处的超越,在于材料的存在感部分地模糊了表现对象的具体性,从而赋予表现对象超逸自身的想象性空间。这不同于新古典主义对大理石的运用——在那里,冷冰冰的大理石无法激起对高处的幻象而陷进死寂,故而无法延续精神的声音。而在这里,部分消解自身的大理石,将自己构筑为通向不可见领域的中介。事实上,重视石头之物性的米开朗琪罗,可以说延续了希腊艺术的这一脉络,在纯粹形式从粗糙的石块中渐渐现身之际,不可见领域也随它一起到来了。

不应回避的是,美与艺术唤起的神圣感是与观者的激情态度分不开的。温克尔曼对希腊艺术如情人絮语般的称赞表明:他对希腊艺术的观照,是带着柏拉图在《会饮篇》中所说的爱欲。依照柏拉图,爱欲是人性通向神圣的中介。那么,经由爱,美所暗示的东西终于成为无形象的至高无上者。美也因此重新在温克尔曼的文本中,或多或少地返回而成大自然之奥秘了。

第二章　可见表面的形式美学

世界的真正神秘在于可见者,而非不可见者。

——王尔德

　　实际上,在温克尔曼这里,美的奥秘或大神秘,不仅在于其富有特征的不可见性,还在于表象的本身的不确定性,或可见的丰富性。温克尔曼精神中对于不可见的超感性世界的偏好,并未令他丧失对艺术形式自身的敏感,毋宁说,温克尔曼实则至深地沉溺于对希腊艺术形式的品赏之中,美的形式外观起先令其赞叹、流连,继而于其中探赜寻奥。他以半思辨半感知的方式,找到了椭圆这一美的形式,又在希腊艺术中频频与之相遇。在他关于形式的总体思想中最为确切地是,美的形式是一种微妙的形式,非数学所能规定。他提出最美的形状是椭圆而非圆形,后者恰恰被柏拉图视作具有永恒之美的几何学形式。他同样迷恋优美的希腊轮廓,以及如海一般起伏波动的希腊雕刻的表面,又以古物鉴赏家的细致和艺术家的敏感,极其细致地对这些希腊艺术的表面进行了分析。但是就其背后所包含的美学倾向而言,其本身又堪称一种充满歧义和模糊性的中性美学。

第一节　微妙的形式

　　在《思想录》中,帕斯卡尔试图将"几何学精神"与"微妙精神"区别开来。前者强调逻辑推理,后者强调奥秘、精巧,往往与情感的判断相联系。前者通过理智,后者则通过感受与直觉。作为对美的客观性与

普遍性的辩护的一部分,温克尔曼关于美的形式的观点,则是"微妙精神"在他的美学中的呈现。温克尔曼的论说显示,美的形式是一种微妙的形式,非几何学所能规定。他偏离希腊文化对于美的几何学精神的观照方式,以不同于希腊哲人的方式解读了希腊艺术的形式奥秘。

一、美与数学

在其《古代艺术史》理论色彩最为浓厚的一段文字中,温克尔曼宣称不应该去美之外寻找美之因由。① 这暗示,美不可能屈服于其他东西而不使自身遭受损灭,甚至不屈从于真。温克尔曼曾自称是唯一传承柏拉图学术之人,但是,涉及美与真的关系,温克尔曼却非柏拉图在18世纪的代言人。

柏拉图认为,数学能使我们洞察真理,并能提供最好的方法使人的灵魂升华而至于接近善的理念以及神;同时,美是暗示理念并最终接近理念的存在方式。这样,美的形式同时往往也是数学上最为合适的形式。如同他将数学观念扩展到理想国中事物的设置和运行一样,柏拉图也将数学侵入到美的领域。② 显然,温克尔曼并不同意柏拉图对美的问题的处理,他说:"如果美的观念是在几何学上是有意义的,那么,人们或许不会在关于美的观念上发生分歧,证明何为真正的美也将会是一件容易的事了。"③ 显然,他认为从几何学的角度难以究竟美之内涵。

温克尔曼并非缺乏对数学的基本热情或认识。在求学于耶那大学期间,他所修的诸多课程之中包括数学、医学、解剖学等。在他渊博的学问当中并不缺乏数学或科学的成分。但是,在温克尔曼的时代,数学领域已然经历了笛卡尔的几何学、莱布尼茨的微积分的洗礼,不大可能全然接受古典的封闭的几何学概念了。在美学中,像柏拉图那

① Winckelmann, *Geschichte der Kunst des Altertums*, p. 148.

② 萨顿认为柏拉图是一位极端的数学家。"柏拉图在以上这一点上与其他业余爱好者甚至天才的业余爱好者并无不同,即他的热情辜负了他,并且导致他严重地滥用了数学。"参阅〔美〕乔治·萨顿:《希腊黄金时代的古代科学》(鲁旭东译,郑州:大象出版社2010年),第544页。

③ Winckelmann, *Geschichte der Kunst des Altertums*, p. 139.

样通过一个封闭的形式通向另一个封闭的理念世界的做法,已非一个敏感而审慎的现代心灵所能接受。而且,在18世纪的精神文化中,数学不再享有统领性的地位。温克尔曼完全同意培尔在《历史批判辞典》中显示的态度,反对将数学作为一切高级科学中的重要规则。①

按照一般的观点,数学是希腊文化的重要组成部分。希腊画家是在希腊数学家的影响之下成长起来的。希腊画家用数学作为指导来作画,希腊的雕刻也受到欧几里得几何学的影响。古希腊画家潘菲洛斯(Pamphilos——帕拉修斯的学生,阿佩莱斯的老师)曾说道:谁不懂数学,谁就不能在绘画上达到完美的境界。一种甚为普遍接受的说法认为,希腊艺术正是因为有了科学的指导,包括对比例的正确实施,才在艺术上超过其他民族。②同样,哲学家也在美与数学之间建立确定的联系。譬如,在《斐莱布篇》中,柏拉图就曾指出:"我所说的美的形式,不是多数人所理解的美的动物或绘画,而是直线和圆以及用木匠的尺、规、矩来产生的平面形和立体形。"(51c)③他继而又说,"尺度和比例产生了美和卓越"(64e)。④显然,美的形式全然由几何学所规定;这种美是永恒不变的。在崇拜古代文化的文艺复兴时期,这一传统再度发展。文艺复兴时期同样迷恋圆形、直线与比例。

但在温克尔曼看来,"不懂几何学不可进入"的雅典学园未必掌握了美的奥秘。原因在于,"美的创造要求的是心灵和感受,而不是理智"⑤。温克尔曼将直尺和圆规决定的事物归属于通过理智可以把握的事物之列;而直尺和圆规未必能够创造美的形式。在这一点上,温克尔曼显然背离了希腊哲学家之道而进入一个新的领域,在此,美的形式是由心灵和感受来判断,而不是通过理智的衡量。"最难的是美,因为它无法测量,既不能用数也不能用大小……假如我们渴求和寻找的美,可以用某个普遍概念来确定的话,那么,对于那些拒绝了感受天

① Wolfgang Leppman, *Winckelmann* (London: Victor Gollancz Ltd., 1971), p. 48.
② 转引自威廉·荷加斯:《美的分析》(杨成寅译,桂林:广西师范大学出版社2005年),"序言",第5页。
③ 《柏拉图全集》(第3卷,王晓朝译,北京:人民出版社2007年版),第239页。
④ 同上书,第260页。
⑤ Winckelmann, *History of Ancient Art*, Vols. I&II, p. 371.

堂的人,也同样无所裨益。"①温克尔曼虽然重复了柏拉图在《大希庇阿斯》篇末关于"美是难的"的感慨,但并不认同柏拉图后来在《斐莱布篇》中提出的观点,即将几何的正确性与美直接关联起来。他认为几何学的、可测量的因素无法规定美;美的判定者最终来自感受。

但是,温克尔曼并未通过一种反几何学的倾向,将言说美的话语重新跌入当时流行的"不可言说"(*Je ne sais quoi*)的话语方式之中。微妙之物并不排斥理智或科学精神的参透,而温克尔曼也并非排斥科学精神与理性精神。事实上,我们所称之为微妙的东西并非含糊之物,毋宁说,它是一种更为隐秘、狡黠的精神话语。它实则与美的性质相应,因为:"艺术中的美更多是以细致的敏感和有教养的趣味为基础,而不是建造在深刻的思考的基础上。"②

与温克尔曼同时代的英国画家、美学家荷加斯,曾以数学方法探寻希腊艺术形式美的奥秘,努力揭示毕达哥拉斯学派的等比(analogy)③中数学概念与希腊艺术的关系。甚至,他企图以数学的方式,寻找一个具有一定曲率的富有魔力的线条。不过,当荷加斯认为波浪线中那条曲率既不大又不小的曲线最美之时,也未能对自家援引的例子进行数学的分析。可见,在荷加斯那里,数学的方法同样无以贯彻到底。④

此外,对莱布尼茨-伍尔夫体系的厌恶某种程度也加深了他对数学的不信任,但是鉴于他对普遍之美的期冀——数学又是映现普遍性的方式——他并未完全摒弃数学的方法。"虽然温克尔曼对美的数学的界定方式表示困惑,但他并未在反对数学的怀疑主义上走得太远。正是有了数学的支持,他才得以回应一种更加极端的怀疑论,即质疑普遍美的存在……以美之普遍性去抵御美之相对论的温克尔曼,虽未

① Winckelmann, "Erinnerung über die Betrachtung der Werke der Kunst", in *Winckelmanns Werke in einem Band* p. 40.
② Winckelmann, "Erläuterung der Gedanken von der Nachahmung und Beantwortung des Sendschreibens,", in *Kleine Schriften und Briefe*, p. 78.
③ 参阅〔英〕威廉·荷加斯:《美的分析》,该译将 analogy 译为"适应",不妥。
④ 为此,莱辛为他的德语本所写的译序中质疑道:根据什么理由来确定构成美的线条曲率的程度和种类?参阅〔英〕鲍桑葵:《美学史》(张今译,北京:商务印书馆1997年版),第269页。

热情拥抱此传统,但也并未完全排斥此传统。"①

作为一种折中的方式,温克尔曼以比例这一数学中初级的形式为垫脚石,在某种意义上搪塞了自己对普遍性的需求,同时也似乎遮掩着他迈向椭圆的独立于真的形式世界的急不可待的野心。

二、比例与美

在《古代艺术史》中,温克尔曼专辟一节讨论比例问题。在他看来,谈美而不论及比例是不可能的,因为比例是美的基础。但比例作为一种特殊的观念,与美的精神属性无关。温克尔曼接受毕达哥拉斯派的数论及等比概念,承认人体及其部位由"三"构成,也就是说,人体包括躯干、大腿和足,其中下肢包括大腿、小腿和脚,上肢包括上臂、手和前臂。人体各部位存在着不同形式的"三"。② 至于身体的比例,温克尔曼承认希腊艺术家跟埃及艺术家一样,早已掌握了身体比例的规则,甚至,适应各个年龄和阶段的各部分的长、宽和高都得到精确的规定。比例赖以存在的精确性,使得古代艺术家的所有的形象都具有相同的体系。比例的规则首先来自于人体,先由雕塑家建立,尔后有建筑家的追随。

但比例与美之间并没有必然关联。精确的比例本身不足以形成美的形体。虽然许多艺术家精于比例,多并未创造出真正的美。而且在艺术中,比例并非恒定。不同艺术家使用不同的比例,但都有可能形成美的形体。同时,自然的比例也不应该成为艺术殷殷切切跟从的准则。在温克尔曼看来,无论在雕塑还是建筑中,源于自然即人体的比例,都不应被绝对遵从。对于维特鲁威将人体比例运用于建筑,温克尔曼认为乃任意之为,因为美丽的早期多立克石柱并没有采用人体的比例。温氏感慨,对于那些创作者和寻求美的知识的人而言,在人体比例中寻找音乐和抽象的和谐实在只能是徒劳。

实际上,温克尔曼对古代比例理论的理解并不周全。比例理论意

① Beiser, Frederick C, *Diotima's Children: German Aesthetic Rationalism from Leibniz to Lessing*, Oxford University Press, 2009, p. 181.
② Winckelmann, *History of Ancient Art*, Vols. I&II, p. 372.

味着生物包括人体内部存在着数学关系体系。它与古希腊人的数学激情和对可测量比例的信仰相关。同时,在毕达哥拉斯学派那边,比例的存在正是宇宙和谐的证明。受毕达哥拉斯学派影响的坡力克利特(Polykleitos),借用其对称(symmetria)概念,建立了自己的比例体系。他的思想包含在《准则》一书中,雕像《持矛者像》和《束发的运动员》则是其实践范例。对于坡力克利特的著述,温克尔曼只字未提,只对《持矛者像》有所关注,指出其确立了人体比例。在他后来增订了极多内容的《古代艺术史》中,也未多置笔墨。他认为,"这些大师,如坡力克利特是比例的制定者,甚至因此制定了每一部分的度量。但并非不可能的是,某种程度的形式美也许因这正确性而牺牲了"①。

就此,温克尔曼错过了希腊比例之微妙性。希腊比例不同于仅仅使用"格栅"比例法则的埃及比例。② 在追求固定、统一、绵绵永恒的埃及人那里,比例原则是固定、机械、统计、约定俗成的工匠的准则;据潘诺夫斯基所言,希腊艺术家不会马上把准则运用于坯料上,而必须要一件一件斟酌"视觉印象"。这种视觉印象考虑的是:如何表现人机体的柔韧性以及在艺术家眼中呈现出来的按透视缩短的多样性,甚至还要考虑艺术品完成之后所处的特定环境。这是完全受机械与数学规则约束的艺术与其中尚有艺术家非理性自由的艺术之间的不同。③ 因此,希腊比例超越数学比例之处,正有微妙精神在其中。④ 温克尔曼不曾留意之处还在于,比例探索至文艺复兴又焕发出新的光彩。文艺复兴视古代所发现的比例为超自然的先决条件,进一步将和谐宇宙论与艺术美结合在一起,从而将超验性内含其中。温克尔曼也没有提到出

① Winckelmann, *Geschichte der Kunst des Altertums*, p. 216.
② 他们使用的栅中的格子是一系列大小相同的正方形,以此形成固定的量化尺度,来对人体进行定位。例如,人体的高度若为 18 个单位,足部即为 3 个单位,手臂为 5 个单位,依此类推。
③ 参阅〔美〕潘诺夫斯基:《视觉艺术的含义》(傅志强译,沈阳:辽宁人民出版社 1987 年版),第 86 页。
④ 潘诺夫斯基认为:三种因素影响对比例的把握:有机运动的影响,透视的缩短法的影响以及对观众视觉印象的考虑。文艺复兴将此三种形式的主观性合法化了。参阅〔美〕潘诺夫斯基:《视觉艺术的含义》,第 115 页。

生于纽伦堡的同胞丢勒,这位执着地探索着古代形式并确立了新比例的德国艺术家。

第二节 椭圆问题

以椭圆作为美的形式且几乎贯穿他的艺术经验,这不能不说是温克尔曼美学的一个奇特之处。温克尔曼在《古代艺术史》中声称椭圆是最美的线条和形式。这种类似于普遍主义的宣称,初看起来,与 18 世纪一般的形式美学并无两样。但是,倘若考虑到椭圆在科学史和哲学史上的卑微的起源,它的别异于圆形的非古典气质,它的让严肃的哲学家和科学家挠头的模糊不清的、似圆又非圆的形相,以及温克尔曼的真正发现希腊世界的发心,他特殊的甚至奇异的感受力,那么,椭圆之说就显得是在温克尔曼身上展开的一场充满冲突的精神戏剧。与之同时,椭圆问题其实也就置入一个历史与现时光影交错、科学与美学相互交叠的地带。

一、椭圆:美的世界

作为希腊文化的阐释者、发现者,温克尔曼提出现代人若想变得伟大,则必须向希腊人学习;希腊艺术是同时代艺术家刻不容缓地模仿的对象。在对《古代艺术史》的总体研究和对希腊艺术细致的观照的基础上,温克尔曼以半思辨半感知的方式发现了椭圆曲线的特殊性,并发现希腊艺术中最美好的形式总被椭圆所充实。

温克尔曼发现,就人脸而言,椭圆几乎是希腊艺术家蓄意经营的形状:为制成椭圆的脸形,雕像的刘海必定维持一定的弧度,以挡住天庭,从而形成一个合适的额头,以使脸部整体构成一个椭圆形。温克尔曼相信瓦萨里所言,具有得天独厚的条件的希腊人天生就拥有比德国人更漂亮的椭圆脸蛋。[①] 但是,一个世纪后,布克哈特根据其收集的

① Winckelmann, *History of Ancient Art*, Vols. I&II, p.161. 参阅〔瑞士〕布克哈特:《希腊人和希腊文明》(王太庆译,上海:上海人民出版社 2008 年版),第 187 页。

资料断言,古代希腊人的脸是方形,而不是椭圆形。① 这也许恰好证明椭圆是希腊艺术家出于美的概念而选择的形式。与古代希腊艺术不同②,近代和古代埃及的雕像中就鲜见椭圆的脸形。现代艺术家的雕像往往将头发后梳,形成一个敞开的额头,故不会是椭圆形;③而埃及人像的脸则因为颧骨是被强烈地表示而显得突兀了,下颚过于小巧而往后缩退,从而也不可能形成椭圆。④——这说明椭圆形之于希腊艺术具有一定形式上的标示性意义。

明显受到温克尔曼启示的黑格尔也进而对椭圆脸形进行了探索。他提出,脸部的椭圆形依靠两条线,"一条是面孔正面由下颚部到耳部的那条优美的自由动荡的曲线,一条是……由额头垂直到眼眶的那条线。此外还可以加上侧面像上由额到鼻端再到下颚部的那条弧线,以及由后脑壳到头顶的那个优美的圆顶形"⑤。黑格尔把人脸作为一个立体来考虑椭圆形建构的可能,把椭圆的理想从平面转向立体。

椭圆形不仅出现在人脸,希腊器皿和瓶子细长而纤美的轮廓也多遵此而制。"犹如雕像人体中没有任何圆形,古代器皿的侧影也从未构成半圆形。"⑥椭圆甚至也常现于希腊的服饰上。譬如,希腊男子的斗篷或短风衣呈椭圆,而非圆形。⑦ 他们的骑马装也同样是椭圆而非圆形。⑧因此,"所有这些作品都拥有椭圆之形,从而美存于其中"⑨。

那么,希腊艺术中遍在的椭圆作为美的形式的因由何在?温克尔曼在《关于观照艺术品的解释》一文中言道:"描绘美的线条是椭圆的,

① 参阅〔瑞士〕布克哈特:《希腊人和希腊文明》,第187页。
② 当然,即使在温克尔曼眼里,椭圆的脸也不是遍在于希腊艺术之中,如阿尔巴尼别墅的雅典娜雕像,其脸形便并非椭圆。Cf. Winckelmann, *History of Ancient Art*, Vols. I&II, p.121.
③ Winckelmann, *History of Ancient Art*, Vols. I&II, p.174.
④ Ibid., p.176.
⑤ 参阅〔德〕黑格尔:《美学》(第3卷,朱光潜译,北京:商务印书馆1996年版),第152页。
⑥ Winckelmann, "Erinnerung über die Betrachtung der Werke der Kunst," in *Winckelmanns Werke in einem Band* (Berlin und Weimar: Aufbau-Verlag, 1982), pp.41-42.
⑦ Winckelmann, *History of Ancient Art*, Vols. III&IV, p.37.
⑧ Ibid., p.38.
⑨ Winckelmann, *Geschichte der Kunst des Altertums*, pp.151-152.

它既显示了单纯又显示了永恒的变化,因为它无法通过圆规描画,并在任何一个固定点上变换方向。"①又在《古代艺术史》中这么谈到椭圆:"美的身体的形式是由不断变化中心的线条描绘而成的,从未追随一个圆,这样,其形式比圆更趋简单而更富变化。圆,无论大小,总是具有同一个中心点,将其他包容其中或被其他所包容。"②又说椭圆"由一条必须由多个圆所决定的线画出"③。

一方面,椭圆是希腊艺术家追求变化与多样性的寄托所在。另一方面,从形式效果来看,椭圆又具有整一的形式感,因为在椭圆中,"更大的整一存在于形式的连接中,在于一个圆形到另一个圆形的流动之中"④。概言之,椭圆之美其实是位于单纯与变化、一与多的古老而可爱的辩证运动之中。

同时,温氏是在与圆形的比较中确立椭圆的形相的。其一,圆形具有一个固定的中心,椭圆却不断变换中心。其二,圆形的中心是通过刻意的相同形式的围绕而生成,或者说,通过一定的围绕同一中心的运动生成。而椭圆并不遵循固定的点,按照温克尔曼的说法,其反而"比圆更趋单纯"。其三,组成圆形的线与组成椭圆的线本身皆是流动的;但前者之流动因为流动的周而复始性,处于不断返回的过程中,从表象上看反而具有趋于凝固之感,而椭圆的不断的偏离前一中心的流动的线条显示出运动感,从而突显了自身的流动性。

在古代希腊,圆形被确立为完美,椭圆则难登大雅之堂。柏拉图在《斐莱布篇》中认为圆形如同直线可以创造美的形式;在《蒂迈欧篇》中提出神以自身的形象创造宇宙,把它制成圆形,这是所有形体中"最完美、最自我相似的形体";《会饮篇》则以半比喻的方式将圆形当作人体最原初的完美形式。对亚里士多德的科学来说,椭圆是一个发育不

① Winckelmann,"Erinnerung über die Betrachtung der Werke der Kunst,"in *Winckelmanns Werke in einem Band*, pp. 41-42.
② Winckelmann,*Geschichte der Kunst des Altertums*, pp. 151-152.
③ Ibid.
④ Ibid., p. 151.

好的圆圈,一个扁的圆圈。① 同样,在毕达哥拉斯学派的宇宙论中,宇宙是一个秩序井然的体系;最完美的形状是球形,因而大地是圆形的。事实是明显的,即正是圆形在遮蔽着椭圆的出场。在希腊哲人的世界里,圆形几乎是世界完美的征兆,而与圆形有相似性的椭圆不过就是一个糟糕的圆圈,一个扁圆。因此,在温克尔曼看来希腊艺术中常现的椭圆并未成为对形相和艺术津津乐道的希腊哲学家的理论言说的对象。

但是,按照温克尔曼的视觉经验,希腊艺术中频繁出现的椭圆实则来自希腊人对美的独特的辨别力。温克尔曼眼中的希腊人非但具有超凡的哲学才能,而且具有卓越的艺术才能,如同后来尼采所识。如果说,希腊哲学家将圆形与直线视为通向真(从而是美)的形式,那么,在温克尔曼看来,希腊艺术家却发现了椭圆这一纯然美的形式,而开创了一个独立于真的美的世界。这是有别于希腊哲人奉圆形为完美的世界的。

温克尔曼认为既不够单纯也不够丰富的圆形,在希腊哲学中具有的是极饱满的意味,即它是理念世界的强劲符号;而椭圆之形似乎不承载如此直接而确定的内蕴。椭圆令人徜徉其中,而并不急赴另一个更深或更高的意义世界;形相本身并未即刻被超越。借用俄国形式主义的说法,椭圆之形是将形相自身置于了前台(foregrounding)。正是在这个意义上,相对于圆形,椭圆更加具有形式之为形式的可能性。有学者指出,在温克尔曼这里,美从未缩小到纯然的理念,或是成为心灵的某种图像,相反,美具有令感受流连的物质外观。② 在这个意义上,椭圆之美具有了自身的独立性。

在18世纪的理论界,温克尔曼并非独行于椭圆的世界。事实上,18世纪后期的美学视椭圆为波浪线的派生物而肯定其审美意义。据C.尤斯蒂(Carl Justi),源自波浪线的椭圆在18世纪后期是一个关于美的形象的备受宠爱的概念。而温克尔曼在德累斯顿时期就已熟悉

① 〔法〕巴什拉:《科学精神的形成》(钱培鑫译,江苏教育出版社2006年版),第247页。
② Moshe Barasch, *Theories of Art*, 2: *From Winckelmann to Baudelaire* (New York/London: Routledge, 1990), p. 113.

贺加斯《美的分析》关于波浪线的观点。① 但是，在温克尔曼这里，椭圆绝不是那种仅仅以流动作为特征而极有可能沦为装饰的曲线。有学者指出，"温克尔曼所说的外形，虽然趋于抽象和非物质，本质上却远远不同于罗可可的、阿拉伯式的和怪诞的形式"，因为，"阿拉伯式的花纹表示一种离心的力量，完全不同于美的集中的、凝聚的、向心的力量，故而其形式自由运动，而不是古代原型的缩小了的形象"。② 椭圆虽然不断变换中心，其弯曲的方向却总是向内，并非无限蔓延、无目的、无定形之物——虽然不像巴门尼德式的圆形指向一个永恒的中心——其核心能量却是集中的、凝聚的、向心的。按照歌德为美所设置的体系，美是特征主义者与波纹曲线的结合，是纯然严肃与纯然游戏的结合，那么，荷加斯的蛇形曲线只能是纯然的游戏，是缺乏严肃内容即表现力的形式。③ 这么说来，温克尔曼的椭圆不是纯装饰性的波浪线的世界，也非属于几何的圆形或直线所置身的理念世界，而是置身于歌德意义上的介于纯形式与纯意义的世界，即美的世界了。

二、椭圆：数学的诱惑

温克尔曼将椭圆从希腊哲人所忽视的世界中拯救出来，却并没有完全挡住关于形式之数学内在性的诱惑。在《古代艺术史》中，温克尔曼用比例来测定椭圆脸形："若脸上的垂直线分成五部分：五分之一是头发；线的其余部分再次被分成三个部分，从第一个三分之一点画一条水平线与这条线垂直。这条水平线是脸的长度的三分之二。从这条线的外侧点与第一个五分之一点间，划出曲线。这条曲线形成了一个椭圆形的脸。"④ 而且，温克尔曼本人还践行此原则（参图11），在他

① Hanno-Walter Kruft, "Studies in Proportion by J. J. Winckelmann", Vols. 114, No. 828. Mar. ,1972), in *The Burlington Magzine*, p. 170.
② Barbara Maria Stafford,"Beauty of the Invisible: Winckelmann and the Aesthetics of Imperceptibility," (in *Zeitschrift für Kunstgeschichte*, 43 Bd., H. 1, 1980), p. 77.
③ 参阅〔英〕鲍桑葵《美学史》（张今译，北京：商务印书馆1997年版），第406页。
④ Winckelmann, *History of Ancient Art*, Vols. I&II, p. 377. 赫尔德在他的《雕塑论》中重复关于椭圆之脸的描述。Cf. John Gottfried Herder, *Sculpture: Some Observation on Shape and Form from Pygmalion's Creative Dream*, p. 87.

第二章　可见表面的形式美学　73

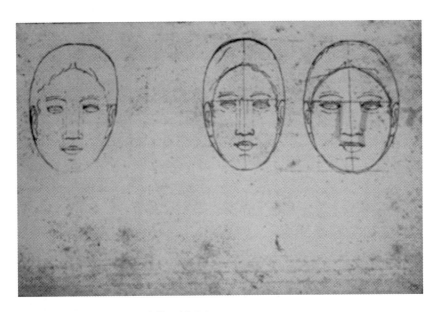

图 11　温克尔曼:关于人脸的比例研究,1754。

所作的素描中(温克尔曼一度梦想成为艺术家,曾跟从奥赛尔学画),以拉长鼻子长度的方式,使得脸形最终成为一种椭圆。

温克尔曼的这一原则其实来自他的画家朋友蒙格斯(Anton Raphael Mengs)。他认为正是蒙格斯发现了这古典之道。但这一原则的缺点是显而易见的。比如,脸的宽度相对其长度过窄了。歌德和迈耶尔(Heinrich Meyer)等人对此皆有批评;歌德在1791年绘制了一个以圆圈结构为头部的人脸,说明美的脸形未必是椭圆形的。① 不过,实际上,蒙格斯的比例规则在于试图为形象建立纯粹的数学体系。

但温克尔曼终究认为,椭圆之美并非几何学可测量,他写道:"描绘美的线条是椭圆的……或多或少是椭圆的曲线中,每一条构成美的部分,都非代数所能决定。"②椭圆的世界既不同于圆形、直线或等边多面体的世界,他其实已在对年轻时期的精神导师柏拉图展开了暗暗的辩驳。圆形和直线被认为是古希腊数学中一种最基本的形状。椭圆则既非圆形,又非直线,超出了希腊式数学思维的把握,故椭圆之美无法由数学所测定。

柏拉图的几何学青睐圆、直线、三角形,其中并没有椭圆的位置。至16世纪,笛卡尔在《几何》一书中意识到古代几何学仅仅将直线和圆规通过简单方式能完成的形式纳入几何学,他本人则提出直线和圆规的新的结合方式,从而将椭圆等圆锥线也纳入几何学研究的对象。③椭圆同时被赋予某种确定可把握的性质,从而椭圆在数学上"合法化"了。④ 但在温克尔曼这里,椭圆仍然是无法被收纳的逻辑上的异数。

① Hanno-Walter Kruft, "Studies in Proportion by J. J. Winckelmann," (in *The Burlington Magazine*, Vols. 114, No. 828, Mar,1972), p.170.
② Winckelmann, "Erinnerung über die Betrachtung der Werke der Kunst," in *Winckelmanns Werke in einem Band*, pp.41-42.
③ 笛卡尔:《几何》(袁向东译,武汉:武汉出版社1992年版),第21—23页。
④ 中文"椭圆"一词同时指涉"oval"和"ellipse"。"oval"是周界类似拉长的圆形的曲线,有多种形成。"Ellipse"是"oval"中的一种,有较为严格的数学界定:是指平面上到两定点的距离之和为常值的点之轨迹,也可定义为到定点距离与到定直线间距离之比为常值的点之轨迹。它是圆锥曲线的一种,即圆锥与平面的截线。温克尔曼同时使用这两词(das Oval, die Ellipse),未作区分。

三、椭圆:物质的投影

对于美为何物,温克尔曼明智地选择了不可知论,他说"美属于自然之大神秘……它的本质的、普遍的、明确的概念,仍属尚未发现的真理"①。不过,他一贯地赞颂具有流动的、圆满的、弧线的或柔和的性质的对象,比如,青春少年的躯体、赫拉克勒斯的躯干、阿波罗像等,它们表面的线条"相互吞咽",或"似现未现",或"连绵不断"。如前所述,他又明确地界定椭圆为最美的形式。事实上,椭圆正是这些事物的抽象而简化的原型,它们则是椭圆这一标准样式的各种更为复杂、丰满的变体。在《古代艺术史》中,温克尔曼在界定了椭圆之后,即刻转入对青春躯体的描写:"在这个非常统一的青春形式中,它们的边界不可察觉地从一处流向另一处,界定高处的点和围绕轮廓的线是不明确的。"②这条构成青春躯体的流动的、模糊的线,其实包含了椭圆的构成性。

事实上,温克尔曼对椭圆的偏爱不仅仅是美的理想的投射,也是他特殊感受力无意识选择的结果。温克尔曼的视觉经验包含了触觉之介入,这屡见于他描述赫拉克勒斯的躯干、阿波罗像时发出的感慨:这与其说向视觉显示,不如说是向触觉显示!③温克尔曼暗示,美的形象同时作用于微妙而沉默的触觉官能。同样,椭圆之形之所以引起强烈的美感,在一定程度上,跟他视触相通的感受力以及椭圆作用于触觉的潜在可能性,不无关系。

伯克在1756年发表的《论崇高与美》——其时,温氏的《希腊美术模仿论》已于前一年出版,《古代艺术史》远未成形——中指出,令触觉愉悦的对象总是柔和的、光滑的、感官的,具有多样化的性质。"所有对触觉舒适的物体是因其产生的阻力轻微……如同在其他感觉中一样,触觉中快感的其次根源是连续不断地呈现新东西,我们发现表现连续变化的物体对触觉是最舒适的或美的……这类物体中第三种性

① Winckelmann, *Geschichte der Kunst des Altertums*, p. 139.
② Ibid., p. 152.
③ Ibid., p. 338. 以及 Winckelmann, *Kleine Schriften und Briefe*, p. 14。

质就是虽然表面连续改变方向,但决不突然改变。"①

从伯克的观点来看,温氏的椭圆形象其实就是令触觉愉悦的对象。因为描绘椭圆的线条总是连续不断地改变其中心,构成了令触觉舒服的连续变化性,与之同时,其连续变化又是柔和而不突兀的。而且,相对于"总具同一个中心点"的圆形,椭圆是眼睛无法顺畅把握的形状。椭圆虽是平面,却溢出一般视觉平面,倾向于显现为动感的空间形式。这种动态的空间及多样性,正是伯克所言最能经由触觉而被把握的对象。假如说圆形是几何的,是视觉的,那么,在椭圆这里,在眼睛受阻抑的地方,触觉介入了。但这种阻力又是轻微的,唯其轻微,故能产生愉悦感。触觉感的介入与微微受阻抑的感觉共存,触觉更易停留于物质性上。因此,相对于圆形,椭圆更加持存于物质性当中。作为柏拉图的热情的读者,温克尔曼的椭圆并不具有柏拉图的几何形式那种通往理念世界的功能,椭圆这种物质外观,难以被视觉活动引发的精神活动所直接吸收、收集。相对于圆或直线或其他形状,椭圆具有不可缩减至几何的、理念的物质性,而这种物质性在意识上投影成为一种类似的可触性的影子。

实际上,这种令感受流连的物质外观的椭圆,并不仅仅为希腊艺术所独有。温克尔曼本人也在希腊艺术之外,比如风格主义的帕尔米贾尼诺的人物画中发现椭圆的脸形,却批评其失之纤弱。椭圆虽为迷恋直线和圆的文艺复兴所拒绝,但却为风格主义所追捧②,而在巴洛克风格中,椭圆更是常见的一种形式,据沃尔夫林,巴洛克艺术不仅在大徽章或类似的物体上运用椭圆形,也在门厅、庭院和教堂内部的平面图上加以利用。③ 温克尔曼在意大利生活期间,巴洛克艺术中频现的

① 〔英〕伯克:《崇高与美——伯克美学论文选》(李善庆译,上海:上海三联书店 1990 年版),第 140 页。

② 在风格主义那里,在绘画,椭圆出现在科雷乔的画中;在雕塑中有达·芬奇、费尔康涅托(Maria Falconetto)等人;在建筑中则是米开朗琪罗,第一个使用椭圆的作品是朱力乌斯二世之墓的平面设计。Erwin Panofsky, "Galelio as a Critic of the Arts: Aesthetic Attitude and Sceintific Thought", in *Isis*, Vols. 47, No. 1, Mar., 1956, pp.3-15, p.12.

③ 〔瑞士〕沃尔夫林:《文艺复兴与巴洛克》(沈莹译,上海:上海人民出版社 2007 年版),第 61 页。

椭圆形必定充实过他的视觉经验。

　　而德勒兹对巴洛克式的弯曲的阐释其实与温氏的椭圆经验暗合。德勒兹在其研究巴洛克风格的《褶子》中,对巴洛克式的弯曲作了如下描述:"弯曲线是一种不断分化的潜在性:它一方面在灵魂中被现实化,一方面又在物质中被实现。这就是巴洛克风格的特征:一面是永远在外部的外部,一面是永远在内部的内部;一面是无穷的'感受性',一面是无穷的'自生性',即感受的外在表面和活动的内在'房间'。"① 德勒兹在该书中暗示,在单纯的希腊艺术中,灵魂与物质完全妥帖,而在巴洛克艺术中,物质总是溢出精神,在精神外部扭曲、弯曲、堆叠。显然,德勒兹延续着希腊哲人对希腊艺术的理解,即圆形所彰示的充分的精神性为希腊艺术所有,但温克尔曼的椭圆事实上分享着德勒兹的巴洛克式的弯曲。同样由曲线所构成,圆形的弯曲很快被自身转变而消融,显得确定;而椭圆的弯曲保持着模糊性,即其作为弯曲的实质性。如果说圆形仅仅是在灵魂中被实现化,是无穷的围绕圆心的自生;椭圆则是"一方面在灵魂中被现实化,一方面又在物质中被实现"。其不断的弯曲是无穷的感受性,而其趋内的无穷动力则相当于无穷的自生性。椭圆唤起的是模糊不清的图像,而不是确定的理念。圆是透明的内在性。而于椭圆,其内在性既怀念意义,也怀念物质。椭圆的内在性是被不可消解的昏暗的物质所包容的,从而不受简单的无限性的伤害。由此而言,温克尔曼宁愿美——如椭圆之美——在其与自身相连的物质的迷宫中流转,而不愿它成为一种貌似运动而实质上静止的意义世界的透明介质。

　　似乎科学史也在证明这种关于椭圆的直觉。温克尔曼的世界在某种意义上接近于牛顿和开普勒。圆形的来自完美、均匀的魅力在科学世界曾经根深蒂固,而椭圆看似的科学上的不完美,使其在追求确定感的古代科学家和哲学家那里显得模糊不清、无法界定,如同一个

① 〔法〕德勒兹:《福柯 褶子》(于奇智、杨洁译,长沙:湖南文艺出版社 2001 年版),第 220—201 页。

麻烦物。但开普勒打破圆周运动之魔咒,确立行星运动轨迹是椭圆形状,①彼时痴迷圆周运动、以圆为美、警惕模糊性的伽利略对此很是反感,"伽利略只能认为椭圆是扭曲的圆,它是天体运动所不屑采取的形式;而天体运动是恒常不变的"②。

　　17世纪的牛顿科学提供出一个充满可能性的平面、一种连贯的数理多元论,从而关于椭圆形轨道的存在得以可能。牛顿提出,"圆圈是一个贫困的椭圆,是焦点被挤到一处的椭圆"③。在伽利略的世界中,圆形是一种自足,在一切阻力不存在的状况下,世界呈圆形或直线运动。但引力或阻力的真实存在为世界带来了椭圆。这是牛顿和开普勒的世界,是物质和引力,也即现实性、物质性的世界。这种科学论争在赫尔德那里则转变为经验话语:"完美的线条是圆……因为器具在尘世间不可能做到完美,而且准确的生计所需的线条总是要把它们雄伟壮丽地引向自身来看,所以就像在世界的结构中通过两种力量造成椭圆那样,在自身中造成行星,那么美的线条就在这里,身体的形式就在这种美的线条中辗转。"④

　　可见,面对椭圆,温克尔曼时而趋近于希腊哲人的世界,时而又偏离其道。当他将椭圆形容为"多中有一",拥有既富流动性又富统一性的美时,他无意识地沿袭希腊哲学的观念来解释希腊艺术的特点。但当他将椭圆置于古代哲学和古代几何学无法触及的微妙领域时,则用椭圆代替了希腊哲人所热衷的圆形,将某种差异性置入美的定义之中。正是在这种不可界定的模糊性中,诞生了温克尔曼关于希腊艺术

　　① 罗丹也将之视为运动和线条的秘密,并视椭圆为古典的线。罗丹这样说,"星体的自然的运动是符合着星群的轨道的,它们履行着星群的轨道的,它们履行着一个椭圆形。例如拉斐尔的诸形象是在椭圆形里运动着。这是古典的线。"参阅宗白华:《宗白华美学译文选》(北京:北京大学出版社1982年版),第167页。罗丹的视觉感受很可能来自于开普勒天文体系的普遍影响。开普勒认为星体的运动呈椭圆形运动,这样罗丹的被塑造了的视力,甚至在拉斐尔的形象关系中看到了椭圆。

　　② Panofsky, Erwin. "Galelio as a critic of the Arts: Aesthetic Attitude and Sceintific Thought," in *Isis*, Vols. 47, No. 1, Mar., 1956, p. 12.

　　③ 〔法〕巴什拉:《科学精神的形成》,第247页。

　　④ John Gottfried Herder, *Sculpture: Some Observation on Shape and Form from Pygmalion's Creative Dream* (ed. and trans. Jason Gaiger, The University of Chicago Press, 2002), p. 84.

的观念世界。椭圆所彰示的美既无法还原至理念,亦无法还原到几何学的概念,它拥有自己独特的物质性内涵。不消说,椭圆又是他更为光怪陆离的感觉世界的一个缩影,也是他特殊感受力的某种印证。

第三节 希腊表面

黑格尔在《美学》中这样评论温克尔曼对希腊雕刻形式的解读:"凭他在临摹和研究古典雕刻作品方面的热情和审慎的理解,他才把过去关于希腊美的理想的暧昧的论调一扫而清。他就雕刻的每部分的形式特征分别地明确地加以界定,这是唯一富于启发性的办法。"① 温克尔曼的细察,使得指向雕像的凝视不至于空洞或直抵不可见领域,而是充满细节和肌理。但与之同时,于温克尔曼,表象的细节背后终归要指涉更广大的希腊精神,无论是希腊轮廓抑或雕像表面的肌理。不过,未见原作而只透过罗马复制品的温克尔曼到底也难免误置了希腊艺术的相关特征。

一、希腊轮廓

温克尔曼对希腊艺术中的人物面相之美的赞叹,在所谓"希腊轮廓"上尤多。应该说,对希腊轮廓在艺术实践中的重要性未做出任何说明之前,温克尔曼已然沉浸于希腊轮廓之美。有必要说明,在温克尔曼这里,有三个词指向汉语中的"轮廓"之义,即 Profil, Contour, Umriss。Profil 指脸部侧影;Kontour 时指脸部轮廓包括脸部侧影,时指身体的轮廓线;而 Umrisse 常用作意指肢体的轮廓。通常所谓"希腊轮廓"意指脸部轮廓或侧影(身体之轮廓在温克尔曼这里常因其围成特殊的面而具有特定的表述,即如海一般的表面,则已生出别的意蕴了)。

1. 希腊轮廓的形式构成

何为希腊轮廓?在《古代艺术史》中,温克尔曼这样写道:"希腊轮

① 〔德〕黑格尔:《美学》第 3 卷,第 136 页。

廓,是崇高美的首要且重要的属性。这轮廓线是一条直线或微微下凹的线,它是存在于年轻人尤其是女性的额头和鼻子之间的线。"① 简言之,希腊轮廓的要义在于这根额头与鼻子之间近似直的线。他还认为,希腊轮廓是人像之美必不可少的条件。在《关于鉴赏艺术作品观的提示》中,他这样辩道:"一个缺少它的人也许从正面看是美的;而从侧面看,则必定是平庸甚至丑陋的。"② 早在《希腊美术模仿论》中,温克尔曼便已略带惊奇地发现希腊艺术中充满了这一根线,"男女神像上的额头与鼻子几乎成一条直线。希腊钱币上的著名女性的头部也都拥有这样的侧影"③。"希腊人所制作的罗马皇后的钱币也是依据相同的理念制成。"④

这条近乎笔直的轮廓线即希腊轮廓具有两个特点:

其一,它是连续不断的。在《关于鉴赏古代艺术作品的提示》一文中,温克尔曼论道:"真正美的形式没有突兀或断裂的部分。古人将此作为青年人轮廓的基础;它既不是一条硬线(Linearmäßiges)也不是聚拢在一起……它存在于眉毛和鼻子之间柔和的联结。"⑤ 可见,所谓几近平直的线,重要的是避免部位之间的断裂,譬如,连接额头与鼻子这两个部位之间的线条必须是连续的。"断裂的、坑坑洼洼的下颚和面颊的线,不可能是真正的美的形体。"⑥ 他由此指出,有这等下颚的美第奇的维纳斯(参图12)不可能具有高级的美,或者,它干脆就是对某位美人的描绘而已。⑦

其二,这条直的、连续的轮廓线从不至于陷入枯瘦或尖利,其保持着某种程度的圆满(völlige)。"真正的美的形,其突出的部分是'钝

① Winckelmann, *Geschichte der Kunst des Altertums*, p. 174.
② Winckelmann, "Erinnerung über die Betrachtung der Werke der Kunst," in *Winckelmanns Werke in einem Band*, p. 4.
③ Winckelmann, "Gedanken über die Nachahmung der griechischen Werke in der Malerei und Bildhauerkunst," in *Winckelmanns Werke in einem Band*, p. 8.
④ Ibid.
⑤ Winckelmann, "Erinnerung über die Betrachtung der Werke der Kunst," in *Winckelmanns Werke in einem Band*, p. 4.
⑥ Ibid., p. 41.
⑦ 在《古代艺术史》中,又针对这座维纳斯像大发言论,直指这座像的过平的下颚的中间又有酒窝大煞风景。Cf. Winckelmann, *History of Ancient Art*, Vols. I&II, p. 395.

图12 《美第奇的维纳斯》,公元前1世纪大理石复制品,原作属公元前4世纪,佛罗伦萨乌菲齐美术馆。

的'(stumpf),鼓起的部分不'断',眼骨很好地隆起,下颚形成圆满的拱形。"①"钝"而不尖锐,每一处隆起都是柔和而连续的,这形成了"圆满"的外观。在《希腊美术模仿论》中,温克尔曼指明圆满不是臃肿(uberflüssigen);近代画家的作品常堕入臃肿,而为避免臃肿,则又常陷入枯瘦——他们实与"圆满"无缘。如此,在温克尔曼看来,近代人常是徘徊于臃肿与枯瘦之间,甚至连他们当中的米开朗琪罗也无法创造出像古代人像那样圆满而不臃肿的人像。

希腊轮廓以其特殊之线勾勒而出的是一个连续、圆满的形式。"崇高产生于直(Gerade)与圆满"②,希腊轮廓因此拥有了崇高之美;与之相反,形式上的塌陷感或断裂感必将导致外相上的柔弱或柔媚之气。

而从雕像的实践上看,希腊轮廓的形成也依赖于脸部各个部位的构造的恰当性。它包括:额头是低的③;当眼睛睁开时,与那根从额头到鼻子的线形成的是直角,眼睛深洼下去,是朝向鼻子的,并且向着鼻子的眼角是深陷的,轮廓终止于这一弧度的最高点,即瞳孔。④ 并且,下颚总是丰满而平整,下唇总是厚于上唇,这样,头部便获得高贵的气象以及开朗而庄严的面相了。在这里,任何可能损害轮廓线之断裂与圆满的,在温克尔曼看来皆是不好的。譬如,塌鼻使额头与鼻子之间的线下陷,而过高的额头、尖小平坦的下颚都将影响轮廓线的圆满。

温克尔曼认为这根线的存在有其现实基础。如他所言,它"较多出现在温带而非寒带"⑤。在阿尔卑斯山以南气候温和的国家中,如意大利、希腊,人们天生具有高贵的容貌,脸形大而饱满,在他们中间是

① Winckelmann, "Erinnerung über die Betrachtung der Werke der Kunst," in *Winckelmanns Werke in einem Band*, p.42.
② Winckelmann, *Geschichte der Kunst des Altertums*, p.175.
③ 在希腊雕刻中,年轻人的额头总是低的,但高而敞开的额头出现在中年男子的脸上有时也不失为美。总体而言,希腊人尤其女人,借助刘海令额头显低。Cf. Winckelmann, *History of Ancient Art*, Vols. I&II, pp.381-382.
④ Winckelmann, *Geschichte der Kunst des Altertums*, p.176. 事实上,理想的眼睛总是比大自然中的样子座落得深。艺术并不只是服从于自然的教诲,它遵循的是雄浑风格的崇高概念。
⑤ Ibid., p.175.

根本不会有塌鼻的出现的;塌鼻的出现必然导致额头与鼻子之间的直线形式的失败。但是,希腊轮廓又非仅仅是对自然的模仿,他认为,希腊人是"以人为对象并同时更美地加以制作"①。这根线是"希腊人依据超越材料的普遍形式概念"而根据理想制作的。这是依据了希腊人美好的自然轮廓而做出的理想的提升;这最高贵的轮廓结合、描画了最完美的自然的各个部分或希腊人中理想的美,抑或两者兼具。正是在此意义上,温克尔曼认为后人唯有从希腊人那里才能习得轮廓的正确性(Richtigkeit)。因为,正确性意味着通往真理(Warheit),而不是与自然的符合。正确性来自知性所制造的普遍形式。

这条线既不见于古代其他民族的艺术中,也不见于近代艺术中。因为,其他的古代民族,如埃及人,缺乏提取理想的现实原型;在温克尔曼看来,埃及的人体着实无法激发起理想的概念。近代人如贝尔尼尼之流,又因否认这条线的现实存在而拒绝在艺术中表现它。贝尔尼尼营营于在自然之间发现美而从不逾越自然一步,因而,"在他创造的盛期是轻视这条线的,原因在于他并未在其日常的对象——这唯一的模特——上见过它"。② 我们发现,在他的《特雷莎圣女的狂喜》中,无论是天使还是修女的脸部轮廓,都是下凹的,当然与希腊轮廓沾不上边。同样,罗马画派中,如巴罗奇的人物像侧面的鼻子,也是塌陷的;科尔托纳(Pietro da Cortona)的人物则下颚狭小,而下半部分是平的。③ 其他的意大利画派更是如此。④

不过,就《古代艺术史》提供的资料而言,即便在希腊艺术中这条线也不是普遍存在的。譬如,希腊神灵中较为卑微的森林之神萨提尔的侧面像中并不拥有这根线,他的鼻子是塌陷的;赫拉克勒斯

① Winckelmann,"Gedanken über die Nachahmung der griechischen Werke in der Malerei und Bildhauerkunst," in *Winckelmanns Werke in einem Band*, p. 8.
② Winckelmann,"Erinnerung über die Betrachtung der Werke der Kunst," in *Winckelmanns Werke in einem Band*, p. 41.
③ Winckelmann, *History of Ancient Art*, Vols. I&II, p. 306.
④ 其实,这条线仍常见于文艺复兴时期的艺术中,如多那泰罗(Donatello)的女性浮雕像,米开朗琪罗的雕塑(其摩西像不在此列),曼坦尼亚的男人像,丢勒的亚当夏娃浮雕等等这些理想化的作品。当然,在大多数自然主义地模仿现实人物的作品中,则未见。

的一尊大概是年轻时作为运动员的形象,眼骨过于突出,在其间形成了深深的凹陷。温克尔曼在《古代艺术史》中又将萨提尔嘴角向上、轮廓线下陷、鼻子平塌的形象归为喜剧性优雅。他也提到科雷乔的画中出现同样的形象。柏拉图也曾提到塌鼻梁有时候也富有魅力。

2. 希腊轮廓的意蕴:超越面相学

面相学家 J. C. 拉瓦特(Johann Caspar Lavater)在其《面相学片断》中时常征引温克尔曼,这暗示温克尔曼的描述启发了面相学的实践。① 更有学者指出,拉瓦特的理论在很大程度上受惠于温克尔曼对古代雕像脸部面相学般的描写。② 温克尔曼这样描述拉奥孔的脸部:"拉奥孔的样子是万分凄楚,下唇沉重地垂着,上唇亦为痛苦所搅扰,有一种不自在在那儿流动着,又像是有一种不应当的、不值得的委曲,自然而然地向鼻子上翻去了,因此上唇见得厚重些,宽大些,而上仰的鼻孔,亦随之特显。在额下是痛苦与反抗的纹,二者交而为一点了,这表示着那塑像者的聪明:因为这时悲哀使眉毛上竖了,那种挣扎又迫得眼旁的筋肉下垂了,于是上眼皮紧缩起来,所以就被上面所聚集的筋肉遮盖了。"③他随之又这样描述阿波罗的脸部:"在阿波罗的面部,骄傲在于下颚和下唇,仇恨在鼻孔,蔑视在张开的嘴。"④

温克尔曼描述中的面相学倾向,或许与古希腊发源于毕达哥拉斯、由希波克拉底(Hippocrates)确立的、令亚里士多德沉迷的面相学(亚氏将其明确规定为"从身体特征推断性格")传统相关。拉瓦特在《面相学片断》中又比较了动物面相与人面相以及人类各种面相之不同,提出它们之间构成了一个渐变的序列,其中猴子的面相和希腊轮

① Cf. Henry Hatfield, *Winckelmann and his German Critics*, 1775-1781, pp. 109-110.

② Steven Decaroli, "The Greek Profile: Hegel's Aesthetic and the Implication of Psedo-sceince," (in *The Philosophical Forum*, 2006, pp. 113-151), p. 149, note 102.

③ 李长之:《李长之文集》(第 10 卷,石家庄:河北教育出版社 2006 年版),第 174—175 页。Cf. Winckelmann, *Geschichte der Kunst des Altertums*, p. 324.

④ Winckelmann, "Erinnerung über die Betrachtung der Werke der Kunst," in Winckelmann *Winckelmanns Werke in einem Band*, pp. 38-39.

廓各在一端。温克尔曼在《古代艺术史》中明言,"身体表现灵魂",这一言论与上述种种面相学的精神几乎如出一辙。这甚至还引发赫尔德煞有介事地撰文专论《美好的身体是否就是美好灵魂的先导?》,这几乎是声讨温克尔曼贬低了德国同胞的灵魂。①

但是,温克尔曼的类似面相学的描述,主要是基于一种观察的细致和对身心总体关系的察觉,并未像黑格尔的《美学》那样借用面相学来论证精神与肉体之间的直接关联。为了阐明温克尔曼的精神方式,我们不妨来看一下黑格尔借用温克尔曼而超出温克尔曼的"精神现象学"。

在距温克尔曼《希腊美术模仿论》发表近七十年后,在其《美学》论"雕刻"部分里大量搬用《古代艺术史》的黑格尔,总是不失时机地赞美温克尔曼,并在借用的过程中不时地"六经注我"。为了揭示希腊轮廓的精神与肉体之间的形式关联,黑格尔先是照搬温克尔曼的说法,如,"希腊人面部轮廓的特征在于额和鼻的特殊配合:额和鼻之间的线条是笔直或微曲的,因此,额和鼻联结起来,中间不断"②,同时又做出适当的补充:"这条垂直线和连接鼻根和耳孔的横平线相交成直角。在理想的美的雕刻里,额与鼻在线条上总是形成这种关系"③。继而他征引荷兰解剖学家坎泡(P. Camper)的观点,即人的面部构造与动物的面部轮廓的主要差别就在这根线条上,从而得出这样的结论:这根线条中显示了精神的理想性。

黑格尔并未把这条线赋予全人类,也并未直言这条线仅仅属于古希腊,狡黠之处在于他指明,这是一根理想的线条,而它恰恰出现在希腊雕像的脸部。这样,他绕开了从地域、民族出发而生出的美的相对论的区域,而指明希腊轮廓本身符合美的理想:"第一,在这种面孔结构上精神的表现性把纯是自然的东西完全推到后面;其次,它尽量排除形式方面的偶然性,但并不因此墨守规律,排除个性。"④同样,跟温

① Gottfried Herder, *Selected Writings on Aesthetic* (tr. & ed. Gregory Moore, Princeton University Press, 2002), pp.31-41.
② 〔德〕黑格尔:《美学》第 3 卷(上册),第 141 页。
③ 同上。
④ 同上。

克尔曼一样,黑格尔也逐个就器官特征来探讨美之存在的因由。譬如,他这样讲述眼睛深陷的意义:"如果它能使额头比在实际中更凸出,它就能压住面孔的感性部分,使精神的表现更加突出。此外,深眼眶里较浓的阴影也使人感到一种精神方面的深刻和凝聚,一种对外界事物的忽视和对个性本质的聚精会神,感到这个性本质的深刻意蕴溶解在形象整体里。"① 又比如,他接着温克尔曼所言——理想的脸部应是下唇比上唇厚,认为"这种较理想的嘴唇形式与动物的嘴唇对比起来,显得不受自然需要的束缚,至于动物嘴部上唇的突出令人想起急忙攫食的状态"②。按照黑格尔的逻辑,口中之牙因为与精神无关,不为雕刻所表出,而额头最富精神性。

不同于黑格尔,温克尔曼在其几乎显得客观的、无比细致的描述中没有加入任何有意、明显的提升。温克尔曼并未宣称轮廓的普遍的精神性含义,而独独在希腊艺术内部进行阐释。或者,也可以认为,温克尔曼将后来黑格尔赋予整个人类的精神性预先地赋予希腊。譬如,温克尔曼认为热带地区的人只赋有神的一半样式。言外之意在于:温带地区的人类更为完全地赋有神的样式。如此,希腊轮廓已被当作神性表现于面部的征兆。就此而言,黑格尔是步温克尔曼之后尘而证明希腊轮廓的完善性。不过,在温克尔曼这里,轮廓中显示的各组成器官并未具有确定的"精神现象学"的意义,而是以整体的崇高形式象征理想生命的高贵。因为,正如布克哈特指出的:"希腊人一定要通过人的面貌洞察人的心,认为相貌可以透视出信仰。他们确信美貌与精神上的高贵之间存在着一种必然的联系。"③

在温克尔曼这里,轮廓的意味又不仅止于此。这一流动而圆满的线条,在熟悉希腊哲学的温克尔曼的眼中,不可能不在昭示一个更为深邃的希腊世界。"流动",我们必须回到这个概念——它是温克尔曼所言美的形式的必要因素,也是早期希腊哲学的一个基本概念,如在赫拉克利特那里。"圆满"也是早期希腊哲学的一个概念,我们在巴门

① Winckelmann, *Geschichte der Kunst des Altertums*, p. 148.
② Ibid., p. 150.
③ 〔瑞士〕布克哈特:《希腊人和希腊文明》,第189页。

尼德那里遇见过它更充足的形态。在温克尔曼这里，"圆满"不仅是希腊轮廓的特征，也是希腊人像中其他部位的特征，比如少年的手同样是适度地丰满，①下颚的美也在于圆满，②等等。"流动"和"圆满"是早期希腊的前苏格拉底世界在温克尔曼的希腊艺术观中的回响。

当然，这并不是说，温克尔曼完全忽视了雕塑的外部环境对于轮廓塑造的实践性意义。他提到，理想头部的眼睛总是比在大自然中陷得更深，眼球的上半部显得非常突出，之所以如此，并非因为深陷的眼睛就是美的特征；而是因为，雕像置于远处，若与自然相若，则不能感动观者。③ 雕像对眼睛的处理为雕像脸部带来了光与阴影，从而增加了生气和力量。后人希尔德勃兰特进一步指出，轮廓的清晰性对放置于露天的希腊雕刻来说，是至关重要的。④ 因为富有表现力的侧影要比物体的其他特性传得更远。

二、运动的身体表面

在温克尔曼笔下，还可发现另一种极富特征的艺术外观，即希腊雕像包含运动（Bewegung）的表面。

1. 希腊雕刻的表面

《古代艺术史》这样描写未受希腊影响之前的埃及雕像的表面：

> 骨骼和肌肉皆付之阙如，筋络也未表示；唯有膝、脚踝、肘显示得如同在自然中一样突出。因此，雕像中极少出现弯曲（ausscheweifenden）的轮廓，因此形成显得狭窄（engen）并且像是凑聚在一起（zussamengezogen）的形式。⑤

又这样描写未受希腊影响之前的伊特鲁里亚雕刻：

> 就其早期风格而言，肌肉的表示过于浅淡，故而雕像表面虽

① Johann Winckelmann, *Geschichte der Kunst des Altertums*, p. 178.
② Ibid., p. 177.
③ Ibid., p. 176.
④ 参阅〔德〕希尔德勃兰特：《造型艺术的形式问题》（潘耀昌译，北京：中国人民出版社2006年版），第99页。
⑤ Winckelmann, *Geschichte der Kunst des Altertums*, p. 52.

有起伏却极轻微。就其第二期风格而言,关节和骨骼的表示均是可感知的,肌肉是肿大地隆起,骨骼分明地被勾画出来,显而易见,"宛如山峦"。①

将温克尔曼的表述稍作分析,我们会发现:古代艺术对骨骼、肌肉和皮肤的表达各不相同。埃及艺术中对骨骼和肌肉的表达是缺失的,那么皮肤仅是空洞的表层,而表面则是均匀而同一的,没有起伏之态。伊特鲁里亚艺术总体上而言侧重骨骼的表达,肌肉的处理也如骨骼一般确定、明晰。② 与伊特鲁里亚艺术相比较,希腊艺术家研究肌肉的表达和突显,伊特鲁里亚艺术家研究的则是骨骼的表达。③ 但这并不是说,希腊艺术忽略对骨骼的表达,以贝尔维德尔的赫拉克利特躯干像为例,"骨骼似乎包裹在肉一样的皮肤里,肌肉是隆起的,但没有任何余冗"④。此中消息在于,希腊雕刻中的骨骼并非兀自存在,而是与肌肉相辅相成而共同生成雕刻的表面,形成起伏的波动。

同样,这种区别也存在于近代雕塑与古代雕塑之间。《希腊美术模仿论》这么论道:"这希腊作品不仅不紧绷(angespannt),而是柔和地包裹着健康的肌肉,这肌肉充实,未有肿起的膨胀,而是和谐地顺应着肌理。这种皮肤绝对不会像是我们近代雕像,显得像是脱离肌肉的细小皱纹。"⑤也就是说,在近代雕塑中,皮肤分离于肌肉,兀自成为与肌肉无关的折褶。而在古代雕像中,皮肤与肌肉贴合一起,不会无端隆起亦不会成为脱离皮肤的覆盖物。由此可见,对肌肉表达的不同,形成近代雕像表面的紧绷感与古代雕像表面的和谐感。

① Winckelmann, *History of Ancient Art*, Vols. I&II, pp. 252-253.

② 缺乏对骨骼与肌肉的表达的埃及艺术在受了希腊艺术的影响之后显示出不同的形态。"膝盖的关节和软骨比从前更加突出;手臂的肌肉以及其他部分,都是可见的;肩胛骨,原先似乎是没有任何表示的,现在则有明确的圆形。"即,骨头(尤其是膝盖)和肌肉被表示出来。这也就暗指,成熟的希腊艺术具备表达骨骼和肌肉的技艺和特点。但即使在希腊艺术中,骨骼的显示也是非常有选择性的,譬如腿部并不会象同解剖学般显示出软骨的存在。Cf. Winckelmann, *History of Ancient Art*, Vols. I&II, p. 191.

③ Winckelmann, *History of Ancient Art*, Vols. I&II, p. 252.

④ Winckelmann, *Geschichte der Kunst des Altertums*, p. 346.

⑤ Winckelmann, "Gedanken über die Nachahmung der griechischen Werke in der Malerei und Bildhauerkunst", in *Winckelmanns Werke in einem Band*, 1982, p. 9.

显然,希腊雕像自身并不具有统一的形态,这表现在:在雕刻中不同的主题具有不同的表现方式。譬如,神的雕像不同于英雄的雕像;少年的雕像不同于成年的雕像。在这里,差异的由来在于肌肉运动表现形态的不同。

较之神的雕像,英雄的雕像是被英雄化地制作的,即肌肉呈锯齿形,更加突出、更加动态、更加收缩,其程度远胜于自然中的人体。譬如,在拉奥孔像中,"肌肉运动被推到了可能性的极限;它们如同山峦描画自己,为了表达在愤怒和抵抗之中的极端的力"①。米隆的作品《掷铁饼者》同样如此。

在神的雕像中,如对于赫拉克勒斯的躯干(参图13),《古代艺术史》如此描述:"肌肉的运动具有一种理想的形式与美。它们就像平静大海的波涛,向前流动,虽然高涨,以温柔的鼓动而沉而浮";②针对同一个作品,《贝尔维德尔的赫拉克勒斯躯干像描述》这么写道:"就像大海上滚滚波浪,那原先静止的平面(stille Fläch),在一雾蒙蒙的运动里浪纹激荡,一浪吞噬着一浪,这浪纹又从这里面滚了出来,同样地,在这里一个筋肉柔和地鼓胀起来,飘然地渡进另一块肌肉中,而在它们中间的第三块肌肉隆升起来,好像在加强自身运动的同时,又消逝在自身里面。"③同样,在贝尔维德尔的阿波罗神像上,你会发现"其肌肉是光滑的,如同融化的玻璃吹成了罕见的可见的波纹"④。

我们可以看到,温氏以山峦来比喻英雄人体强烈而非柔和的肌肉运动:轮廓线在此达到一种铁线描般的分明程度,如同山峦的外形确凿无疑;同样,他也用山峦来比喻伊特鲁里亚的无肌肉但显现骨骼的身体表面。两者之间的共同之处在于外形确定而刚硬。赫拉克利特那缺少肌肉的背部,同样像是山脉而非海浪,"就像这些愉快的峰顶由柔和的坡陀消失到沉沉的山谷里去,这一边逐渐狭隘着,那一边逐渐

① Winckelmann, *History of Ancient Art*, Vols. I&II, p.338.
② Ibid.
③ Winckelmann, "Beschreibung des Torso im Belvedere zu Rom," in *Winckelmanns Werke in einem Band*, pp.57-58.
④ Winckelmann, *History of Ancient Art*, Vols. I&II, p.338.

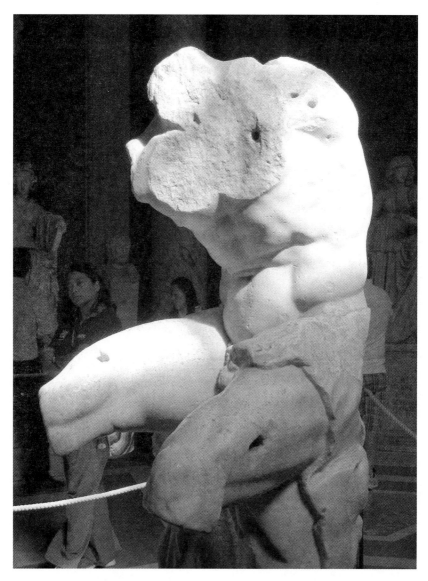

图 13 《赫拉克勒斯躯干像》(*Belvedere Torso*),古罗马复制品,大理石,原作盖属公元前 2 世纪,现藏梵蒂冈美术馆。

宽展着,那么多样的壮丽秀美;这边昂起了肌肉的群峰"①。

与山脉不同,海浪仿佛包含一定的空间与厚度,它起伏并连续不断地运动,却又不至于高高隆起。这种空间感正来自于雕刻表达中肌肉的存在感。同时,如海一样的雕刻表面是柔和的、过渡的、连续不断的。它不以任何突兀的线条或平面显示自身。这样,他以海波比喻神像的表面。

即使在希腊神像那里,少年或青年雕像与中年雕像之间也具差异。青春的身体的表面以光滑和静止为特征,即使波浪般的浮动亦是轻微的、柔和的,并容纳进入一个整体的形式中。青春的身体同样呈现出海一般的表面,但却比赫拉克利特像的波涛更为隐秘而微妙,以至于远看仿佛"镜子般"的平静。② 少年的巴克斯像,其"四肢的形式是柔软而流动的,好像因为温柔的呼吸而充满,骨骼和膝盖的软骨没有任何表示,就像这种关节是在最美的年轻人的形体中形成的"③。这种更光滑、柔和的表面的形成,从雕刻的艺术特征而言,在于骨头和膝盖的软骨皆未雕刻出来。

然而,在成年男子的神像中,"突显肌肉和筋络是它的标志"④。在此,低语的微澜不在,代之以突涨的相互吞噬的响亮的波浪。海面不再是光滑而平静,却像是承载了巨大的力而充满波澜地向前涌去,轻易的流动感转变成了一种强大、确定、坚硬的运动感。

但是,无论神像抑或英雄像,青少年像抑或中年像,希腊雕像的表面从来都是以各种程度运动着,从不落入埃及艺术般的静止。与此同时,这种种运动又不同程度地形成一种统一的形相,以至于在整体上形成一个面,则仿佛海面或镜面一般。这个面的存在使得希腊艺术区别于伊特鲁里亚艺术,也区别于近代艺术。

在《希腊美术模仿论》中,温克尔曼特意提到近代雕刻与古代雕刻

① 宗白华译文,略有变化。参阅宗白华:《宗白华美学文学译文选》(北京:北京大学出版社 1982 年版),第 4 页。Cf. Winckelmann, "Beschreibung des Torso im Belvedere zu Rom", in *Winckelmanns Werke in einem Band*, pp. 57-58.
② Cf. Winckelmann, *Geschichte der Kunst des Altertums*, p. 152.
③ Winckelmann, *History of Ancient Art*, Vols. I&II, p. 229.
④ Ibid., p. 332.

(指希腊雕刻)中皮肤上的皱纹：

> 在大多数近代雕刻家作品上的身体挤压部分,我们可以看到细小的皱纹;相反,希腊雕像中,即使以同样的方式挤压的同样的部位,也是通过柔和连续的运动,最终形成一个整体,并且似乎共同组成了一个高贵的压痕(Druck)……①

又谈及皮肤上的凹痕：

> 同样,近代作品与古代作品的区别还在于,刻画了许多印痕(Eindrücke),以及过多的、过于感性的小洼痕(Grübchen)。而在古代作品中,它们是以一种简洁的智慧,柔和地加以暗示的,其也与希腊人更为完全而圆满的自然人体相关。②

在温克尔曼看来,近代作品的雕像表面,分布了细小的皱纹与过多的凹痕。然而,古代作品(即希腊作品),哪怕是一个皱纹,也是通过连续运动的方式形成一个统一体或整体压痕的。同样,古代作品并非不直接指示凹痕,而是通过暗示的方式。古代雕像的表面浑整,近代雕像的表面琐细。可见,近代人已然遗忘"一"的质朴丰富性,而热衷于从"多"中求"多",故而沉溺于感性之"多"。这正暗合孟德斯鸠在《尼德的神殿》中的感叹:我们的敏感细腻已经到了十分可憎的程度了。

2. 表面的意蕴:希腊世界和近代世界

在贝尔维德尔的赫拉克勒斯躯干像和阿波罗雕像上,温克尔曼几乎发现了海浪般的表面。这个表面是无止境的、展开的、流动的、持续不断的,即具有平行的连续不断的运动感。在《古代艺术史》中,温克尔曼这样揣摩并解释赫拉克勒斯躯干像:"艺术家也许是爱慕身体轮廓中的从一个形式到另一个形式的永恒流动,波动的线条像波浪那样

① Winckelmann, "Gedanken über die Nachahmung der griechischen Werke in der Malerei und Bildhauerkunst", in *Winckelmanns Werke in einem Band*, p. 9.
② Ibid., p. 9.

起伏,相互吞咽着。"①相互吞咽的线条构成一个形式的消逝与另一个形式的产生,形式在持续的运动中产生并消逝,在形式的消长之间,轮廓保持了永恒的运动。

温克尔曼如此明显地将"流动性"比附于希腊雕刻。在此流动中,波浪的持存来自于不同而相似的波浪的此消彼长。雕像的表面既自我区分又自我整合,形成一个统一体。一切皆在过渡,处于消长之间,又皆涌向同一个整体并在同一整体内部流转不息。这或许就是温克尔曼在雕像中看到的古典的流动。

这种流动不是基于对立面的变化的流动,而是来自于一种相似物的不断出现,即波浪的不断出现。这种因相似而汇聚或连续的流动性,同时也是"连续性"。然而,温克尔曼所言的连续性不同于莱布尼茨所言的连续性,不是由单个点汇聚的每一序列向其他序列的延伸。他所谓的连续性是流向无限界的连续性。这种连续性也不同于赫拉克利特所言的流动性所包含的连续性。赫拉克利特关注流动本身的永恒持存,而不是向平行方向延续的无止境性。这种无止境性在温克尔曼这里绝非感觉的表象,而是一种生成的方式,即运动——此非赫拉克利特流动的内涵。

必须说明的是,温克尔曼并非迷恋这种或平滑或波动的表面本身,在这里,雕像表面是由肌肉、皮肤和骨骼组成的运动的表面,并非只是平面的存在。在温克尔曼的雕塑分析中,肌肉的存在实则对应了雕像表面下空间的存在。这充分地体现在他将雕像表面喻作大海的比喻中:海的平面与深度的存在必定围合空间。

"美的青春的身体就像是大海表面的整一,从远处看像镜子一样显得光滑和静止,虽然其凸起隆起处于不断的运动之中。"②希腊雕刻的表面与其是说镜面,不如说是海面。镜面无法反映背后的世界,其后是黑暗的空无,唯一的功能在于反射眼前的世界。镜像若反射深度,其深度却并镜面本身所有,而属于被反射的对象世界。我们记得,

① Winckelmann, *Geschichte der Kunst des Altertums*, p. 346.
② Ibid., p. 153.

柏拉图试图以"镜喻"来说服他的听众或读者,让他们承认艺术家低于哲学家。但就波浪而言,表面与背后的世界是合为一体的。大海表面的波浪既是大海实体本身,又是大海实体之象征。大海的表面无处不在地暗示着底层的运动,因此与深处保持着极大的张力。大海深处的能量既显露于又隐藏于大海表面。因此,不同于镜面,海面与海面之下的实体紧密相关。在这里,大海表面与底层的关系根本不是紧张的二元,如同理念与现象的关系,因为表面与深处实在是紧紧相贴,大海的实体随着表层而浮现、涌动,仿若实体时时窥探着伺机从表层突破而出,然而终要依赖表层而获得自我存在的可能性。

"他的海喻中深度和表面之间的认识论上的张力,是基于一个肤浅的、接连的、连续的层面,而不是基于一个连续的、垂直的穿透。在此,意义似乎是浮上来的,拓展而来的,而不是涌现的。"① 对温克尔曼而言,艺术意义维度的制高点并不存在于不确定的顶部,而在于不确定的水平线的扁平的、微微隆起的边缘。

在温克尔曼这里,空间具有确实性,希腊雕像在他的观感中具有了一种中空的性质。按斯宾格勒的说法,在希腊雕刻中,轮廓在希腊唯是边界而已,围成的是一个欧几里得式的世界。而在温克尔曼的现代心灵中,轮廓围成的是一个上下浮动的空间。这样的空间是 18 世纪牛顿所发明的一种中立的、先验的空间,是通过将物理现象抽空掉并赋予绝对的、同质的、无止境的神秘性质而形成的空间。牛顿和后牛顿的宇宙是沉默的、无色的、非个性化的,是完全自足的,它独立于现实的其他部分。② 然而,这个沉默、无色、非个性化的世界,正是温克尔曼在希腊雕刻中发现的超越自然的深层世界,是关于生命、青春、力量以及永恒的隐喻。

温克尔曼以近代人的内在空间感拒绝了希腊雕刻的有形边界,从而移去希腊雕刻的外在确定性,赋予其超然、普遍的精神意义,看似稳定的、没有内部的、有限的、自我闭合的雕像,具有了运动的、空间的、

① Barbara Maria Stafford,"Beauty of the Invisible: Winckelmann and the Aesthetics of Imperceptibility,"in *Zeitschrift für Kunstgeschichte*,p.70.
② Ibid.,p.69.

无限流动的内蕴。在解剖学意义上的这个令人叹为观止的欧几里得式的世界(斯宾格勒语),已然转化为一个精神化的世界。与之同时,清晰的线性又是非线性的,因为面的运动融化了线的存在,由此开启了一个想象的空间。温克尔曼之所见,实为一个近代人眼里无限的、流动的空间世界,已非古人眼里那有限的、闭合而稳固的空间了。

三、表象的误置:原作与复制品

然而,令温克尔曼流连忘返的希腊表象,却并非来自于原作,而是罗马复制品。在理论上,对于原作与复制品之形式呈现之不同,温克尔曼深有感悟。他看到,复制品只能是影子,对于观众而言无法提供完整的形象:

> 复制品总是以缩减的形式被复制,它只是影子,而不是真理本身。荷马和他的最好翻译之间的区别也不会比古代艺术品和拉斐尔作品与它们的复制品之间的区别更大。后者是死的形象,而前者向我们说话。这样,艺术中的真实而完整的知识只能通过对原形象自身的静观而获得。①

也就是说,复制品不可能呈现原作包含的全部关联,它的复制只能是缩减的方式。艺术品具有其自身的生命源头,一切表现形式都从这根本性的源头中生长出来。复制品无法复制其源头的生机,而脱离了源头的表象是脱了位的平移,必将本源的意义抖落。同样,在提到提香的复制品是,他说:"这些原作的复制品如同其他鸡生的鸡蛋。"②

复制品无法向我们进行精微的言说,它的传达只能是表面的形式构成,表象的模仿无论多忙碌、多繁密,依然无法接近那个作为起源的中心。复制品再相似,也无法复制原作内在的灵魂。

论及罗马复制品与希腊原型,现代考古学家吉塞勒. M. A. 里希特(Gisela M. A. Richter)指出:

① Winckelmann, *Kleine Schriften und Briefe*, p. 162.
② Winckelmann, *Beschreibung der vorzueglichsten Gemaelde der Dresdner Galerie. Fragment*, in Winckelmann, *Kleine Schriften und Briefe*, p. 4.

　　　　罗马复制品错失了那种可察觉的多样性,而正是这赋予希腊雕塑以生命。因此其制作基本上是冷的,无生命的。有的是更为鲜明的、概括的处理,而不是那逐渐的、温柔地转变的精细而多变的表面。或有一些罗马复制品略好的,从其工艺中可尝得真正的愉悦。①

　　如里希特指出的,复制品极易丧失"那逐渐的、温柔地转变的精细而多变的表面",而从温克尔曼的接受看去,其直接的效果就是:首先,罗马复制品的表面因为失去了"可察觉的多样性"而显得更加光滑;其次,因为失去了精细的肌理,而得以形成如大海一样起伏波动而貌似和谐的整体运动。而这两点却恰恰构成了温克尔曼对雕像表面的某种感发的源头。

　　希腊原作与罗马复制品如何向我们呈现?复制如何损伤了表面的肌理?在希腊雕像原作中(参图14),我们发现,人体仿佛与材料黏合,材料卷入人体,雕刻表面的特点并不只为呈现对象。观看希腊原作,你能感觉到工匠用刀划过大理石的喜悦,材料制作的快感,以及劳动和技艺的痕迹。而反之,罗马复制品就其创作动机而言,以再现原作为目标,力求展现图式的准确性和逼真性,其余甚为微妙的肌理却难以复制,而且,由于并非来自于自发的创造,制作的快感和偶然性,劳动的愉悦皆要略逊,从而原作中某种谦和、温和、自然的质量消失了。加之炫技之故,更隐没了材料以及技艺的物质存在。复制过程并非天然的表现活动,其技术的运行中,难以留下材料与人、雕刻工具之间相互协作的多样的、天然的痕迹。凡此种种,使得失去了材料肌理的复制品往往呈现的是更为光滑、简单的表象。

　　在某种意义上,罗马复制品塑造了温克尔曼的对于希腊雕像的趣味标准。在论及拉奥孔像时,温克尔曼提到"雕像完成之后,它要么被很好地打磨,要么用凿子润色,目的在于让肉体和衣服接近于真相"②。

①　Gisela M. A. Richter, *The Sculpture and Sculptors of the Greeks* (New Haven, Yale University Press, London, Humphrey Milford, Oxford University Press, 1930), p. 178.
②　Winckelmann, *History of Ancient Art*, Vols. III & IV, p. 55.

图 14　希腊原作,大理石,公元前 5 世纪,现藏雅典卫城博物馆。

温克尔曼认为，优秀的雕像在审美外观上接近现实人体，即拥有皮肤般的表面。他的这一观点其实非常接近于他的朋友蒙格斯的理论。他们曾共事于古典雕刻之研究，正是蒙格斯把"如肤般"（fleshiness）和"柔软"（softness）列为希腊原作的典型标志。① 这种理想几乎成为新古典主义绘画的重要形式元素。

温克尔曼在面对阿波罗像、赫拉克勒斯残躯等雕像时，常常禁不住赞美其光滑的身体表面以及和谐的躯体运动，将其视作古代的美感。有必要提到温克尔曼古画鉴赏中的一则堪称丑闻的事件，即他将蒙格斯和卡萨诺瓦蓄意制作的仿作《朱庇特与加尼米德》（参图 15）误认为是希腊原作（实际上，在温克尔曼的时代，庞贝、赫库拉尼姆等地出土的绘画皆是罗马画作）。

在《古代艺术史》中，温克尔曼描写了这一幅令他惊喜的画作的出现，"罗马周围多年不曾发现保护完好的古代绘画之后，几乎绝望，而于 1760 年，有一幅画出现了，它无与伦比"。"它令同期的赫库拉尼姆的绘画黯然失色。它描绘的是，坐着的头戴花环的朱庇特（在埃利斯，他戴花环），正好在亲吻加尼米德。加尼米德用他的右手递给朱庇特做工精致的碗，左手是一个瓶子……加尼米德是十六岁的样子。他全身赤裸，朱庇特身披白袍俯向他。脚放在脚凳上。朱庇特的爱人无疑是古物中现存最好的人物。他的脸美得无以匹敌，散发着性感，而他的整个生命似乎就在这一吻之间。"② 1760 年 11 月 9 日，温克尔曼在致丹麦雕塑家威德威尔特（Johannes Wiedewelt）的信中称它为"我们时代发现的最美的画。"③ 几天后，11 月 15 日，又不自禁地向斯托施公爵再次把它描述为"我们这个时代出现的最美的画，超过了在波蒂奇（来自赫库拉尼姆）发现的任何作品"，且认为年轻的加尼米德，"他

① A. D. Potts, *Greek Sculpture and Roman Copies* I: *Anton Raphael Mengs and the Eighteenth Century*, Journal of the Warburg and Courtauld Institutes, Vols. 43 (1980), p. 163.

② Winckelmann, *Geschichte der Kunst des Altertums*, p. 263.

③ Cited in Thomas Pelzel, "Winckelmann, Mengs and Casanova: A Reappraisal of a Famous Eighteenth-Century Forgery," in *The Art Bulletin*, Vols. 54, No. 3. Sep., 1972, Mengs, p. 304。

图 15　蒙格斯、卡萨诺瓦：《朱庇特和加尼米德》(*Jupiter_küsst_Ganymed*)，油画，1758 年。

的头具有不可思议的美"。①

实际上,温克尔曼本人在那不勒斯期间见到不少古代壁画,至少是古代罗马壁画,并对古今湿壁画之不同略做比较。他提到,古笔法与现代笔法甚为不同,前者"疾速而现,如同最初出现的念头"②。而在这幅画中,其笔触明显是经反复而圆融的,笔法过于"稠密"。此外,其人物的轮廓过于完全,明暗法过于确定,且其色彩和肌理的精致感,有别于当时出土的罗马绘画。

透过罗马复制品,温克尔曼以其天才的直觉看见了古代希腊的性质,包括其不可见的理性内涵以及微妙的形式追求。然而,也正如佩特指出,"他大多通过复制品、临摹品和后期罗马艺术来深入希腊艺术内部,因而这一杂乱的媒介在温克尔曼已有的研究成果中留有很多痕迹"③。诚如所言,罗马复制品这一杂乱的媒介,也不可避免地使得温克尔曼将罗马性质误置于希腊形式。

第四节 温克尔曼的中性美学

美既属于理性和精神的范畴,又是模糊的,含混的。在温克尔曼这里,它的意象既是火,又是水。火是其精神性的形象,水是对于它的外在的形态、外观的隐喻。希腊艺术既在于精神性,又在于其含混的美,在此,火的精纯,水的无定,共存共现。这同时也是温克尔曼的希腊人:精神超绝而纯净,如火;却留恋现象之复杂不居,如水。而他关于水、椭圆、雕像人体的形式美学,其实是关于不确定性、模糊性的理论表述,这种不确定性又往往与"中道"的潜在理想相嵌合,由此构成了一种式样别致的"中性"美学。

在温克尔曼美学思想中,我们经常会发现一种二元并存的理论张

① Cited in Thomas Pelzel "Winckelmann, Mengs and Casanova: A Reappraisal of a Famous Eighteenth-Century Forgery," in *The Art Bulletin*, Vols. 54, No. 3. Sep., 1972, Mengs, p. 304。

② Winckelmann, *Geschichte der Kunst des Altertums*, 271.

③ 〔英〕佩特:《文艺复兴》,第 235 页。

力。在此二端之间,温氏从未寻找一个中间的平衡点,以期聚拢为一个理论的纵深趋向。同时,他不热衷于形成一个辩证的总体,用于映现真实的全貌(辩证的时代还未来临)。两种看似对立的因素,坦白无欺但确然并存,既不相互纠缠,也不努力聚合,似可标举为中性。

一、美即中性

如前论及,温克尔曼关于美的最重要的形式界定在于,"不确定(Unbezeichnung)"。"就其精神形象而言,不确定可以是超逸、排除个体性,从而导向普遍的概念,通向不可见性;就其表象而言,不确定亦表现在具体事物的表象的不确定或含混性。就两者关系而言,精神是超逸,而外象是流动与留恋。精神超出物质,而现象却与物质相游戏。现象不要确定,一旦确定即成现象本身,故而游离,游戏。这仿若精神虽是伸向天宇之外,而表象仍在物与物之间的穿梭,无有定形。

美的含混性还不仅如此,在温克尔曼这里,美之无定性的形式之中仍然包含着某种内在的约束性,即中道。"美永远是介于抽象本身和感性本身的中间(Mittel),或者更好:两者的辩证的结合。"①在另一处,他又说道:"一切事物之中,以中道为至善,故也至美。为了觅得这中间,人必须知道那两端。……形式美则存在于事物之间的达至中间的关系。"②在温克尔曼这里,美本身即是中道,即是中间状态,是抽象与感性"之间"的中间状态;而就其形式层面而言,美的形式也在于某种"之间"的状态。

"中道"是古希腊伦理学的基本概念,但当温克尔曼把美之"中道"(Mittel)直接地置换成了"之间"(zwischen)、"模糊"(zweideutig),它毋宁说更接近于"中性"美学。古人之"中道"是在事物同一性质内部各因素之间的权衡与分配,那么,温克尔曼的"之间"的美却是差异性质的奇异的混合状态,与之同时又保持着二元的张力,其导致的是并非固着于某一差异项上但却保留两种差异项的性质的中性状态。在

① Winckelmann, *Kleine Schriften und Briefe*, p. 440.
② Ibid., p. 197.

"中性"所涉中,两种性质并不聚合,而是各自维护着自身之性质,它们的融合并不热切,它们的对抗是散漫而非紧张。它们并未水乳交融,而是各自清晰在场。差异物共同在场,并因为差异而存在。差异双方并不在对方找到相似或对应,但它们的共同在场唤起了新的东西。

爬梳温克尔曼的文本,会发现中性具有不同的甚至表象特征相差甚远的表现形态。譬如,椭圆在于直线与曲线之间;理想的男性美在于雌雄同体,在于男性与女性之间,在于青春与中年之间;表情的中性既在拉奥孔,也在阿波罗;身体形式的中性在于其边界的模糊,等等。此外,在温克尔曼这里,人与动物相生的希腊雕像也唤起潜在的中性偏好。

二、雌雄同体

在试图将理想美的观念运用到希腊雕像时,温克尔曼发现希腊雕像的美充满着歧义、含糊的性质。尤其是,希腊艺术家把美的理想投射到雌雄同体的模糊性:

> 希腊艺术家想必注意到此,在他们的雕像中出现了模糊性质。它们的形式既不同于男人也不同于女人,它介于两者之间。其臀部圆而宽,脊柱没有男性深,因此少有突出的肌肉;背部的形式显示出更大的整一性,如同女人。因为在女人和阉人那里,臀部区域一般是宽大而平坦的。①

希腊雕塑家在一些祭司的造型中直接指向阉人(eunuch)形象。阉人作为一种身体的理想美,作为青春身体的理想,结合进了男性神祇的塑造之中,以丰满、圆润、柔软塑造男神,比如双性神、阿波罗和酒神。

1) 双性神灵。最直接的运用是双性神灵。在双性神灵(Hermaphrodite)的形象中结合了两性的美和性质。他具有两性的性征,

① Winckelmann, *History of Ancient Art*, Vols. III & IV, p.318.

同时偏女性气质。这种雕像具有少女的胸部,男性的生殖器官,脸部的形式和特征是女性的。在温克尔曼看来,两性的混合的性质是理想的;这种偏离自然的美,非现实中物。(参图 16)

2) 酒神。酒神是阉人的理想的青春与男性气质的结合(参图 17)。

在他最美的雕像中,他总是拥有微妙、圆满的(finen und rundlichen)四肢,并且,具有女性的(weiblichen)丰满而宽的臀部……寓言说,他由妇人抚养而成人……四肢的形式是柔软而流动的,好像是由温柔的微风而吹起,骨头和膝盖的软骨并不突出,如同最美的年轻人和阉人的样子。他的形象是,一个美丽的男孩,踏在生命的春光和青春的门槛上(Grenzen),骄奢的欲望正如植物的嫩叶般开始萌芽。他介于(zwischen)睡眠与行走之间,半沉迷在有着剧烈光亮的梦中,开始收集他的梦里的图像,似乎他可以将之实现;他的面貌充满了甜蜜,但是他的快乐的精神似乎尚未完全显现在他的面部。①

3) 阿波罗。作为男性美的最高理想,阿波罗同样是雌雄同体的标准范本。"在他身上,成熟的力量与最美的青春的柔软形式结合在一起。这些形式在他年轻的统一体中是崇高的……如此,阿波罗是最美的神。健康在他的青春中绽放,力量显明自身,如同美丽的破晓。"②力量与柔软,崇高与优美,男性气质与女性气质,完美地结合了起来。青春本身的雌雄同体性与作为箭手的阿波罗的强力,统一了起来。柔软、流动、无定、圆润,这种偏女性的质素分布在温克尔曼眼中的阿波罗的身体中。"如同美丽的破晓。"③——事实上他也是这么形容美第奇的维纳斯像的:"像是一朵玫瑰,经过可爱的破晓,在初升的太阳面前伸展她的枝叶。"④

同样,雌雄同体的性质不仅仅属于神祇,也出现在英雄形象上。

① Winckelmann, *Geschichte der Kunst des Altertums*, p. 160.
② Ibid., p. 159.
③ Ibid.
④ Winckelmann, *History of Ancient Art*, Vols. III & IV, p. 341.

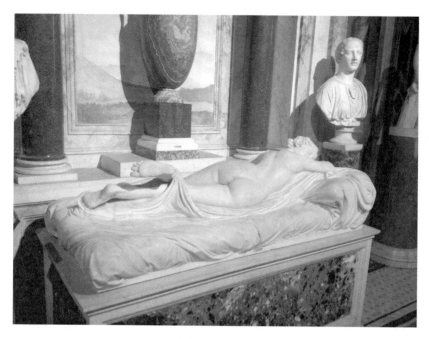

图 16 《双性神灵》,公元 2 世纪复制品,大理石,原作属公元前 2 世纪,罗马鲍格才美术馆。

图 17 《酒神》,古罗马复制品,大理石,原作属公元前 4 世纪希腊,罗马卡皮托利尼博物馆。

如赫拉克勒斯被表现为一个最美的年轻人，具有模糊的性别差异，①阿喀琉斯，他的富有魅力的脸，由女性的衣服所衬托着（为了伪装，他穿了女性的服装）。又如鲁斯玻利宫的浮雕上的泰勒弗斯（Telephus）母子相认的场面。年轻英雄的脸从下往上看完全是女性的（参图 18）②。

在温克尔曼的《未刊古文献》一书中，兼有女性特征的男子形象非常多。如图与狄安娜一同出现的男子，脸部特征、手势、姿态都极具女子气（参图 19）③。

温克尔曼从古希腊神话中寻找雌雄同体的原型，但其 18 世纪的对应物显然是当时欧洲意大利歌剧中风靡一时的阉伶歌手（castrati）。1758 年，温克尔曼在给他的朋友 H. 弗兰克（Hermann Francke）的信中，写道："今天我去了歌剧院……我在德累斯顿……最美的贝里在卢卡歌剧院唱了。"④贝里（Giovanni Belli）是著名的意大利阉伶歌手，1750—1756 年期间曾在德累斯顿歌剧院演唱。阉伶歌手拥有高亮、完美的美妙嗓音，但于温克尔曼而言，阉伶歌手的身体更带给他视觉的愉悦。另一位与他关系亲密的是叫作维拉兹奥（Venanzio）的阉歌手，在他 1761 年的一封信中提到，"那美丽的维拉兹奥……既是听的，也是看的"⑤。毋宁说，看是温克尔曼面对阉伶歌手的主要精神活动。在剧场之外，除了与此男孩关系亲密，共进晚餐，他又延续了看的行为的另一种形式，他为这位男孩画像。在另外一封关于这个歌手的信中，他写道："我已完成这位 14 岁男孩的美丽的阉伶歌手的肖像，挂在房中。但愿这幅画是好的。"⑥

① Winckelmann, *Geschichte der Kunst des Altertums*, p. 159.
② Appelbaum, Stanley (ed), *Winckelmann's Images From the Ancient World, Greek, Roman, Etruscan and Egyptian*, Mineola (New York: Dover Publication, Inc., 2010), p. 41.
③ Ibid., p. 13.
④ Simon Richter, *Laocoon's Body and the Aesthetics of Pain: Winckelmann, Lessing, Herder, Moritz, Goethe* (Detroit: Wayne State University Press, 1992), p. 50.
⑤ Simon Richter, *Laocoon's Body and the Aesthetics of Pain: Winckelmann, Lessing, Herder, Moritz, Goethe*, p. 51.
⑥ Ibid.

图 18 《泰勒弗斯母子相认》,蚀刻画,原作为鲁斯波利宫大理石浮雕,来源于温克尔曼《未刊古文献》。

图 19 《狄安娜》,蚀刻画,原作为阿尔巴尼别墅浮雕像,来源于温克尔曼《未刊古文献》。

温克尔曼接触阉伶歌手是在完成《希腊美术模仿论》之后。自此以后,《拉奥孔》不再是温克尔曼的美学样本。可以想见的是,在准备并写作《古代艺术史》的过程中,即他在罗马的日子里,阉伶歌手的形象成为他关于美的某种原型。在《古代艺术史》第一版,他表明酒神形象是混杂了阉人的性质。尤其是其维也纳版本,在论及理想美的形成时,他更进一步加入了关于古代阉人和双性神灵的篇幅。在修订版中,他描述了历史中存在过的阉人:

> 希腊艺术家对美的选择并不局限于男性和女性,他们也指向阉人。他们通常是英俊的男孩,移去输精管后造就了含糊的美,在那里,男性特征接近于女性的柔软,四肢极其精微,极其丰满而圆润。这最先出现在亚洲地区,为的是拖延转瞬即逝的青春。罗马人也尝试延缓衰老,将风信子的根在甜酒里煮沸,用其熬出来的汁液涂抹在身体上。①

至此,有必要探索温克尔曼意义上介于男性气质与女性气质之间的中性状态的具体指向。在一般的分界中,女性属于物质,男性属于理性或普遍性。女性气质从属于梦、睡眠、无意识、本能、感受性、肉体,男性气质从属于现实、意识、理性、精神。一个在青春边界的男孩,意味着他的童年的残留,而童年,按照洪堡特的说法,天然地分享着女性气质。从而,青春自身便携带着雌雄同体性了。而阉人的身体则是女性和男性之间的游戏,被终止的男性的力量与女性气质结合,最终发展出了某种美。

事实上,温克尔曼关于酒神的雌雄同体的描述,在德国文化史上一直被重述着。洪堡特曾写道:

> 他(酒神)的特点在于丰盛:在一种快活的狂乱中,他漫游并穿越世界,借着他丰盈的自然力而不是他的意志的努力,他战胜远方的、强大的人们。他的形式甚至比其他的神祇更精微、更青春,他的臀部更丰满、更圆润。虽然他拥有一个男人的积极力量,

① Winckelmann, *History of Ancient Art*, Vols. III & IV, p. 317.

在他的人格中表达这种特殊的性征,但他已临近着女性气质的边缘。①

雌雄同体又并不仅限于男性雕像。有人认为温克尔曼剥夺了女性神像作为雌雄同体的可能性,女性神灵并未跨入雌雄同体的行列,那是因为女性被排除在上升的允诺之外,无法像男神那样完成从直觉向意识转变,从肉体到理性的转变。②

温克尔曼虽然认为,女性身上具有更沉重的物质性,但却并未对女神包含的男性气质视而不见。翻开他的《未刊古文献》,可以发现性别的模糊性同样屡屡出现在女神形象中。多数女神像或多或少地具备男性的性质、体魄或气概。在雅典娜图中,雅典娜基本上拥有的是男性的臂膀和坐姿(参图 20),而其他诸位女神,其体态、表情,甚至脸形、动作,皆具男性特征,若无那一身飘逸、宽大、有着褶皱的长袍以及明显的发型特征,几可与男神混同。③

温克尔曼在《古代艺术史》中亦留有相应的笔墨。他这样提到雅典娜:"仿佛卸除了一切女性的弱点,甚至征服了爱本身……她总是微微忧郁,仿佛在沉思之中。"④沉思,恰恰是理性的品质。同样,被温克尔曼称为女英雄之理想形象的亚马逊,"其表情是严肃的,夹杂了痛苦或悲伤,因为她们带着胸口之伤痛;她们的表情并非是好战凶武,而是严肃"⑤。"严肃的美不会让人停留在完全的快感和满足:人们总是相信他会发现新的魅力。……克娄巴特拉奥(埃及女王)因为这种严肃的美而闻名。没有人因为她的脸而震惊,而是,她的性格对一切见过她的人具有一种持续的效果。"⑥沉思的精神性与感性的女人气相对立,严肃与甜腻相对。这其实是所谓男性气质了。

① Catriona MacLeod, *Embodying Ambiguity*, *Embodying Ambiguity: Androgyny and Aesthetics from Winckelmann to Keller*, p. 50.
② Ibid., p. 45.
③ Stanley Appelbaum(ed). *Winckelman's Images From the Ancient World*, *Greek, Roman, Etruscan and Egyptian*, p. 8.
④ Winckelmann, *History of Ancient Art*, Vols. III & IV, p. 344.
⑤ Ibid., pp. 350-351.
⑥ Winckelmann, *Kleine Schriften und Briefe*, p. 95.

图 20　巴托利(Franceso Bartoli)复制:《音乐家雅典》,原画属提图斯浴室,来源于温克尔曼《未刊古文献》。

温克尔曼虽然并未剥夺女神的性别模糊性，但雌雄同体的理想确然总是落实在男神身上。日后，他的美的男孩终将变形成女性的雌雄同体者，并出现在德国文人的"教化"的序列当中，譬如，席勒。他并未选取雅典娜或狄安娜，而是以路多维希的朱诺为例，在《秀美与尊严》《审美教育书简》中进一步阐发了朱诺的雌雄同体性。

在《审美教育书简》第15封信中，席勒写道：

> 尤诺·路多维希（即朱诺）雕像那张壮丽的脸要向我们说的，既不是优美也不是尊严，不是二者中哪一个，因为她同时是二者。在女神要求我们崇敬的同时，神一般的女子又点燃了我们的爱；但是，当我们沉浸于天上的妖丽时，天上的那种无所求的精神又吓得我们竭力回避。这个完整的形体就静息和居住在它自身之中，是一个完全不可分割的创造，仿佛是在空间的彼岸，既不退让也不反抗；这里没有与众力相争的力，没有时间能够侵入的空隙。我们一方面不由自主地被女性的优美所感动，所吸引，另一方面又由于神的尊严而保持一定的距离，这样我们就处于同时最平静和最激动的状态……①

不同于温克尔曼，席勒更加明确地说明女神的雌雄同体性。朱诺同时是优美与尊严，同时分享了男性气质与女性气质，是美的理想状态。甚至，他用双性神灵形容自身的文化性质。在1794年8月31日写给歌德的信中，他描述自己身上混杂的知性力量："一种双性神灵。介于观念和沉思之间，介于规则和感受之间，介于文人和天才之间。"②雌雄同体既是理想的精神状态，又是理想的人性状态："美的最高的、最完美的形式，不仅要求结合，而且要求形式和物质、艺术和自由的最确切的平衡，精神和感觉的结合，这只有当两性的特征在思想中融合，人性于是像是单纯的男人性与单纯的女人性的结合。"③

① 《冯至全集》（第11卷，石家庄：河北教育出版社1999年版），第91页。
② Catriona MacLeod, *Embodying Ambiguity Embodying Ambiguity: Androgyny and Aesthetics from Winckelmann to Keller*, p. 59.
③ Ibid., p. 48.

在席勒这里,雌雄同体既是标准的审美状态的隐喻和理想的美的形态,又是精神和人性的理想状态。同样,洪堡特则视雌雄两极的结合为人性所能达到的最高状态。而至施莱格尔,雌雄同体则变成怪诞的、非常规之物,从而成为浪漫派热衷的激进意象。那已是有别于温克尔曼传统的叙述系列了。

三、在时间"之间"

在温克尔曼关于雕像的描述中,事物的性质总在游动、漂游,从一种性质游到另一种性质,却无终点。他的椭圆漂移在直线与圆形之间,他的人像漂移在男性与女性之间。而在后者,实质上还产生了另一种漂移。那就是时间的漂移。

事实上,雌雄同体的前提与时间流转中不变的青春相关联。少年酒神是直接的青春,青春的实体化。阉人是童年也即青春以停滞的方式被保留,正如阉伶歌手保存童年的嗓音。理想的雕像以踪迹的方式呈现青春:年老的男神变化的仅仅是稍稍往后的发际线。似乎死亡也是时间漂移的一端。从阉人来看,青春的男孩在其受阉之日终止了生命体的某种成长,其实是在经历死亡。阉人自身包含了死亡形式,是有无之间的游戏,是现时和过去之间的游戏。

"之间"还在于时间痕迹的模糊。如同在维持时间的连续性,在少年向青年,青年向壮年,壮年向老年的过渡中,始终保留着前一阶段的意象。通过挽救时间的连续性,某种永恒被抓住了。美便居于这永恒当中,也居于这模糊之中。

温克尔曼的描述暗示,美的男性雕像包含了年龄的暧昧,时间痕迹的模糊性。无论从英雄到神灵,从阿波罗到酒神到赫拉克勒斯,都处于时间中的"之间"状态。无论是少年、成年或老年,皆在更广阔的时间形态中游走,超越作为外在标签的年龄的属性。

阿波罗像是青春的男子形象:"在他身上,成熟的力量与最美的青春的柔软形式结合在一起。"①在此青春包容了成熟的力量。阉人之美

① Winckelmann, *Geschichte der Kunst des Altertums*, p. 159.

在于少年与青年的混杂,如洪堡特所言,"一个青春期的男孩,在女性的、孩童般的过去,与男性的、成人的未来之间徘徊"①。成年男神的美在于成熟的力量和青春的欢乐的体现。② 譬如,成年时期的酒神像,仅多了胡子。其英雄的表情,柔和的面貌,显示了年青与快乐的形象,即混杂着青春的男人气概。③ 至于老年的雕像,"在朱庇特、海神、印度酒神中,胡子和值得尊敬的头发,是年龄的唯一标记。它没有通过皱纹、突出的颊骨或光光的天庭来加以指示。脸颊比年轻的神少一些丰满,额头更为饱满。这种体形与神圣自然的令人满意的概念相一致,那神圣的自然是不会因为时间而受损的,也不会因为年纪的渐增而消逝"④。时间是破坏连续性的肇因,但在神祇的表达中,时间的破坏性总是被降到最低,从而青春不再被遮蔽。

温克尔曼指出,现代艺术家却无法体悟这美。在拉斐尔学派的《众神的欢宴》(*Farnesina*)中,朱庇特胡子和头发皆雪白如霜,古人的成年的神总是包含着青春,而近人的,则纯然是老态。前者是"之间"的模糊状态,后者是类型化的、固定化的人间常态。

余论　作为身体的希腊雕像

古代希腊人相信,人物的真正意义包含在身体当中。只有身体才能表现一个人身体和伦理的品质,即其身体和精神的完满与美。⑤ 温克尔曼宣称正是希腊人发现了人体的壮丽与优美,而人体乃是艺术的最高目标,除了人体作为整体的神韵之外,希腊雕像对身体各部分的表现也确立了某种美的参照体系。

温克尔曼在描写古代希腊雕像诸部分的特征时,同时也包含了对

① Catriona MacLeod, *Embodying Ambiguity Embodying Ambiguity: Androgyny and Aesthetics from Winckelmann to Keller*, p. 91.
② Winckelmann, *Geschichte der Kunst des Altertums*, p. 160.
③ Winckelmann, *History of Ancient Art*, Vols. III & IV, p. 331.
④ Ibid., p. 332.
⑤ Paul Zanker, *The Mask of Socrates: The Image of the Intellectual in Antiquity* (Berkely, Calif: University of California Press), 1995, p. 30.

现代雕像的批评性评述。① 大体而言，近代雕像家往往止于复制自然，希腊艺术家却塑造理想。近代艺术家对人体美的观察和知觉不如古人全面、细致。且如前所述，近代雕像的表达比不上古代之微妙。古代雕像中体现的美往往在于简单、圆满、流动、适度，这甚至可以从雕像的各组成部分中见出。

一、脸部

如前所述，理想雕像的脸部特征拥有典型的希腊轮廓。就其各部分构成而言：

1. 眉毛。希腊雕像的眉毛表现为一条细细的线。在最美的艺术中，它们是由一条几乎是切割般的锐利的线组成。在希腊人中，这样的眉毛被称作"优雅的眉毛"。若眉毛呈弯弯的弓形，则被比作一把弯弓，或是蜗牛，就是丑的了。

2. 眼睛。眼睛之美，其一在于大小，通常略大为美。但大小也得与眼眶或眼窝相合宜，并以张开的眼睑的边缘表示出来；尤其是上眼睑描画出一个朝向内眼角的圆形的弧度。但不是所有的大眼睑都是美的，突出的眼睛并不美。在浮雕侧面，尤其是最美的钱币上，眼睛形成的是一个朝向鼻子的角度。由于眼睛朝向这个方向，眼睛的角度扑向鼻子，眼睛的轮廓线在这弧形或拱形的最高处，即，眼球本身是呈侧面的。这仿佛是截面的眼睛睁开的状态，赋予头一种高贵以及开放的、崇高的凝视，与之同时，在硬币上，由于眼球是高起的，瞳孔被制作得很是显豁。

在理想的头上，眼睛总是比一般自然中更深，眼眶从而显得是高起的。深陷的眼睛当然不是美的特征，自然中的眼睛也并不总是朝向空中。但是，艺术的崇高概念却可以这样要求。因为，在大的人像上（其比小的人像距观众更远），如果只是跟自然中一样突出，眼眶并不高起，那么，眼睛和眉毛从远处看就会不清晰。而唯有通过这种方式，更多的光和阴影被带入脸的这一部分，凭此，眼睛才会显得更加生动、

① See Winckelmann, *Geschichte der Kunst des Altertums*, pp. 174-180.

有力。现代艺术家在眼睛的刻画上明显不同于古人的是,他们往往肆意使用牛眼。

3. 额头。希腊雕像的额头在年轻人那里往往是低的,因为正处于青春期,发际线尚未后退,以至于令额头光秃。但成人或许就会被塑造成清晰的、高高的额头。通常高额头于美是不利的,为了使得额头看起来比实际的低,他们梳下刘海,剪到接近眉毛的位置(在希腊有着高额头的女人会扎一条带子来掩盖它,以使额头显得低一点)。

大体上,在古代希腊,窄而小的额头意味着美。从雕像上看,低额头往往是古代艺术品区别于现代艺术品的标志。所有古代美女都拥有这种额头,它也是古代所有理想的和其他年轻人的额头的独特之处。近代艺术家则将头发往后梳,形成一个敞开的额头,如贝尔尼尼等人的雕像人物。

4. 嘴。通常,在希腊雕像中,嘴巴的宽度,是鼻宽的两倍,如果嘴巴被雕刻得太长了,它就会破坏椭圆的比例。下嘴唇比上嘴唇厚,这种丰厚与此同时为下巴产生了一个缩进的弧度。下巴出现一个凹陷,这形式赋予脸的此部分的表达以多样性,并使得下巴丰满。双唇通常是闭着的,但一些雕像的嘴一般都未全闭上,无论男女,尤其是维纳斯,表现出一种欲望和爱的无力的温柔。

5. 下巴。在古代艺术中,下巴从未被一个酒窝所破坏,因为下巴之美在于其弯曲的形式的圆润而丰满(rundlichen Völligkeit),而酒窝只是人物的某种特殊性。希腊雕像的最美的女性身上都不见酒窝。贝尔维德尔的阿波罗像或美第奇的酒神的脸上也一样没有酒窝。因为酒窝破坏下巴平面的整体性,是独立、分离的,是意外、附属的,希腊人并不认为它是抽象而纯粹美的属性。而近代艺术家却喜爱这偶然、细琐之物。此外,希腊雕像的下巴圆而饱满,而现代雕像却小而尖。古代雕像美第奇的维纳斯的下巴并不完美,底部平坦,在中间有一个凹洼(参图12)。而现代人竟喜爱之,精确地模仿这异常的平的小巴(这在古人和大自然中皆少见),当作美。

7. 头发。古代人在头发的安排和制作上显示技艺。刻画头发的技艺依石头的品质而不同。当石头是硬质时,头发是短而精梳的,因

为松松垂直的、弯曲的头发很难成形,故易碎。在大理石中则相反,头发以发卷的形式卷曲,即使在女性头像中,头发往后梳形成一个结而不再有发卷,但也依然有深沟,从中产生了多样性、光和阴影。尤其在艺术繁荣时期,其头发是弯曲的、厚的,以难以想象的功夫完成。

现代艺术家则不复如此。他们连浅沟都产生不了,故缺少光和阴影。因为沟若太浅,就无法产生光影。他们雕刻的头发接近于现实的样子,或过于光滑或成团块状。而山羊神的头发是直的,只是发根处身躯卷曲,那是因为其本身就是山羊之头。近代艺术家却不区分地模仿这样的头发。

二、四肢的美

1. 手。古代的大师并不只是关心脸部,他们同样关心四肢。青春少年的手之美在于一种适度的丰满,带有几乎不可察见的微微的下陷的痕迹,如同柔软的阴影盖过指关节。手上布满小洼痕。手指逐渐变细,如同精美的柱子。在古代艺术中,指头的关节并不明显,连最后一个关节都没有变曲;而在现代艺术家那里,小指头的前端却卷曲;古代艺术中的指甲并不长,而现代艺术中却常见长指甲。

2. 脚。美的脚在古代艺术品中比现在更显见,它越是少拘束,造型就越美好。这被古代艺术家精妙地发现,在古代哲学家关于脚的具体评论及他们从人的情感状态中得出的结论中亦清晰可见。脚的古今之别在于,古代的脚指甲要比现代雕像平。

三、身体表面

1. 胸。一个美妙地隆起的胸膛被认为是男性雕像的美的普遍特征。女性雕像的胸或腹从不过于丰满,因为一般地,美被认为在于胸的适度发展,她们会用一块来自希腊纳克索斯岛的磨得光滑的石头压在上面,以抑制胸部的过度膨胀。少女的胸被诗人比作一丛未成熟的葡萄,在一些比人略小的维纳斯像上,胸部紧凑,如同山峰,这似乎被认为是胸的最美的形式。在大多数古代女性雕像中,乳头是不可见的。尤其在大理石雕像中,为了表现纯洁和天真,乳头不应突显。但

现代艺术家却让乳头可见。温克尔曼提到多美尼基诺(Domenichino)的一幅关于真理女神摆脱时间女神的画中,认为他的画让一个哺乳过许多孩子的妇女拥有了硕大、明显、尖尖的乳头。

2. 腹部。男性雕像的腹部应是,从酣睡中醒来而适当饮食之后的男人的腹部,没有肚子,一种被医生看作长寿征兆的状态。在谈到赫拉克勒斯的躯干像时,温克尔曼赞美:"他的腹部似乎只为取味,而不为贪食。"①雕像的肚脐眼多是明显下陷,尤其是女性雕像,是弯曲的,有时候呈半圆形,既不朝上也不朝下。但在温克尔曼看来,美第奇的维纳斯的肚脐因为过于大而深,而不美。

3. 膝盖。古人甚至发现了膝盖的美,现代人却很少表现这一部分的美(除了温克尔曼的朋友蒙格斯)。膝盖的美在于青春身体的膝盖遵循美的自然的真相,不显示软骨,而是光滑,圆满,也不显示肌肉的运动;从而从大腿股到腿之间的空间形成了一个温柔而流动的隆起,没有被凹陷或突起打断。在温克尔曼笔下,古代雕像中最美的年轻人的膝盖包括鲍格斯宫的阿波罗像,以及美第奇的阿波罗像(即有黑天鹅在其脚边的那一尊)、伐尔涅些的阿波罗像、美第奇的酒神等。

四、服饰:衣褶

温克尔曼通过文献和实物对关于古代雕像的服饰作过具体的研究,按照他的观点,服饰同样是优雅的居所。其中最能显示他的美感判断的表述则在于他的对雕像衣褶的理解之中。

衣服的优雅是通过衣褶传达出来的。古代外衣的褶是根据人的外形而安排的,内衣的褶则受风衣和带子而束成。因此它在古人的服装中的表达远甚于现代人,因为现代人无论男女,都紧贴身体,无法有安排的自由。温克尔曼认为,从雕像的褶的安排中,可以推知风格和时代的知识。最古老的时期(远古),褶是直的,或微微曲沉,早期希腊与伊特鲁里亚人相似;到了崇高和美的阶段,则更多曲线(Schwung)。因为多样性(Mannigfaltigkeit)已经觅得,衣褶如同树根分的树枝,有

① Winckelmann, *Geschichte der Kunst des Altertums*, p. 346.

了更多柔和的曲线,如尼俄柏的服饰。但当艺术家意欲表现裸体之美时,衣服的优雅置于附属的考虑。如尼俄柏女儿所示(参图7),他们的衣服紧贴肌肤,只在空处形成褶,相反,它们的突出部分非常轻而少,而只表示身躯为衣服所裹。而大多数现代艺术家和雕塑家所孜孜以求的是多样而无章的折痕(vielfältig verworren Brüche)。这其实既非古人所爱,也非自然的真实,因为,在自然中,身体突出的部分不形成褶,而且,从那里,宽松的衣服会垂向各边,然后形成凹陷。①

实际上,温克尔曼以科学的细致所建立起来的对雕像的观察体系,直接影响了后人对雕像的接受,譬如歌德,也将会学着温克尔曼细细观察阿波罗像的耳朵。而他这种注重殊相的细密分析方法,足以令他成为19世纪意大利鉴定学派奠基人莫雷利(Giovanni Morelli)②的先驱。他对于美本身的形式的探索更在其中闪烁。这使得谢林如此解释温克尔曼对古代雕像的描写,"人体因而主要是大地和宇宙的缩影,而生命作为内在动力的产物,聚焦于表面,作为纯净的美散布开来"③。

① Winckelmann, *Geschichte der Kunst des Altertums*, p. 201.
② 莫雷利通过仔细研究画家描绘眼睛、耳朵和指甲等细节的惯用笔迹,辨别作品的真伪。
③ 参阅〔德〕谢林:《艺术哲学》(下卷,魏庆征译,北京:中国社会出版社1997年版),第278页。

第三章　静与淡:道德诗学的显与隐

富有思想的淡令轻薄显得暗与重。

——卡尔维诺

将温克尔曼的前后期思想笼统地理解为一个整体或许是不确切的。从德累斯顿到罗马,温克尔曼的思想在保持连续性的同时也存在差异性,明显发生着从道德原则(思想原则)到艺术原则(美的原则)的变迁。《拉奥孔》群像让位于《贝尔维德尔的阿波罗》和《尼俄柏》,审美标准从"静"转为"淡",道德诗学从显明转为潜隐。

第一节　"静穆"的道德诗学

温克尔曼在德累斯顿初见拉奥孔群像石膏复制品,及至罗马才见到其青铜制作的古罗马复制品。在德累斯顿时期的《希腊美术模仿论》中,温克尔曼将拉奥孔雕像作为范例,以"高贵的单纯,静穆的伟大"界定希腊(Hellenic)艺术的特点。虽然拉奥孔群像恰恰是典型的希腊化时期(Hellenistic)的作品。

这一观点至《古代艺术史》已发生转变。温克尔曼已不再将《拉奥孔》视作静穆与宁静的典型,而认为"拉奥孔表现的是自然间最高的悲哀"[①],揭示了生命的激情和痛苦,并认为拉奥孔群像由于过度的炫技,

① Winckelmann, *Geschichte der Kunst des Altertums* (Darmstadt: Wissenschftliche Buchgesellschaft, 1982), p. 324.

致使崇高情韵失落。

一、"高贵的单纯,静穆的伟大"

在《希腊美术模仿论》中,温克尔曼以"高贵的单纯,静穆的伟大"赞美拉奥孔群像,并随即将此与同期的哲学相联接:"这同时也是希腊黄金时期苏格拉底学派的特征。"① 温克尔曼眼中的希腊艺术的特征分享了希腊哲学中的道德品质(这也可以看作是他总体文化风格理论的前奏)。

实际上,"高贵的单纯""静穆的伟大"的说法,并非温克尔曼的独创,是借自他津津乐道的伏尔泰、理查德森、夏夫兹博里、杜博斯等18世纪前半期的英法学者。② 而温克尔曼试图为之注入更稳定的道德蕴含。从"高贵的单纯,静穆的伟大"("edle Einfalt, still Grösse"),是可以细解其道德蕴含的。

edle 一词描述的是希腊英雄面对灾难时的克制与冷静,具有超越性意味。Einfalt 既是指艺术中"单纯"之美,也指道德上的纯洁无垢——温克尔曼以此形容拉斐尔画笔下的圣母;同时也是一种关于心理与精神状态的描述,即主体性的自我消解之后的无我状态,一种"空境",一种广泛的自由感。edle Einfalt 在《希腊美术模仿论》中也用于形容希腊人体的高贵形式,指的是希腊人高贵的、伟大的、男性式的轮廓,以及艺术表现中不模糊、不过剩的雕像轮廓。从个体道德精神的层面上讲,edle Einfalt 指的是自我克制和冷静的贵族道德,同时又包含自我涤荡已尽的状态(Tabula rasa)。

Grösse 在此可译作"崇高""庄严""宏大"或"伟大",意指一种超拔的精神人格状态。《论语·泰伯》中称颂尧时说,"大哉!尧之为君,巍巍乎!"此处"大"基本上可以用来意释"Grösse"。still 一词,英译多种,包括 quite、tranquil、serene、sedate,中译为"静穆"。本书依据语

① "Gedanken über die Nachahmung der Griechischen Werke in der Malerei und Bildhauerkunst," in *Winckelmanns Werke in einem Band* (Berlin und Weimar: Aufbau-Verlag, 1982), p. 20.

② 参阅温克尔曼:《希腊美术模仿论》,第124页,注解2。

境,在仅仅用以形容一种与动相对立的状态而不涉及更多道德内涵时,也译作"静";而当其包含了道德意味时,则必译作"静穆"。

由上所述,"高贵的单纯,静穆的伟大"作为一个语意整体,在温克尔曼著述的原初语境,即《希腊美术模仿论》中,重在希腊艺术的道德蕴含。参照温克尔曼的其他著作,实可发现温氏对希腊艺术的阐释之中极大程度地围绕 still 展开。而从 still 之意味的变迁中,即从其作为最初的道德原则到后来的美的原则,也可见温氏对希腊艺术的领悟之转变。

《希腊美术模仿论》对古今艺术的评判中贯穿着隐秘的道德感。以拉奥孔群像为例,温克尔曼阐释了希腊艺术的道德精神。《拉奥孔》表现的是祭司拉奥孔在特洛尹战争中遭到报复的场景。在这组雕像中,毒蛇正咬啮拉奥孔父子。他的次子完全被蛇缠缚,高举双臂,似已昏迷,长子正试图排除蛇的缠绕,表情介于惊恐和呆滞之间,茫然于突如其来的厄运;而蛇已咬住了拉奥孔的臂部,拉奥孔全力反抗蛇的攻击。

静穆的表情与姿势被认为是伟大人格的表征,因为静穆产生于对激情的控制。温克尔曼注意到,在雕像中,拉奥孔"没有发出可怕的喊叫……不如说,这里只是一个惊恐的、不安的叹息"[1]。在他看来,即使被卷入巨大的灾难,肉体遭受难以忍受的痛苦,雕像中的拉奥孔仍拥有某种程度上的外在形相上的静穆,以暗示其灵魂的高贵性。他看到:"在强烈的痛苦之中,灵魂描绘在拉奥孔的脸上,且不单是脸上。我们无须审视脸和其他部分,而只要在受着疼痛的、收缩的下腹就可以感受到身体的全部肌肉、肌腱以及整个人的疼痛。我相信,这疼痛,并未在脸上或整个姿势中用愤激表现出来……"[2] "为了将这特别之处(即痛苦的表情)与灵魂的高贵结合在一起,艺术家赋予他一个动作,

[1] Winckelmann,"Gedanken über die Nachahmung der Griechischen Werke in der Malerei und Bildhauerkunst,"in *Winckelmanns Werke in einem Band*, pp. 17-18.
[2] Ibid.

这动作是在这巨大的疼痛中最接近于宁静的站相的。"①"仿佛大海虽然表面多么狂涛汹涌,深处却永远驻留在宁静之中。"②在其著述中广泛取喻的温克尔曼却恒常地使用这一比喻,在此,平静大海的比喻是具有稳定的要义的,即大海表面的平静与其底层的动荡所喻指的正是心灵与激情的关系,而平静的大海表面便是伟大道德性格在外在形相上的表现。

温克尔曼归之于拉奥孔的道德品格,在席勒的作品中被重述。席勒在《论激情》(*Über das Pathetische*,1793)中说:"拉奥孔及其孩子们的群像大概是能够在激情范围内创造古代造型艺术作品的一个标准。"③在席勒看来,拉奥孔对感觉的强制力表现出来的反抗,体现了理性自由原则;在此激情状态中,拉奥孔以其道德力量独立于自然法则。同样,歌德的《伊菲革尼》亦是以温克尔曼的"高贵的单纯,静穆的伟大"的艺术和道德理想作为人物塑造的基本指导。

二、静穆的多重道德蕴含

在《古代艺术史》中,温克尔曼以柏拉图的适度概念,斯多亚派的节制、淡漠、得体等伦理学概念来印证希腊艺术的道德蕴义,"静穆"的形相也被赋予多重道德蕴含。譬如,《古代艺术史》将拉奥孔的静穆表情解释为"节制"精神的显现:"在对这一强烈痛苦的表现之中,我们看见了一个伟大人物的节制(geprüft)精神,他与绝境(Not)作着斗争,欲抑制感受的爆发。"④他以"得体"解释"静穆",认为外在表情和行为的"静穆"是得体的结果。他又曾借用柏拉图关于"静穆是悲伤和欢乐的中间状态"的观点,将"静穆"与"适度"伦理学相关联;"适度"之美又常现于希腊雕刻的其他表现之中,如身体各部位(包括手、身体、唇等)的丰满适度而不过度。

① Winckelmann,"Gedanken über die Nachahmung der Griechischen Werke in der Malerei und Bildhauerkunst,"in *Winckelmanns Werke in einem Band*, p. 18.
② Ibid., p. 17.
③ 〔德〕席勒:《秀美与尊严》(张玉能译,北京:文化艺术出版社 1996 年版),第 164 页。
④ Winckelmann,*Geschichte der Kunst des Altertums*, p.167.

实际上，至《古代艺术史》，温克尔曼对《拉奥孔》的品鉴显得有些矛盾。一方面他虽仍推崇《拉奥孔》，认为其中的"痛苦之掩盖"使其不失和谐与崇高①，另一方面，他又注意到雕像表现中几近自然主义的表现方式。拉奥孔雕像不复是温克尔曼之道德诗学的凿凿典范。他更频频提及的乃是《贝尔维德尔的阿波罗》和《尼俄柏》。

他论及阿波罗像，赞其激情的表达被抑制到了最低的限度，愤怒只现于鼻腔，轻蔑只现于嘴唇，因而拥有"崇高的精神，柔和的灵魂。阿波罗的这种崇高，是拉奥孔所不拥有的"。② 又说，"阿波罗的站相标示着他充分的崇高"③，"他的庄严的目光从他高贵的满足状态中放射出来，仿佛瞥向无限"④。在尼俄柏及其女儿遭受死亡威胁的场景的雕刻中，温克尔曼认为她们的表情，与其说是抗争的庄严，不如说是淡漠："在这种状态中，感受和思考停止了，这就像淡漠，肢体或面部不动。"⑤温克尔曼从中读出了静观的美德，仿佛他们处于不可摧毁的宁静之中。可见，典范虽然悄然变迁，其道德诗学之维却依然恒固未变。

温克尔曼对古代希腊这种兼有审美与伦理学意味的解读，基本上构成了新古典主义的精神内核。它曾在法国新古典主义那里形成较为显豁的形态。雅克·大卫在意大利罗马期间因结识蒙格斯而接受温克尔曼的理论，画风自此一新。雅各宾派激进的共和主义又与温克尔曼在《古代艺术史》中赞颂的希腊的政治自由暗合，更使得温克尔曼在法国的影响变得十分合理。温克尔曼的视觉解读确实对大卫的造型语言产生了不小的影响。在他的画中，除了常常出现的希腊罗马的建筑背景之外，画中人物看似极力抑制激情，即使在严峻的情境中仍保持着表情的平静与庄严，其姿势更具有雕塑般的静止感（参图 21）。静穆已然转化为固着的视觉语言。这与温克尔曼以雕像为范本的道德诗学的解读委实脱不了干系。

① Winckelmann, *Geschichte der Kunst des Altertums*, p. 224.
② Ibid., p. 115.
③ Ibid., p. 364.
④ Ibid., p. 365.
⑤ Ibid., p. 166.

图 21　大卫:《霍拉旭的誓言》(*Oath of the Horatii*),油画,1784 年,巴黎罗浮宫。

三、作为文化策略的静穆诗学:寻找巴洛克的"他者"

正如温克尔曼在《古代艺术史》中所察见,拉奥孔雕像以精细的手法表现痛苦。拉奥孔雕像的整体图式向左上方倾斜,是动态的,拉奥孔脸部的愁苦哀戚的表情虽然避免了激烈的扭曲,并不见得庄严。这也就难怪歌德的朋友莫里兹(Moritz)将《拉奥孔》树立为巴洛克雕塑的丰碑了。如此看来,德累斯顿的温克尔曼执着地将其树立为"静穆"的典型表征,显然值得探究。

我们不妨回到温克尔曼在德累斯顿的"大花园"(Grosser Garten)的场景,温氏曾于此间盘桓。在其半暗半明的阁室中,雕像的细节几乎难以被真正观察到,更何况是石膏复制品,但是它足以唤起温克尔曼的想象以及内藏于心的对古代希腊如同前生般的回忆。可以想见,在他或内视或向雕像周围的空气的凝视中,他下意识里关于希腊文化的静谧、单纯、崇高的主要论点浮现了。于是,动荡、激烈、挣扎的拉奥孔,繁复、精细、自然主义的拉奥孔,在他这里却倒置般地成了"静穆"的集中表征。

温克尔曼的这种"先见"来自于他早年的阅读。早在温克尔曼来到德累斯顿之前,已熟读荷马、普鲁塔克、索福克勒斯、色诺芬、希罗多德、亚里斯多芬等人的著作。充满元音的希腊文曾一度占据着温克尔温全部的精神世界。温克尔曼重荷马而轻品达,喜爱索福克勒斯、柏拉图和色诺芬,心仪斯多亚学派和伊壁鸠鲁学派。不同于同期法国人在希腊悲剧和荷马史诗中看到的残酷、血腥,温克尔曼从中发现的却是一个光明、节制、静穆的世界。甚至荷马在描写一切混乱时却依然让明喻绽放的文本,其超然笑言、目光遍及一切物事的语调同样征服了温克尔曼。

联系当时的艺术状况,可以认为温克尔曼从希腊艺术中拈出"静穆"与"单纯",其实是其批评巴洛克艺术的文化策略的一部分。在18世纪中期,对巴洛克和罗可可的反抗已经在法国和意大利展开:罗马地区的绘画已开始从古典寻找资源;法国似乎从未完全拥抱过巴洛克,在路易十四时期即已发展出自己的新古典主义形式(如普桑)。温

克尔曼理应知道这些变化。但是鉴于当时温克尔曼所在的德国的萨克森仍残留着 17 世纪的巴洛克趣味,即追求自然主义的效果、以激情为表达内容,温克尔曼希望引入古代希腊这巴洛克的"他者",清除其余毒,迎来一个庄重的艺术年代。在《希腊美术模仿论》中,他嘲笑巴洛克艺术中的一切皆在动荡,他就此推崇成功模仿希腊的艺术家——拉斐尔①和蒙格斯。他欣叹《西斯庭圣母像》具有高贵、静穆的希腊表情,又在蒙格斯身上看见了希腊艺术精神复现的希望,盛赞他是德国的拉斐尔。

但略显反讽的是,17 世纪的巴洛克艺术家贝尔尼尼,却是不折不扣的《拉奥孔》模仿者。他的《圣特雷莎》圣女的姿势和表情与拉奥孔次子酷似,《月桂树》的动荡的姿态又与拉奥孔雕像整体的构图近似,他的《圣安德鲁》甚至被称作"基督教的拉奥孔"(Christian Laocoon)。

从另一方面看,正是在这种显见的裂缝之中,温克尔曼试图为巴洛克文化提供解毒剂的意图才更为显著,有意或无意的误认(misrecognition)也正是文化策略的诡计所在。

第二节 审美的"静"

"高贵的单纯,静穆的伟大"蕴含的道德精神在《古代艺术史》中得到进一步例证、阐发、推进及变异。温克尔曼后期的艺术理解则逐渐超越了早期的道德关注,而渐趋艺术美的原则。就"静穆"而言,早期的温克尔曼将其视作道德人格的表达与象征,而后期的温克尔曼则更加关注其作为造型艺术原则的意义所在。

一、作为美的原则的"静"

在温克尔曼后期的论说中,造型艺术的艺术原则问题是在美与"表现"的张力关系中确立的。何为表现?在艺术中,"表现"(Aus-

① 温克尔曼对拉斐尔的敬仰其实是接受了 18 世纪欧洲对拉斐尔的普遍推崇。加之温氏所在的德累斯顿藏有不少拉斐尔的画作,使得他对拉斐尔的接受一开始就畅通无阻。

druck)意味着对身心状态以及激情和行动的模仿。它既包括通过表情和脸部特征所指示的情感,也包括与四肢和整个身体相联系的运动。就艺术效果而言,表现在某种意义上损害美,因为表情和姿势的变化影响着美的形式,变化愈大,于美也就愈不利。但无所表现的美却又是无意味的。针对这美与表现之间的矛盾,温克尔曼认为:"静穆(静)是此处的原则。"温克尔曼并未因表现损害美而否定表现,而是对表现对象的性质做出界定。静作为原则不是因为它是道德的表征,而是因为,用温克尔曼的话来说,静是美的恰当状态。①

　　进一步而言,当艺术家意在表现美,静也就因此成为艺术的内在要求。《古代艺术史》写道:"在表现英雄时,艺术家似乎比诗人少一些自由。诗人可以描绘激情还未被社会法则或生活的人工规范所约束时的状态。诗歌呈现的东西与对象的年龄、情境具有必要的关联,但却与他的形象无关。然而,艺术家必须选择最美的人的最美的部分,因此,他在表达激情时是受限制的,不能与他们所模仿的身体美相冲突。"②诗人在描绘激情时不必照顾到形象的构成,而艺术家却必须将激情表达限制在美的表象的范围之内。温克尔曼举例,画家提牟玛球斯和诗人索福克勒斯都曾表现阿加西杀公羊的场景,其中诗人直接用诗再现了阿加西杀公羊的场面;画家画的却是阿加西杀完公羊之后被绝望与痛苦压倒而坐在地上哭泣罪行的场景,避开对杀戮场面的再现。③

　　但温克尔曼在《古代艺术史》(1764)中关于造型艺术中"静"之必要性的理论探讨似乎就此打住。这一论点实际上与莱辛在《拉奥孔——论诗与画的界限》(1766)的观点暗和。

　　莱辛此书针对温克尔曼《希腊美术模仿论》的观点,更加明确地提出雕像拉奥孔的静穆并非出于道德心灵刻画的需要,而是出于造型艺术原则的需要。针对温克尔曼所言"拉奥孔完全不像维吉尔笔下的拉

① Cf. Winckelmann, *History of Ancient Art*, Vols. I&II(translated by G. Henry Lodge, Boston:James R. Osgood and Company,1880), p. 355.
② Winckelmann, *Geschichte der Kunst des Altertums*, p. 166.
③ Winckelmann, *History of Ancient Art*, Vols. I&II, p. 362.

奥孔那样发出恐怖的号叫,因为(号叫导致的)嘴的张开,是不允许的"①,莱辛在《拉奥孔》一书中的解释是:"只就张开大口这一点来说,除掉面孔其它部分会因此现出令人不愉快的激烈的扭曲以外,它在画里还成为一个大黑点,在雕刻里会成为一个大窟窿,这就会产生最坏的效果。"②

莱辛最先是从门德尔松的信中(1756 年 11 月)注意到温克尔曼在《希腊美术模仿论》中的观点的,门德尔松写道:"温克尔曼……认为希腊雕塑家从未让神祇和英雄由着无羁的激情所带走,而在他们的作品中,我们发现了寂静的自然(如其所称)和平静精神相伴的激情……他引拉奥孔为例,维吉尔在诗中描写它,希腊艺术家以大理石雕刻它们。"③莱辛在 1763、1764 冬天完成《拉奥孔》的初稿。温克尔曼的《古代艺术史》当时已可得。④ 在《拉奥孔》的一份草稿中,莱辛写道:"温克尔曼先生已经在他的艺术史中意识到,雕塑家必须将他的对象表现得平静,为的是保持美的形式,而这并不是诗人的规则。"又说:"在这个问题上,我们是一致的。"⑤经由莱辛的阐发,温克尔曼的初说似乎更具说服力。⑥

① Winckelmann, "Gedanken über die Nachahmung der Griechischen Werke in der Malerei und Bildhauerkunst," in *Winckelmanns Werke in einem Band*, p. 17.

② 〔德〕莱辛:《拉奥孔》第 16 页。莱辛晚年时承认自己缺乏创造性才能,其许多观点来自于别人。莱辛在阐述避免顶点顷刻时所举四例,全部来自温克尔曼的《古代艺术史》。温克尔曼罗列五例,意在说明,希腊艺术的此种处理乃是出于美的需要。

③ Retrieved from Hatfield Henry, *Winckelmann and his German Critics, 1775—1781 • A Prelude to the Classical Age* (New York: Kings Crown Press, 1943), p. 49。

④ See Victor Anthony Rudowski, "Lessing Contra Winckelmann," in *The Journal of Aesthetics and Art Criticism*, Vols. 44, No. 3 (Spring, 1986), p. 237.

⑤ Ibid.

⑥ 莱辛本人是温克尔曼最富热情的读者。温克尔曼的希腊研究曾极大地吸引着他。但温克尔曼对这位年轻人并无所闻,直到 1766 年 6 月,他初阅《拉奥孔》,似乎印象也并不好。在致朋友的信中,称它"友好但气势汹汹",同一天在另一封信中,又险些谴责莱辛是名利之徒,出于成名的野心而将矛头指向他。同年 9 月,他的语气介于有限的称赞与确定的批评之间:"莱辛写得漂亮,也锐利,但是他的怀疑和发现是有问题的,他的功夫还不够。"莱辛曾殷殷于温克尔曼的承认,但温克尔曼始终没有回应。温克尔曼在 1767 年在致斯图斯特(Stosch)公爵的信中提到莱辛,语气略带嘲讽,尤其提到莱辛知识的缺乏:"莱辛先生的书已阅。写得还算漂亮,尽管语言并非没有明显的错误。但是,这个人的知识少得可怜,不值得回应。"see Winckelmann, *Kleine Schriften und Briefe*, pp. 346, 347, 348。

温克尔曼与莱辛虽然共同关注造型艺术的美的表现性表象，两者对于美与表现的理解和态度却略有差异。若将 Ausdruck（英语 expression）理解为"压出""挤出"，即内在情感因受到"挤压"而喷涌、流淌出来，那么温克尔曼的审美标准包含反表现的倾向，即反对个人激情的流露——或出于道德诗学，或出于美的需要。而于莱辛而言，表现的回撤仅是手段而已，其目的是在表现，如同他的"顶点前的瞬间"理论所示。而且，莱辛是从形式角度界定造型艺术的美的，在他这里，"美"是抽离了内涵的形式外象上的美；而于温克尔曼，美包蕴多层意味。此外，两人的趣味指向亦相去甚远。莱辛的个人遭遇与天生的性情形成了他斗士般的情志，偏好具有对比感的形式外象——这是德累斯顿的温克尔曼在理论上有所贬抑的形式。温克尔曼提出，对比与对立仅仅是近代人的法则，而非古人之趣味。①

二、"淡"——审美异教徒的偏向

温克尔曼在《希腊美术模仿论》中由于汲汲于从艺术品中觅得某种更为显见的道德精神，青睐的是在具有冲突的叙事张力中显现的"静穆"。至《古代艺术史》，则在《贝尔维德尔的阿波罗》的朗澄明净的表情中——虽有思虑移过但表面却湛寂不动——在《尼俄柏》面对死亡恐惧而表现出的淡漠中，见到另一种静穆。温克尔曼用海洋及其平静的表面喻示拉奥孔的静穆；而于后者之美，则与他的另一个喻示相关联，即最高的美就像是无杂质的水。大海即使在平静之际亦暗含着动态的力量，无杂质的水却看似无所指涉，兀自流淌。

 美应该像是来自水源的水：它越无味，就越健康，因为它去除

① 此外，就作为某种心理状态的静穆而言，两人的理解也大有不同。于温克尔曼，静穆是承受者情感表露最低的瞬间；而于莱辛，静穆则是孕育着顶点的前一瞬间。其次，对温克尔曼而言，静穆是伟大心灵在灾难面前的人格表现，在观众这边唤起的是一种无涉激情的崇敬感；对莱辛来说，是为了以某种不足的状态激发想象力，从而在观众的头脑中唤起更充足的激情状态。换言之，温克尔曼要在观众心里消解激情而形成道德感；在莱辛这里，静穆纯然是引起戏剧性表达的手段。戏剧评论家莱辛是以戏剧的标准来衡量造型艺术，并且以表现的效果来评判造型艺术的优劣。在他看来，斯多葛派的一切都缺乏戏剧性，我们的同情总是和有关对象所表现的痛苦成正比。在温克尔曼这里，缺乏戏剧性的斯多葛派精神或许正是一种理想的静穆。

了一切异质的部分。正如幸福（Glückseligkeit）状态，即无（nicht）痛苦，又无满足之愉快，实是最轻易的状态，通向它的道路最为直接而无须周折，故而最高的美的观念似是最单纯轻易的（licht），不须哲思，不须钻研，不须表现灵魂之激情。①

在一连串的"nitcht"中，温克尔曼的"淡"之趣味浮现。希腊雕像的表情之"淡"并非全然取消了道德指涉，只是其表象的无内容性不易令人产生道德内涵的联想，从而，一丝丝道德指涉被美的外观所吸收、淡化以至消失于无。淡之表象几乎羽化为纯然的美的外观。罗马时期的温克尔曼就不免沉浸于这种宛如纯然、光明的美的表象之中了。

出于审美的自觉，温克尔曼置换了对 still 背后之动机原则的阐释，用审美原则逾越道德原则。而美之喻体从"海"到"水"的转变，从"静穆"到"淡"的转变，其实是他作为审美异教徒的本性使然。

歌德在《评述温克尔曼》一文中将温克尔曼唤作"异教徒"。温克尔曼出生、成长于施滕达尔，一个充满哥特式建筑的中世纪小城。他却对中世纪的文化风景意兴阑珊，独自于郊野之地寻觅更遥远古代的蛛丝马迹（他所拣到的残片现今存放在他的小学学校的陈列室中）。他曾奉父母之命入读著名新教大学哈雷大学神学系（哈雷在 16 世纪时是新教改革的中心），却并未令他趋近宗教，反加逃得更远。佩特所言极是，温克尔曼早已意识到，"艺术中的新教原则切断了德国与最重要的美的传统的联系"②。这最重要的美的传统，即是希腊艺术传统。

温克尔曼对希腊传统的向往与对基督教传统的潜在批评相并行而展开。新教原则因何切断了美的传统，对此，温克尔曼并未言明。但有学者敏锐地意识到温克尔曼对基督教感受方式的批判其实内在于对伊特鲁里亚人的评论当中。他这样论及伊特鲁里亚人："从他们的宗教服务和风俗上可以推断，伊特鲁亚人似乎比希腊民族更加忧郁。这种性情适合于从事深刻的研究工作，但是也容易促生过于激烈

① Winckelmann, *Geschichte der Kunst des Altertums*, p. 150.
② Walter Pater, *The Renaissance: Studies in Art and Poetry* (London: Macmillan and Co. Limited, 1928), p. 197.

的情绪。他们的感官不易被温柔的刺激所打动;温柔的刺激可以打动敏感于美的心灵。"① 因为感知美"是轻易的,不需要哲学思考,亦无须钻研心灵的激情"②。伊特鲁里亚人的浓郁隔断了对美的敏感性,其过于激烈而忧郁的内心又容易萌生恐惧与战栗,导致预言和迷信的萌生。其实,由马丁·路德创建的德国新教,如弗里德里希·施莱格尔所言,"过于伤感",背后正是阴郁、恐惧的德国心灵;这种性情,正是基督教精神得以诞生的人性基础和宗教情感发生的人性前提,也是基督教意在驾驭与转化之物。

温克尔曼批评伊特鲁里亚人艺术中显现的狂暴而夸张的特点,"雕像被置于最强烈的突显的姿势和动作之中;艺术家选择的是夸张而不是宁静与静止,感受仿佛在爆发,膨胀到了最大的极限"③。狂暴与夸张正是庄重与静穆的对立面,深沉、浓烈又是平淡的对立面。

温克尔曼对基督教感受方式④的直接批评体现在他对各种基督像的评判之中。"自米开朗琪罗以来的基督像似乎是带着中世纪的野蛮,没有比这种头像的基督更不高贵的了。"⑤(须知,米开朗琪罗是伊特鲁里亚的著名后裔)典型的形容愁苦的基督像的表情过于浓重,缺乏"淡"的趣味。相反,温克尔曼对于拉斐尔藏于那不勒斯伐尔涅些皇家博物馆的小画赞叹不已。在这幅表现基督葬礼的画上,年轻基督脸上并没有被画上胡子。⑥ 在温克尔曼看来,拉斐尔的没有胡子的基督像具有阿波罗般淡定而高贵的表情,并不见表征愁惨、痛苦的痕迹,从而是以希腊艺术的精神表现的基督像,而非基督教的悲苦多愁、伤感的形象(事实上,达·芬奇的某幅基督像同样如此[参图 22])。于温克尔曼而言,希腊艺术以理性的方式将痛苦转化、淡化以维持静穆与平淡的表象,最值得称道。

① Winckelmann, *History of Ancient Art*, Vols. I&II, p. 226.
② Winckelmann, *Geschichte der Kunst des Altertums*, p.150.
③ Winckelmann, *History of Ancient Art*, Vols. I&II, p. 253.
④ 同样,温克尔曼对基督教的伦理观也持批评态度,因他不曾在那里看到"友谊"的位置。
⑤ Winckelmann, *History of Ancient Art*, Vols. I&II, p. 340.
⑥ Ibid.

第三章　静与淡：道德诗学的显与隐　　133

图 22　达·芬奇:《基督头像》,铅笔淡彩,1495 年, 法国斯特拉斯堡美术馆。

概言之,温克尔曼早期的发心是道德教化,他对艺术的理解并不脱离道德旨趣的内在指引,故在其早期的《希腊美术模仿论》中,并不把美作为最高目标。然而最终,对于这位希腊艺术的观者而言,"这美丽的人体偏离了、解散了这观看的自我,离开'教育'的目标"①。他被希腊艺术内含的美的艺术原则所俘获,他的希腊心灵把基督教趣味一点点清除了出去。

第三节 道德诗学的偏离:希腊的抑或罗马的?

温克尔曼为了将古代的根源追溯至希腊,一反法国的罗马偏好,试图将希腊的独特性呈现,其"高贵的单纯,静穆的伟大"的命题即是确认希腊之高于罗马的尝试。但是,直到18世纪晚期,"希腊艺术只能通过罗马人的眼睛而见到,即它的风格往往由罗马特征所辨识"②。温克尔曼的论断中其实就有罗马精神的投影。

雕像表情的"静穆"指涉的英雄品格实际上更常见于罗马时期的艺术品。以我个人的观感,古代希腊雕刻原作的"静",在于超然事外或凝神事物的忘我,具有某种静观性质,更接近于温克尔曼意义上的"淡";而且,其作为媒介的物质材料的存在感从不泯没,也使得表达对象的内容被略略磨钝,显现出某种安详。但温克尔曼在《拉奥孔》中发现的"静穆",其实是个体自我确认和理性控制感,是人之意志的相关物——这正是罗马精神的组成部分。同样,"高贵"和"伟大"本身也内在于强调个体尊严和英雄品格的罗马艺术,是在自我与外在世界关系中显现出来的人性力量,同样属于罗马气质。

温克尔曼本人深识罗马艺术与希腊艺术不同。他认为,在罗马,艺术品仅是展示物;即使出自希腊人之手,彼时的希腊人已非自由人,

① Harold Mah, *Enlightenment Phantasies: Culture Identity in France and German*, 1750-1914 (Ithaca & London: Cornell University Press, 2003), p. 97.

② *Winckelmann: Writings on Art* (ed. David Irwin, London: Phaidon Press Limited), 1972, p. 11.

精神已不同。但由于实际上从未见过真正的希腊原作,温克尔曼关于是否是原作的判断往往依据古代作者的描述与所见之物的符合程度。如他认为《法尔内塞的公牛》(*Farnese Bull*,现藏那不勒斯国家博物馆)是亚历山大时期的原作,因为它符合普林尼的描述,虽然当时许多同时代人对这件作品的艺术质量表示怀疑,认为这件粗糙的作品是罗马复制品。

关于希腊与罗马孰高孰低,在温氏之前,早有探索。如17世纪末费里贝(Felibein)认为,"希腊雕刻,工艺谓之最精"。在18世纪中期,希腊人在艺术上的优越性及艺术质量之高,是被公认的,但考古学家们由于罕睹希腊原作,对于原作与罗马复制品之间的差异仍无以想象。

温克尔曼深识古罗马复制与希腊原作之不同,认为复制品虽模仿了原作的形式与构制,却无法呈现原作的精神气质。早在《希腊美术模仿论》中,他说道:"一座古代罗马人所制作的雕像与一座希腊原像的关系,如同维吉尔模仿荷马的《奥德修斯》。"[①]但是,温克尔曼本人未能得见希腊原作,所见希腊雕刻也皆是罗马复制。他在那不勒斯考古的时候(分别是1758、1762、1765和1767年),庞贝、赫库拉尼姆、斯塔匹亚等地并无希腊原作出土,因此,他实际上缺乏对于希腊原作的视觉经验,从而将罗马复制品视作希腊原作并因此将某些罗马复制品携带的罗马性视作希腊品质。

论及罗马复制品与希腊原型,当代考古学家吉塞勒·M.A.里希特认为,"罗马复制品之复制,重在原作的姿势。或会有细节上的改变,但基本上忠实保存原作的图式"[②]。在温克尔曼看来,如同人的头部,姿势同样是精神的传达。的确,从在复制中保存完好的"姿势"中,如拉奥孔、阿波罗的姿势,温克尔曼见到了希腊的静穆与庄严。但在里希特看来,罗马复制遗失了希腊原型的微妙性,而仅仅只是"单纯"。因为"罗马时期的雕塑家自身并不微妙,因此在希腊雕塑中也未见其

① Winckelmann, *Kleine Schriften und Briefe*, p.30.
② Gisela M. A. Richter, *The Sculpture and Sculptors of the Greeks* (New Haven: Yale University Press, London: Humphrey Milford, Oxford University Press, 1930), p.178.

微妙,而只是单纯(simplicity)"①。希腊原作的微妙性既在于希腊的表情,也在于雕刻表面(包括身体表面以及衣褶处理)的肌理之微妙,而罗马复制的"鲜明的、概括的处理",使得复制品不再拥有"那逐渐的、温柔地转变的精细而多变的表面",②与此同时又呈现出某种似可称道的"单纯"。这罗马复制品的"单纯"并非希腊本性,恰恰是感性的多样性的表面和微妙品质的遗失所致。但是这"单纯",正是温克尔曼从拉奥孔像、贝尔维德尔的阿波罗像以及其他罗马复制品中见到的希腊品质,而且他将这"单纯"与希腊艺术中的道德诗学诉求挂上了钩。

此外,部分希腊原作是铜雕,经罗马复制其材料或转变成大理石。大理石与铜这两种不一样的媒介必定引致审美性质的差异。雕像尺寸的改变也在一定程度上影响了雕像的整体感觉。

举例说,温克尔曼视作崇高典型的尼俄柏群像(参图 7),其实是原作的放大,略显粗糙。但温克尔曼推测其是史柯帕斯的原作(尽管他的好友蒙格斯坚持认为是复制品)。温克尔曼从中感到了史柯帕斯的部分精髓,见得尼俄柏头像中"优美的概念尚未造就,但是,一种崇高的单纯不仅在于头部的表现中,也在整体的描画中,在衣服和制作中"③。但实际上,所谓衣服制作之"单纯"其实已非希腊原作的本相;希腊原作的衣褶与其说是单纯的,不如说以微妙而复杂的肌理为特征,后者在复制过程中遗失了(本书暂不对具体的细节研究作展开)。而且,放大后的尼俄柏尤其增加了其庄严感,而这"大"与其说是希腊的,不如说属于罗马。④

相对于希腊原作,罗马复制品显得清晰、明白、简化。"静穆"所指涉的表情的最低度,正是复制过程中对表情的简化所致,实质上是失去了希腊表情之天然与微妙的结果。这导致,"温克尔曼和他的同时代人相信,古代雕塑像……省去面部表情"⑤。贝尔维德尔的阿波罗像

① Gisela M. A. Richter, *The Sculpture and Sculptors of the Greeks*, p.178.
② Ibid.
③ Winckelmann, *Geschichte der Kunst des Altertum*, p.219.
④ See *Winckelmann: Writings on Art* (ed. David Irwin, London: Phaidon Press Limited, 1972), p.11.
⑤ Ibid.

的面部肌理的简化,表情的确定,是希腊原作缩减的后果,在一定程度上被温克尔曼归于"静穆"。① 阿波罗面部明确的节制感,若与另一尊阿波罗像即台伯的阿波罗(参图 23)相比较②,我们会发现,后者之静,其实是一种中性的、模糊的静,类似于阿里斯多芬所谓的"雅典的表情",温克尔曼对此是盲视的。

佩特所言甚是:"温克尔曼很少或根本没有看到我们现在归之于菲迪亚斯时代的东西,因此,他的有关希腊艺术的观念,倾向于以古罗马帝国的简单的端庄代替希腊体育场上的凝重与和缓的优雅。"③

此外,温克尔曼自身其实也无法保持他对希腊艺术的总体理解的一贯性。他被罗马绘画中飘动轻盈的抒情形式所打动,误认其为希腊画作。

在关于赫库拉尼姆的报告中,温克尔曼这样描写波蒂奇宫的罗马绘画(参图 24):"这些绘画中最精妙的绘画表现的是舞蹈的女人和半人半马怪物,大约一掌高,黑色的底墙。它们必定是出于大师之手,因为它们如思想本身那样轻盈,美得如同出于美惠三女神之手。"④他在《古代艺术史》中针对同一批画作,又有类似的表述:"这画中最美的舞蹈的女人,酒神,尤其是半人半马,一掌大小,画在黑底上,在其中可见一双艺术家的富有学养而确信(gelehrten und zuversichtlichen)的手。"⑤他由此判定其是希腊作品,说道:"如果说在赫库拉尼姆这样的小镇上,甚至在这些屋子的墙上,尚能找到这么美好的绘画,那么,美

① 这尊像,蒙格斯曾认出其大理石产自意大利,认定是复制品,而温克尔曼认为它是尼禄从希腊所携的原作。
② 克拉克指出,阿波罗像理应有一个更完善的版本,即台伯的阿波罗。参见〔英〕肯尼斯·克拉克:《裸体艺术》(吴玫、宁延明译,海口:海南出版社 2002 年版),第 49 页。
③ Walter Pater, *The Renaissance*, *Studies in Art and Poetry*, p. 205.
④ Winckelmann, "Critical Account Of the Situation and Destruction by the Fifth Eruptions of Mount Vesuvius, of Herculaneum, Pompeii, and Stabia……," London, printed for T. Carnan and F. Neweey, jun. at Number Sixty-five, in *St. Paul's Church Yard*, p. 38.
⑤ Winckelmann, *Geschichte der Kunst des Altertums*, p. 253.

图 23　菲迪亚斯(学派):《台伯的阿波罗》(*Tibre Apollo*),古罗马复制品,大理石,原作属公元前 450 年,现藏罗马马里莫浴场宫国家博物馆。

第三章 静与淡:道德诗学的显与隐 139

图 24 《舞女像》,古罗马画作,赫库拉尼姆出土,现藏那不勒斯国家博物馆。

术在希腊最美好的时候应该会达到怎样的完美?"① 同样,温克尔曼认为斯塔比亚发现的其中四幅画也是从希腊运过来的,它们说明希腊美术达到的程度。

温克尔曼之所以认为它们是希腊画作,原因在于这些画作看起来轻盈、优雅。在这些画像中,衣袂飘动,人体与衣服几乎分离,形成较大的中空,这种安排的自由,符合温克尔曼所言衣饰之"优雅"。但实际上人物姿态以及情态的飞扬虽为衣裳的轻盈所遮掩,其总体的表达仍难说是静的,而毋宁说是动的,其更接近于温克尔曼本人所深厌的巴洛克风格。衣饰的优雅因褶皱的复杂性而失去了理性的节制。而理性感觉的在场恰恰正是"优雅"不可或缺的条件。

按照20世纪考古学的重要发现,古代希腊的建筑和雕刻并非无色,而是拥有非常丰富和鲜艳的色彩体系。"白色大理石的古代雕刻不过是一个根深蒂固的神话而已。"② 那么,不同于无色的雕刻,着色的雕像必将拥有不同的审美性质。静穆和单纯,在色彩的调剂之下,实际上可能转化成另外的性质,比如欢悦。正因如此,温克尔曼(连同新古典主义)对希腊艺术的想象包括其道德精神的蕴含本身就需要被修正——倘若历史的真实必定引领阐释的动能。

第四节　静穆之下:隐匿的狄奥尼索斯

温克尔曼后来了然于《拉奥孔》的非静穆特征,发现了其中关于痛苦的叙述以及自然主义的表现方式。而由此追溯并抉发,也可见温克尔曼的希腊文化阐释中隐而未现的狄奥尼索斯之维。

一、拉奥孔:作为表象的痛苦

对视觉作品的任何一种以文字为媒介的描述都有可能导向新的

① Winckelmann, "Critical Account Of the Situation and Destruction by the Fifth E-ruptions of Mount Vesuvius, of Herculaneum, Pompeii, and Stabia…," London, printed for T. Carnan and F. Neweey, jun. at Number Sixty-five, in *St. Paul's Church Yard*, p. 38.

② http://hyperallergic.com/159420/what-do-classical-antiquities-look-like-in-color.

暗示。温克尔曼是从拉奥孔姿势和表情中读出了希腊的精神方式——其情感如此敏感、深沉,从而必有痛苦的强烈表征,而其精神又如此超然、沉静,从而又从痛苦中超逸出去。

"在强烈的痛苦(Leiden)之中……我们无须审视脸和其他部分,而只要在受着疼痛的、收缩的下腹就可以感受到身体的全部肌肉、肌腱以及整个人的疼痛(Schmerz)。"①拉奥孔上身肌肉的收缩表示遭到剧痛袭击的迹象。在此,温克尔曼的语调是暗示的、说服性的、雄辩的,提醒并说服读者拉奥孔在遭受痛苦。他同情式的精神方式以及文学性的渲染又使得其阐释无懈可击:"拉奥孔受着苦,但是他如同索福克勒斯的菲勒克忒忒斯那样受苦:他的困苦进入到我们的灵魂之中,但是我们也希望,我们像这个崇高的人一样,忍耐这困苦。"②但是,身体之痛本身并未被具体呈现,而被表示、被指涉的仅仅是温克尔曼对它的感受。在此,痛苦是作为认识拉奥孔的概念,痛苦更是一个中介。《希腊美术模仿论》意在阐说超越痛苦的理性精神,作为障碍的痛苦是理性精神得以考验自身存在的工具。痛苦的强度也正好用以标示超越的强度,痛苦无论多么强烈,却是工具性的,是有待克服之物。

在《希腊美术模仿论》中,温克尔曼对呈现于脸部的痛苦的描述较为简略,他感兴趣的是拉奥孔雕像脸部抵御痛苦的性质以及从中呈现的节制的心意状态,有意略去了脸部的痛苦反应的细节。温氏又以一种否定性的方式提到尖叫。他说道:"他没有像维吉尔在他的拉奥孔中所吟唱的那样发出可怕的尖叫。嘴之张开在此是不允许的;不如说,这尖叫是一个惊恐的、不安的叹息。"③尖叫作为痛苦最强烈的表征,经温克尔曼的修辞,转化为与之相异的东西——叹息。

温克尔曼时而将拉奥孔比作菲勒克忒忒斯,时而与维吉尔笔下的拉奥孔对峙。无论是索福克勒斯的菲勒克忒忒斯、维吉尔的拉奥孔,都在悲剧中、舞台上、史诗中发出实质性的尖叫。尖叫是表达痛苦的

① Winckelmann, "Gedanken über die Nachahmung der Griechischen Werke in der Malerei und Bildhauerkunst," in *Winckelmanns Werke in einem Band*, pp. 17-18.
② Ibid.
③ Ibid.

前语言状态,它既是身体对痛苦的最直接的回应,本身又具有语言表现的样态。索福克勒斯的菲勒克忒忒斯在蛇毒发作之时,大声喊叫、咒骂自己的命运,间歇性地昏倒,而维吉尔的拉奥孔放纵哭喊:"他那可怕的呼叫声直冲云霄,就象一头神坛前的牛没有被斧子砍中,它把斧子从头上甩掉,逃跑时发出的吼声。"①这其实就是温克尔曼用"叹息"所暗示的身体之痛的极境的另一种表达。

到了《古代艺术史》,对于痛苦反应本身的描述占据了本位。温克尔曼几乎是在投入地观察一具受苦的人体,而不再受其有待发明的理念所左右。同样是描述拉奥孔的身体部位的痛苦,《古代艺术史》的描述极其详尽,虽然充满同情,语调还是显得冷静、客观,富于分析性:"拉奥孔是最强烈的痛苦的形象,这显现于他的肌肉、腱肉、血管之中。因蛇的致死一咬,毒素进入血液,这引起了血液循环的最强烈刺激,身体的每一部分似乎因为痛苦而紧张着。"②温克尔曼描述了蛇的毒液在人体上发作的过程,描述中对肌肉、腱肉、血管的区分,令其本身成为极度自然主义的描摹。此时被痛苦席卷的拉奥孔已不再庄严与静穆,而仿佛是痛苦反应的分析样本。

尤其是"这引起了血液循环的最强烈刺激"一句,更令人陡然间感到如此突兀,"血液循环""刺激"一词的出现,分明是医学话语的悄然闯入。这种话语与《希腊美术模仿论》超越性的精神话语如此不同,一者是自然主义的,一者则是理想主义的、浪漫化的。

但医学话语与审美话语的结合也许不仅仅是巧合。有人指出,在

① 〔古罗马〕维吉尔:《埃涅阿斯纪》(杨周翰译,北京:人民文学出版社1984年版),第33页。维吉尔这么写道:"两条蛇就直奔拉奥孔而去;先是两条蛇每条缠住拉奥孔的一个儿子,咬他们可怜的肢体,把他们吞吃掉;然后这两条蛇把拉奥孔捉住,这时拉奥孔正拿着长矛来救两个儿子,蛇用它们巨大的身躯把他缠住,拦腰缠了两遭,它们的披着鳞甲的脊梁在拉奥孔的颈子上也绕了两圈,它们的头高高昂起,这时,拉奥孔挣扎着想用手解开蛇打的结,他头上的彩带沾满了血污和黑色的蛇毒,同时他那可怕的呼叫声直冲云霄,就象一头神坛前的牛没有被斧子砍中,它把斧子从头上甩掉,逃跑时发出的吼声。"这个无辜地成为诸神相争的牺牲品的拉奥孔,其痛苦的丑态毕露。维吉尔是站希腊人的角度看待此事,拉奥孔所遭之苦似罪有应得,故而并不惮于让拉奥孔的形象受损。

② Winckelmann, *Geschichte der Kunst des Altertums*, p. 167.

18 世纪,医学话语和美学话语共同关注人体并且皆从人体的痛苦下手。① 但即便如此,医学与美学之间的不同也仍然是明显的;医学揭示可怕的残酷,而美学则通过各种各样的方式尝试对痛苦进行转喻(trope)。温克尔曼曾一度立志医学,在耶那大学修过医学,应该熟悉名为《论人的身体的感受与刺激》("De partibus vorporis humani sensilibus et irritabilibus")的演说,其于 1756 年译为德文。该文于 1753 年(《希腊美术模仿论》出版前两年)出自一位卓有成就的德国生理学家哈雷(Albrecht von Haller)之手(据称,哈雷之于生理学,相当于牛顿之于物理学领域),总结了几百年来研究动物各部分如何对痛苦做出反应的实验。

与此相类,《古代艺术史》对《拉奥孔》的描述则如同一桩对人体如何对痛苦做出反应的研究。温克尔曼周全地描写了拉奥孔脸部,包括上嘴唇、鼻孔、额头、眉毛、眼皮等脸部各器官的反应(参图 25):"拉奥孔的样子是万分凄楚,下唇沉重地垂着,上唇亦为痛苦所搅扰,有一种不自在在那儿流动着,又像是有一种不应当的、不值得的委曲,自然而然地向鼻子上翻去了,因此上唇见得厚重些,宽大些,而上仰的鼻孔,亦随之特显。在额下是痛苦与反抗的纹……因为这时悲哀使眉毛上竖了,那种挣扎又迫得眼旁的筋肉下垂了,于是上眼皮紧缩起来,所以就被上面所聚集的筋肉遮盖了。"② 在其"佛罗伦萨手稿"中,温克尔曼更提到拉奥孔脸部因为痛苦而扭曲的鼻子:"脸部的鼻子在表现痛苦之时无法保持直的向上的表面。"③ 温克尔曼这种细致的描摹甚至引发过面相学家 J. C. 拉维特(Johann Caspar Lavater)的兴趣。④

① Simon Richter, *Laocoon's Body and the Aesthetics of Pain: Winckelmann, Lessing, Herder, Moritz, Goethe*(Detroit: Wayne State University Press, 1992), p. 33.
② 李长之:《李长之文集》(第 10 卷,石家庄:河北教育出版社 2006 年版),第 174—175 页。Cf. Winckelmann, *Geschichte der Kunst des Altertums*, p. 324.
③ Retrieved from John Harry North, *Winckelmann's "Philosophy of Art": A Prelude to German Classicism*(Cambridge Scholar publishing, 2002), p. 131.
④ Cf. Henry Hatfield, *Winckelmann and his German Critics, 1775—1781 · A Prelude to the Classical Age*(New York: Kings Crown Press, 1943), pp. 109-110.

图 25 《拉奥孔像》(局部),古罗马复制品,原作属公元前约 200 年作品,现藏梵蒂冈美术馆。

温克尔曼认为,拉奥孔像兼有自然和理想的双重摹写,是"理想和表现所装饰过的自然"①。如果说,《希腊美术模仿论》重于其理想精神的摹写,《古代艺术史》则多发掘其人类痛苦反应的自然主义描述。

二、隐匿的狄奥尼索斯

温氏对痛苦及其痛苦表象具有高度的知觉力。当温克尔曼描述拉奥孔遭受的痛苦时,几乎触及后来为尼采所开掘的希腊的酒神的迷狂,但温氏在此侧身而过了。

如果说尼采从悲剧中见到人类在悲剧命运中个体性消亡的过程,温克尔曼的悲剧英雄却在痛苦中经历了个体化的最高阶段,超越肉体痛苦的个体确立了理性主体,而这个主体一边受苦,一边对自己的命运保持着一定程度的清晰的觉照。温克尔曼的拉奥孔在一定程度上即是如此。拉奥孔即便处于因肉身之痛而陷入自失的状态中,仍保持着理性的内视,从而其外观(Schein)得以保持平静,静穆的表象确立。正是在这个意义上,温克尔曼由拉奥孔所引申的"高贵的单纯,静穆的伟大"的精神其实正与尼采所称的阿波罗式的理想相关,亦接近于叔本华的描述:孤独的人平静地置身于苦难世界之中,信赖个体化原理。

但即便他在拉奥孔描述中清晰地指向自己的文化理想,赫尔德还是发现其中对痛苦与死亡的深刻觉知,并从中解读出"我痛故我在"。布克哈特认为希腊人是对痛苦感受至深的民族。尼采又认为希腊人具有极强的悲剧意识。实际上,对于这幽暗而生动的部分的关注,并非完全从温克尔曼的思想中缺席。

尼采在他的一份笔记中说道,"'古典的'这一概念,当温克尔曼和歌德形成它的时候,既无法解释狄奥尼索斯因素,也不能将它从自身中排除出去"②。实际上,虽然对静穆表象投入全部赞美,温克尔曼并

① Winckelmann, *Geschichte der Kunst des Altertums*, p. 366.
② 〔美〕C. 巴姆巴赫:《海德格尔的根——尼采,国家社会主义和希腊人》(张志和译,上海:上海书店出版社 2007 年版),第 338 页。

未对表象下面的汹涌视而不见,也未将这种质素从拉奥孔雕像的表征中排除出去。他在描写《拉奥孔》时,以海作喻,写道,"仿佛大海虽然表面多么狂涛汹涌,深处却永远停留在宁静之中"①。温克尔曼对这汹涌的表面的描述,有时又以另一种描述出现:"拉奥孔的肌肉运动被推到了可能性的极限;它们如同山峦描画自己,为了表达在愤怒和抵抗之中的极端的力。"②

温克尔曼未命名的大海的狂涛,像极了尼采酒神精神的洪波。同样是以大海作喻,尼采写道:"为了使形式在这种日神倾向中不致凝固为埃及式的僵硬和冷酷,为了在努力替单片波浪划定其路径和范围时,整个大海不致静死,酒神精神的洪波随时重新摧毁日神'意志'试图用来片面规束希腊世界的一切小堤坝。"③温克尔曼的"拉奥孔"以意志规束精神的堤坝,但温克尔曼的希腊精神从未凝固为埃及式的僵硬和冷酷——这也是温克尔曼本人所批判的——其从一开始就具有了狄奥尼索斯的生动有为。他这样形容拉奥孔:"这灵魂是宁静的,但同时又是生动有为的,是静默的,同时又不是冷淡的或是昏沉的。"④因此,既宁静又生动、既静默又激烈的拉奥孔既具有尼采所言的阿波罗精神,又拥有狄奥尼索斯精神的质素。

实则,温克尔曼从未视此静穆超然的品质为希腊人的天然,而是一种属于智慧的伦理特征。这种阿波罗精神是在与汹涌的情感的洪波的抗争中挣得的。温克尔曼并非对幽暗的部分视而不见,而是未将之视为希腊人的本质构成。

三、温克尔曼与尼采

尼采心目中的温克尔曼,停留在《希腊美术模仿论》,没能注意到

① Winckelmann, "Gedanken über die Nachahmung der Griechischen Werke in der Malerei und Bildhauerkunst," in *Winckelmanns Werke in einem Band*, p. 17.
② Winckelmann, *History of Ancient Art*, Vols. I&II (translated by G. Henry Lodge, Boston: James R. Osgood and Company, 1880), p. 338.
③ 尼采:《悲剧的诞生》(周国平译,桂林:广西师范大学出版社 2002 年版),第 81 页。
④ Winckelmann, "Gedanken über die Nachahmung der Griechischen Werke in der Malerei und Bildhauerkunst," in *Winckelmanns Werke in einem Band*, p. 18.

《古代艺术史》对希腊艺术的描述和阐述的变化。这多半是因为《希腊美术模仿论》的观点和风格旗帜鲜明。相形之下,《古代艺术史》中的观点则包裹在混杂的文体中,不易辨识。

尼采被认为是发现了希腊经验的古代的、地下性的、迷狂维度的人。"他对温克尔曼的阿波罗理想(那种带有宁静美和静态和谐的雕像)的狄奥尼索斯式攻击,被证明在从一种古典的希腊模式到一种本原的[希腊模式]的转变中具有决定性的作用。在这个意义上,尼采对前苏格拉底时代的解释(解释成本原的)构成了一种反古典主义,一种对德国人对五世纪雅典的传统图景(古希腊文化的最高峰)的无拘无束的攻击。"①尼采攻击温克尔曼的希腊阐释,认为温克尔曼(以及后来的歌德)仅仅见到希腊文化的一半——阿波罗精神,而未能品赏希腊文化的更为本原的一面——他在《悲剧的诞生》中发现的酒神精神。他认为,温克尔曼仅仅强调阿波罗显示的秩序、和谐和宁静,但低估了阿波罗精神底下的本能力量,即希腊人以狄奥尼索斯所表征之物。

尼采认为,温克尔曼的"感受性在历史上的影响,就是阻塞了任何前往苏格拉底思想之土地性源泉的真正通道。没有了这种土地方面的联系,就无法期望任何德国人能把握住真正希腊的古代经验的种种深层因素了"②。温克尔曼在这隐蔽的地底入口设置的屏障,正好为尼采提示了可能的通道所在,"阻塞"实则构成了道路自身被隐蔽的标记。

在温克尔曼的感受中,拉奥孔式的静穆与宁静并不能掩盖其深处的激烈情感。温克尔曼在希腊雕像上所见的自我克制的希腊精神背后恰恰是人性的冲动和激情的复杂景象。若说中道的力量在于在两极之间寻找平衡,那么对两极的深刻意识是其前提。而温克尔曼对所谓希腊经验的暗面,即不受道德控制的直觉、感受和欲望的一面,并非没有意识,只是未加命名而已。而且,温克尔曼所见到的希腊经验的另一面,却又非尼采的狄奥尼索斯所能涵盖。除了对狄奥尼索斯式的

① 〔美〕C.巴姆巴赫:《海德格尔的根——尼采,国家社会主义和希腊人》,第337—338页。
② 同上书,第347页。

力量有所暗示之外,温克尔曼所感知的希腊经验的土地性的方面,其幽暗的自然涌动的生命活力,还在于其梦幻般的爱欲。在温克尔曼笔下,少年酒神"踏在生命的春光和丰裕的边界中,骄奢的情感正如植物的嫩叶在萌芽,他介于睡眠与行走之间,半沉迷在有着剧烈光亮的梦中,开始收集和纠正他的梦里的图像;他的形象充满了甜蜜……"[1]他是轻松、欢乐、甜蜜的,在半明半暗中沉醉或迷狂,而其源起却并非是痛苦,而是梦幻。

有人指出,温克尔曼与其说是酒神的信徒,不如说是柏拉图的第俄提玛的信徒。[2] 听从第俄提玛,温克尔曼相信,一切欲望都是爱的形式,一切爱欲源自某种朝向永恒的冲动;美是爱的目标。温克尔曼所发现的希腊人的迷狂在于希腊人对爱与美的投身和想象。而他自身对美少年的同性之爱使得他与古代希腊人之间建立深刻的同情,也使得他的文化阐释中明显地嵌入个人性情的因子(如他对男性雕像的热情明显高于女性雕像)。

如果说,尼采是在康德和叔本华的影响下以自然和理性之间的二元论看待日神和酒神的区别,[3]在其中,酒神的领域是感性的欲望,欲望和感受是给定的和自然的,不同于或优先于理性领域。而温克尔曼的柏拉图遗产却在于,他从未在非理性意义上解雇欲望和感受或将其当作盲目的自然力,而将理性和感受视作相粘连的整体。如同柏拉图《斐德若篇》和《会饮篇》所示,欲望和感受本身是经过理性化了的,是内在精神冲动浮现到形式领域的表征。这即是说,温克尔曼与尼采是从不同的哲学观点接近希腊文化的。"不同于尼采以叔本华的意志学说和二元论接近希腊文化,温克尔曼则以柏拉图的理智主义和一元论来阐释希腊文化。"[4]温克尔曼以《拉奥孔》为例证的理性精神(阿波罗精神),其实从未将狄奥尼索斯从其自身中分离出去。

[1] Winckelmann, *Geschichte der Kunst des Altertums*, p. 160.
[2] Frederick C. Beiser, *Diotima's Children: German Aesthetic Rationalism from Leibniz to Lessing* (Oxford University Press Inc., New York, 2009), p. 194.
[3] Ibid.
[4] Ibid., p. 195.

余论　温克尔曼论审美感受力的培养

一切以希腊为标杆,温克尔曼的审美教化其实就是培养能够亲近希腊文化的感受力。温克尔曼要求的是一种什么样的感受力?如何让德国民族拥有接纳异民族的特殊的感受力,即怎么培养这种感受力?这是温克尔曼审美教化的具体内容所在。温克尔曼相信,经过教化的感官是"知性与眼睛"相平衡的感官,能够辨识单纯感官所无法知觉的美,实则也唯有经过教化的感官才能领悟希腊艺术之美。

将德国民族的感官训练得如同希腊人,改变德国民族的感受性,从而形成高贵的感受方式。这种"感觉的高贵化"的过程,正是"满脑子温克尔曼"的席勒在《审美教育书简》中通过审美活动所为,即通过控制感性、规范感性,而超越感性、超越感官冲动,从而为理性人的存在准备基础。与此相关,一个富有意味的历史事实是,同期的鲍姆嘉通旨在以美学确立感性的独立性,温克尔曼却意欲通过一种实践性的活动对感性本身进行提升和培养。

一、感受力:古代艺术的接收器

在温克尔曼这里,准备审美能力基本上是为了让自身成为接受古代艺术品的容器,而且是同构的容器。古代艺术品是精微的、平静的、微妙的、生动的,接受它的容器也必如此。温克尔曼在罗马期间为来罗马旅行的贵族人士当过导游,他发现旅行者长途旅行来到罗马,似乎饱游沃览,实际上并不真正理解古物,在罗马出生的人同样熟视无睹,"犹如母鸡,从近处的粮食前走过,却向远处觅取"[①]。这样,古代艺术的接受是成问题的。

温克尔曼相信优秀的艺术品先天地具有影响接受者的生机。在谈到对于艺术美的接受,温克尔曼用了这样的比喻:"对于这些人而

① Winckelmann, *Kleine Schriften und Briefe*, p.153.

言,艺术的美犹如北方之光,它闪光但不提供热量。"① 言外之意,艺术理应不仅是可以视见的光,而且也提供热量。光代表形相,热量代表令人感动的力量。艺术之热量流向观看它的人,就像柏拉图主义中宇宙的太一向万物流溢。在此,温克尔曼在一定意义上将艺术品的功能实在化,赋予其普遍的、永恒的价值。

在另一个比喻中,温克尔曼试图说明审美主体与审美客体更加具体的关系:

> 大多数人如同薄的钢材,被任何有磁性的东西吸引,但很快掉落下来。②

这里,钢材是审美主体,有磁性的东西是审美客体。轻薄的钢材可以被任何带磁性的东西吸引,厚重的钢材却需要磁性更强的东西才能引得住。轻薄的钢材虽然容易被吸引,但却是短暂的,很快掉落下来。厚重的钢材虽然不易被吸住,一旦吸住,维持时间却较久。因此,审美能力的培养就是铸就一块不轻易被吸住的"厚重的钢材",而古代艺术大概就是这个磁性强大的磁石。当然,这个比喻自然不值得进一步深究,强大的磁石照理说能够吸引或轻或重的钢类,而事实是,只有"厚重的钢材"才愿意去依附它。但厚重的钢材确然不会轻易依附于一般的磁性物。

在处理艺术品与接受者的关系这一问题上,温克尔曼的重点在于,接受强大的、厚重的、微妙的古代艺术品,需要的是什么样的接受者?接受者需要具备怎样的先决条件?温克尔曼的审美教育似乎就是为这古代艺术品的接受而定制的,显然,他想培养理想受众。

二、何样的感受力

在温克尔曼看来,审美能力并非均匀地分布在每一个人身上。"每一个人都相信自个儿拥有它,而实则它跟机智一样稀少。"③审美能

① Winckelmann, *Kleine Schriften und Briefe*, p. 154.
② Ibid., p. 153.
③ Ibid.

力是先天的。"它如同诗的精神,是一种天赋。"具有审美感受力的标志在于,"柔和的心灵(weiches Herz)和敏锐的感觉(folgsame Sinne)"。或许温克尔曼几乎在重复柏拉图在《会饮篇》中关于美的心灵的说法:美行走在柔软的心灵上(从其经验来看,温克尔曼偏向于认为它往往寄居在美的、高贵的身体当中,这难免是他美少年情结的流露)。

温克尔曼所言的审美能力或审美敏感性包括外在的感觉和内在的感觉。前者必须准确,后者必须敏感而精微。

审美外在感觉的准确性是什么样子的?鉴于温氏主要关注的是视觉艺术,他谈论了"看"的准确性。"眼睛的准确性在于注意到真正的形状以及面前的物体的大小。形状包括色彩和形式。"① 首先,艺术接受者需要建立关于色彩的准确性。其实即使是艺术家本人对色彩的把握也会有缺陷。比如,巴罗奇(Federigo Barocci),他画的肉体倾向于绿色。他将绿色作为第一色应用到裸体。奎多的色彩柔软而欢快,而圭尔奇诺(Guercino)的色彩则显得强烈而低沉,或略显悲哀。

其次,需要建立对形式把握的准确性。艺术家呈现形式之真正形状的方式也各不一样。这可见于他们未完成的素描。"巴罗奇的脸的轮廓是非常低的,科尔托纳(Pietro Cortona)的头有小的下巴,帕米贾尼诺(Parmigianino)有着长的椭圆形和长的手指。我并不是断言说,在拉斐尔之前所有的手指都是夸张的,因为受贝尔尼尼影响而显得浮肿,所有艺术家都失去了正确的视觉。这归咎于错误的体系以及对它的盲目追随……对有些人,头偏大或偏小,其他人则是手的问题。有时候,颈太长或太短等等。"② 艺术家的视觉也会受到错误体系的误导。温克尔曼在肯定拉斐尔的同时,注意到贝尔尼尼的作品以及追随者的手指是浮肿的。

温克尔曼认为外在感官可以通过训练而变得完美。但是内在感官的问题却更为复杂。内在感官即敏感性,呈现并形成外在感官接收

① Winckelmann, *Kleine Schriften und Briefe*, p. 157.
② Ibid.

到的东西。然而,内在感官并不总是与外在感官相应。这就是说,内在感官的敏感性达不到外在感官的精确的程度,外在感官是机械地工作的,而内在感官的工作却是精神过程。若外在感官准确而技艺精湛,具有很好的模仿能力,但内在感官缺乏真正的敏感性,则只能是艺术家中的匠人。温克尔曼再次把贝尔尼尼列入此列。那么,内在感官的合适状态,即敏感性的合适状态是什么?

首先,内在感官必须是敏锐而迅疾的。"因为第一印象是强烈而先于反思的。正是这一般的感受引导我们走向美,是模糊的、不确定的,就像在所有第一印象中发生的那样,直到对作品的考察跟随而来,接受并要求反思。"① 先于反思的第一印象是整体性的,是模糊而不确定的,故而要求内在感觉迅疾地捕捉。通过眼睛的游移、考虑,通过对细节的审视,是无法让整体浮现的。

其次,内在感觉必须是精微的,而不是强烈的,因为美存在于各部分的和谐当中,它的特点是温柔的升起与降落。因此美对我们的感受性有一种均衡的效果,并以一种温柔的方式引领我们,而不是突然地横扫一切。"所有强烈的感受略过了中间的诸阶段,而即刻产生效果。而感觉的触动,如同美好一天的来临,是由黎明的魅人的玫瑰色所宣告。"②

感觉为什么需要精微?因为美是温柔的起伏——这又是温氏的典型定义(参见"美的不确定"一节),对这种微妙和不确定性的接受需要精微的,而不是强烈的感知。因为"一切强烈的感受是伤害沉冥和对美的享受的,因为它太短促,因为它直接将我们引导向我们本应逐步经验的地方"。③

强烈的感受无法让沉冥开始或持续,而美恰恰需要沉冥来体验或延展这种感受。感受的强烈性在某种程度上意味着对肤浅感受的自我满足,从而终止可能的深入。感受的强烈,有时表征为受刺激状态,而刺激往往来自于细节或局部,而非整体。刺激(Reiz),按康德的说

① Winckelmann, *Kleine Schriften und Briefe*, p. 160.
② Ibid.
③ Ibid., p. 161.

法,是愉悦的质料冒充为形式。这质料理应在限定的形式上卷入作为形式的愉悦的塑造过程中去,即成为建构美感的质料。但是,强烈的感受往往短促并很快消耗自身,并且带来到达终点的假象,也即快感——但却非美感。所以,"过于热情而肤浅的心灵是不能敏感于美的"。①

在温克尔曼这里,美感是细微的快感慢慢融汇的过程,它的到来,沉着而轻柔,如同"黎明的魅人的玫瑰色"。美的能量进入身体的过程,是以一种连续而温柔的方式渗透地进行的。它不是直接的灌注,而是逐渐的,甚至迂回的。至于迂回性,温克尔曼乘机加入新的寄托:"古代文物也似乎以形象的形式表达了这个观点,并隐藏了其含义,而让知解力具有迂回发现的喜悦。"②美的喜悦,也在于对其内含的可为知解力捕捉的理性意蕴的发现。

"因为我们的快乐和真正的喜悦,是通过心灵和身体的平静而获得的,因此,对美的感受和享受也是如此,它因此必须是精微而温柔的,应像柔和的露水而不是水滴。"③接着,温克尔曼指向了他理想中的古代艺术,"由于关于人体的真正的美,一般是显现在平静、天真、自然的表象中,它也需要被同样的感觉来认出"④。没有比这段话更能说明接受古代艺术品的先决条件了:平静、天真、自然的表象需要与其同构的感官来映现。

最后,内在感官的第三个特征,是关于美的生动的描述。"它是前两个特征的结果,无前两者而不存。但是它的力量像记忆一样通过实践而成长,但实践对前两者(即内在感官的精微性和迅疾性)是毫无贡献的。"⑤譬如,单纯地机械的以肖像为主的画家,能够通过必要的实践增强他的想象力,因此,能够在他的记忆中复现固定形象的方方面面。

温克尔曼内在感官的观念来自他喜爱的哲学家夏夫兹博里,借此

① Winckelmann, *Kleine Schriften und Briefe*, p. 161.
② Ibid.
③ Ibid.
④ Ibid.
⑤ Ibid.

来获得观照希腊的崭新眼光。温克尔曼相信艺术品中包含着精神,"当知性与眼睛聚到一起,并将这所有置于一个领域,正如最好的艺术品站立在埃利斯体育馆排成无数排,尔后精神自会在其间发现自己"①。似乎,温克尔曼是艺术的精神实在论者,他相信沉思冥想的行为是有效地领悟作品的方式。但这种精神操练似乎并不容易。面对作品,他总言"再次,再次",足见审美观照是反复的行为。同时,观照的前提是平静的心情,过于强烈的情绪无法将艺术品纳入心境,这仿佛艺术之光会因过于强烈的东西而驱散,或者艺术美如同花朵需要静静绽放。

三、如何提高感受力?

审美感受力的分布是先天的不平等。但即使在具有潜在审美感受力的人那里,都需要外在教育的唤醒和确立,而其进一步的精微化和雕琢有赖于艺术教育。须知,温克尔曼只提艺术教育,而不提自然美的怀抱。温克尔曼并非否定自然美,而是认为欣赏自然美无法增加欣赏者的美的感受力。如果说,在康德那里,对于自然美的欣赏是作为道德的象征,而同时亦是心灵美好的表征;温克尔曼关注的却是作为起点的感受力。

在《古代艺术史》中,他提到,"自然比艺术更易引起兴奋"②。在《论感受艺术之美的感受力的性质与培养》中又言:"感受艺术的美难于自然美,因为前者没有(真实的)生命,反而需要想象力。"③

试着从温克尔曼自身的见解中论证其观点。自然既易引起兴奋,那么,它就无法满足感受性的敏锐与精微的需要。自然既是真实的存在,它就无法满足感受性的生动想象与描述的需要。在这个意义上,欣赏自然无法唤起感受力的合适状态。

那么,如何通过艺术培养感受力?温克尔曼没有把它全部交给视觉艺术品。如他所述,感受力的内在部分是精神过程。故而可以由文

① Winckelmann, *History of Ancient Art*, Vols. III & IV, p.300.
② Ibid., p.304.
③ Winckelmann, *Kleine Schriften und Briefe*, pp.156-157.

学所唤起,"通过向他解释古代和现代作家的最美的段落,尤其是诗人的作品"。就他本人而言,阅读柏拉图、色诺芬、希罗多德、荷马培养了他的内在敏感性。

但对于眼睛的训练以及对艺术的敏感,需要在艺术欣赏中完成。这要求接触最好的艺术作品。按照温克尔曼的见识,未经使用的感受力对一切对象保持同样的敏感性。"它如同常春藤,依附树木,亦依附古老的墙壁,也就是,对或好或坏的东西报以同样的愉悦。感受力理应被运用到美的形象上。"①未经使用的感受性易受玷污,故须从一开始就用最好的艺术品来雕琢它。

四、温克尔曼的感受性

拉普曼(Wolfgang Leppmann)是温克尔曼的传记作者,他这样解释温克尔曼对古代作品的接受:"温克尔曼学会了洞察一切文学以及艺术品的本质:当只剩下'经验',而不是'感受'或形式,以及'思想'或内容的时候,审美印象和精神事实浮现了。"②正是温克尔曼的这种不滞于形式或内容的经验,不受到个人感受影响或表现内容所侵犯的经验,使得温克尔曼可以洞察希腊艺术的本质。

歌德在《意大利游记》中提到温克尔曼信中令他无限欣喜的一段话:"人们必须以某种不动感情的态度探寻罗马的万物,否则就会被当作法国人。我相信,在罗马,这个高等学府是全世界的;我也被净化和受到了考验。"③在温克尔曼看来,法国的感受性与希腊文化格格不入,这使得法国人成为近代人中最不可能模仿古代希腊的民族,因为这两种感受性实在是圆凿方枘(不过对法国人普桑,温克尔曼有过赞誉)。对温克尔曼本人而言,法语仅仅表达强烈情感的媒介(在他情绪最激烈的时候,他会用法语呼喊)。

这种"不动感情的态度"也是弗里德里希·施莱格尔所说的一种"客位"的视角。这种"客位"视角的获得,也来自于他对古代文献的占

① Winckelmann, *Kleine Schriften und Briefe*, pp. 162.
② Leppman, Wolfgang, *Winckelmann*, p. 66.
③ 〔德〕歌德:《意大利游记》(赵乾龙译,石家庄:花山文艺出版社1997年版),第138页。

有以及考古学的科学精神。温克尔曼虽在早年一度品尝过伏尔泰古典化、人工化、纤弱的文学的魅力,在他从德国进入罗马时还身携伏尔泰的著作(在海关被缴),但是,"有朝一日,古代艺术品清晰的外形、永恒的轮廓将使温克尔曼放弃对他的专注"。①

温克尔曼的著述虽然充满想象性的言辞,但其中却包含了统一的思想内核,这是因为这些想象性的言辞其实皆来自于他对艺术作品的冷静研究与准确的艺术觉知。譬如,他起初并未感受到赫拉克勒斯躯干之美,但是受启于米开朗琪罗的赞美,经过反复的揣摩,最终发现它的美及其依据。②温克尔曼在某种程度上塑造了歌德;佩特在《文艺复兴》中更指出:"在歌德纷繁复杂的修养中,温克尔曼的影响总是清晰可见,这一影响体现为清晰、好古的强大的、潜在的动机。"佩特解释道,这种影响的关键在于:"它是一种完整性,一种与自身、与完善的理性的统一。"③

正是在与希腊艺术的往还中,温克尔曼确立了这种客观、冷静、微妙的感受性,这种深入本质的、整体而明确的感受性。或许,正是在此意义上,黑格尔认为"温克尔曼在艺术领域替心灵发见了一种新的机能和一种新的研究方法"④。也正是在此意义上,歌德说道:我们从他那里没有学到什么,但是通过他,我们成为什么。这"成为"指的正是一种内在教化的过程。"在教化概念中最明显地使人感觉到的,乃是一种极其深刻的精神转变。这种转变一方面使我们把歌德时代始终看成是属于我们的世纪,另一方面把巴洛克时代视为好像远离我们的史前时期。"⑤这么说来,德国文化史上的精神转变其实可以回溯到温克尔曼的冷静、微妙的审美感受力教育。

综上,温克尔曼意在通过艺术教育塑造合适的感受机能,以接受古代艺术作品。但无法否认的是,温克尔曼本人在面对古代艺术品的

① 〔英〕佩特:《文艺复兴》(张岩冰译,桂林:广西师范大学出版社2002年版),第222页。
② Winckelmann, *History of Ancient Art*, Vols. I&II, p.10.
③ 〔英〕佩特:《文艺复兴》,第227页。
④ 〔德〕黑格尔:《美学》(第1卷,朱光潜译,北京:商务印书馆1996年版),第79页。
⑤ 〔德〕加达默尔:《真理与方法》(上),第10—11页。

时候,也有其并不"平静"的一面。在作品灵晕的场域中,这位观者想象力有时过于活跃,如赫尔德所言,"他的激情时而将他带离"①。温克尔曼自身的艺术实践背离了他所要求的感受力,当他面对男性雕像,他的反应过于疾而重,对美的身体的欲念,引他进入过于细节化的描写,使得有些时候作品整体的氛围从他的眼中遗落。不过,失去灵晕的体验并不干涩,在温克尔曼这里因为注入了私人经验而显得充盈流溢,但却非他自己所声称的合适鉴赏系列了。

① Katherine Harloe, *Winckelmann & the Invention of Antiquity* (Oxford University Press, 2013), p. 219.

第四章　温克尔曼的视觉肌理

> 我视上帝之眼，正如那上帝视我之眼。我之眼，上帝之眼，乃合一。在看、知与爱中合一。
>
> ——埃克哈特

1755年，温克尔曼抵达罗马的第一件事，就是描述贝尔维德尔的阿波罗像、赫拉克勒斯躯干像、拉奥孔像以及安提诺乌斯像。同时，他与蒙格斯约定共同研究古代雕刻，以"视象敷写"（Ekphrasis）构写古代艺术品[①]，旨在用文字说出古代雕像这一视觉对象。一些学者将视象敷写界定为18世纪在理性建构过程之中恢复的艺术品描述的传统，这一描述传统或许始自荷马对于阿喀琉斯之盾的描述。[②] 温克尔曼的"视象敷写"的突出文本包括《罗马贝尔维德尔的赫拉克勒斯残躯描述》《贝尔维德尔的阿波罗描述》以及《古代艺术史》涉及的多种古代雕像的描述。

在温克尔曼这里，"视象敷写"是由想象开启、于凝视之中展开、通过特殊的修辞方式而成形的描述方式。它既是温克尔曼艺术批评和艺术史写作的组成部分，也是他无意识地展示其观看方式的最直接、最赤裸的文本，从中可见其复杂、繁密却又微妙的视觉肌理。与此同时，其中亦隐藏着解释温氏特殊的主体性存在方式的密码，而其观看

[①] 其他中译包括："造型描写""艺格敷辞""图说"等。

[②] Khadija Z. Carroll, "Re-membering the Figure: the Ekphrasis of J. J. Winckelmann," in *Word & Image* (Vols. 21, No. 3, July-September, 2005), p. 261.

中隐隐的触觉介入,既是他本人特殊的感受性所致,又是启蒙运动时期有关视触关系的精神处理的折射。

第一节 温克尔曼的"视象敷写"

一、将视觉对象"说出"

一般地讲,Ekphrasis 是对视觉艺术作品的形象的、甚至戏剧化的描述。在古代,它指向对物、人或经验的描述。此词来自于希腊文 ek 和 phrasis,分别意指 out 和 speak,合起来,也就是"说出"。而其作为与艺术史相关的体例,尤盛于古罗马晚期,是一种对艺术品进行生动而富有想象力的言说的模式。

"视象敷写"之"说出",在于通过文辞而将视觉对象"说出"。文字与视觉对象的关系在莱辛的《拉奥孔》一书中得到过探讨,简言之,文字用于描述时间序列中进行的对象,造型艺术在于表现空间中并列的物体。莱辛认为荷马在《伊利亚特》中把并列的东西转化为先后承续的东西,将枯燥的物体描写转化为行动的过程,从而通过文字描写将并置于空间之物转化为流动于时间序列之物。[1] 但是熟读古代经典的莱辛从未注意到希腊文学中常现的"视象敷写",无法感知文字通过特殊的使用可以跨入造型艺术所擅之域。"视象敷写"表明静态的视觉对象可以通过与莱辛所说的"转化"相异的方式,通过文字描写得以呈示。

在一封信中,温克尔曼解释他的灵感不是来自于所发现的新的对象,而在于去发明一种"再造"这些对象的新语言。[2]"再造"在于以另一种媒介重新呈现视觉对象,这种新媒介的手段,在此即是文字。用这种新语言构成的整体的形式就是视象敷写。

且来看看温克尔曼如何通过文字的方式再造视觉对象,换言之,

[1] 〔德〕莱辛:《拉奥孔》(朱光潜译,北京:人民文学出版社 1997 年版),第 101 页。

[2] Khadija Z. Carroll, "Re-membering the Figure: the Ekphrasis of J. J. Winckelmann," p. 262.

如何将静态的、沉默的对象"说出"?

温克尔曼的描写跟随他的目光,形成一种围绕式的、连续性的视点游移。这样,描写之物获得了立体性的呈现。与之同时,视点游移的过程本身却未被表示出来,从而确保了对象在读者面前呈现的完整性,也即读者眼前仿佛浮现这整体的幻觉,而未被其他的叙述所打断。

他以稠密而细致的描写构成一种团块式的描述,冲破了文字表述先天所倾向的线性方式。它对应的是眼睛在某处的凝神与细审。故此,不同于东方式的白描和渲染,温克尔曼对雕像的描写是一种精雕细琢,类似于微雕式的劳作,其效果则是在读者那里唤起清晰的视像(以一种类似的方式,从罗丹那边学会了观看的德语诗人里尔克在创作的"物体诗"[Dinggedicht]中,用文字创造了微妙的观看)。

他的描写对象从而便处于一种展开的过程之中。这种展开并非莱辛所说的将空间排列的物体以新的方式展开于时间之中,而是逐次的、片断式的细部考察的连续进行。提到《罗马贝尔维德尔的赫拉克勒斯残躯描述》,本雅明发现温克尔曼"以非古典的方式一个部位一个部位地、一个肢体一个肢体地描写了这尊雕像"[①]。"非古典"在此意味着与总体相对立,即对象以断片的方式浮现而出。

温氏描写的效果还在于其文字调遣的力量。莱辛暗示文字乃是透明之物,其本身缺乏形象性。但在温氏手里,德语并非是仅仅映现所含意思的单纯中介。温克尔曼的德语文字本身携带着他所深深感觉到的对象物的性质,其丰富的感觉浓缩于他眼前的视觉场景之中。譬如,在他描写雕像如海之波动的文字中,几乎可以感到特定元音的不时涌动,令读者恍如面对或动荡或微澜的海面。

视象敷写是描述而不是阐释。温克尔曼对赫拉克勒斯躯干像和贝尔维德尔的阿波罗像的书写皆以"描述"(Beschreibung)命名,即《罗马贝尔维德尔的赫拉克勒斯残躯描述》(*Beschreibung des Torso im*

① 〔德〕本雅明:《德国悲剧的起源》(陈永国译,北京:文化艺术出版社2001年版),第145页。

Belvedere zu Rom)和《贝尔维德尔的阿波罗描述》(*Beschreibung des Apollo im Belvedere*)。温克尔曼的命名有其严谨性。他的"描述"不是一般意义上的艺术品鉴或批评,其意在于呈现视觉艺术作品。在此,描述总是集中于艺术品自身,而不被附加额外的意义,包括温克尔曼在艺术史建构中所孜孜以求的教育意义。在一阵语词的巴洛克式的喧哗中,对象依然安固于自身,一边展示,一边矜持地拒绝意义的深度追问。

无论是耐心的展开抑或详尽的描述,视象敷写皆作用于观众的眼睛。古代修辞学这样定义"视象敷写":"一种将人围绕起来的言语,它将主题生动地带到眼前。"[①]这种言语具有特殊的引起图像和丰满论说的力量,其富有说服力地将读者嵌绕在形象的能量之中。这也正是温氏的艺术书写的修辞之效果。

二、"看"

视象敷写之"说出"的背后是写作者之"看到"。"看"的视觉过程不是纯粹的物理活动,"看"受到其他精神要素的影响。在此,我们有必要借助《古代艺术史》谜一般的结尾探究温克尔曼的"看"。

> 我已经超出了艺术史的边界,虽然沉思艺术的衰落已然令人几近绝望,如同撰写本民族艺术的人触碰到他亲眼看见的毁灭,但是我依然无法不去注视(nachzusehen)我眼睛所能及的艺术品的命运。正如一位女子临海而泣,目视她永无希望再见的爱人,她相信(glauben),无论帆行多远她都能够看见(sehen)爱人的形象(Bild)。我们就像这爱中的女子,拥有的只是我们愿望中残存的怨责之物的影子,但这却极大地唤起我们对我们所失落之物的渴望,并且我们以极大的专注观察了这些复制品,而若是我们完整地拥有原作,却反而不及。在这里,我们常常像是那些人:他们希望用精神来交流,并相信他们可以从无所存在之处看到(se-

① Khadija Z. Carroll,"Re-emembering the Figure: the Ekphrasis of J. J. Winckelmann," p. 261.

hen)某些东西来……①

在这一段话中,温克尔曼屡次提到"看"(sehen)。在此,"看"是一种精神行为,而不只是物理过程。看的行为不是孤立的精神活动,它受制于意愿与偏见。在他的比喻中,热恋中的女人尽管已无法在事实上"看见"她远逝的爱人,然而,借着她的渴望之力和她的意愿"相信",她仍"看到"远逝爱人的形象。她的视力是因渴望而被增进。并且,在这个过程中,模糊的影子刺激观者的想象力,爱人的不在场增进着爱者的热爱。而当视力其实无法真正到达某物之时,一种依然持续去看清的意志力促使想象图景的出现,在这个过程中,以热情或渴望为中介,想象的运动启动了。看的过程与想象的过程乃是同步的。

以这样的方式,温克尔曼"看"古代艺术品。古代艺术品的不在场激发着温克尔曼看清它们的意愿。温克尔曼的"看"古代艺术是一种想象中的看。正是在这个意义上,复制品的存在作为刺激想象的中介实现了自身的价值。虽然在罗马期间,温克尔曼的一项重要工作是对原作和现代复制品进行考古的甄别。但在《古代艺术史》结尾,他这样诡异地说道:"我们就像这爱中的女子,拥有的只是我们愿望中残存的怨责之物的影子,但这却强烈地唤起我们对失落之物的渴望,并且我们以极大的专注观察了这些复制品,而若是我们完整地拥有原作,却反而不及。"②

复制品是一种有所缺失但有所指向的存在物。复制品同时是原作的在场与不在场,它让原作若隐若现。复制品的空缺性在场激起对原作的想象。在某种程度上,复制品的空缺之处越多,对原作的渴望以及由此引发的想象就越强烈。但是想象的存在或许不在于弥补细节的缺憾,而在于将作品整体地推入一种境界之中。温克尔曼赋予复制品以精神交流的权力。

温克尔曼对已逝古代的情感,曾被某些学者定义为悲悼(mourn-

① Winckelmann, *Geschichte der Kunst des Altertums*, p.393.
② Ibid.

ing)。① 但不仅如此，悲悼中生发了认识的意愿与渴望。这种意愿将悲悼转化为想象希腊图景之力。温克尔曼对认识希腊艺术的强大兴趣将他从斯宾格勒式的悲观主义的论调中解救出来。可以说，温克尔曼对《古代艺术史》的书写，在部分意义上是由信念而衍生的想象性书写，是一种总体的敷辞。因此，想象之力贯通在温克尔曼对希腊艺术的书写之中，温克尔曼通过确立纪念碑式的艺术品，越过历史事实的空白，从而连缀而成艺术史的历史。想象之力自然也是他对单独的艺术品的描述的内在动力，并且也直接构成其组成部分。

在温克尔曼的视象敷写中，"看"常常滑入幻觉（hallucination）。温克尔曼在凝视赫拉克勒斯躯干的过程中仿佛看见他曾在世上劳作的痕迹，他所停留过的世界的最遥远的大地；或是，凝视阿波罗，感觉自己神驰黛诺斯而进留西圣林②；或是，面对希腊雕像，温氏仿佛回到古希腊，置身伊利斯的体育馆。温克尔曼对这种幻觉的展现构成了其视象敷写的内在部分。

这种想象在视象敷写中还呈现为更加强烈的形式，即赞美与迷狂。这样，在温氏的艺术书写中，还回响着另一种古代希腊的文学形式，即颂歌。无论是他对赫拉克勒斯躯干像的描述还是对阿波罗像的描述，除了其细致的描述与展开，其整体皆沉浸在一片赞叹之中。这种赞叹形式同样令人想到，温氏在罗马期间，虽已叛新教却是依然执行着日日清晨吟唱赞美诗的仪式的。但温克尔曼的赞美更像是一种召唤与回忆的形式，即他的眼前之景于他仿佛已梦中所见，而他所做的只是在于以文字的辛苦劳作将此景象再次呈现出来。在这个意义上，颂诗的形式同样是"说出"物的准备与方式，它通向描述。

可以这样描述视象敷写之中对象与描述主体的关系：对象占主导地位，主体执行"说出"视觉对象的任务；在主体以言词编织的描述过程中，对象"坦陈"自身。视象敷写是对视觉艺术作品的直接显现，这

① Cf. Whiteny Davis, *Winckelmann Dividede*: *Mourning the Death of Art History*, *The Art of Art History*: *A Critical Anthology*(ed. Donald Preziosi, London: Oxford University Press, 1998), pp.40-52.

② 希腊爱琴海中小岛，传统中为阿波罗神迹圣地。

种直接显现仿佛是作品自己在说话,在"说出"。在此,对象物的直接显现仿佛取消了视觉的主体。然而,主体本身并未真的被消解,毋宁说,此处的主体已然不同于笛卡尔式的理性主体,而是与对象一同缱绻、一同探索的主体。对象也非仅仅主体之观照对象,它作用于主体之意识。这充分展示在"凝视"的看的行为中。

第二节 "凝视":触觉的介入

作为温克尔曼在英国的阐释者,佩特在《文艺复兴:艺术与诗的研究》中谈及温氏的希腊文化研究时几度谴用"触觉"(touch)一词。他这么评说:"他对希腊之道的微妙把握,并非仅仅通过理解力,而是借着直觉与触觉。"①类似地,又论道:"他触摸它,而它又穿透他并成为他性情的一部分。"②佩特无意间道出了温克尔曼感受性的一个独特之处。佩特所说温氏的"触觉",绝非仅仅是关于他对文化总体把握程度的隐喻。事实上,字面意义上的触觉,即作为感官的触觉,在温克尔曼的知觉活动尤其视觉活动中扮演了重要而灵动的角色。

一、一瞥抑或凝视

在《古代艺术史》中,温克尔曼如此描写面对雕像的经验:"对于美的雕像的第一眼,对于拥有感受力的人而言,就如同向大海的一瞥(Blick),我们在惊奇之中,盯视它,不加分别地注视其整体;但是在反复凝视(Betrachtung)之后,我们的心意安顿下来,目光也渐趋平和了,并从整体移向了部分。"③在《关于罗马贝尔维德尔赫拉克勒斯躯干像的描述》中,他写道:"乍一瞥,你也许觉得它不过是一块残破的石头;

① Walter Pater, *The Renaissance: Studies in Art and Poetry* (London: Macmillan and CO. Limited, 1913), p. 204.
② Ibid.
③ Winckelmann, *Geschichte der Kunst des Altertums* (Darmstadt: Wissenschftliche Buchgesellschaft, 1982), pp. 272-273.

但是当你以平静之眼凝视它,你将会注意到其中的奥秘。"①

在他的笔下,起初我们朝对象投以整体的一瞥,尔后转向不同的"看",目光渐趋"宁静"。这其实是一种强视觉的退出,亦是观者内在变化的征象。这种"看",温克尔曼称之为 Betrachtung,根据其使用与语境,英译可为 gaze 或 contemplative gaze,中译可取"凝视"。

在温克尔曼的描述中,凝视与一瞥之间具有根本的差别性。

首先,一瞥与凝视拥有不同的视觉模式。正如著名的温克尔曼研究者 H. 马(Harold Mah)指出的,一瞥是"唯心论美学的传统的、完全理性的注视……可以说是一种几何化的视觉"②。在这种注视下,对象受到来自远处的眼睛的聚焦式的注视,注视者则认为看到的是对象在自然中显现的样子。这是一种聚焦式的、朝向中心的观看。而凝视则是一种在对象的部分和细节之间游动的看,凝视的对象不在于总体,而在于细部。同时,在温克尔曼这里,凝视又是一种动态的观看方式,而不是静止的定睛,是在细部停留的过程,是流动的、离心的观看。

其次,作为不同的观看的结果,事物向观看者呈现不同的方面或特征。当我们一瞥时,事物仿佛完整、静止;而在凝视之下,对象展示其静止背后的涌动,而其各组成部分向我们的眼睛显现。这可见于温克尔曼对于赫拉克勒斯躯干像或阿波罗雕像的描述之中;在温克尔曼的笔下,它们总是拥有不确定的、模糊的外表。

再次,一瞥或凝视暗示着观看者在观看过程中显示的不同的主体性。H. 马指出,一瞥背后是"来自于视网膜背后的所谓唯心的、客观的立场,是笛卡尔式的'我思'"③。尼采在描述希腊经验时曾说道,那是一种"视觉的强力……其足够强劲到使眼睛盲视'实在'的印象"④。

① Winckelmann, *Kleine Schriften und Briefe* (Weimar: Hermann Böhlaus Nachfolger, 1960), p.144.

② Harold Mah, *Enlightenment Phantasies: Culture Identity in France and German, 1750-1914* (Ithaca & London: Cornell University, 2003), p.92.

③ Harold Mah, *Enlightenment Phantasies: Culture Identity in France and German, 1750-1914*, p.92.

④ Friedrich Nietzsche, *The Birth of Tragedy and the Case of Wagner* (trans. Walter Kaufman, New York, 1967), p.63.

这种视觉方式其实正是温克尔曼所谓的"一瞥",在一瞥之中,主体自以为把握了客体;包含这种视觉方式的主体性一般被认为是理性的主体,亦被称为古典主义的主体性。相对于一瞥之强劲,温克尔曼的凝视却不是压倒性。

当温克尔曼想象通过凝视可以直视艺术奥秘之时,他险些跌入神秘主义的内视。不过,这位凝视者的眼睛始终不脱离物的表面的边缘,对于外在事实保持着知觉力。如 W. 博萨德(Walter Bosshard)所述,"那迈耶,那闭着的眼睛和内向的凝视——凝视这一概念构成一切的神秘主义的概念,在温克尔曼的著作的中心,找到了绝对的反题,即那睁开的眼睛和对外在的、具体事实的知觉"[①]。C. 麦克劳德(Catriona Macleod)进一步指出,"温克尔曼的理想是视觉和知觉共同参与的感性存在"[②]。

二、触觉的介入

在《古代艺术史》中,温克尔曼这样描写他眼中的阿波罗雕像:"这些肌肉是如此光滑,如同融化的玻璃吹成了几乎不可见的波纹,它与其说向视觉显现,不如说向触觉显现。"[③]相似的话也出现在他对贝尔维德尔的赫拉克勒斯雕像的描述当中:"与其说它们是对我们的视觉显示着,不如说是对我们的触觉(Gefühle)展示着。"[④]据说,这是他面对雕像沉冥三月之后的谨细抒发。

我们发现,每当他视觉经验达到醋淋之际,总是发出同样的感慨:"与其说向视觉显示,不如说是向触觉显示!"类似地,在谈到美的感受力时,几乎是神来之笔,温克尔曼写道:"对美的真正感受就像是涂抹在阿波罗头部的液体的石膏,触及每一个别部位并且包裹它。"[⑤]观赏艺术的过程如同液体的石膏渗透进入每一个部位并且紧紧接触每一

[①] Retrieved from Catriona MacLeod, *Embodying Ambiguity: Androgyny and Aesthetics from Winckelmann to Keller*, 1998, p. 40.
[②] Catriona Macleod, *Embodying Ambiguity: Androgyny and Aesthetics from Winckelmann to Keller*, p. 40.
[③] Winckelmann, *Geschichte der Kunst des Altertums*, p. 162.
[④] Winckelmann, *Kleine Schriften und Briefe*, p. 146
[⑤] Ibid., p. 157.

个部位,其最合格的目光是以液体的、遍在的方式触及艺术品的全部。

针对温克尔曼关于阿波罗雕像的描述,赫尔德观察到,温克尔曼的视觉经验其实已被他的触觉经验所穿透、覆盖、压倒,而当他的流动的目光沿着雕像的身体移动之时,他的经验几乎在无意识中被迫从视觉转到了触觉的领域。赫尔德进一步指出,温克尔曼的视觉是触觉的还原与代替,他的视觉是被触觉介入的视觉。他得出结论,温克尔曼的"那将开始收集的眼睛已不再是眼睛,而是手。知觉转变为此刻的触觉"①。

实际上,当触觉以一种想象的方式被包含在视看过程时,视觉本身被改变了。这是因为视觉和触觉是以不同的方式起作用的。

其一,眼睛看到的是确定的、有限的形状和色彩,而触觉似乎从这种确定性中逃脱,它的知觉效果具有模糊性,类似于盲人在黑暗中触摸测量对象:不计边界,不问界限。从而,"触觉之眼"所见对象,多在触觉之力所能掌握的性质,诸如"相互吞咽的"或"似现未现的",无法固定的、不明确的形式。

其二,眼睛所见之物处于空间、位置之中,而触摸是一个时间过程,触觉对象是在缓慢的时间进程中成形的。故而,被触觉介入的观看也是流动的过程。这体现在空间中的活动,则是表现为在各部分的停留过程。空间一般被统觉为一个整体;而在时间进程中,时间是如此均匀地分配给了对象的每一部分,故对象物作为自身单独显现,而不是作为整体的一部分。

其三,视觉主体与对象总是保持距离而非卷入其中,触觉主体则与对象通过触摸而令距离消弭,从而作为与客体对立的咄咄逼人的主体性退下,触觉对象也就不是一般意义上的对象,不再是确定地处于主体之外的部分,而是与主体相融合。

因此,在某种意义上,一瞥与凝视之间的差别转化为眼睛与触摸之间的差异,换言之,温克尔曼拥有的是德勒兹所言的"触摸之眼"(haptic eye)。

① Retrieved from Niklaus Largier,"The Plasticity of the Soul: Mystical Darkness, Touch, and Aesthetic Experience,"*Women's Studies,Gender,and Sexuality*,Volsume 125, Number 3,April 2010 (German Issue),p. 545.

三、"可触性"

温克尔曼在《古代艺术史》中这样描写贝尔维德尔的阿波罗雕像："这些肌肉是如此光滑，如同融化的玻璃吹成了几乎不可见的波纹。"① 在此，可触的对象是光滑的、隐约的、起伏的。又如是描写赫拉克勒斯雕像："就像这些愉快的峰顶由柔和的坡陀消失到沉沉的山谷里去，这一边逐渐狭隘着，那一边逐渐宽展着，那么多样的壮丽秀美；这边昂起了肌肉的群峰，不易觉察的凹涡常常曲绕着它们，就像弯曲的河流，与其说它们是对我们的视觉显示着，不如说它们是对我们的触觉展示着。"② 在此，可触的对象则是柔和的、弯曲的。

又譬如他这样赞美青春少年的身体："在这个非常统一的青春形式中，它们的边界不可察觉地从一处流向另一处，界定高处的点和围绕轮廓的线不能被明确界定。"③ 与之相对立的形式是成人和老人，由于"自然已然完成了显现的实现"（成人）或"自然开始破坏它的造物"（老人），从而，"部分之间的联系，对眼睛而言是清晰可见的"。④ 何为"对眼睛而言是清晰可见的"形式？它其实具有与可触性相反的性质，即确定、琐细、断裂。故，流动而不明确的青春形式是可触的，成人和老人的形象则是可视的。

可见，温克尔曼所言的"可触"是流动、柔软、圆浑、模糊、动态的。这有别于后来沃尔夫林在《美术史的基本概念》中提到的触觉性——可触来自于分明的边界，也不同于德勒兹从培根的画中知觉到的可触性——其基本上是埃及遗产。

实际上，温克尔曼的可触性标准在一定程度上渗透在他对古代艺术史（主要是雕塑史）的整个评价体系之中。大体上，在他的感知领域里，最好的希腊雕塑都具有可触性的表象，而埃及和伊特鲁里亚雕

① Winckelmann, *Geschichte der Kunst des Altertums*, p. 338.
② Winckelmann, *Kleine Schriften und Briefe*, p. 14.
③ Winckelmann, *Geschichte der Kunst des Altertums*, p. 152.
④ Ibid.

像则往往是非触觉性的。关于(未受希腊影响之前的)埃及雕刻,《古代艺术史》这样描写:"膝、脚踝、肘显示得如同在自然中一样突出。因此,雕像中极少出现弯曲的轮廓……"①埃及雕像的各部分是突出的、显明的、直硬的,而不是柔和的、隐藏的、弯曲的,从温克尔曼的感受性来看,也就缺乏可触性。而关于(未受希腊影响之前的)伊特鲁里亚雕刻:"关节和骨骼的表示均是可感知的,肌肉是肿大地隆起,骨骼分明地被勾画出来。"②伊特鲁里亚雕像的视觉表象是清晰分明的,同样无法唤起触觉官能的活动。

可触性标准也同样暗含在他关于古代希腊雕像与现代雕像的比较之中。在早期的《希腊美术模仿论》中,论及希腊雕像和现代雕像的表面的不同,他这么说道:"在大多数近代雕刻家作品上的身体挤压部分,我们可以看到细小的皱纹;相反,希腊雕像中,即使以同样的方式挤压的同样的部位,也是通过柔和连续的运动,最终形成一个整体,并且似乎共同组成了一个高贵的压痕……"③以温氏观之,罗可可雕像的表面繁复琐细,其实吸引的是眼睛而不是触觉,进一步讲,诸如伯尔尼尼的过于琐细的折褶、罗可可式的烦琐,是将雕塑的表面转化成视觉的对象,在那里可视性高于可触性。相反,古代希腊雕像却拥有温克尔曼意义上可触的表面:微妙起伏连续不断的整一的表面。这表面诉诸的不是视觉,其微妙程度更倾向于向触觉开放。

赫尔德在雕塑评价中几乎重复着温克尔曼的经验。在谈到希腊雕像表面绝不可能是琐细之时,赫尔德以触觉性看待雕塑:"雕塑绝不可以比漆面和牛皮更精细,这将会拒斥我们的触觉;因为触觉并不将它们经验为一种连续的、美的形式的一部分。"④换言之,精细的表面无

① Winckelmann, *Geschichte der Kunst des Altertums*, p.52.
② Winckelmann, *History of Ancient Art*, Vols. I&II, pp.252-253.
③ Winckelmann, "Gedanken über die Nachahmung der griechischen Werke in der Malerei und Bildhauerkunst", in *Winckelmanns Werke in einem Band* (Berlin und Weimar: Aufbau-Verlag, 1982), p.9.
④ John Gottfried Herder, *Sculpture: Some Observation on Shape and Form from Pygmalion's Creative Dream* (ed. and trans. Jason Gaiger, The University of Chicago Press, 2002), p.54.

法唤起触觉的介入。与此相关,赫尔德同样把连续性、暗示性、微妙性视作可触性的基本要素。

而在赏鉴古代雕像的身体构成之美时,温克尔曼的可触性标准也无处不在。譬如,最美的阿波罗像的四肢:"总是拥有微妙、圆满的(finen und rundlichen)四肢……四肢的形式是柔软而流动的,好像是由温柔的微风吹起,骨头和膝盖的软骨并不突出……"① 又譬如,述及古代艺术繁荣时期的雕像的头发,是弯曲而厚重的。希腊雕像的头发或是以厚重的、好看的发绺的形式下垂,或是在头的周围盘起(如女神),而绝不允许头发飘飞散乱如灌木丛,即便是在疾行和愤怒的阿波罗像上,头发也不会跟随人的状态,而是"仿佛受了微风的催促,像轻柔、高贵的葡萄树的卷须,围绕在头的周围"②。赫尔德解释道,这是因为"触觉从不光临像灌木那样的头发,而是光临那如同无限缠绕地温柔的、易曲的块面"③。此外,述及希腊雕像的眉毛,其中被称为"优雅之眉"的总是一条细细的线,往往由一条几乎是切割般的锐利的线组成,而不是由独立的细丝或大块的毛发塑造而成。也就是说,希腊艺术家仅仅以暗示的方式表示出眉毛的存在,而这对于"柔和的、沉默的触觉而言已然足够"④,如赫尔德所言。

四、幽暗的无限

温克尔曼观看中的触觉的嵌入,在某种意义上,使得他的有关古代雕像的描述出现了某种逸出其宏大历史叙事的偏离(deflection)。这种偏离,如 H. 马在论及启蒙运动的视觉幻象时指出的,是使得雕像不再是理想的投射⑤——如同在温氏那里,美也无法仅仅是理念的投

① Winckelmann, *Geschichte der Kunst des Altertums*, p. 160.
② Ibid., p. 365.
③ John Gottfried Herder, *Sculpture: Some Observation on Shape and Form from Pygmalion's Creative Dream*, p. 54.
④ Ibid. 赫尔德将触觉表述为沉默、柔软、宁静甚至不可见的官能,他说,"宁静的触觉,在与其相宜的模糊范围内,越少将身体知觉为某种不连续的、断裂的东西,它就越是暗示内在其中的东西"。
⑤ See Harold Mah, *Enlightenment Phantasies: Culture Identity in France and German, 1750-1914*, p. 97.

射那样。"理想的投射"其实非常接近于本雅明同样在论及温克尔曼时提到的建立在"总体性表象"上的明喻。

"总体性表象的消失导致明喻的失败,它所包含的宇宙也就此枯萎。"①在本雅明看来,明喻以总体性的表象作为表征,若总体碎裂,则这种表征方式难以完成,从而内中包含的世界也无以彰显。总体性表象往往是空间性的,而温克尔曼面对雕像的触觉性的凝视方式,使得眼前之物难以聚合成空间的、总体的形象,从而某种总体投射式的意义建构方式宣告失败。因为,触觉不同于视觉,无法为知觉提供清晰的空间形象。但与之同时,一种新的意义建构方式却暗自生成。

触觉与身体的相关性使其在某种程度上避免了孤立,较之视觉,它更是梅洛-庞蒂意义上的涉身知觉。在触摸行为中,知觉者的自我意识较为隐匿,无法为对象给出清晰的概念或赋予价值,也无法生发任何再现性的瞬间幻觉。因为触觉的介入使得主体无法顺利完成对对象进行客观化的过程,主体在此过程中略为被动,无法进行积极的意识建构活动。故而,主体被推入一种模糊的不可知当中,而这种不可知,在温克尔曼那里,演变成为一种越出或渗入可触之物的不可见性。

触觉并非囿于表象的流连,触摸的动作主动地穿越物质的表面,暗示着超越某种可见限度的可能。"它超越了可见性的明晰,包含了再现的明显的透明性之后的隐藏力量。触觉意味着获得形式的隐含方面的可能性,即不可见的、未完成的。"②在这个意义上,触觉以其自己的方式打开了形式背后的象征维度。在赫尔德那里,触摸不局限在可见的再现的幻觉限度之内,而能去感受无限性和崇高,诉诸触觉的雕塑因此成为崇高性的居所:雕塑在触摸之下,既是局部的,又是整体的,更是无限的。雕塑本身的质实的、确凿的实存性阻止了强劲视觉的继续探入,观看者的触觉介入抵挡并磨钝了视觉的穿透性的锋芒。但当眼睛适切地止住的时候,另外一种东西在继续行进,即想象中的

① 〔德〕本雅明:《德国悲剧的起源》,第145页。
② Francesca Bacci & David Melcher, *Art and the Sense* (Oxford University Press, New York, 2011), p.123.

手在继续行进。"手的工作从未完结:它继续感受,也就是,无限地感受下去。"①与手的触摸的无限性的幻觉相携而来的则是对于无限的不可见性的幻觉。手的动作闯入视觉世界。它发展出与实在相遇的新的契机。

这种由手造成的不可见之力,并非明确的超验性符号,而是一种模糊的力量,意在证明某种异样的世界正闯入视觉世界。在手的介入下,可见的表象出现了裂缝,向内敞开,一个幽暗无限的世界绽露。在总体世界的边缘之岸,温克尔曼跌进了一个神秘、幽暗的处所。这种体验非常接近他在哈雷大学美学课堂上的老师鲍姆嘉通所说的"心灵的底基"(ground of the soul)——14世纪德国神秘主义者 J. 陶勒(Johannes Tauler)曾将其描述为"沉默、昏睡、神圣、幽暗"之所,也被比喻为无底的深渊。②

深渊,此比喻无独有偶,温克尔曼本人恰以一个类似的方式描述了他的视觉经验中暗示的幽暗世界,即他反复使用的海喻——这是温克尔曼关于雕像之联想及其最重要的视觉构成物。在《古代艺术史》《贝尔维德尔的阿波罗的描述》等处,他都把雕塑的平面比作海洋,譬如:"美的青春的身体就像是大海表面的整一,从远处看像镜子一样显得光滑和静止,虽然其凸升隆起处于不断的运动之中。"③近看不同于远观,感知到隆起与运动感的近看才是温氏之看。在其早期描写拉奥孔处于极度痛苦中的身体时,同样是以海洋作喻:"仿佛大海虽然表面多么狂涛汹涌,深处却永远停留在宁静之中。"④在某种意义上,拥有弯曲、动荡、整一的表面的海洋正是他的关于可触性的比喻性征象。

这一比喻的最富暗示性之处在于,海洋拥有黑暗而不确定的深处,但这一深度并非经由现实或精神的垂直运动而获取。因为大海表

① John Gottfried Herder, *Sculpture: Some Observation on Shape and Form from Pygmalion's Creative Dream*, p. 95.
② Niklaus Largier, "The Plasticity of the Soul: Mystical Darkness, Touch, and Aesthetic Experience," *Women's Studies, Gender, and Sexuality*, p. 541.
③ Winckelmann, *Geschichte der Kunst des Altertums*, p. 153.
④ Winckelmann, "Gedanken über die Nachahmung der Griechischen Werke in der Malerei und Bildhauerkunst," in *Winckelmanns Werke in einem Band*, p. 17.

面与底层的关系根本不是像理念与现象之关系那样紧张的二元。大海的表面无处不在地暗示着底层的运动,既被表面所呈现又被表面所遮蔽,从而勾起对黑暗之无限性的想象。对温克尔曼而言,雕像的不可见的意义维度的制高点并不存在于不确定的顶部,而在于不确定的水平线的扁平的、微微隆起的表面,但这个表面不是反射性的镜面,而是在黑暗中被手所触摸的表面。触觉对象的表面在此是通往无限的不透明的介质。

大海所暗示的无限性绝非是与表象世界对立的类似的理念世界的对应物,它紧贴着表象世界,是直接从表象世界拓生出去的无限。这两者之间没有任何断裂与空白地带。"他的著名的海喻中存在的'深度'与'平面'之间的认识论上的张力,是建立在一种表面的、连续的……而不是垂直的穿透。意义,仿佛是浮上来的,拓展而来的,而不是涌出的。"①这种拓展的、漂浮的无限并不同于通过一跃而生成的、涌出的无限性。

因此,不同于他的启蒙运动的同辈,也不同于他的新古典主义的继承者,温克尔曼所遇是一种略微幽暗、模糊的无限性,这其实无法纳入启蒙运动的整体的"光"的计划。这种奇异的无限,在温氏这里,实则是由触觉生出的世界。而这触觉,正是对抗启蒙运动之心灵结构的J.G.哈曼——这自成一体的"北方魔术师"——企图赎回的感官,因为对视觉、光明和光亮的颂扬曾使它如此地遭到忽视。②

事实上,对触觉的关注正是18世纪欧洲文化界的特殊的、新现的兴趣。③ 孔狄亚克、伯克等人纷纷对触觉各抒己见,狄德罗更是在其《盲人书简》中确认触觉为知识的来源之一,认为其重要性甚至并不亚

① Barbara Maria Stafford,"Beauty of the Invisible: Winckelmann and the Aesthetics of Imperceptibility," in *Zeitschrift für Kunstgeschichte*, 43 Bd., H. 1, 1980, p. 70.

② 海登·怀特:《启蒙运动的限度:作为隐喻和概念的启蒙运动》,高艳萍译,见高翔、迈克尔·罗斯主编:《传统与启蒙——中西比较的视野》(北京:中国社会科学出版社 2015 年版),第 424 页。

③ Raymond Immerwahr, *Diderot, Herder, and the Dichotomy of Touch and Sight*, *Seminar: A Journal of Germanic Studies* (University of Toronto Press, vol. 14, 1978), p. 84.

于视觉。①

温克尔曼本人并未直接参与关于触觉的争论，或建立关于触觉的明确的理论言说，甚至其文本本身也极少直接论及触觉。但他的文字中隐含的模糊、破碎的指涉，也可视作18世纪视触关系探索的组成部分。他的文本则提供了一种触觉介入视觉的生动案例，展示了触觉如何丰富一般视觉的肌理以及如何暗示别异于视觉的感觉世界与精神世界，并在一定范围内促进了与触觉相关的理论的出现，譬如，赫尔德理所当然地将其作为自己为触觉恢复声名的理论资源。而温克尔曼本人极具特殊性的视觉，非常接近于歌德所向往的"触摸之眼"或德勒兹所谓的"触觉的眼睛"，这也为视触关系的研究提供了适当的案例。

第三节　被雕像"回看"

温氏所凝视对象之流动、无定性，实与传统的视觉对象的性质相违逆。按照尼采的说法，希腊的造型艺术是日神精神的表达，是静观的合适对象。而无形式，即脱离了外观的流动体，则属酒神精神的表达范围。尼采在《悲剧的诞生》中这样描述参与悲剧表演的演员的感受："他的视觉不再仅仅是表面的能力，而是深入内部去，仿佛他是借助音乐，意志的涌动，动机的冲突，以及激情的汹涌，皆可见了，仿佛是许多生动地移动的形象和线条，他感到他自己进入了无意识的情感的精神奥妙。"②尼采所说的"涌动""汹涌""运动"这种音乐性的运动形式恰好是温克尔曼在凝视希腊雕像之时充分体验到的品质，也是其观赏雕像时的身体的内在运动。温克尔曼的视觉运动几乎进入一种音乐性的形式了。

温克尔曼的观看的确已经超出了一般的视觉行为。按照美国现

① 较早地如孔狄亚克，在《关于感官的论文》一文中提出，触觉跟视觉一样是认识的基本感官，从而也是"哲学的和深刻的"官能。类似地，伯克在《论崇高与美》一文提出，触觉跟视觉一样可以产生效果和愉悦，是对美具有真知感知的官能。而狄德罗则在其著名的《盲人书简》中，通过对盲人数学家尼古拉斯·桑德斯的研究，确立触觉的认知功能。

② Cited in Mann, Harold, *Enlightenment Phantasies: culture Identity in France and German*, 1750-1914, pp. 104-105.

象学家汉斯·乔纳斯(Hans Jonas)在一篇题为《高贵的视觉》的论文中的观点,视觉形象具有三大特征,即多重呈现之中的同时性、感官动情的中立性以及空间上和精神上的距离。温克尔曼的观看恰好与此相反。他的对象是在时间中连续展开的,他对雕像具有的是充满激情而非中立的态度。温克尔曼的观看几乎是深入雕像的内部,与其一起呼吸,从而视觉作为"距离性感官"的存在方式在他这里宣告消解。这种观看按其内在性来讲,已转入了听觉。按照列维纳斯的观点,听进入身体,带动身体,依赖相互的身体/物体的震动,会把双方卷入同样的波动之中,建立起联系。[①] 温克尔曼的观看的主体由是转变成听觉的略显被动的主体,看的行为转变成一种谦逊的倾听行为。

在尼采那里,正统的古典主义的形式为视觉带来的是理性的主体化过程;而难以言说的形式,则导向前主体性,即无意识。尼采将之分别归于视觉和听觉两种模式。但在温氏这里却是视觉的两种模式,即一瞥与凝视。诚然,凝视常常带领主体进入热情与幻觉的状态,是酒神精神在目光中的彰显。但他的迷醉从来没有脱离他眼前的现象世界。他似乎也企图在观看雕像中寻找艺术的奥秘,但奥秘不在原始、幽深、痛苦和激烈的狄奥尼索斯的世界,他始终相信奥秘本身已在雕刻的外观中。

因此,温克尔曼的视觉虽已偏离古典主义的视觉,他的游动的目光虽导向近乎无意识的迷醉与梦想,但是它本身并非位于意识层面之下。"它是意识平面的一部分,它是以理性的意识表明自身是意识规定之物的偏离或歪曲,是从理性中滑走,或是意识平面上的污点。"[②] 温克尔曼的灵性从未完全去向"深渊",也不曾在幽暗之处自由游弋,他的略显被动的主体依然是散发阿波罗式的光辉。

凝视并非静观。在温克尔曼看来,一般的静观活动不过是持续的瞥视,始终停留在物的表面。而凝视的过程中经常出现的是物与人的相互渗透;从物作用于人的方面而言,则表现为物对人的"回看"——

① 参阅王歌:《倾听:一种可能的哲思》,载《哲学动态》2011 年第 3 期。
② Harold Mah, *Enlightenment Phantasies: culture Identity in France and German, 1750-1914*, p. 106.

本雅明所说的"回看"。

温克尔曼对阿波罗像的描述始于静观:"他的身体是超越了人类的,他的站相标示着他的充分的崇高(Größe)。永恒的春光,像在极乐世界里一般,这可爱的青年气氛装裹着这盛年的优雅的男性气质,他的四肢引人骄傲的构造中有着无限的柔情在抚摩。"① 但是当温克尔曼的眼睛与阿波罗的眼睛对视之时,温克尔曼作为静观主体的存在被瓦解了。起先只是对阿波罗的目光的爱慕:"他的庄严的目光从他高贵的满足状态中放射出来,仿佛瞥向无限,超越这胜利。轻蔑落在他的嘴角,他的不快流露于他鼻孔的张合间,一直传到他那扬起的眉毛。"② 然后温克尔曼看见:"他的眼睛充满了甜蜜。"③ 至此,温克尔曼已经完全屈从于阿波罗的目光,观者成为羞涩的被观者,观者与被观者的关系陡然间颠倒过来。这"甜蜜"既是阿波罗自身所有,又像是投向作为观者的温克尔曼。直到最后,观者面对被观者的姿态已受制于被观对象的暗示:"在这个艺术奇迹面前,我忘掉了一切别的事,我自己则采取了一个高尚的站相,使我能够用庄严来观赏它。我的胸部因敬爱而扩张(erweitern),而起伏(erhabenen)……"④ 作为观者的温克尔曼完全依照被观者的形状安排自身,"扩张"与"起伏"是他笔下的阿波罗的"庄严"与"崇高"带来的内模仿体验。

在这种对视之中,观者的目光与观者想象中的被观者的目光交错,忽而,观者定定地一瞥与那被观者的目光在中途相遇而被截住,而失去原先的锐气与咄咄逼人之势。观者预先携带的观点与态度将被对象投出的气象所转变。意想中的"庄严"忽然迁变为"甜蜜",甚至,温克尔曼的姿态完全以现实的方式顺从于阿波罗的形态,主体性之瓦解已成定局。这与里尔克在《远古阿波罗裸躯残雕》中的诗句具有同样的精神,后者描述阿波罗残雕如星星一样闪耀:"没有一个地方不在

① Winckelmann, *Geschichte der Kunst des Altertums*, p. 364.
② Ibid.
③ Ibid.
④ Ibid.

望着你。"①这其实就是本雅明所说的艺术品的"灵韵"赋予观者的"回看"。

这样,前者的观看由后者的回视所盖过,看与被看之间的关系颠倒过来,古典的主体性告退、消失。然而主体消失的同时也是迷醉主体的诞生。在此,主体以另外一种方式,即与客体融为一体的方式,消解了自身。

这样,温克尔曼已然偏离所谓古典主义的传统的主体性而在新的平面上进行精神活动。在这个意义上,他可以躲过尼采朝向古典的批判的利箭。

① 〔德〕里尔克:《里尔克诗选》(绿原译,北京:人民文学出版社 1999 年版),第 353 页。

第五章　艺术史的哲学

> 历史是科学,也是艺术。
>
> ——鸥内斯特·勒内

谈到温克尔曼,佩特引用过一段关于他的评论:"我认为,热情与冷漠在一种个性里绝不会不相容。如果说曾经有过这种令人吃惊的组合的例子的话,那就是我们面前这个表情。"[1]确然,细密的博学、无边际的想象以及学者的冷静劳作,在温克尔曼身上奇特地混合着。《古代艺术史》正是这博学、冷静与热情的产物。在其中,温克尔曼既是充满艺术才华的艺术学者,又是博学的考古学家,同时更是赋予艺术的历史以系统和意义的哲学家。

温克尔曼意在通过"理论建构"的历史书写方式探讨希腊艺术如何生成的实相;而其特殊的历史写作也开启了新的艺术史写作模式。作为一个历史学家,温克尔曼事实上拥有自己的作为精神叙述的历史哲学,又不失启蒙运动的以希腊"光照"德国的激情,但就其方式而言,不是理性灌注,而是精神移情,从而,他在构建希腊艺术图景的同时,也为后世留下了一种诗化的历史哲学。

第一节　艺术史的建构

温克尔曼的艺术史写作跟他的《希腊美术模仿论》一样,致力于确

[1] 〔英〕佩特:《文艺复兴》,第228页。

立古希腊艺术的地位和独特性。与之同时,温克尔曼也开创了一种新的艺术史写作方式。

《古代艺术史》最初发行于1864年,而随着温氏行闻交游日广,寓目古物频频增多,又灵思不断,理论思考也逐渐深入,《古代艺术史》一直在修订之中,直至其1868年在的里雅斯特被害。他身后出版的《古代艺术史》(即维也纳版),增加了大量的古代文物的知识以及对艺术品的微妙观感的记录。篇幅的大增(几乎是原书的一倍)引起了编排上的一些改变,不过其艺术史写作的宗旨和艺术的观点也保持一贯性。

在温克尔曼时期的罗马,尤其是随着赫库拉尼姆和庞贝的考古发现,探寻古代文物已成热潮。但古代文物在其所属的时间上依然茫然无序,无法从历史角度定位。而且,关于古物的所谓艺术史描述存在诸多问题,甚至是误导性的(而非教育性的)。温克尔曼研究古物具有得天独厚的条件,他就职于酷爱古物的罗马主教阿尔巴尼的宫殿里,还为一位名叫斯托施的公爵编出古物目录,并且还亲自去庞贝监督过古物的挖掘。加之学问的淹博,对古代文献的稔熟,温克尔曼决定通过他的著作来给予艺术品一个历史的定位和序列。尤为重要的是,温克尔曼意欲通过特殊的艺术史书写探索希腊艺术如何生成的实相。温克尔曼的方式是提供"理论建构"。

一、"建构"所依的历史土壤

如柯林伍德所言,在18世纪,历史本身正成为哲学思考的对象,而历史写作也成为思想的一部分。同样,温克尔曼的艺术史写作不仅仅是为前往罗马的各国贵人或一般旅行者提供古物指南,或为前代的艺术史家细细纠错。事实上,从一开始,温克尔曼就坦陈了自家写作艺术史的野心。"我将要尝试写作的《古代艺术史》,不是简单的艺术的编年和变化的叙述,我尤其是在历史的希腊文的宽泛的意义上使用此词,我意在提供理论建构(Lehrgebäude)。"[①]希腊文的"历史"一词意

① Winckelmann, *Geschichte der Kunst des Altertums*, p.25.

为"探究"——希罗多德正是在此意义上使用,即"探究真相"。而 Geschichte 在德语中的延伸义,也正好指涉某种层层建构之物,也就是说,包含了温克尔曼所寻求的系统性。

　　Lehrgebäude 一词,英译多为 system 或 body of doctrine。在涉及它的使用中,比如,贡布里希解释为"理论文章",Hatfield 定义为 definite body of doctrine,以及 conception system 或 construction 等。这样说来,该词包含了原则与结构的意义要素,但是,它又不像后来的德国哲学家所热衷的 System 一词具有专横的色彩。温克尔曼的 Lehrgebäude 允许多样的主观经验材料的纳入。在此,我们权且也将之译作"理论建构"或"建构"。

　　温克尔曼为何通过理论建构的方式撰写《古代艺术史》? 为何如他所宣称的那样,不从事编年史式的书写? 这一问题其实关乎历史写作的目的。早在名为《有关新的普遍历史的口头演讲的思考》(*Gedanken Vom mündlichen Vortrag der neueren allgemeinen Geschichte*)的片断中,温克尔曼即提出史家的责任在于说出真理,历史写作的目的和用途在于此。温克尔曼在 1748—1754 年间作为图书管理员受雇于德累斯顿有名的历史学家宾瑙伯爵的图书馆,协助后者完成中世纪神圣罗马帝国的宗教和政治史。在这个德国最好的图书馆中,他发现了伏尔泰和孟德斯鸠的历史著作。他对历史的目的和方法的理解正是在这一阶段编撰工作中形成的思想。这在《古代艺术史》更是彰然,他宣明,《古代艺术史》探究的正是艺术的本质,也就是寻找艺术的真理。

　　其实,温克尔曼的历史图式明显受到了伏尔泰的影响。伏尔泰在阅读编年体尤其是关于近代国家巨著的过程中,未曾发现任何哲学性的东西;在夏特莱夫人的影响之下,伏尔泰试图从哲学角度来研究历史。在《风俗论》的序言中,他宣称自己将在众多未经加工的素材中选用可供建造大厦的材料,从而把杂乱无章的东西构成整幅连贯清晰的图画,力图从这些事件中整理出人类精神的历史。[①]《风俗论》不是一部编年史,它探索人类精神的变迁。

[①] 〔法〕伏尔泰:《风俗论》(梁守锵等译,北京:商务印书馆 2003 年版),第 2 页。

同样是在《为新的普遍历史的口头演讲的思考》中,温克尔曼说明历史绝非事实的大量的、不加辨别的编集,也不是如大多数普遍历史所为,仅将传记串在一起而成为"简单的个人的历史"。相应的,在《古代艺术史》开篇,温克尔曼即明言,他不提供关于艺术家的细节,原因在于"艺术家与艺术的本质无关"①。对此,柯林伍德这么评价:"温克尔曼相信存在着一种艺术史,而决不能和艺术家们的传记混为一谈:它是艺术自身的历史,这历史在前后相继的艺术家们的作品中在不断发展着,而艺术家本人却对任何这样的发展无所察觉。就这种概念而言,艺术家仅只是艺术发展中某一特殊阶段的一种无意识的工具而已。"②通过研究艺术品,温克尔曼相信可以从中推测出一种真正的关于艺术本质的历史。如此说来,温克尔曼几乎完全接受了伏尔泰的历史哲学范式的转换。

但是,伏尔泰虽以《论风俗》试图提供一个内在连贯的政治和文化的历史,其本人却始终未完成这一任务。因为在他看来,一个理性的历史应该让读者理解到人类精神的"消减、复兴和进步"。然而,在他看来,欧洲自罗马帝国衰亡之后的历史,是充满罪恶、欺诈、灾难的历史,鲜有价值和幸福彰显其中,政治历史中也未能见到理性的进步。18世纪中期的启蒙观点普遍认为,界定公共和政治发展中的庞大的逻辑几乎是不可能之事。而近乎以一种识时务者的姿态,温克尔曼在《为新的普遍历史的口头演讲的思考》中提出,关于政治的普遍历史应该让位于文化和哲学历史;或者说,应该在文化史而不是社会史或实用史中进行历史写作的突破。

事实正是,温克尔曼对古代艺术这一文化现象进行历史哲学的考察,使得关于普遍历史的合理书写成为可能,率先在艺术史中确立了理论建构的可能专性。对此,A. 波茨解释道,比起难以把握的政治历史来,艺术的历史较易服从于理性的分析;温克尔曼将历史研究聚焦于审美层面,就其本身而言是一种策略,因为这避开了事件和行动的

① Winckelmann, *Geschichte der Kunst des Altertums*, p. 25.
② 〔英〕柯林武德:《历史的观念》(何兆武、张文杰译,北京:商务印书馆1997年版),第140页,注1。

简单编年体的书写并超越了外部环境的历史偶然性。当然,温克尔曼的艺术史并非缺少对政治的潜在书写,因为希腊艺术本身正是希腊文化总体的一个象征,而希腊艺术兴衰的背后也隐藏着政治史的复杂性和变迁(当然,希腊政治本身是经过温克尔曼的理性和逻辑的梳理和筛选的)。在此意义上,"温克尔曼的艺术史是一个更大的普遍史的寓言"①。

关于古代艺术的兴衰的研究,温克尔曼并非第一人。在他之前,法国古物学家凯吕斯(Caylus)的《古埃及、伊特鲁里亚、古希腊和古罗马文物汇编》一书已着手研究了作为艺术基础的民族趣味,以及各民族从年轻到成熟的普遍成长原理和趣味的变迁。但凯吕斯不曾在其间发现任何连贯的体系性的存在。同样,艺术史的体系思想也非始于温克尔曼。其最近的先行者就有瓦萨里。瓦萨里的《著名画家、雕塑家和建筑家名人传》借鉴了普林尼的《博物志》中对于艺术的观点,对近代意大利艺术做出富有建构性的分析,将它分为三阶段,即从朴素的开端,到有所改观但不尽如人意的中间阶段,再到盛期文艺复兴的完美。瓦萨里以时间序列安排事件,将文艺复兴描述为一种线性的进步过程,即一代代艺术家通过技艺的成熟逐步接近对自然与古代的模仿,至米开朗琪罗而达到巅峰。而在瓦萨里之后,研究视觉艺术的作家却对艺术史的理论建构不闻不问。应该说,在这个问题上,温克尔曼重返瓦萨里。

不同之处在于,瓦萨里的目的是呈现他的时代正在走向古典的完美这一辉煌的历程,他自身既是这一进步的目击者,同时作为艺术家,亦是亲身参与者。虽然他对古希腊罗马艺术也有过一个简单的勾勒,但是他并未以一个兴衰的循环模式来整合艺术发展的历史。他也不像温克尔曼那样去寻找一个高居其上的逻辑,也未对艺术发展的必然因由做出说明。

或许,温克尔曼建立历史体系的野心只有孟德斯鸠的《论法的精

———————

① Alex Potts, *Flesh and the Ideal: Winckelmann and the Origins of Art History*, (New Haven & London: Yale University Press, 1994), p.37.

神》可以与之相垺。但对于体系本身的确信感,两人却有所不同。孟德斯鸠几乎相信体系的存在是一种固定不迁的客观事实。他在《论法的精神》的前言中,如此豪言:"我的原则不是从我的成见,而是从事物的性质推演出来的。"①"当我一旦发现我的原则的时候,我所追寻的东西便全都向我源源而来了。"②

温克尔曼却在自己确立的原则面前保持着某种谦逊。事实上,与许多启蒙运动的同时代人一样,温克尔曼对自家设想的体系持有某种自我怀疑,他清晰地认识到他的体系是推测性的。因为,对于古代艺术的研究而言,历史事实的材料仍属缺乏。这种对历史建构的自我怀疑大概与卢梭倒有些相似。卢梭在《论科学与艺术》中提出唯一的历史只能是推测性历史。③ A.波茨发现,温氏甚至模仿了卢梭《论科学与艺术》的结构,即,第一部分研究作为现象的艺术的一般性质,即他所说的"本质";第二部分研究古代艺术的详细历史,即"依照外部环境的历史"。④ 不过,在温氏看来,推测性历史本身可以通向对真实的历史的真正把握。他在《古代艺术史》的结尾这么说道:"我们必须毫不犹豫地寻找真理,哪怕损害我们自己的声名;一些人必须犯错,如此,更多的人才能找到正确的道路。"⑤

温克尔曼的认识论漂浮在孟德斯鸠的确信和卢梭的怀疑主义之间。与此同时,温克尔曼的历史感和他对体系的特殊理解,包含了一种怀疑论的潮流和反讽的自我意识,这正是他的更加机敏的启蒙运动同辈的理性世界的组成部分。他的历史书写及构造方式是建基于一种富有特色的启蒙运动的认识论之上的,而尚未呈现出对历史的更大逻辑的信任——那正是以黑格尔为代表的"超越反讽之道"(海登·怀特语)的19世纪的历史思想的内在特点。

当然,温克尔曼是站在前人的成就上对古代艺术史做出宏观把握

① 〔法〕孟德斯鸠:《论法的精神》(张雁深译,北京:商务印书馆1997年版),第38页。
② 同上书,第39页。
③ 〔法〕卢梭:《论科学与艺术》(何兆武译,北京:商务印书馆2010年版),第44页。
④ Alex Potts, *Flesh and the Ideal: Winckelmann and the Origins of Art History*, p.43.
⑤ Winckelmann, *Geschichte der Kunst des Altertums*, p.394.

的。《古代艺术史》纷繁的引文可以为证。普林尼的《博物志》,保萨尼阿斯(Pausanias)的《希腊描述》(Description of Greece)都已收集了有关古代艺术家的生活和工作的材料。从瓦萨里之后,同时代的理查德森、凯吕斯等人也接续古代艺术研究的传统。希波克拉底、波利比奥斯(Polybius)、西塞罗和其他希腊和罗马作家曾强调过气候在文化形成中的重要性,而休谟等人则进一步指出地中海民族比北方民族更加机灵。孟德斯鸠和维柯让历史的有机概念广为流行,并引入因果性与时期性的观念。包括米开朗琪罗和鲁本斯在内的许多艺术家对古代艺术和同时代的作品也都做过丰富的评论。①

二、艺术发展观

温克尔曼的艺术史建构的基本目标包含在这段话中:"艺术史理应告诉我们艺术的起源、发展、变化和衰落,以及民族、时代和艺术家的不同风格。"②(他在《有关新的普遍历史的口头演讲的思考》中则提出历史学家的主要关注在于说明国家的兴起、繁荣和衰落。)温克尔曼一方面从风格变迁的角度来描述艺术史,另一方面从外部环境变化的角度来描述艺术的发展变化,而关于后者的叙述亦围绕风格的变化。故而,在他这里,艺术的发展变化史几乎等同于风格的变迁史。温克尔曼将希腊艺术分为远古风格、雄浑风格、优美风格和模仿风格,并依照希腊艺术风格的标准,对埃及艺术、伊特鲁里亚艺术、波斯艺术、罗马艺术的风格做出判定。以风格描述艺术发展的方式,在后来的艺术史家沃尔夫林那里演变成对风格实体化的存在的认可,即认为风格独立于艺术作品而存在。

温克尔曼的风格变迁体系首先是一种发展的体系。他在《古代艺术史》中提出艺术发展的自明原则,即美术发展的三阶段是必需、美和过度。他这样论证道:最先的人物形象表现的是人是什么,而不是他如何向我们显现,也即,表现的是他的轮廓而非他的特征。从这一形

① Wolfgang Leppman, *Winckelmann* (London: Victor Gollancz, 1971), pp. 289-290.
② Winckelmann, *Geschichte der Kunst des Altertums*, p. 25.

式的单纯性开始,艺术家进一步探索正确的比例,继而有信心于尝试大的尺度,从而达到崇高的气象,在希腊人那里,则逐而抵达最高的美。而当人们开始寻找装饰的时候,过度产生了,艺术失去了崇高的性质,最终完全失落。

何为"必需"?它在艺术中体现为对基本认知的展示。埃及艺术的早期风格、生硬的希腊远古风格是"必需"阶段的风格体现。何为"过度"?过度在艺术生产中意味着技术的熟练、意义的缺失引致的装饰、柔媚、炫技。希腊艺术中的优美阶段已然包含这腐败的种子,而在滑向模仿阶段的过程中,"为了避免任何粗糙而使一切柔润、精雅……变得圆滑但无味,妩媚但无意义"[1],"人们总是在追求更好,但最终因为人工造作而失去了真正的好"[2]。这时,艺术家失去了真正的知识,而只是在次要的细节上极尽用功,并将以往的各种艺术组合起来,结果产生的是一种既不崇高也不优美的艺术。

温克尔曼这种关于艺术兴衰的自明原则并非空穴来风,其实有其理论同盟或渊源。它源自维柯的《新科学》:"人们首先感到必需,其次寻求效用,接着注意舒适,再迟一点就寻欢作乐,接着在奢华中就放荡起来,最后就变成疯狂,把财物浪费掉……各族人民的本性最初是粗鲁的,以后就从严峻、宽和、文雅顺序一直变下去,最后就变成淫逸。"[3]维柯的人性发展原则在温氏这里表现为艺术发展的原则。

同时,那个时代常见的生物学模式即普遍有机体模式以及进化论的思想也都进入了温克尔曼的艺术史建构,他屡屡以植物的生长或河流的运行作喻描述历史发展的过程:"艺术的婴幼期大抵雷同,最美的人类在坠地之日也是形象含糊并彼此相似,其情形如同不同种类的植物种子;而到了成长或衰落期,它们则如强大的河流,要么愈加开阔,要么消减乃至于无。"[4]他又这样谈到古代各民族的艺术:"埃及艺术开初发展得很好,但后来受抑制而未臻至完美,就好比一棵树受了虫咬

[1] Winckelmann, *Geschichte der Kunst des Altertums*, p. 226.
[2] Ibid., p. 226.
[3] 〔意〕维柯:《新科学》(朱光潜译,北京:商务印书馆 2009 年版),第 241—242 页。
[4] Winckelmann, *Geschichte der Kunst des Altertums*, p. 26.

或因其他原因而停止生长。"①

温克尔曼还以植物的生长原理说明古代各民族的艺术发展之差异。他指出,艺术的发展如同植物,有其萌芽、成长和衰落;不同种类的植物在其开初总是相像,至其成长之后,却非所有的植物皆能茁壮成长,或待其成熟,不同的植物形成不同的富有特征性的形态,但也依然自有优劣。以植物成长的情状,温氏解释了古代各民族艺术发展的过程。他论道,在艺术的早期阶段,无论是埃及艺术、伊特鲁里亚艺术、希腊艺术都具有相似的特征。针对早期希腊艺术受到埃及艺术影响的观点,温克尔曼辩道,希腊的直线的、单纯的早期雕刻并非舶自埃及,而是早期民族包括希腊、埃及、伊特鲁里亚的艺术的共同特色。② 论及成长阶段,埃及艺术和波斯艺术分别受到本国宗教的抑制,而未能长成完善的形态。③ 而伊特鲁里亚艺术与希腊艺术由于包含了不同的人性的种子,其成熟形态亦呈现出非常不同的景象。此外,一切艺术如同有机体生命,也必然走向衰落。

温克尔曼体系思想中的生物学模式即普遍有机体模式也是那个时代常见的喻象。这其实也为瓦萨里所运用过,即艺术如同有机体一样经历兴起、壮大与衰落直至死亡的过程。这里,艺术与自然具有相同的法则。历史的生物学模式同时也是一种循环的模式。D. 艾尔文(David Irwin)认为温克尔曼的古代艺术的兴衰图式从属于历史循环论。他告诉我们,在温氏写作之际,循环解释论盖过了另一个具有天启意味的观点,即历史是从原初的黄金时代之后的堕落。循环论视历史是从原始到复杂至衰落和忘却的演化。这种解释也许植根于柏拉图的《法律篇》。直到 18 世纪中期,循环论发生了变化,在一些历史学

① Winckelmann, *Geschichte der Kunst des Altertums*, p. 26.
② 他指出,历史的证据证明希腊人无法进入埃及,故而希腊艺术不可能受到埃及影响。而古希腊和古埃及神话体系中神灵的相似是发生在亚历山大进入埃及之后,是希腊人佯装尊重老者而进行妥协的结果。Cf. Winckelmann, *History of Ancient Art*, Vols. I&II, p. 36.
③ 温克尔曼指出,在埃及,艺术受到其宗教体制的压抑,造成了埃及人像雕刻的呆板与僵硬;而埃及的动物雕刻由于不受宗教体制的约束,而表现出异常的生气。Cf. Winckelmann, *History of Ancient Art*, Vols. I&II, pp. 174-175.

家和哲学家的著作中,省去衰落的阶段;历史被认为是持续的进化。①

但温氏并不从属于这种极端的进化理论。在某种意义上说,他接受的是瓦萨里的模式。瓦萨里同样以生物学模式界定现代循环的开始和古代循环的结束,并在现代艺术的进步中看到古代艺术的再生。他相信两种现象之间多少有些精确的相似,并且在古代希腊和文艺复兴的佛罗伦萨人之间寻找到完全相同的事件。类似地,温克尔曼看到希腊艺术在罗马统治下衰落,而在文艺复兴时期复活;又于17世纪和18世纪早期衰落,并在他自己的时代再次复兴。他的画家朋友新古典主义绘画的代表人物蒙格斯,被他视作灰烬中重生的凤凰,当代的拉斐尔。然而,在温克尔曼这里,哥特艺术和拜占庭艺术几乎处于不被回忆的史前状态,它们被排斥在这个循环之外。原因在于它们采用的不是正式的古代艺术的语言。②

同样,温克尔曼用古代艺术的兴衰模式描述文艺复兴时期艺术的历史。文艺复兴的"远古"风格对应于前拉斐尔时期,尤其是佛罗伦萨画派,其代表人物是凡·代克,画面缺乏光和影产生的立体感,衣服僵硬无折褶。这一时期的风格是枯燥与僵直的;与希腊艺术的崇高风格时期相对应的是,15—16世纪的乔托、拉斐尔和米开朗琪罗等人;与优美风格相应的则是拉斐尔之后以科雷乔为代表的画家;模仿阶段对应的是卡拉奇家族及其追随者,这一阶段一直延续到卡洛·马拉蒂(Carlo Maratti)。③ 尤其是在16世纪文艺复兴艺术中,温克尔曼看见了古代艺术的复兴。关于这一点,沃尔夫林在《古典艺术》中同样说道,文艺复兴虽然以复兴古典为己任,但15世纪的艺术缺乏对古代艺术的真正感动,掀开的是其宁静欢快的一面,如波提切利的作品;直到16世纪,古代的庄重才浸透艺术家的心灵,一种平静、开阔、必然、单纯、清

① Winckelmann: *Writings on Art* (ed. David Irwin, London: Phaidon Press Limited, 1972), p.53.
② 与此同时,在古代艺术发展历史中还包含着另外一种循环,那就是艺术的模仿阶段。温克尔曼说道,在艺术的模仿阶段,正如世上的许多事常以循环运行,又回到起点,艺术努力模仿早期风格。一些艺术家回到前辈的雄浑风格甚至远古风格。但是这种循环并不构成复兴的基础。
③ 但区别在于,近代艺术的衰落是急骤的,在达到顶峰之后即走下坡路。

晰的艺术出现了。它真正遵循了古代的样式。①

此外,温克尔曼将希腊艺术分为四个时期,省略了终结部分。他说道,正如每一个动作或事件皆具五个部分,如同舞台戏剧,即开始、发展、中止、衰落、终结,艺术也同样如此,但由于艺术的终结已在其边界之外,故而一般只考虑四部分。② 而温氏历史书写中开端的设立,以及对终结的淡化,或许与他阅读培尔(Pierre Bayle, 1647—1706)的经历有关,这使得他摆脱了建立在基督教神学基础的历史模式,即令他意识到历史在其开端之处并非圆满,人类历史也非一场堕落的历史,在其某些阶段,包含着进步的过程。

三、艺术—社会学

温克尔曼通过《古代艺术史》确立了对现代意义上的"风格"的使用。但是,这风格不仅来自艺术品,而且来自社会条件、宗教、风俗和气候。E. H. 贡布里希在《社会科学世界百科全书》(1968)中指出,正是温克尔曼把希腊风格视为希腊生活方式的表现,才激发赫尔德等人为中世纪作了同样的事,从而在相继的时期风格的意义上确立了艺术史。③ D. S. 费里斯(David S. Ferris)则认为,温克尔曼的意义在于发明一个总体文化的概念,这延续在黑格尔的《美学讲演录》、瓦格纳的"总体艺术"(Gesamtkunstwerk),以及现代文化研究的概念之中。④

在温克尔曼这里,特定时期的艺术风格是作为同时期总体文化的一部分而存在的。这总体文化在温氏的视野中常常包含了哲学、文学、修辞学等。以希腊艺术的四阶段为例。远古时期在在希腊文学中有它的对应物,那就是历史学家希罗多德(Herodotus)及其同时代人的作品,如亚里士多德所言,它们言词断裂,缺乏柔和的连接,而文字构造和声音中的强硬也赋予这一时期的演讲以崇高之感;雄浑风格在

① 详见〔瑞士〕沃尔夫林:《古典艺术》,第三章各处。
② Winckelmann, *Geschichte der Kunst des Altertums*, p. 207.
③ Cited in *Winckelmann*: *Writings on Art*, p. 54.
④ Davids Ferris, *Silent Urns*: *Romanticism, Hellenism, Modernity* (California: Stardford University, 2000), p. 17.

同期文学中的对应物是埃斯库罗斯的悲剧、高尔吉亚的富有诗性的修辞以及狄摩西尼的演讲。思想的高尚和表现的力量构成它们共同的特点。优美风格同期的文学则是索福克勒斯的悲剧与西塞罗的演讲,它们皆以深的情感触及心灵,不是以词的辅助而是以令人感动的形象,以其精雅的复杂性和情节,吸引我们的注意力;模仿风格是缺乏始源性的力量的,只是将各种美的部分联合在一起,与其同期出现的是哲学上的折中主义,以摘取各种学派的观点为能事,本身并无原创性。

文化风格同时折射着背后的社会心理状态。温克尔曼艺术史中的远古阶段指的是指菲狄亚斯(前490—前430年)之前的光景,当时的希腊是追求正义的、以规则为核心的社会,严肃而强硬,在此时期,人们会因微小的错误而受到严厉的处罚。相应的早期雕塑多是神和英雄的表现,目的是借助强硬的神的形象建立庄严的氛围。而远古风格的强硬、严厉是与社会形态相吻合的。到了以菲狄亚斯为代表的雄浑风格时期是希腊社会的黄金时代。"希腊获得最高程度的觉醒(Erleuchtung)和自由,艺术也越来越自由和高尚了(erhabner)。"①伯里克利时期(前460—前429)是希腊尤其是雅典最美好的时期。伯里克利的民主政治令希腊社会充满自由的空气。即使在伯罗奔尼撒战争(前431—前404)初期,希腊人仍然保持艺术的兴趣。诗歌和戏剧照旧,戏剧家纷纷上演自己的作品。菲狄亚斯的朱庇特雕像也是在战争期间完成的。优美风格在时间上对应的是亚历山大统治时期(前336—前323)。在此之际的希腊人享受着甜蜜与无拘无束的自由,没有一丝苦涩与伤痛,全然和谐。"在此安详之中,希腊人沉没于闲散(Müßiggang)并爱欢娱……闲散充满了哲学各派,欢娱占据诗人和艺术家。他们试图带来温柔和愉悦,适应趣味。当此之时,风格变得纤弱与女人气了,逢迎着感官。"②甜美而感性的风格由是应运而生。

温克尔曼意识到艺术的历史性还在于一时一地的气候、教育和制度对人的影响。从孟德斯鸠的《论法的精神》中,温克尔曼借来气候影

① Winckelmann, *Geschichte der Kunst des Altertums*, p. 216.
② Ibid., p. 322.

响的观点。气候影响人的外形、面容与语言，温暖气候之下的希腊人拥有美好的轮廓与充满元音的语言。与此同时，气候影响人的方式。南方和东方的造型表现跟其所处之地的气候一样的热烈，他们的思想总是频繁地越过可能的界限，从而形成了埃及人和波斯人的奇异的艺术形象，变形夸张而不是美。希腊气候温和，语言如画，从而他们的想象力是适度的、具体象形的而非夸张的；他们的感觉善于抓取事物的性质并表现出美。

此外，制度同样影响艺术的发展。推翻寡头制而建立起民主政治的雅典社会，令精神高尚，趣味良好，尤其是政治自由在艺术世界中扮演着一个重要的角色；其情形可与近代佛罗伦萨并论。在希腊社会，艺术家受到尊重，艺术的使用或献给神祇或用于祖国神圣的目标或用于纪念运动员，艺术享有很高的尊严；而埃及不同，严厉的法则抑制艺术的自由，淡漠诗歌，不尊重艺术家，凡此种种皆令埃及艺术无法获得充分的发展。

温克尔曼通过对艺术条件的说明确立了希腊艺术的唯一性以及希腊艺术优越的必然性。温克尔曼对艺术史的横向研究，使它成为艺术研究中艺术社会学的先驱。丹纳《艺术哲学》中关于希腊艺术的阐述在材料和方法上都借用了温克尔曼的艺术史。马克思主义对艺术的社会史的研究，包括阿诺德·豪泽的艺术社会学等，也都可见出温氏的回响。

但是，在另一方面温克尔曼后来的艺术史家尤其是维也纳学派，弱化了其中的价值判断因素。尤其是在埃及艺术的评判上，如沃林格在《抽象与移情》中为埃及艺术做出辩护，指出不同于希腊艺术的"移情"性质，埃及艺术是一种"抽象"的艺术，埃及民族是从抽象原则出发，有意将立体的东西平面化而取得效果[①]。同样，维克霍夫的《罗马艺术：它的基本原理及其在早期基督教绘画中的运用》的探索令我们信服，温克尔曼将罗马艺术视为希腊的派生物在其罗马艺术的初始阶

[①] 详见〔德〕沃林格：《抽象与移情》（王才勇译，沈阳：辽宁人民出版社1987年版），第87—93页。

段有其合理性,但是他忽略了罗马晚期艺术的基督教能量的注入,以及罗马晚期特殊的知觉方式。① 从艺术史发展来看,后来的艺术史家渐渐地不再受"温克尔曼的过于狭隘的理想的束缚,逐渐转向色彩、转向风景,转向希腊化前和希腊化后的艺术,转向罗马式和哥特式、文艺复兴和巴洛克……"②

但温克尔曼的历史态度被认为是一种新历史主义,③影响了赫尔德和施莱格尔兄弟的历史著述。赫尔德在温氏的基础上,将历史的起源前推,各个民族的历史共同构造成一个历史的整体。而弗里德里希·施莱格尔则将温克尔曼的方法用于对于希腊诗歌的研究,希望成为"致力于文学研究的温克尔曼"。但是,梅尼克敏锐地意识到,温克尔曼的研究实际上是将艺术的内在变化与外在影响相分离,而历史主义却极力将这两者融合起来从而得出发展的历史。④

温克尔曼虽然也指出发展过程中的不同因素的作用,然而各个因素之间的关系是不连贯的,它们之间并未融汇成一个整体的潮流推动艺术的发展。这种不连贯性确乎是启蒙运动的历史著作屡见不鲜的情形,但在温克尔曼这里,主要归咎于他对其主题的某些方面的厌恶。在他眼中,古希腊艺术乃是一所圣殿,必须摆脱所有平庸的联系,必须在纯粹的超尘绝世中受到深思和崇敬。

《古代艺术史》的第二部分着实是从外部环境来研究艺术的发展,但其本身却非实证主义。应该说,它不是借助特定社会政治状态的阶段来说明艺术风格史,而是借取风格史来打量社会状态。风格史先行固定下来,政治史或社会史随之获得自己的形状。进一步地说,温克尔曼的艺术史并未展现出充分的发展动态,或者说温克尔曼通过叙述的不对称性消磨了历时感,而使得他的艺术史缺乏真正的历史发展

① 详见〔奥〕维克霍夫:《罗马艺术:它的基本原理及其在早期基督教绘画中的运用》(陈平译,北京:北京大学出版社2010年版)。
② 〔意〕克罗齐:《历史学的理论和历史》(田时纲译,北京:中国人民大学出版社2012年版),第164页。
③ 〔美〕韦勒克:《近代文学批评史(1750—1950)》(第1卷,杨自伍译,上海:上海译文出版社2009年版),第205页。
④ 〔德〕梅尼克:《历史主义的兴起》(陆月宏译,南京:译林出版社2009年版),第265页。

感,而更像是一种共时的静态结构。

诚然,温克尔曼没有致力于制造编年叙述体易于营造的历时幻觉感。这在于,《古代艺术史》除了是一部讲述历史的著作之外,还涉及大量语言学和考古学的辨析与论证。并且,艺术史所承担的多重功能即古代文物指南、历史著述、古典研究,令它的探索本身过于繁复与沉重。此外,温氏与其他作家关于艺术品的各类辩驳的声音,他叙述中自省的意识,则提醒读者眼下正在进行的乃是一种理论的探索,而不是对历史自身透明的、无中介的呈现。

此外,尤其是在维也纳版本中,过多的细枝末节壅塞着历史文本,令后世的读者耐不住性子。归功于他不时出现的富有激情、敏锐而具洞察力的描述,令此负载变得稍许轻省。赫尔德所言阅读温克尔曼过程中时而爬行时而飞行的感觉恐怕正缘于此罢。

第二节 诗化的历史哲学

温克尔曼的艺术史书写是启蒙运动时期史学写作的一部分。他的富具想象与直觉的艺术史建构背后,同样可见启蒙哲学的脉络。然而,他的感觉和情感性又使得他的历史书写溢出编年的线性时间,也溢出启蒙史学的典型模式。

一、让古物开口说话

作为历史学家,温克尔曼常受讥评。在他的时代,赫尔德、海涅、沃尔夫(F. A. Wolf)认为他过度地依赖于假设和热情而非事实。尼采,他的 19 世纪的最喧嚣的崇拜者和反对者,宣称他关于希腊的观点布满历史学的错讹。

而其中一种较为深度的方法论的批评来自他的《古代艺术史》的最细致最热情的读者赫尔德。1765 年,赫尔德致信哈曼言道,他感到温克尔曼授予他的更多的是作为一个历史学家的本领,而非古典学者。但是,旋即赫尔德发现温克尔曼并不是一个令人满意的导师。赫

尔德发现,温克尔曼《古代艺术史》的两个部分之间,①存在着明显的重叠以及观念和描述上的断裂。

赫尔德批评温克尔曼所依赖的假设是有问题的,即温克尔曼认为不同的古代民族的艺术具有统一的进程,却拒绝承认以各个民族在早期曾相互影响;而在赫尔德看来,正是这种相互影响塑造了各种艺术风格的真实的、历史的发展。赫尔德指出这种简化是服务于温克尔曼关于希腊艺术的优越性和原创性的不合理的假设的。

确实,在温克尔曼自己关于希腊艺术史的描述中,很容易发现裂缝,尤其是其编年体和风格史之间出现的非一贯性。譬如,被温克尔曼奉为崇高风格的最高典范的贝尔维德尔的阿波罗像,在历史时期上隶属于亚历山大大帝统治时期的希腊化时期。这是因为温克尔曼的假定性的、逻辑性的风格史面对繁杂的历史现象,会出现无能之感。温克尔曼本人似乎也意识到这一问题。故而分设两处,让裂缝自行显露,他的历史构造物与历史事实之间的鸿沟,他似乎无意去填补。如果按照赫尔德所言,在好的历史学中,历史学家应该尽量弥补事实与历史之间的鸿沟。在此意义上,温克尔曼并未也无意做到。

编年体建立在历史事件的连缀中,其分期自然是以具有政治影响的历史事件为基准。于是,在艺术品的归属上出现种种时间的错差。逻辑与历史之间的断裂,是理论建构都会遇到的问题。历史材料无穷无尽,后来者的历史发现很容易推翻前人之所为。但历史仅仅是编年体事实吗?并非。温克尔曼声明他不是在提供编年体。

历史与编年史有何不同?克罗齐作了最好的说明。"编年史和历史不是作为两种互补或隶属的历史形式,而是作为两种不同的精神态度,得以区分。历史是活的历史,编年史是死的历史;历史是当代史,编年史是过去史……"②古代希腊曾由文艺复兴所唤醒,再一次,温克

① 温克尔曼的《古代艺术史》有趣地分为两部分。第一部分是"从本质的角度探究艺术",第二部分是"从希腊各时代的外在环境看古代艺术史"。即第一部分是理论体系,是本质性的基础观念,即对希腊艺术体系的建构,第二部分是一般的历史,即狭义上的历史,即与希腊的外在环境相关联的希腊人的艺术命运。

② 〔意〕克罗齐:《历史学的理论和历史》,第8页。

尔曼让过去的一切从沉默不语的文献中,从考古挖掘现场,重新召唤出来,而依次被照耀。古代文物重新开口说话了。

这重新开口说话,不仅在于他的内在意识面对文物时所产生的自我浸淫,而在于古代文物在温克尔曼的精神中浮现时,是被他的精神所创造。"精神每时每刻都是创造者,也是全部以前历史的结果。"①在温克尔曼这里,精神也是自身教化的结果。借克罗齐的话来说,温克尔曼的心胸正如"一个熔炉,在此确实变为真实,语文学联合哲学去产生历史"②。

二、艺术或审美的启蒙

"历史哲学"这一术语由伏尔泰创造,正是伏尔泰将追求本质的哲学倾向带入历史研究当中。一个普遍的现象是,历史学家恰恰很少反思事物的本质,甚至反思自身研究主题的本质。③ 温克尔曼受到伏尔泰影响,提出他的艺术史书写是为了探究他的研究对象即艺术的本质。为此,意大利历史学家莫米利诺将温克尔曼比作吉本,因为两者都试图将关于古代艺术的所有知识转化成某种哲学的历史。

所谓启蒙时代,通常指从笛卡尔到康德这一时期,也被称作"光明"时期、"启明"时期。以伏尔泰为代表的历史学家则开启了历史写作中的"启蒙",即通过历史写作寻找事物的本质,并发现历史中最为光明的时期。启蒙运动史家相信人类的目标是以理性之"光"驱散本体论的、自然的、社会的、文化的诸领域的黑暗,从而提升、教导、唤醒或是教育人类负责任地使用自由或自主。在这个意义上,温克尔曼的艺术史研究在多重意义上从属于历史写作的启蒙运动的一部分。

1. 形而上学的史学

跟大多数启蒙学家一样,温克尔曼相信如理性那样唯一的存在,

① 〔意〕克罗齐:《历史学的理论和历史》,第 12 页。
② 同上。
③ 甚至在 1931 年,有位名叫巴特菲尔德的教授指出:"历史学家很少反思事物的本质,甚至很少反思其自身研究主题的本质。"参〔英〕E. H. 卡尔:《历史是什么》(陈恒译,北京:商务出版社 2009 年版,第 103 页。)

比如善、美。如前所述,温克尔曼的美至少在部分意义上是一个理性概念。而且,温克尔曼相信,美如同善,是唯一的:"我坚信,善与美是同一的,并且只有一条道路通向它们,而其他的众多道路则奔向恶与丑,我试图通过知识的系统运用来检测并确立这一观点。"这种正统的美,如同梅尼克所言,"不折不扣地类似于启蒙运动正统的理性"①。他的历史研究的目的之一就是为了探明在何种情况下,艺术可以呈现为美这一至高的目的,即美的可能性的实现的过程。美是艺术内在的目的论,艺术的美并不在于其开初阶段,而是需要在历史中实现。

温克尔曼认为美是唯一的,艺术史实际上就是朝着这唯一的美——如同理念——的迂回曲折的实现过程。这如同黑格尔的自我实现的精神史。既如此,个体艺术家不过是实现这一历史进程的各种中介而已,故而他的艺术史不重对艺术家的历史的叙述。他对道路之唯一的宣称,实在很易让人想起《圣经》上的句子。这也就难怪尤斯蒂说道:"支配着这部伟大著作的心情显而易见是反历史的。""他的艺术史是一部教条的教会史的附着物,它按照基督教的绝对价值来衡量所有的事物。"②以同样的语气,赫尔德写道:"温克尔曼的艺术史'更多的是说教体系,而不是一部历史著作',更多的是关于'美的历史形而上学',而不是'真正的历史'"。

> 正如启蒙运动四处殚精竭虑地要去发现为什么在这种情形中是理性,在另一种情形中是非理性得以占据支配地位一样,温克尔曼孜孜不倦地想要确定为什么唯有希腊(最多也在模仿古希腊艺术的拉斐尔身上),而不是其他国家达到了艺术美的顶峰。甚至这种对原因的寻找,一般而言几乎一切在他的考察方式中可以被当作"历史"的事物,都只不过是一种达到目的的手段,而唯一的目的就是表现出处于至高无上境界的希腊艺术的绝对价值。③

① 〔德〕梅尼克:《历史主义的兴起》,第276页。
② 转引自〔德〕梅尼克:《历史主义的兴起》,第274—275页。
③ 同上书,第275页。

温克尔曼认为美只有在古代希腊以及某个阶段的文艺复兴那里才被真正实现,在任何其他民族中,美总是保持着不充分的状态,在17—18世纪的巴洛克时期,美甚至背道而驰。

当温克尔曼宣称"美是大自然神圣的奥秘",无疑具有明显的形而上学色彩。更大的奥秘或许在于文化终将拥有它,仿佛文化是被允诺实现美。温克尔曼的风格史描述基本是一场神圣性(以美作为表象)的准备、出场、实现、离去的过程。在远古阶段,美尚未到来。在崇高阶段,神圣自然显现。在优美阶段,神圣自然与人的属性融为一体,到了模仿阶段,实际上神圣自然已经不在场。温克尔曼试图在历史世界中寻找原初之"光",既如此,这光必须是纯一的。而美也是如同光的纯一性。在这个意义上,他的艺术史其实是寻找美的神性在什么样的历史条件下在艺术品中道成肉身。

2. 作为启蒙的艺术史教育

作为柏拉图教育(paideia)的现代版本。温克尔曼以教育青年学生为己任,他的审美教育意在通过艺术教育使德国人建立精微而高贵的感受性。而他的历史写作则希望他的同时代人建立对艺术真相的认识,他宣称他的艺术史是教育性的,即探求真理。

在温克尔曼之前,艺术史的写作对象分属于两种不相关的历史,一种历史专写艺术家,一种历史专写文物。而温克尔曼的艺术史追求关于艺术的认知。"艺术史应该告诉我们艺术的起源、发展、变化和衰落,以及民族、时代和艺术家的不同风格,并须借助现存的古物尽其可能地证实之。"[1]那么,温克尔曼之前的艺术研究从建立艺术认知的角度上看,有哪些不足?温克尔曼的观点如下:

首先,以艺术史为名发现的著作,并不以艺术本身为作为主体。往往,"艺术史家并不谙熟艺术,而只是或道听途说或书云亦云。他们既不关心艺术的本质也不关心艺术形成的外部环境"[2]。

其次,与艺术史建构息息相关的古物学家不提供真正的知识,"或

[1] Winckelmann, *Geschichte der Kunst des Altertums*, p. 9.
[2] Ibid., pp. 9-10.

是展示自己的博学,或是在描述艺术之际,作空洞的溢美,或是建基于错误或奇异的基础之上"①。温克尔曼认为博学无助于认识艺术。而空洞或错误的描述更是误导性的。

再次,一些对古物进行审美或判断的文字不提供真正的知识。他们或判断雕像美丑而不提供理由,或往往从无关紧要的特点来判断艺术品的归属时代,而不是从美和它的风格的特殊性进行判断。"在大量的描述古代雕像的著作中去寻找关于艺术的探索或知识,也是徒劳之举。描述雕塑理应向我们显示其美之因由(Ursache),并显示它的艺术风格的特殊性。艺术的这些方面理应在我们做出判断之前给予考虑。但无人告诉我们,雕塑的美存于何处,也无人以艺术家的敏锐之眼观看艺术。……大多数这样的描述,挤压着我们的观念,重要之物反被认为是无关紧要的。"②

为何会出现这种情况?原因在于一些艺术史家、古物学家并未与古代艺术品建立真实的关系。甚至理查德森"描述罗马的宫殿与别墅,宛如梦中物。因他虽到罗马却极短暂,并未见得许多宫殿,有些也只是一面之缘③"。而更多的古物学家,要么没有见过实物,而仅仅通过素描或蚀刻画。要么没有注意到有无修复。他们也无法辨别修复部分与原作的区别,从而制造了不计其数的错误和可笑的阐释。其原因很大程度上在于他们很难长期待在罗马。而温克尔曼本人则具有得天独厚的条件。

鉴于此,温克尔曼可以理直气壮地宣称:"在此书中,我努力发现真理(Warheit),因为我有机会从容地研究古代艺术作品,并且已然毫不费力地获得了关于古代艺术作品的知识。"④但温克尔曼对知识的显示是有节制的。他认为,一个人若是想深入知识的真相,那么,他得避免成为学究和通常所说的古物学家。这于当时的古物研究而言,真乃是振聋发聩!温克尔曼所求的是一种真知或真理,关乎本质。为此,

① Winckelmann, *Geschichte der Kunst des Altertums*, p. 10.
② Ibid., p. 10.
③ Ibid., p. 12.
④ Ibid., p. 16.

他在《古代艺术史》中多次提到之前的古物或艺术史研究,很少提供可以起到真正对艺术认识具有启明作用的知识。譬如,提到希腊服饰,他说,之前关于希腊服饰的文章,多是知识性的,而不是教育性的。①

那么?何为真正的知识?关于艺术史的教育性的知识是什么?在温克尔曼这里,这关乎艺术的本质,是以哲学的精神被谈论的。这即是他的《古代艺术史》的第一部分:"从本质角度对艺术品的研究。"要实现这些目标,温克尔曼的方法论是明确的。概括起来,包括:(1)忽略次级的知识,包括古物的地点、位置、地区等,而着重发现美及其依据。(2)研究真正高级的东西,比如,弃罗马古币而选择希腊古币。(3)将博学与艺术结合起来。(4)对艺术品进行批判的检查,区分现代作品与古代作品、真品与赝品。(5)注重古代作家的描述,而非近代作家的描述,等等。

在这个意义上,温克尔曼的艺术史写作与他的审美教育相辅相成,共同构成了艺术认识的启蒙之维。

三、诗化的历史哲学

实际上,当温克尔曼触摸古物,他想要超越作为总体的历史对象而企无限。这无限的潜在性既来自于他对古物强烈的精神渴求及精神移情,也来自于他的历史把握中遍在的诗性想象。这略略超出了启蒙运动的史学框架,而使得他的历史叙述赋有诗性的色彩。

不同于启蒙运动用理性和理智主义接近历史,温克尔曼是通过情感来接受美与历史。如梅尼克所认为,"在温克尔曼看来,在接近客观对象时所运用的综合理智主义和理性主义的方法,例如他那时代流行的艺术批评和启蒙历史学所运用的方法,如今在高高耸立的情感面前就几乎彻底地黯然失色了"②。如同休谟和伏尔泰,温克尔曼同样感到历史生命难以言喻的神秘,面对此,温克尔曼是以精神移情的方式来

① Winckelmann, *Geschichte der Kunst des Altertums*, p. 188.
② 〔德〕梅尼克:《历史主义的兴起》,第 278 页。

接近历史。

梅尼克指出,未来的历史主义将把这种精神移情作为自己获得知识的独特途径。在这个意义上,温克尔曼为历史主义的兴起提供了一种要素。这种精神移情,温克尔曼用得最是适切。因为,在梅尼克看来,"把这种同情式洞察的新能量注入艺术领域中去,是一件轻而易举的和最可能的事情,因为在艺术领域中没有干扰性的因素,至少对于一种敏悟精神来说是这样。任何其他类型的同情式历史洞察却很容易成为某种什锦拼盘,无法彻底地成功穿越对旁观者看来显得稀奇古怪的东西"①。

在《古代艺术史》结尾,温克尔曼这么写道:

> 我们常常像是那些人:他们希望用精神来交流,并相信他们可以从无所存在之处看出(sehen)某些东西来……②

温克尔曼自知,他并不打算提供一段实在的历史,而是从不在场中见到曾经存在之物——正是这不在场激发着温克尔曼,正是这模糊的影子刺激着人们细看的渴望。他的 sehen 是一种凝望与想象。温克尔曼在他的《古代艺术史》中饶有兴趣地想象希腊,描写埃伊斯。但他本人却从未抵达希腊这块土地。③ 很有可能,温克尔曼担心历史物的实际残存样态会阻止想象力的展开和情感的体验。

"用精神来交流","从无所存在之处见到某些东西"。这是温克尔曼吐露自家历史构造的点睛之词。在历史之"虚"处,研究者的理解和体验参与了,在历史的空无中,研究者却通过专注而相信可以见到真实的东西。这只能是研究者与对象之间难以言明的精神交流。让不在场者开口说话。如同历史的巫术,"相信"是一种精神上的确信,不是兰克实证主义意义上的管理事实的"相信"。它其实是对自身内在性的确信,进一步推出的是,对历史内在性的确信。"若是我们拥有了原作,却反而不及。"那是因为当眼睛执着于眼见的真相,精神却不再

① 〔德〕梅尼克:《历史主义的兴起》,第 280 页。
② Winckelmann, *Geschichte der Kunst des Altertums*, p. 393.
③ Leppman, Wolfgang, *Winckelmann*, p. 202.

能焕发出原初的直觉力。而这就是梅尼克所言的精神移情。

其实,在《古代艺术史》开篇,温克尔曼就摆明了自家历史研究的立场:

> 我想象自己,其实置身于奥林匹克运动场,似乎看见无数的年轻的、阳刚的英雄,两匹或四匹的铜马车……当知性与眼睛聚到一起,并将这所有置于一个领域,正如最好的艺术品站立在埃利斯体育馆排成无数排,尔后精神自会在其间发现自己。①

这个会自行显现的"精神",即是移情的结果。相信某种精神确凿地存在于历史当中,仿佛作为各种展现的历史之果肉紧紧地包着这实在精神的果中之核。要见得这果中之核,使得艺术史的研究并非眼睛之事,更需要知性来确定它在历史中的对应物。故而想象性的建构如何变得确凿而不止于单纯的诗性想象?这当由精神或直觉来定夺。在研究者空茫的带着知性的目视中,古代精神真的会乍然而现?这当然不是实证之事。温克尔曼所言的观看中的知性介入,并非方法论的操作,而是历史研究者的精神灵性对于历史的融入。故而,这知性是带着情感或感受(Seele)的理解,或是在情感氛围之下产生的理解活动,也就是精神的移情。

温克尔曼在进行精神移情的同时,又自然将他的诗性想象掺入其历史叙述当中,虽然温克尔曼并未刻意消融文献学与编年史,而是将其纳入他自己的历史建构或与历史建构并存。其间,对古代艺术的思想兴趣,被他的直觉和想象的兴趣所调和:

> 我并不希望这种埃利斯的想象之旅被视作单纯的诗性想象。相反,这似乎是可实现的,如果我想象所有的雕刻和其他作者提到过的形象,以及每一尊遗留的残片,以及保留的不计其数的艺术品仿佛置若眼前。②

温克尔曼相信,诗性想象并不妨碍他接近历史。相反,他将古物

① Winckelmann, *History of Ancient Art*, Vols. III & IV, p. 300.
② Ibid., p. 300.

带入眼前的视觉想象力赋予他还原历史的精神机能。

温克尔曼的历史叙述还夹带着浪漫伤感的情绪,虽然仅仅是镶嵌性的——并不同于希罗多德"诗性历史"的整体的浪漫。

这与他本人的爱情生活处于同构之中。作为爱慕美少年的同性恋者,温克尔曼时常遭遇与恋人的分离,这分离如同现时与历史的分离,如同老年与青春的分离,美在历史与人生中的凋零。

他的1763年的《论感受艺术之美的感受力的性质与培养》是献给他的少年恋人伯格的。面对分离,他写道:"离开你,因此是我一生中最痛苦的经历……你在如此高远的天空下离我如此远,令我觉得没有再见你的希望。让这篇文章成为我们友谊的纪念。"①

温克尔曼从不掩饰他私人生活中的伤感情绪对他学术的渗透。怀旧、吊古与他私人生活中生离死别,属于同样的情绪结构。前者的对象是超绝的古代艺术及其置身的希腊,后者的对象是俊美的少年以及共处的时光。他与美少年离别之后,总无再见之希望,于是憧憬总是缺席,而代之的是伤感。这种爱情生活中遭遇的伤感与他的吊古情怀、对古代的崇敬,交融起来,最后织进了《古代艺术史》,从而赋予他的历史写作某种超时间的情绪结构。

余论 雄浑与优美

温克尔曼对希腊风格的描述开启了希腊艺术分类的新模式和希腊艺术性质的认识,这种基本的认识回响在荷尔德林、谢林、黑格尔对希腊艺术尤其是雕塑的史论当中。即便当今的考古学家在发现温克尔曼史料的错讹时,也不否认他对希腊艺术的时期划分的重要启发意义。而其中温克尔曼对希腊艺术之雄浑风格与优美风格的区分,既是历史的区分,也是审美范畴的研究。

① Winckelmann, *Kleine Schriften und Briefe*, p. 153.

一、形式分析

对雄浑风格与优美风格的形式分析,需要将其置于从远古风格、雄浑风格到优美风格的历史变迁之中。因为,这个过程本身具有连续性。

根据温克尔曼的希腊艺术史观(详见第四章第一节),[①]菲狄亚斯(Pheidias)之前的希腊艺术属于远古风格。远古风格是建立在由法则(Regeln)组成的体系之上。在这个阶段,艺术家更多遵从的是法则而非自然,因为艺术已造就一个新的自然;在此,法则高于自然。这一时期的希腊雕塑,衣服充满僵硬的折痕,雕像的发型或直披至肩头的发卷,以小的发缪的形式,看上去"仿佛就是葡萄树上的果子";胡子直而长;脸形缺乏美的弧度;人物的动作往往狂暴,毫无节制。故此,远古风格的总体特征是表现力强但偏离美。虽然如此,远古风格却为雄浑风格做好了铺垫,将后者引向严谨的正确性和高尚的表现;因为在远古风格的僵硬之中,包含着精确描绘的轮廓和知识的确定性,在那里皆清晰可见。

后来的艺术革新者超越了规则的已定体系,一步步接近自然的实相。他们懂得了流畅的轮廓线,抛开远古的僵硬以及身体各部分之间各种突兀的、陡然中止的感觉,使得狂暴(gewaltsamen)的姿势和动作变得更文雅(gesitteter)。这就是雄浑风格的诞生。菲狄亚斯、坡力克利特(Polykleitos)、史柯帕斯(Skopas)、米隆(Myron)等艺术家,皆属此列。[②] 从远古风格到雄浑风格,艺术倾向于疏离规则而接近自然,流动的线条代替了僵硬的旧风格,削去陡峭和突兀而变得典雅且流动。但即便如此,直线依然在这一风格的素描中出现。因为,在这里,走向自然真实,不是通过不明确的、昏暗的、轻淡的画笔,而是通过阳刚的、略微有些生硬而确定的轮廓线。

相比之下,优美风格比雄浑风格时期更趋近自然,其轮廓中更多

[①] 在温克尔曼的年代,公元前 5 世纪之前的希腊艺术还未经考古的发掘而呈浮出历史表层。故而,它们无法进入温克尔曼的视野。

[②] Winckelmann, *Geschichte der Kunst des Altertums*, p. 227.

地避免了棱角的出现。莱西波斯(Lysippus)的表现手法最为典型,他比其前人更加热衷于模仿自然,于是赋予其雕像以流动的形式。"莱西波斯寻找艺术本身,并回到艺术的起点去找到纯粹而未加混合的真理。这就是大自然。它或许因为陷于规则、原则和训导,而变得不可辨认了。因为没有什么比体系及对其严格的遵循更让人远离大自然了。这也是为何莱西波斯之前的艺术作品总可看到生硬之形的原因所在。"①他模仿自然本身,比其前辈更好地复制了大自然。波拉克西特勒斯(Praxiteles)、莱西波斯以及画家阿佩莱斯都属此阶段。但是,直至莱西波斯,僵硬才完全消失,棱角才最大程度地隐去,人体更接近于自然的形相了。

在此,对雄浑风格与优美风格的总体特征作一比较。

其一,优美的形式是圆润、柔和的;而雄浑风格则仍保持一定程度的陡峭感。完全无阻的流畅性在优美风格中表现出完全的形态。

其二,优美风格中较强地包含着模仿自然的因素,而雄浑风格更多则是知性的创造。如果说,在雄浑风格中,形式和轮廓具有整体性,从而,理性意义流淌在简单而整一的形式中。那么,在优美风格中,理性意义已然消减,而感性魅力逐而增升。在圆润的优美风格中,肉体似乎表示着自满,从而多多少少阻碍了与精神世界的交通。与之不同,雄浑风格并不贴近自然实相,也非细密描摹身体,被淡化的物质化的存在为知性意味的进入准备了空间。

其三,优美接近自然,从而贴近自然的多样性,表现出"多"的样态;而包含知性的雄浑总是体现为"一"。雄浑风格的大师是在各部分的完全和谐与高尚的表现中寻找的是真正的美,而非可爱。由于最高程度的美只有一种,故而雄浑之美总是显得相似。譬如,尼俄柏和她女儿的雕像的脸部如此相像,仿佛她们之间只存在着年纪和美的程度的不同。②

其四,就雄浑与优美的效果而言,温克尔曼这样总结道:"总体而

① Winckelmann, *Geschichte der Kunst des Altertums*, p. 323.
② Ibid., p. 221.

言,雄浑风格的人像之于优美风格的人像,正如荷马时代的人之于雅典共和国繁荣时期的雅典人,或是说,正如狄摩西尼士(Demosthenes)之于西塞罗。前者将我们猛烈地卷走,后者令我们心甘情愿地被其带走。前者让我们没有时间去思考制作之美;而后者,这些美则在演讲者的说话中自然地散发出普遍的光辉。"①需要指出,温克尔曼上述关于狄摩西尼士和西塞罗的评判部分来自于朗吉弩斯的《论崇高》:"狄摩西尼士具有一种陡然的崇高;西塞罗则是自己散发出来的。狄摩西尼士是迸发、狂暴:他具有强力、速度和力量,并在一切事物中显示自身;他可以被比作霹雳和闪电。西塞罗则像是流动的火焰。他四处漫溢,充满尊严。他的巨大的火焰持续着;它们不时地以新的形式更新,并总是提供着新鲜的燃料。"②温克尔曼在讲到埃斯库罗斯和索福克勒斯的人物时,所言类似,即前者令我们震惊,后者则感染我们。③ 总而言之,雄浑风格具有强烈的席卷性的力量,令我们的感知陡然间抵达某处,而优美风格则以润物细无声的方式感染人。

二、内涵分析

拉奥孔群像在《希腊美术模仿论》中被赞为"雄浑",而在《古代艺术史》中,温氏将拉奥孔群像列入优美风格。乍一看仿佛蹊跷;但究竟而言,是符合温氏对优美风格的界定的。

一方面,优美风格是通过高度的技巧而完成的对多样的自然的真实显现,拉奥孔属于此列。"拉奥孔是表现自然间最高的悲哀的,那是一个男子的像……那悲惨的叹息,他是极力要在不使出声,这造成了下体的姿势,这是使他那身子变成一个孔洞的所由来,我们可以由他那肠胃的流动而窥出。……艺术不能使自然更美,但是会变得她更有

① Winckelmann, *Geschichte der Kunst des Altertums*, p. 220. 这其实明显有伯克关于美与崇高的区分的影子。转引自朱光潜:《西方美学史》(北京:人民文学出版社 2003 年版),第 239 页。

② Longinus, "On sublime," retrieved from Alex Potts, *Flesh and the Ideal: Winckelmann and the Origins of Art History* (New Haven & London: Yale University Press, 1994), p. 103.

③ Winckelmann, *History of Ancient Art*, Vols. III, & IV, p. 190.

力,更紧张些;最大的痛苦的所在,却是最美的所在。左方,那个长蛇要喷吐它的毒气,所以靠近的肌肉自然是最感到惊恐的,身体的这一部分,尤为艺术上的奇迹。他的腿是要抬起的,为的是脱此苦厄,没有一部是在静止着,然而那雕塑的刀,却仍划出了皮肤的僵凝。"①这尊雕像上,身体的各部分的表情,从胸际到肚腹,从眼睑、嘴唇到腿都得到充分的、如实的表现。

另一方面,优美风格并不仅仅是对自然多样性的复制。"优美风格的表现多样性并未脱离和谐与崇高,灵魂显示着自身,然而仿佛处于平静的水面之下,而从未激烈地爆发。"②在拉奥孔那里,巨大的痛苦并未毫无遮掩地显示出来。因为遮掩住痛苦,即不让痛苦爆发成大声呼喊,这尊雕像挽住了表象的和谐与崇高。当然,在优美风格中,快乐也同样需要节制,在卡皮托利尼博物馆的琉科忒亚像中(实际上是洒神像),"快乐如同温柔的微风拂过她的脸,几乎没有动荡"③。

拉奥孔作为优美风格而非雄浑风格的例证,正好说明温氏的这一观点,即优美风格是两种优雅的结合,也就是,崇高的优雅与令人愉悦的优雅的结合。他认为雄浑风格完全等同于崇高的优雅,而优美风格是将令人愉悦的优雅融入崇高的优雅中去了。这样看来,优美风格本身并不缺乏理性意义。

在此,不妨从内涵上进一步对雄浑与优美做出分析。

schön 一词,在温氏这里有两种指称:一是指称他所言一般意义上的"优美"或"美",包括他所说的理想美;一是指称美的特殊形态,或者历史阶段中的优美风格。此处是在后一种意义上使用 schön 的。höhe 在此译为"雄浑",因为此词本身包含整体性与宏大之意,是精细与雕作的对立面,故作此译(也出于区分之意)。与之相近的 erhabend 也出现在温氏的讲述之中,并且作为一个审美范畴出现在康德和席勒的美学之中,这个词含有提升、庄严之意,其效果类似于凭海观望而升

① Winckelmann, *Geschichte der Kunst des Altertums*, p. 324. 参阅李长之:《李长之文集》(第 10 卷)(石家庄:河北教育出版社 2006 年版),第 174—175 页。
② Ibid., p. 224.
③ Winckelmann, *Geschichte der Kunst des Altertums*, p. 224.

起的豪壮之情。这个词按已有的译法译作"崇高"。在温克尔曼的笔下,它是常常用作描述雄浑风格艺术作品的某方面的性质的。但是,erhaben多指从观者的角度对客体的定性,是观者将自己对客体的审美体验加诸客体,而令这种审美性质客观化的结果;而höhe则较多贴近于审美客体的性质本身。

在温克尔曼这里,在雄浑与优美之间:前者是伟大观念的盘旋,后者是贴近的细致描写。前者是理想的,直取理念世界的果实;后者则更多借用现实的元素,将自然的景象展示而出。或许,正是在这个意义上,温氏将雄浑与优美的关系比作诗与散文,也即:一者飞而跃,一者贴地而行(但仍不乏瞻望高处);一者以灵思自行,一者铺陈而叙。

尽管如此,两者之间仍还存在着叠合之域。这在于,如拉奥孔之被归于优美风格所示,在温氏这里,优美就其形成而言,可以是雄浑中渗入多样的、愉悦性的因素,雄浑因素本身并未被驱逐。与之同时,被称作优美的事物虽然具有令人愉悦的外观,但却并未落入极纤细极雕饰极柔媚的地步——严格地讲,从他的历史阶段的划分来看,这实在是模仿阶段的特征。而优美,从内蕴上讲,绝不是完全的无棱角的圆柔状态,它包含着生气或灵性。在此意义上,雄浑与优美具有某种辩证的统一。①

应该说,在关于"雄浑"的内涵择取上,温克尔曼是听从了古罗马修辞学家朗吉弩斯的教诲。朗吉弩斯的论文《论崇高》是用希腊语写就,揭示了古希腊罗马文学的"崇高"品质。17世纪古典主义者布瓦洛曾把此书译成法文,重版多次,产生过很大影响。朗氏本人作为芝诺比亚女王手下的一位将军,整日目睹帕尔米拉城雄浑的立柱、美的拱门和高傲的廊柱,对古代作品中的突出品质有了深刻的感知。因而其论说的细致和准确,尤其是关于古代作家修辞的一些观点也为温氏所重复。尤其是,他认为崇高风格应该包含"伟大思想"的观点,在温氏的思想中留下了明显的痕迹。

① Daniel Aebli, *Winckelmanns Entwicklungslogic der Kunst* (Frankfurt am Main; Bern; New York; Paris;Lang,1991), p.193.

与之同时，在理论史上，雄浑与优美的关系几乎让人顷刻之间联想到崇高与优美的区分，在此略对两者的不同做出说明。

诚然，温克尔曼关于雄浑与优美的观点是受到过伯克关于美与崇高的理论的影响的。伯克先于温氏的《古代艺术史》而出版《对于崇高与美的观念的起源的哲学探索》(*Philosophical Inquiry into the Origin of our Ideas of the sublime and the beautiful*,1757)。伯克认为存在于大自然之中的惊怖(terror)、模糊(obscurity)、力量(power)、巨大(vastness)、无限(infinity)的性质以及晦暗的色彩会激起崇高观念。在伯克这里以及在后来的康德那里，崇高的事物具有令人惧怕的表象——康德进一步认为崇高的表象令观者的感性受压抑而转而借助于别的精神能力，即理性能力。

温克尔曼的论证对象是艺术品，而非大自然。在他这里，雄浑不具有崇高(erhabend, sublime)包含的强烈的冲突性。他所说的雄浑之美虽也涉及力量、无限、陡然，但并不包含令主体躲避、惊惧的晦暗性质。故而，主体之接受雄浑之美无涉痛苦。雄浑之美是光明而确凿的，哪怕面对像死亡那样的阴暗的主题，超越意味也是直接显现于客体之中，如在尼俄柏像中。自然，雄浑之美令观者的感性脱去精细与萎靡，唤起一种恢宏的知性去把握对象，而昭示不可见之物。但是，在此指向不可见之物，并非通过审美主体在不可把握之物的逃避，即逃避于理性世界，而是在于感性力量的自动退出，令知性或理性的力量自然地发挥作用。在这个意义上，温克尔曼开启的是崇高之美或雄浑之美的另一种体系。

同样，伯克关于美的论述也可以在温克尔曼关于优美的理论中觅见影子。譬如，伯克所言的各部分不露棱角而融成一片的柔滑特点，也是温氏所言优美风格的特点之一。不过，温氏所说的优美不同于伯克的具有纤细性质(包括"小")的秀美(gracefullness)——这种性质在伯克那里，是指物体中能引起爱或类似爱的情欲的性质。A. 波茨发现，在温克尔曼的文本中，优美的对象往往是男性雕像，如阿波罗、拉奥孔，而崇高对象恰恰是女性雕像尼俄柏。他由此借用伯克的理论阐发道，正是因为温氏的颠倒的性取向决定了他对希腊雕像的审美性质

的区分①。笔者认为，无论是阿波罗抑或拉奥孔，在温克尔曼这里并非单纯的身体之美的展示，是分享了理性的意蕴。这同时也是温克尔曼关于优美的要义与伯克之"美"的不同。同样，温氏所说的优美也不同于康德的优美(schön)或席勒的溶解性之美。因为，此两者同样作为崇高的对立面而出现在他们的理论中。在那里，温氏旨趣中的雄浑与优美的叠合领域已被抽空。

① 如柏拉图《斐德若篇》中的苏格拉底，温克尔曼爱恋青年男子，这是事实。Cf. Alex Potts, *Flesh and the Ideal: Winckelmann and the Origins of Art History* (New Haven & London: Yale University Press, 1994), pp. 118-132.

第六章　温克尔曼的希腊图景

我敢说，
未来，甚至在一个别样的时代里，
人们将会记得我们所是。

——萨福

你必须改变你的生命。（Du musst dein Leben ändern.）

——里尔克《远古阿波罗裸躯残雕》

古代希腊令文艺复兴浩叹而追慕，亦是18世纪启蒙运动时期德国民族追怀的对象。温克尔曼以考古、理论建构以及历史书写所确立的希腊形象，很深地影响了德国文化的生成。他的想象的附着物多在希腊艺术。温克尔曼通过对希腊艺术的直接书写以及对其相关因素的描述和理解，塑造了自己的希腊图景。自此之后，温克尔曼的希腊图像作为一种始源性的精神图景固着在德国文化的深处。

第一节　原型与教化

在温克尔曼所在的混乱、晦暗、压抑的18世纪的德国，希腊艺术无疑代表着一种与之相对立的情操。温克尔曼以《希腊美术模仿论》和《古代艺术史》为代表的希腊研究，意在让高尚而精微的希腊人成为彼时尚显野蛮的德意志民族的"原型"，从而臻达教化的目的。

一、作为"异在之物"的希腊

按照加达默尔在《真理与方法》中的说法,教化(Bildung)一词最初起源于中世纪的神秘主义,后被巴洛克神秘教派所继承,又通过克洛普施托克那部主宰了整个时代的史诗《弥塞亚》而获得宗教性的精神意蕴,最后则被赫尔德从根本上规定为"达到人性的崇高教化"(Emporbildung zur Humanität)。①

Humanität 又译"人道"。赫尔德在《促进人道的信札》(*Briefe zu Beförderung der Humanität*)一文中宣明,"希腊艺术是人道的学校"。他赞同温克尔曼在希腊人身上所发现的安详宁静的精神,并且指明这是"独一无二的、真正的人道的标志"。② 向希腊学习,正是促进人道,"达到人性的崇高教化"的某种手段。

这种近代的教化意识,其实在温克尔曼那里已然完备。温克尔曼非常明确地感受到对德国民族进行教育的需要,他的别开生面的古代艺术史写作,意在产生"教育(unterrichtend)意义";他与年轻人的交往也从未脱离柏拉图在《斐若德篇》中确立的精神启迪的意义,以及柏拉图意义上的教育(*Paideia*)。对温克尔曼而言,希腊艺术带来的教化,其效果相当于威廉·洪堡特所说的语言对人的教化:"如果我们用我们的语言来讲教化,那么我们以此意指某种更高级的存在和更内在的东西,即一种由知识以及整个精神和道德所追求的情感而来,并和谐地贯彻到感觉和个性之中的情操(Sinnersart)。"③

Bildung 在德语中是 bilden 的名词形式。bilden 具塑造之意。塑造的目的何在?黑格尔所言已尽义。他在《哲学纲要》中指出,人类教化的一般目标在于,他脱离了直接性和本能性的东西,即在于使自身成为一个普遍的精神存在。谁若沉湎于个别性,谁就是未受到教化

① 详见〔德〕加达默尔:《真理与方法》(上,洪汉鼎译,上海:上海译文出版社 2005 年版),第 11 页。
② 北京大学西语系资料组编:《从文艺复兴到十九世纪资产阶级文学家艺术家有关人道主义人性论言论选辑》(北京:商务印书馆 1973 年版),第 464—465 页。
③ 转引自〔德〕加达默尔:《真理与方法》(上),第 12 页。

的;受到教化的人,则可以撇开自身,抽象自身,从而觉知某种普遍性。这样,在黑格尔看来,教化就是某种"离异了的精神"。

教化是异在之物对教化对象的同化和异化。黑格尔认为,古代世界天然地成为"教化"过程中所需的异在之物,对古代世界的兴趣构成理论性教化。采取理论态度本身就是异己(Entfremdung),即指望"处理一些非直接性的东西,一些生疏的东西,处置一些属于记忆、回忆和思维的东西"。① 理论性教化超出人类直接获知和经验的事物之外,在于学会容忍异己的东西,去寻求普遍的观点,以便不带有个人私利地去把握事物,把握"独立自在的客体"。在黑格尔看来,古代世界和古代语言适合于理论兴趣的发展,因为这是一个较为遥远与陌生的世界,而必然使我们与自身相分离。②

古代希腊文化和希腊社会,在温克尔曼这里,正是作为与18世纪德国的相异之物而存在,是"离异了的精神"所在。18世纪的德国是欧洲各国之中较落后的地区。政治上长期处于分裂状态,存在三百多个独立小国。"没有教育,没有影响群众意识的工具,没有出版自由,没有社会舆论……除了卑鄙和自私就什么都没有;一个卑鄙的、奴颜婢膝的、可怜的商人习气渗透了全体人民。"③在温克尔曼这里,对于这个灰暗、简陋、混乱的国度,希腊艺术和希腊社会象征着一种更高级、更内在的情操。

古代世界在温克尔曼这里构成教化之源。其实,始于17世纪的古今之争一直延续到温克尔曼时代,作为屈黎世派的曾经成员,他完全同意在精神上古人胜于今人。不过,古代于他并非一个统一的概念。在一些时候,温克尔曼同时标举罗马人和希腊人。④ 但是在要害

① 黑格尔将教化分为实践性教化与理论性教化,前者是指人通过其职业性活动处理生疏的东西,使这些东西成为自己的东西。教化的基本规定在理论性教化中获得完满化。温克尔曼将希腊世界带向德国,则属于理论性教化。
② 对温克尔曼本人而言,希腊语言本身就是教化的资源。
③ 《马克思恩格斯全集》(第2卷,北京:人民出版社1972年版),第634页。
④ 比如,在《古代艺术史》中,他指出,罗马的雕像与希腊英雄相似,没有传达出任何造作的优雅。Winckelmann, *Geschichte der Kunst des Altertums* (Darmstadt: Wissenschftliche Buchgesellschaft, 1982), p. 166.

关头,温克尔曼其实推崇的是古希腊,而非古罗马。温克尔曼跟随前人①区分了罗马文化和希腊文化,并明确指出希腊文化高于罗马文化。在他看来,古希腊文化是原创的,古罗马文化则只是伊特鲁里亚艺术和希腊艺术的派生物,缺乏自身独立的体系。

探究古代世界的过程本身就是一种自我教化。在《古代艺术史》末尾,温克尔曼自陈他是用精神来与古物交流,通过精神活动去把握某些事物的存在。当然,古代世界并不是抽象之物,而是借助古代文献的研究、考古学的发现而构筑的一个具体世界。尽管如此,古代世界中由于存在着大量无法触及的"空白"而无法不成为"非直接"之物。为此温克尔曼以特殊的精神能力对之进行把握。"我们仔细观察每一块石头,从微小的细节中做出推论,从而我们至少达到可能的论断。"②温氏认为,这一过程较之接受古人的自我陈说,更富"教育意义"。这其实直接构成了理论性教化行为。

二、让希腊人成为"原型"

生疏、遥远、貌似不可理解的古代世界理应是异己的存在物。但是,"这个世界也同时包含着返回自身、与自身相友善和重新发现自身的一切起点和线索"③。因此,一种理想的构化并非单纯的异化,而是理所当然以异化为前提的返回自身。可以说,教化就是通过陌生之物向潜在的、原初的自身返回。在温氏这里,在古代世界中发现的普遍的完善的人性又并非与任何人(包括18世纪的德国人)完全相疏离。

弗里德里希·施莱格尔在《雅典娜神殿断片集》中说道:"每个人都在古代人那里找到了他所需要的或所希冀的,但首先是找到他自己。"④ 康德则宣称,必须从感恩的义务来捍卫和评价古代人。

从历史上看,古代希腊对德国总体而言,经由温克尔曼构成了另

① Hatfield Henry. *Winckelmann and his German Critics*, 1775-1781. *A Prelude to the Classical Age*(New York: Kings Crown Press), pp. 3-4.
② Winckelmann, *Geschichte der Kunst des Altertums*, p. 393.
③ 转引自〔德〕加达默尔:《真理与方法》(上),第16页。
④ 〔德〕施莱格尔:《雅典娜神殿断片集》(李伯杰译,北京:三联书店1996年版),第80页。

外一个可能的"自我"。由此,德国人巧妙地将普遍之物纳入本民族。而通过希腊文化的教化,德国人逐而确立文化上的自我,甚至确信自身具有理解希腊的特殊才能。由此,在近代德国,古代希腊竟奇异地成为德国精神谱系的源头。在温克尔曼之后,费希特在《对德意志民族的演讲》中说道,为了让德国人建立特选地位,需要将德国人遣返到古代事物的土壤上去;洪堡特则宣称德国人具有成为第一个真正理解和深刻体验希腊文化的无可否认的优点。① 在某种意义上,希腊和德国之间的亲和性之最早的叙述者,正是温克尔曼。

在《古代艺术史》中,温克尔曼提出德国需要扎根于希腊的基本法则:为了找到纯而不杂的真理,要寻找源泉本身,返回到开端去。那开端就是古代希腊。一个世纪之后,布克哈特则在他题为《希腊文化史》的讲座中进一步使温克尔曼的本原神话复苏。

使希腊人成为"原型"的过程唯有通过教化才得以可能。加达默尔指出,"教化"一词里包含了形象(Bild),形象既可以指摹本(Nachbild),又可以指范本(Vorbild)。也即,教化一词本身包括了两极,即当作教化范本的形象以及模仿这个范本的形象。对温克尔曼而言,希腊人是范本,德国民族则希望通过向希腊人学习而让自己成为希腊精神的摹本。如果说,按照德国神秘主义传统,人是按照上帝的形象创造的,人在自己的灵魂中就已携带上帝的形象并且必须于自身之中去铸就这一形象,那么,在温克尔曼的教化系统中,德国人的灵魂中理应携带的原始图像,不是上帝,而是希腊人。

在温克尔曼这里,希腊人具有范本的功能。因此,德国文化的任务便是通过模仿希腊而成为具有完全人性的近代人。"教化"则意味着让原型进入德国心灵并在其中生成不同的人性。因之,模仿希腊人的真实含义在于,以知性和理性来接近希腊人,进入希腊精神的内部,以希腊的精神改变自身,实现对自身人性的塑造。正是在这个意义上,通过模仿行为,模仿者暂时离弃原先内有的精神,而让模仿对象进

① 转引自〔美〕C. 巴姆巴赫:《海德格尔的根——尼采,国家社会主义和希腊人》(张志和译,上海:上海书店出版社 2007 年版),第 304 页。

入中心,从而实现向自身的相异面的转化。

温克尔曼意识到,教化不是直接地给予或呈现另一种精神状态,因为一种被改变的过程有赖于接受者付出的精神劳动。因此,希腊的教化权能唯有通过对包含着高级精神性存在的希腊艺术的接受活动,才可能真正起作用。

弗里德里希·施莱格尔所言不假:"我们当中,最先意识并说出艺术和古物的形式中含有充分人性的原型的,是神圣的温克尔曼。"①

第二节 希腊性情

温克尔曼将从 17 世纪末起始于法国的"古今之争"中"古人"追溯到古代希腊,而不再是古罗马人。为了确认古代希腊人的优越性,温克尔曼对古埃及、波斯、腓尼基及古罗马的艺术、文化进行了比较研究。在此,有必要概述温氏笔下的古埃及、伊特鲁里亚艺术富有特征性的阶段与古代希腊富有特征的阶段之不同,以凸显温克尔曼关于希腊艺术及其背后的希腊性情的发见。

一、苦涩的埃及

在温克尔曼的时代,埃及研究尚未真正展开,但考古学和艺术史家普遍认为希腊早期艺术无疑受到了埃及艺术的影响。但醉心于希腊艺术并试图证明其独特性的温克尔曼倾向于认为,虽然两者的早期艺术之间具有相似性,却应归属于早期民族的共同特色,而不能表明早期希腊艺术舶自埃及。

古代埃及艺术,无论是线条还是人物的姿势,都偏于僵硬而不优雅。具体言之,早期裸体雕刻、建筑和装饰的线条多是直线,或是有着微微向外隆起并温和弯曲的线条;雕像的姿势则是僵硬、不自然的:双脚平行相挨并立,像两条蹒跚的平行线,手臂在两侧下垂,又最终与两

① Cited in Harold Mah, *Enlightenment* Phantasies: *culture Identity in France and German*, *1750-1914* (Ithaca & London: Cornell University, 2003), p. 86.

侧联结,仿佛紧紧地压住两侧,而从不表征任何动态。

如同观照希腊雕像,温克尔曼也极细致地考察埃及雕像的身体各部分的表现程度。温克尔曼发现,不同于希腊雕像对各个部分的全面呈现,在埃及雕像中,除去膝、脚踝、肘,骨骼、肌肉、神经和筋都极少被表现出来。手和脚的关节也未被表示出来。背部是不可见的,因为雕像往往挨着柱子,与柱子连在一起。雕像中极少出现弯曲(ausscheweifenden)的轮廓,因此形成显得狭窄并且像是凑聚在一起(zussamengezogen)的形式。①

埃及雕像的面相学也与希腊雕像不同。在埃及人像的头部,眼睛刻画得平而斜,不像希腊雕像那样深。温克尔曼也没有在埃及雕像中发现他理想的侧面,如他在希腊艺术中看到的那样。同样,"椭圆"也没有出现在埃及雕像中,因为雕像头部的鼻子的边缘并不美,而且脸颊强烈突起,下巴过于尖小。此外,以一种几乎是莫雷利的做派,温克尔曼又注意到埃及雕像的指甲并不圆满也无弧度,肚脐深而空,脚尖过于平坦。

温克尔曼认为埃及艺术特点的成因既来自于自然形体、思维方式、习俗和法律(尤其是与宗教相关的部分),也来自于社会对艺术家的态度与艺术家所掌握的技术知识。

首先,埃及人自然形体不像希腊人那样可以激发艺术家创造高级美的概念。

其次,埃及人的性情和思维方式使他们不懂得快乐和愉悦。譬如,音乐和诗歌是被禁止的,乐器也从未出现在他们的庙宇或祭祀中。由于这种性情,埃及人通过暴烈的方式来唤起他们的想象力或激活精神。他们的思想无法安于自然,轻易越出自然之限,从而为神秘所占据。如此,这个民族的忧郁产生过最初的隐士。正是在这个意义上,荷马称其为"苦涩的埃及"。

再次,埃及人多习俗而酷爱遵循法则。在其习俗和宗教之中,坚持对古代条令的臣服。这种倾向导致埃及人对外来之物的憎恶,同时

① Winckelmann, *Geschichte der Kunst des Altertums*, p.52.

阻抑着科学和艺术的发展。艺术家并不被允许偏离古代风格；律令限制他们只能去模仿他们的前辈，而禁止所有的创新。因此，柏拉图告诉我们，早期埃及雕像在形式或任何方面跟一千年前了无异样。

最后，埃及艺术家被视作工匠，位于社会的最底层。没有人出于天性或特殊的召唤，选择艺术；相反，子继父业，循规蹈矩而已，当然不会产生不同的艺术派别。在他们的艺术教育中，也缺失对解剖的理解。出于对死者的尊重，使得解剖尸体一事不可能发生。事实上，埃及雕塑家对解剖的忽视，从对身体各部分的表达以及肌肉和骨骼的细微指示中皆可以见到。在埃及形象中，我们见到对自然比例的偏离，比如头上的耳朵的位置或略高于鼻子，或耳朵与眼睛齐平等等。

二、暴烈的伊特鲁里亚

希腊艺术与埃及艺术存在如此确定的不同。但界定希腊艺术的精微性，却要从希腊艺术与伊特鲁里亚艺术之间的区别中建立起来。"我将尝试界定伊特鲁里亚和希腊艺术的风格和它们之间的不同。而埃及艺术的特点是即刻呈现的，这不同于伊特鲁里亚的。"[1]希腊艺术和伊特鲁里亚艺术不同于早期埃及艺术在于，两者都接近自然化的表达。但在这两者比较之间，正好显示出希腊艺术的独特性。

1. 伊特鲁里亚艺术

伊特鲁里亚艺术的早期风格并不具有特殊的个性，而带有普遍的早期风格特征。譬如，衣服雕刻呈直线，人体的姿势处于僵硬和拉紧的状态。由于衣服很少起伏，使得人物显得瘦而纤弱，肌肉很少被表示出来。由于早期普遍的无知，对身体缺乏足够的知识，又不拥有勾勒的技术自由，姿势和动作中的多样性不可能被表达；这尤其是早期希腊艺术和伊特鲁里亚艺术的特征。这一时期的艺术家并未能真正地懂得自然，因为习俗构成了认知的障碍。

而当他们获得更多的技术知识时，将抛弃这一阶段而进入新的风格时期。这第二种风格即伊特鲁里亚的特征性阶段。总的特征是对

[1] Winckelmann, *History of Ancient Art*, Vols. I&II, p.123.

于人体及其各部分的明显强调,强扭的姿势和行动,狂暴和夸张的形象。

在伊特鲁里亚雕像中,肌肉努突,宛如山峦升起。① 骨头被明确地表示,变得过于突显,从而使得风格显得强硬而尴尬。他们或强扭或狂暴,不仅体现在姿势、行动和表现中,也体现在各个部分的运动之中。为了获得想要的强烈表达和明显的强调,艺术家将人物置于这些性质最为强烈可见的姿势和行动之中。他们选择狂暴而非平静和静止,于是感受仿佛是被膨胀到、驱使到最极端。

温克尔曼举鲍格才祭坛有着胡子的墨丘利为例。他说到,雕像的肌肉形如强健的赫拉克勒斯,其锁骨和肋骨,肘与膝盖的软骨,手与脚的关节,明显地被表示出来;甚至胸骨也是可见的,手臂下的肌肉也未被忘记。艺术家已经掌握了伟大的技术知识和制作技巧,但艺术家所制作的雕像却仍缺乏美的最高概念。

温克尔曼以一双自诩为"公正而敏锐"的眼睛,看到这种风格在当时仍延续在这个民族的特征中。这可见于他们的非常生硬、造作的写作风格中,通常显得干燥和荒凉。其也存留在他们的艺术家当中,比如米开朗琪罗的线条。事实上,温克尔曼对米开朗琪罗的批评基本上没有超出他的伊特鲁里亚批评。温克尔曼认为米开朗琪罗是伊特鲁里亚精神的近代显现。他身上集聚了伊特鲁里亚人的优点及缺点。

温克尔曼对米氏的批评集中在几个方面。一是米氏的作品缺乏自然之趣,往往违背自然;二是他热衷于显示知识,追求艰难的表现,因而与愉悦相乖离;三是米氏的人物总是热烈,故不宁静也不优雅。

在《论感受艺术之美的感受力的性质与培养》一文中,温克尔曼论道:"艺术,作为对自然的模仿者,必须总是寻找自然之物,为的是创造美,尽可能地避免一切强烈的事物,因为甚至生活中发现的美都可能因为强扭的姿势而引起不快。……艺术应该根据自然来评价。伟大的艺术家曾与此原则冲突,首当其冲的是米开朗琪罗,他为显示他的

① Winckelmann, *History of Ancient Art*, Vols. I & II, pp. 252-253.

知识,对公爵坟墓上的人物的不得体视而不见。"①

在《论艺术作品的优雅》一文中,温克尔曼认为米氏因为过于浓烈的想象和过量的知识而偏离优雅。他说:

> 米氏与古代作品及关于优雅的知识疏离。他的极高的天分和关于艺术的大量的知识,使得他无法囿于对古代的模仿之中,他的想象过于浓烈,以致无法有温柔的感受和温柔的优雅。他的出版的以及未出版的诗歌充满了关于最高的美的形式的研究,但是他并未创造美,也没有人在他的作品中发现优雅。因为他在艺术中寻找的只是非常的和艰难的东西,因此,他将令人愉悦之事放置第二位。因为后者更需要信赖感受而不是知识;而他不失时机地在任何一个地方显示他的知识。②

以米氏在佛罗伦萨的洛伦佐的斜躺的雕像为例。雕像"处于如此异常的姿势中,要是放到现实生活中,一个身体必须费老大劲才能维持这样一个倾斜的姿势!而因为这种做作的姿势,他偏离了于自然以及环境合适的东西"③。

在温克尔曼看来,米氏的这种倾向也表现在他的建筑设计之中。在1762年《关于古代建筑的评述》中这么评价:"米开朗琪罗,其丰饶的想象力无法限制于简练与模仿古人,开始在装饰中四处铺张了……更加偏离古人的严肃。"④

而与米开朗琪罗相异其趣的正是拉斐尔。在评述米开朗琪罗之后,温克尔曼在《古代艺术史》中说道:"最好的罗马画家,拉斐尔及其学派……在他们人物的轻盈中,总是更接近希腊人。"在温克尔曼的审美等级中,米氏之于拉斐尔,正如伊特鲁里亚人之于希腊人。

2. 伊特鲁里亚艺术与希腊艺术

温克尔曼将伊特鲁里亚的第二种风格与希腊最好时期的风格进

① Winckelmann, *Kleine Schriften und Briefe*, p.174.
② Ibid., pp.140-141.
③ Ibid., p.41.
④ *Winckelmann: Writings on Art* (ed. David Irwin), p.86.

行了对比。两者之间的差异尽显：

> 一般而言，这第二种风格，与希腊最好时期的风格相比，如同是一个缺乏精致教育的年轻人，他的欲望和热情奔放的精神驱使他进行激烈的行动。与一位受过良好的教育和常识的指导的美少年相比，显得粗野；在这位美少年身上，火焰已得到控制，将通过他的天生高贵的方式，极大地提升造物所赐的卓越表象。①

希腊艺术让内在的激情受到教养的调和，显得节制、高贵、平静、优美、自然、单纯，而伊特鲁里亚艺术则始终处于激烈的行动中，狂暴而不节制、夸张而不自然，虽然知识准确且技巧娴熟，但无法是美的。

在《古代艺术史》另一处，温克尔曼这么写道：

> 伊特鲁里亚艺术，在其繁荣期则好似狂怒河流，从岩石和碎石上卷过，因为其绘画特征是硬的，夸张的。然希腊艺术则好比是清澈的水流以无数的蜿蜒通过肥沃的山谷，并充满它的河道却不至于溢出。②

温克尔曼又从墓葬美术与死亡相关的场面看出希腊人与伊特鲁里亚人的性情之不同：

> 他们的葬礼和公共领域充满血腥的场面……在墓葬瓶画中，我们经常看到血腥的战争，后来这被罗马引入了。这正是文雅的希腊人所憎恶的。相反，在罗马瓶画上，因为由希腊人所制，具有欢快的场面：多数是描绘指向人类生活的寓言；可爱的死亡的形象，如许多瓶画上熟睡的月神，酒神的舞蹈，他们还表现婚姻……

伊特鲁里亚人在他们的墓葬美术中描绘的是死亡及其造成死亡的事件的恐怖性，而希腊人却在其中描绘逝者于世上经历过的种种欢娱，或者以舞蹈盛赞生命及其消逝，或者以美好寓言的方式讲述死亡的安详，仿佛死亡本身只是一个巨大的神秘而已。这两者之间是何等的不同！两者性情之截异亦可见一斑。

① Winckelmann, *Geschichte der Kunst des Altertums*, p.116.
② Winckelmann, *History of Ancient Art*, Vols. I&II, p.134.

三、希腊性情

早在《希腊美术模仿论》中,温克尔曼就受孟德斯鸠《论法的精神》的影响,考察地理环境对人类性情的影响。而深刻影响温克尔曼的伏尔泰又提出,文明的发展无非受地理、政府和宗教之影响。按照温克尔曼的观点,与希腊艺术表达直接相关的希腊性情的生成,实则是受到了气候、语言、思维、政府等因素的影响。

且从气候说起。

在《希腊美术模仿论》开篇,温克尔曼写道:"渐渐地扩展到世界的良好品味,最初开始形成于希腊的苍穹之下。其他民族的所有发明,仿佛只是作为最初的种子来到希腊的土地上,在此获得了不同的性质与形态。据说女神雅典娜在所有的土地中,发现这块土地四季温和,必然产生聪明的人,于是指定这里作为希腊人的居所。"①对于这四季温和的土地,《关于〈希腊美术模仿论〉的解释》说道:

> 气候和空气对希腊人所为亦有影响,而这一影响归功于这个国家的优秀地形。四季温和,来自海上的凉风抚摸着爱奥尼亚海上的岛屿以及大陆的海岸。或许,正是出于这个原因,在伯罗奔尼撒,所有的城市皆沿海而建……在这一温和的气候之中,冷暖适度……所有的果实都充分地成熟,甚至野生植物也长得好,如同动物,长得好,生得多。这样的气候,如发展出体格最好的人,他们的性情和形式都相均衡。②

在《古代艺术史》中,温克尔曼又这样描述希腊的自然:

> 大自然经过寒冬与酷热,在希腊确立了自己。这里,气候介于冬夏之间获得平衡,大自然选择了她的中点。她越是接近希腊,她就越加温和怡人。③

① Winckelmann, *Kleine Schriften und Briefe*, p. 29.
② Ibid., pp. 80-81.
③ Winckelmann, *History of Ancient Art*, Volss. I&II, pp. 286-287.

温克尔曼认为,自然界过冷过热都不好,温带地区最好,而希腊正好拥有这最好的气候。气候具有决定性的作用,影响体质、语言、思维方式甚至性情。

气候影响着体质。在《希腊美术模仿论》中,温克尔曼这么赞美希腊人:"我们当中最美丽的人体或许无法与希腊人最美丽的身体相似吧!"《古代艺术史》则这样描述:"自然越接近希腊气候,她的造物就越美丽、崇高、强壮。这样,在意大利最美的地区,我们很少发现人的脸部是不完整的、不清晰的或无意味的,这不同于阿尔卑斯山另一侧。相反,一些人显得崇高,一些人显得聪明,他们的脸形一般是大的、丰满的、各部分相和谐。这种高级的外形是如此明显,以至其普通人中最平凡的头都可当作最崇高的历史画;这一阶层的妇女,并不难找一位当作朱诺模型的。在那不勒斯,气候比其他任何地方都要温和,天气更稳定,因为它的纬度非常接近于希腊本土。在那里,人们可以找到用作美的理想的模仿的形式和外表。"①

气候越温暖,外形越精致。那不勒斯人比罗马人精致,西西里人比那不勒斯人更精致,希腊人甚至超过西西里人;希腊人的美是著名的。温克尔曼说,希腊人中是没有塌鼻子的,脸部常常呈完美的椭圆形。希腊人拥有健康的躯体。在希腊的气候中,天花这种病闻所未闻。"希腊人并不晓得各种损害美以及破坏最高贵形体的疾病。希腊医生的记载上并没有任何痘疮的蛛丝马迹。大家可以在荷马史诗上看到常常借由极少特征所描写的人物形体,而这些诗歌上所描写的希腊人身体并无法看到像是痘疮这种横加上去的标记。"②

但即使在希腊,因各地气候仍存差异,故各个城市的人体外形各有差异。在《关于〈希腊美术模仿论〉的解释》中,温克尔曼假定,艺术最繁荣的地区也产生最美的人。底比斯气候滞重,居民从而滞重而强壮,古人还注意到,这个城市的诗人和学者寥落晨星,除了品达,比斯巴达还少;斯巴达只有阿尔卡门(Alcman)。然而,阿提卡地区喜欢清

① Winckelmann, *History of Ancient Art*, Volss. I&II, p. 286.
② Winckelmann, *Kleine Schriften und Briefe*, p. 33.

晰而明亮的气候,它让感官精微,使得人们发展出比例匀称的身体。而雅典是艺术的中心。这也可见于西西里岛、科林斯、罗德等地,它们是艺术家的学校,同样,也不缺少美丽的模特。

特殊的气候塑造特殊的语言发声器官。在寒冷国家,舌尖必然比温暖地区的僵硬而慢滞。在一个寒冷的气候中,产生的是生硬的声调。温克尔曼认为,如果说格陵兰和北美各民族缺少某些字母,那必是因为气候之故。一切北方语言总是较多单音节,充满其变音和发音令其他民族感到困难甚至不可能的辅音。温克尔曼还提到一位作家,把意大利人方言之不同,归于发音器官的组织形式的不同:伦巴第族的人生长在意大利较为寒冷的地区,发音强硬而陡直,而托斯卡纳人和罗马人说得要有韵律一些;那不勒斯人,更加享受着温暖的气候,元音发得清晰,说话声调也更圆润了。温克尔曼还提供了另一论据,即居住在小亚细亚的希腊人,自从希腊迁移到这个地方,他们的语言的元音变得更为丰富,语调更柔软、更富音乐性。

气候也影响思维方式。温克尔曼发现,在艺术中,南部和东方的造型表现跟其所处之地的气候一样的热烈和温暖,他们的思想总是频繁地越过可能的界限,从而形成了埃及人和波斯人的奇怪形象。他们艺术家的目标在于产生非常的东西,而不是美。而在希腊人那里,气候温和,地域适中,语言如画,思维和形象也一样地生动。诗人不仅通过形象说话,而且把语言中包含的形象创造出来,通过文字,宛如通过颜色。他们的想象不像东方和南方的民族那样夸张。他们的感觉,通过快捷而敏感的神经作用于精细编织的大脑,善于即刻抓取事物的各种特性,而且主要专注于对象的美。

上述种种因素结合的结果是,气候在一定程度上塑造了希腊人的性情。希腊人拥有温柔的心田以及欢快的性情,似乎天生愉快。温克尔曼言道:"在希腊,青年时期即开始置身于喜悦、快乐。"他们的"神经和肌肉是有弹性而富敏感的,激励身体最灵动的运动。于是,在所有的行动中,一种柔软的愉悦自行显现,与之相伴随的则是愉快的性情"。[①]

① Winckelmann, *Kleine Schriften und Briefe*, p. 83.

如同气候之温和适度,希腊性情最为温和也最为人道。这或许可以通过比较希腊人与罗马人来理解。比如说,论及雅典人的人道,温克尔曼举最古老的希腊和斯巴达的战争为例。在此次战争中,受压制和囚禁的人都可以在雅典找到庇护和帮助。而罗马人却喜欢观看圆形剧场中非人的、血腥的游戏,痛苦的、濒死的角斗士,甚至在他们最精致的时期,这也是罗马人最令人快乐的娱乐来源。希腊人的人道和罗马人的残暴,也可以从他们的战争模式上见到。罗马人几乎是专横的,他们不仅砍掉俘虏的头,还在首次入侵的时候,撕开狗的腹部,所有其他动物则劈成碎片。而雅典人正好相反,他们甚至不允许携带可以长距离或从埋伏中投射的武器,而仅用短刀手博,可见其仁慈与怜悯之心。

希腊人的语言和思维亦直接影响着其性情的建构,尤其在爱美方面。在温克尔曼的笔下,古希腊语超出其他语言的优越性无可争议,且不提它的丰富性,单就其富有韵律的发音而言,一切北欧语言都充满辅音,辅音让语言有一种不快的品格;而在希腊语中,元音与辅音相互交替,从而每一个元音皆有一个辅音相随。希腊语言的这种柔和性甚至不会因为一个音节以三个生硬的字母结尾而有所损害,而由语言的同一个机制而产生的一连串的变化将会出现,倘若借此声音的生硬会得到弥补。这使得希腊语变成一束柔和的流动,使得词语的声音多样化,与此同时,语言中各个因素之间不可企及的相互结合的方式显得轻快了。因此,温克尔曼甚至认同荷马的话:神的语言是希腊的。

尤其是因为元音的丰富性,使得希腊语通过声音和语言的序列,表达事物的形式和本质。温氏列举荷马的两行诗:"我们可以感受到潘达洛斯的箭射向并穿透斯巴达王的压力、速度和逐减的力,以及它穿过和受阻的整个过程,这是通过声音而不是文字本身。我们相信我们能够真的看到箭的射出,在空气中滑行,并穿透斯巴达王的盾牌了。"[①]在关于阿喀琉斯的一段描写中,"在这里,盾盾相抵,盔甲与盔甲相抵,人与人相抵,模仿是成功的,但并不充分。关于它的描述仅仅一

① Winckelmann, *Kleine Schriften und Briefe*, p. 82.

行字,但必须被读出来,才可以感受到它的美好的品质。这些例子若被想象成没有声音的河流,会是对语言的错误把握(与柏拉图的写作风格不同)。它事实上成了一条强劲的河流,如同扯破尤利西斯船帆的风。但是被描述为仅仅将船帆被撕裂成三四折的文字,其声音则碎裂成千片了。但是,除去这种本质的表达,这些文字会被认为是生硬和不快的"[1]。因此这种语言要求精微的机制,而这是其他民族以及罗马语言不曾有的。所以一位希腊教父才会抱怨罗马法律是用一种听起来可怕的语言写成的。

希腊语追求美的声音表象,并拥有抓住事物本质和形式的机能,自然又已赋予希腊人美的体质,这样,爱美的倾向与现实自然的可能性,导致在他们古老的箴言中,美是作为重要的愿望出现在他们的生活价值体系中。爱美成为希腊性情最为重要的一部分。

温克尔曼在《古代艺术史》中还提到,希腊人尊重美的价值。温克尔曼发现希腊人总对那种极美之人不惜笔墨,一些人甚至因为身体某个美的部位而获别名,譬如有人因睫毛之美而著名。美之竞赛在希腊总是欣欣向荣地展开。斯巴达女人在其卧室中置阿波罗、酒神、纳西索斯的像,为的是生一个漂亮的孩童。

《希腊美术模仿论》则热烈而详尽地展示了希腊人对身体美的追求:

> 温和清新的天空影响到希腊人的最初发育,但是幼年期的体育则赋予这种发育以高贵形式。让我们举男女英雄所生的一位年轻斯巴达人为例吧!他婴儿时从没有受到襁褓的束缚,七岁起就放在地上睡眠,并且从幼时就开始以摔角、游泳加以锻炼。
>
> 就体操而言,所有年轻希腊人的大竞技是激烈的刺马。这些规则是,奥林匹亚竞技需要十个月的练习,并且在埃利斯举行。获得首奖的常常不是成年人,而是如同品达诗歌所描写的一般,大部分都是年轻人。成为如神一般的迪阿戈拉斯是年轻人的最

[1] Winckelmann, *Kleine Schriften und Briefe*, p. 82.

高愿望。

请看看追逐群鹿的印第安人吧！他们的血液多么快速,他们的神经、肌肉多么柔软矫捷,他们身体的整体结构又是多么轻快地构成着啊！荷马以此来描写他的各种英雄,并且又用双脚的快速来描述阿喀琉斯。

经过这种锻炼,他们的身体获得了伟大的、男性式的轮廓；而这种轮廓就是希腊巨匠赋予他们雕像的不模糊、不过剩的轮廓。年轻人必须每十天在行政监督官面前袒露身体。如果他们发胖,行政监督官就更加严格要求他们限制饮食。严防身体出现任何过剩东西是毕达哥拉斯戒律中的一条。或许也基于相同原因,最早期报名摔角竞赛的希腊年轻人,在这个准备期间只被允许饮用乳制品。

身体的所有缺点都被小心地回避了。阿尔基比阿德斯为防止脸部变形,青年时代不想吹笛子。所以,雅典的年轻人都仿效他。

因此,希腊人的所有衣服,几乎是不对人体发育施与任何压迫而制成的。他们几乎没有像我们今天以各种方式、部分,特别是紧缩、贴紧在颈部、臀部、大腿上的衣服,而对美的形态的发育造成伤害。希腊女人对华丽衣服的任何谨慎的压迫一点也不感兴趣。年轻斯巴达少女穿着轻薄、短小的衣服,以至被称之为"露出臀部的女人"。

众所周知,希腊人为了生产美丽的小孩,是多么小心翼翼啊！……他们设立了美的竞赛……在这竞赛里,不乏学有专精的审判官。这是因为,诚如亚里士多德所描述的一般,希腊人要他们的小孩学习素描,特别是因为他们相信,这样可以使他们对身体美的观察与判断更加敏锐。①

① *Kleine Schriften und Briefe*, pp. 31-34. 也参温克尔曼:《希腊美术模仿论》,第47—53页。

同时，温克尔曼也看到希腊人的此种性情亦与自由的国家制度相关。"在希腊，借着自由，整个民族的思维方式如同从健康树枝中发出的新枝。"①"正如习惯于思考的人的心灵，在一个开阔的田野或开放的道路或楼宇之顶，较之在一个狭小的小屋或任何局促的场所，会更上一层。"②

凡此种种构成了著名的希腊性情，其迥异于埃及与伊特鲁里亚。这就是希腊艺术的精神基础，也是温克尔曼希腊形象中关于希腊人性的核心。希腊世界既是原型又是理想，既是历史又是可以返回的自然。

第三节 德国的"希腊图景"

古代希腊内在地构造着近代德国的文化身份，且其影响流衍不辍。温克尔曼的希腊图景是德国与希腊文化建立亲和关系过程中的重要环节。在此有必要先来观察一下德国的希腊接受史。

一、德国思想的希腊转向

从17世纪前叶的三十年战争（1618—1648）到温克尔曼生活的18世纪中叶，德国学界对希腊人的态度中不乏敌视。《歌德的希腊主义的普遍背景》(*The Popular Background to Goethe's Hellenism*)一书概括了德国敌视希腊文化的四大原因，即基督教、虔信派、理性主义和长期的古今之争（这起源于法国笛卡尔时期，德国于1730年代追随之）。③

由于德国是一个基督教国家，学者专注于教学新约。在宗教改革之后，大学中的希腊研究大大受损。希腊语仅仅作为新约语言而存在，位置远低于拉丁语。与之同时，基督教的宇宙观被认为是唯一的真理，希腊神话中关于世界的描述则被当作迷信。启蒙的理性主义同

① Winckelmann, *History of Ancient Art*, Vols. I&II, p. 310.
② Ibid., p. 311.
③ See Humphrey Trevelyan, *The Popular Background to Goethe's Hellenism* (New York: Longmans, 1934), p. 30.

样敌视希腊神话。他们视希腊神话为荒诞无稽之物。歌德的大叔冯·里昂（Johann Michael von Loen）试图证明古代希腊神话是野蛮的，在他1753年出版的关于神话的小册子中，几乎每一页都在肆无忌惮地攻击希腊文化。在一个要求标准真理的时代，甚至荷马对隐喻和明喻的使用也被认为是肤浅的。高特雪特（Johann Christoph Gottsched）甚至批评荷马对阿喀琉斯盾牌的描述是假的，认为一块盾牌描述不了那么多东西。

试图证明现代文学高于古代的古今之争，也在德国掀起些微波澜。德国启蒙运动家批评古人的异教徒的、永恒的和非现实主义的叙事，强调进步和科学，强调任何现代的东西都是进步的。

而到了1730年代，新人文主义开始拥有对希腊语言和文化的更直接的知识，他们对古代文化尤其是对古代希腊燃起兴趣，尤其在教育领域，新的古典的复兴出现了。达姆（Christian Tobias Damm, 1698—1778），位于柏林的科尔恩（Koelln）教育学院的校长，最先认为希腊文化高于罗马文化，强调希腊文学的内容。温克尔曼于1735—1736年间在他门下求学。哥廷根大学的诗学和演讲学教授格斯纳（Johann Matthias Gesner, 1691—1761）同样认为希腊文化高于罗马文化，大胆地提出古典希腊语不仅仅是新约语言。著名的语言学家埃内斯蒂（Johann August Ernesti）也强调古人的文学价值，宣称一切真正的文化依赖于对希腊文和拉丁文的学习。与温克尔曼对过去的态度最为接近的是莱辛和海涅的老师克里斯特（Johann Friedrich Christ, 1700—1756），莱比锡的历史学和诗学教授，研究古典铭文、雕塑、钱币、文献，并把考古学和艺术史研究引入德国大学。他是第一位从审美角度而非纯历史角度看待古代艺术的人，宣称希腊罗马研究可以灌输良好的趣味。李珀特（Philip Daniel Lippert, 1702—1785）是德累斯顿著名的宝石收藏家，出版了一部包括三千幅插图的著作。但新人文主义者的影响有限，他们并没有对古代希腊文化的整体之道进行探索与言说。[1]

[1] Agnes Heller, *The Gods Of Greece：Germans And The Greeks*, see *Thesis Eleven*, Number 93, May 2008, p.55.

希腊研究萌发的内在历史逻辑在于反基督教的启蒙、审美意识和反罗马—拉丁文化的德国意识。以希腊的名义，德国知识界发出反抗基督教的呼声。起于 17 世纪晚期的德国启蒙运动持续地剥离基督教正统信念的结构。"启蒙"概念的使用在德国虽然要比其法国、英国同伴谨慎得多，但反基督教的倾向已经非常明显。虽然莱布尼茨还在竭力调和科学与信仰，但莱辛已经在编辑来马鲁斯（H. S. Reimarus）的片断著作时攻击圣经，歌德则是自觉的非基督教的（直到 19 世纪，尼采最为清晰笃定地宣称信仰的死亡）。18 世纪中期的德国主要文学潮流从基督教视点转向某种信念或神话，①这种信念比基督教更注意美与人性的尊严。对希腊的敌视转向对希腊的崇拜，而温克尔曼正是内在于以审美的方式反对基督教的潮流之中。当时的萨克森是古代艺术的中心所在，"德累斯顿已成为艺术家的雅典"。

回归希腊的因缘还在于当时德国知识界逐渐浮现的对罗马和拉丁精神的半蓄意的鄙视和文化自觉。当时德国中产阶级知识分子和德国宫廷几乎被法国语言和艺术所垄断。尤其在普鲁塞宫廷中，说的是法国话，模仿的是法国的装束、游戏及风格主义——这一切正为拉辛所陶醉。虽然《圣经》已由马丁·路德翻译成优美的德语，但莱布尼茨的所有重要著作却都是以拉丁文和法文写成。② 温克尔曼本人于 1738—1740 年就读的哈雷大学是当时德国最先进的大学，却又是模仿法国宫廷运动的发源地。此时正值高特雪特运动的黄金期，模仿法国戏剧的运动正欣欣向荣，一直到 1750 才告终结。

为了反抗拉丁—罗马—法国文化的垄断，德国哲学家、作家通过对希腊人的认同确立了自己理想的类型。希腊被认定为德国失落了的原型。他们的辩护话语包括：希腊语和德语同属于印德（Indo-German）语系，适合表达深刻的思想，而所有受拉丁语影响的语言则都是

① 除了希腊神话，还包括意大利文艺复兴、道德和政治意义上的古罗马、南太平洋的诱惑等。See Henry Hatfield, *Aesthetic Paganism in German Literature: From Winckelmann to the Death of Goethe* (New York: Harvard University Press, 1964), p. 2.

② Agnes Heller, "The Gods Of Greece: Germans And The Greeks", see *Thesis Eleven*, Number 93, May 2008, p. 54.

低级的;法国是罗马的肤浅和理性主义的继承人,而希腊和德国是深沉的;希腊和德国是始源的、创造性的,罗马和法国是模仿的、风格主义的。由此,德国借着古希腊展开了对抗法国文化的运动。

二、温克尔曼的希腊图景

希腊是供想象的历史。在温克尔曼之前,德国文学将希腊描述成一块有着优雅的罗可可的仙女和牧羊人的土地,他们的生活完全由亲吻、美酒和玫瑰组成。在希腊考古尚未大量出现的时候,人们所见的是被土耳其所侵压的几乎消失的文明。古老的希腊文明很难显身。

即使在法国和意大利,希腊形象也同样斑驳。文艺复兴喜爱古物,但还未对罗马和希腊做出区分。意大利人文主义虽然爱慕希腊,认为自己是古代的继承人,却没把希腊当作偶像而亦步亦趋。在温克尔曼看来,文艺复兴尚未真正接近古代希腊。而法国人眼中的希腊,以其荷马解读为例,是残酷、血腥、原始的;在18世纪的法国,希腊神祇几乎消隐。

温克尔曼想要摘去意大利文艺复兴、法国人和同时期的德国学者的有色眼镜,构想一个自己的希腊图景。在《关于模仿古代的绘画和建筑的更为成熟的思考》一文中,温克尔曼检视了古代文化失落的状况:

> 自这个国家的大部分地区受着盲目的驱使,唯对新事物视若珍宝,且称这一时代是黄金时代,如此已过去一个世纪了。这种盲目,实则是那些时代的一般弊病,而在罗马,这艺术的宝座,有过更危险的后果。正是在这一时代,王宫的空虚的浮华已经失手,于是虚弱、懒惰、奴役在人群中勃发。分门别类的知识掌握在时髦学者、前厅学者手中,而人们只是试图装进更多的知识,从而可以言之滔滔,装得敏锐而轻松。他们或许想,可以缩短达至知识领域滥觞之地的路程,而如此这般,滥觞之地并未被更加地尊重,反而最终被遗忘。这种堕落从艺术领域扩展到了艺术。希腊智者的文字鲜被阅读,一如希腊艺术家的雕像鲜被凝视。能够以真正的理解力静观古代艺术品的人也少得可怜,而那些为了自我满

足而秘密地向这个国家的知识分子和学者四处卖弄艺术纪念碑的人却为数甚多。

荷马的语言被解释着,仿佛是在雅典一样,人们拒绝翻译希腊语段落,因为很少有人需要它,然而在学者和艺术家中间,这是一个认识古物的时代。阿里奥斯托(Ariosto)、拉斐尔和米开朗琪罗正在创造持久的艺术品,并建立他们的永垂不朽。希腊学问在那个时代繁荣,真的不是模仿古代的最直接原因(如后两位艺术家所示),不过是远因。关于希腊人的一般知识教会人们像他们那样思考,并与自由的精神融合一体。这自由的精神由智者所传布。正如霍布斯所教导的,这精神不可能被窒息,除非是禁止年轻人阅读古人的作品。许多国家在温柔的桎梏下叹息,过多的不平等尚未进入人类。但是这一时期的学者却比拉斐尔和米开朗琪罗更宏大、更切近地分享希腊的伟大。他们的朋友因为阅读色诺芬和柏拉图而受教化,柏拉图之于他们的国家如同他们之于整个世界。

长时间以来,人们并未彻底停止学习古人的作品,但是艺术已然被做成工艺,甚至卡拉奇兄弟以后,其弟子更是被教导以双手更加地发展他们的技术,模仿其师,而不是获得古代艺术家的美的概念。①

在他的时代,古典研究同样是失落的,但较之文艺复兴时期,更多的知识和考古发现更深地塑造着学者接受希腊的条件,因而可以"更宏大、更切近"地分享希腊的伟大。相对于文艺复兴的狂热的迷恋,18世纪似乎可以更为冷静地打量古代世界了。

温克尔曼的希腊世界既不同于任何对希腊的英雄式的说明,也不同于他的晚近的同时代人以旅游者、猎奇者的眼光看到的希腊,同样不同于意大利人文主义者所见。在他的希腊图景中,希腊并不笨重如北方民族,并不忧郁浓烈如伊特鲁里亚,并不僵硬顺从如埃及,也不像

① *Winckelmann on Art, Architecture, and Archaeology* (translated by David Carter, Rochester, New York: Camden House, 2013), pp. 115-116.

波斯那般奇异。在温克尔曼这里,古代希腊拥有节制而道德、光明而富活力的精神。希腊"心灵是宁静的,但同时又是生动有为的,是静默的,同时又不是冷淡的或昏沉的"①。

三、"希腊图景"的历史意义

温克尔曼相信人性是需要被改造之物。他本人在到了罗马六年之后致信给他的友人,说:"我六岁了!"罗马是他的重生之地。直接受温克尔曼启发,歌德曾说道:"人必须要再生,人要回顾诸如未成年之前的概念。"②再生的方式就是回到更为自然的状态中去,而对温克尔曼来说,返回古典原作在某种程度上就意味着"返回自然"。③ 在这一点上,温克尔曼与卢梭堪称同道。卢梭同样讨厌奢侈、纤弱之美,向往与所处时代趣味相异的"自然"世界,在其返回野蛮人的世界寻找人性原始的完善之际,也几度对希腊投去爱慕。他的"日瓦内共和国"就明显具有希腊社会的影子。卢梭的理想在斯巴达,温克尔曼的理想在雅典;卢梭笔下那些意识不到自身、冷漠、不记忆却又健康的野蛮人是作为文明世界的"他者"而供想象,温克尔曼笔下的希腊人同样是18世纪灰暗德国的他者。

此后,希腊作为一个失去的天堂和人性的理想,深深嵌入了赫尔德、席勒、荷尔德林、施莱格尔、黑格尔、克莱斯特、尼采甚至马克思、海德格尔的精神世界。他们或以阿波罗语汇描述希腊文化,或如尼采作出反拨,或视希腊文化为人类的孩童时期或天堂的异教徒版本,在那里,人类生活在彻底的纯洁之中,与自己、他人、自然相和谐。席勒在《审美教育书简》中赞美希腊人拥有完整的人性,而全然地处于理性与感性的和谐状态之中;洪堡和歌德则同样相信希腊人成功地接近了比例协调和充分发展的个性的理想。④

① Winckelmann,"Gedanken über die Nachahmung der Griechischen Werke in der Malerei und Bildhauerkunst,"in *Winckelmanns Werke in einem Band*,p. 18.
② 〔德〕歌德:《意大利游记》(赵乾龙译,石家庄:花山文艺出版社1997年版),第138页。
③ 〔美〕凯·埃·吉尔伯特、〔德〕赫·库恩:《美学史》(上卷,夏乾丰译,上海:上海译文出版社1989年版),第394页。
④ 〔美〕格奥尔格:《德国的历史观》(彭刚、顾杭译,南京:译林出版社2006年版),第65页。

这种或以感性与理性的和谐,或以比例的协调为特征的人性的理想,其实正是温克尔曼的希腊教化的主要内容,即道德的理想和感性的教化。如我们所知,从他最初的《希腊美术模仿论》开始,温克尔曼便将道德品质赋予古代希腊艺术。他非常巧妙地借用了18世纪流行于法国和英国的用于文学批评的语汇"高贵的单纯,静穆的伟大"来形容希腊艺术的特征。这一相对粗糙的界定却使得希腊艺术于野蛮的德国而言成为一种教化之源。这种教化冲动也部分地延续在《古代艺术史》中。

追随温克尔曼,赫尔德、歌德等人进一步将温克尔曼发现的希腊人性提升为某种人道的理想。赫尔德赞美希腊人身上的安详宁静的精神,论道:"这种冷静的内心感性是人身上一切真实宁静的思想的基础,同时它也正是纯洁的坦率态度、正当的感性、更深厚的同情的标志,一言以蔽之,它是独一无二的、真正的人道的标志。"[①]希腊人通过培养人性而达到天性的高贵化,"在这一点上,我们大家必须变成希腊人,要不然我们就永远是野蛮人"[②]。晚年歌德品评希腊人的"宏伟、妥协、健康、人的完美、崇高的思想方式、纯真而有力的观照"[③],席勒和荷尔德林则在希腊人中看到不同于现代人的朴素与"一",不受职业分割的人性的完整性。

温克尔曼关于希腊人精微的精神生活和美感的微妙性在其艺术中的投射,同样具有感发性。循着或静或淡的希腊精神,席勒发现了古代希腊宁静和快乐的一面。在他的《希腊神灵》中,希腊神祇统治着一个美、诗和爱的世界,自然中的一切带有神灵的足迹。席勒的希腊人是快乐的、沉溺于美、光明、游戏和愉悦,并且带着不受情感过度沾染的质朴。他们完全来自温克尔曼的希腊王国。

荷尔德林则从未停止生活在希腊的神灵中。他在《许佩里翁或希

[①] 北京大学西语系资料组编:《从文艺复兴到十九世纪资产阶级文学家艺术家有关人道主义人性论言论选辑》,第464—465页。

[②] 同上书,第463页。

[③] 〔德〕爱克曼辑录:《歌德谈话录》(朱光潜译,北京:人民文学出版社1997年版),第142页。

腊的隐士》中宣称"希腊是我的第一爱"①,把法国革命和爱的经验移植至希腊人。在戏剧《恩培多克勒》中,他几乎化身为希腊哲学家本人。但荷尔德林反对温克尔曼那种带有秩序与模仿方面的审美古典主义,通过一些带有品达和索福克勒斯色彩的不和谐的、常常是粗暴的形式,来穿透希腊悲剧的核心之处。② 虽然荷尔德林的希腊已携有了悲剧的因素,但仍是美和静穆,是文化的理想典范,荷尔德林认为他们是将感性和超感性完美结合,与天地生活在爱与被爱的关系当中的人。荷尔德林对古代各民族的见解几乎延续了温克尔曼的直觉,但受着康德和费希特哲学的濡染,他的表述更具德国唯心论的色彩。他认为埃及人受独裁的暴政,受制于命运和自然的威势,对美一无所知,而皈依于一种空洞的无限性。北方民族受法的专断而难以相信自由纯粹的生命,成熟的情感无法丰满,故而被理智过早地占据。在这个意义上,埃及人过早地交出自我,而北方人在匆匆赶往世界时,就开始把自己送上返回自身的归途。唯有希腊,适当地处理了向外迸发并返回自身这两者之间的关系,即"我"与"非我"的关系。

跟温克尔曼一样,荷尔德林认为德国人需要向希腊学习。他认为德国人拥有表象的清晰性和朱诺式的清醒,但需要向希腊人学习天空之火,学习神圣的痛苦。荷尔德林认为,对本己之物的使用是最艰难的,唯一的方式是像对待陌生之物那样对待它。对于一个民族显得本己或自然的事物唯有在他者或陌生的事物中,或者作为他者或陌生的事物来被体验时,才能被居有。一种文化向自身的返回只有在它向外的旅途中,并通过这种旅途,才会发生。这样,通过向南方希腊找回天空的火,表象的清晰性才能在本己的意义上成为他们自己的东西。③略略不同的是,在温克尔曼那里,希腊是作为崇高的原型、异在者被模仿,而在荷尔德林这里,希腊是德国急需的参照或补足物。

而关于希腊构想的翻转,部分来自于布克哈特的历史研究,又最终通过尼采的哲学而确立。尼采在《悲剧的诞生》中以酒神和日神概

① 〔德〕荷尔德林:《荷尔德林文集》(戴晖译,北京:商务印书馆 2000 年版),第 3 页。
② 〔美〕C.巴姆巴赫:《海德格尔的根——尼采,国家社会主义和希腊人》,第 347 页。
③ 同上书,第 356 页。

括希腊精神,从而赋予希腊人以悲剧的、受苦的、深沉的、撕扯的一面。但温克尔曼关于宁静、自然的希腊形象并未完全被悲剧的希腊人替代,只是被推溯到更远的过去,即荷马的希腊人。同样,黑格尔关于希腊人是欧洲历史上快乐的正常的儿童的评论,则在马克思那里有所回响。

古代希腊笼罩着近代德国的文化生活,德国文人一次次以返回步伐回归古希腊,寻找新的文化生产的可能性。海德格尔被认为是最后一个像温克尔曼的德国—希腊人,虽然,海德格尔返回到的是前苏格拉底,而非温克尔曼的雅典的黄金时期,但"正如温克尔曼认为罗马的复制品歪曲了希腊原作,因此,根据海德格尔,对希腊基础词的拉丁翻译歪曲了这些词的原义"①。海德格尔认为,欧洲哲学接受了希腊哲学词汇的拉丁翻译,从而使得过于理性、形式化的拉丁文化遮蔽了希腊词汇的本有内涵。

海德格尔认为,当代哲学的任务就是清除他们的拉丁扭曲物,而揭示这些基础词汇的原义。但温克尔曼当年的处境要复杂一些,虽然致力于为古代希腊去蔽,但其本人却并不据有对于希腊原作的视觉经验,故而无法在他的判断和阐释中清除其罗马扭曲物,最终使得他的希腊阐释被置于某种罗马影响的效果历史当中,这如同温克尔曼自身的希腊阐释构成了德国希腊图景的某种历史的先在给定之物,某种历史理解的实在。

在德国文化史上,温克尔曼可谓开掘了一片新的领地。歌德曾这样评价温克尔曼的贡献:"温克尔曼尚有好多事情未做,也将好些事情留于我们,希望我们去完成!他以他掌握的材料如此迅速地构筑了大厦。……他没有观察到什么便离开我们。他想要去更正的,去利用的,也已由别人根据他的原则去做了,观察了……"②在他之后,施莱格尔一心想成为致力于文学研究的"温克尔曼",赫尔德则是致力于学问

① Agnes Heller: *The Gods Of Greece:Germans And The Greeks*, see *Thesis Eleven*, Number 93, May 2008, p.61.
② 参阅〔德〕歌德:《意大利游记》,第 150 页。

的"温克尔曼"。早期歌德经由温克尔曼而进入希腊文化的堂奥；黑格尔和谢林几乎全然吸收了他关于古代雕刻的论述。席勒、洪堡、荷尔德林等，直至马克思、托马斯·曼，都无法解除这同样的"影响的焦虑"。事实正是，温克尔曼貌似自发的孤单见解，引发了自觉的周密的理论。在温克尔曼那里，一切似乎都已萌芽而有待展开，各种意识因素和精神方式，集聚在他的内部，有时因纠缠过紧而难以彼此分辨——若不是他的后来者显现其更圆满的、更舒展的形态，人们或许会对之视而不见吧。

结语　温克尔曼的悖论

温克尔曼虽被标举为德国新古典主义的先锋人物，其本身却不像其后来者那样理所当然地分有确定的、理性主义的、纯然阳性的特征。或者说，其被后来者遗忘却同时构成其精神结构中至关重要的部分，在于他的美学或艺术研究内部存在着悖论性、模糊性、中性特征。在某种意义上，温克尔曼的精神方式在可见性与不可见性之间、柏拉图与非柏拉图之间、思辨与想象之间、博学与激情之间、视觉与触觉之间，非辩证地运动着。这些构成了他与希腊艺术相遇的历史的和理论的肌理。

赫尔德称温克尔曼是他们时代"希腊艺术之审美性的导师"[①]，并指出这是在温氏继承柏拉图之学的意义上，即旨在研究美的本质及其普遍性。确然，温克尔曼本人在其著述的显赫之处，也总是向柏拉图致敬。美或优雅必须赋有理性内涵的观点，美的形而上学性诉诸并呼吁知性的参与，美最终指向不可见性的暗示——皆具强烈的柏拉图色彩。

但构成悖论的是，温克尔曼在其美的形式探索的理论内部恰恰具有明显的反柏拉图之义。不同于柏拉图将美作为理念的呈示，温克尔曼直言美独立于真，与此相关，不同于与几何学相关的柏拉图美学视圆形为美的最高形式，温克尔曼拈出椭圆这一无法为几何学所规定的形式，暗指美不可全然还原为理性意义的内容，并实际上指向了美的可见性的不确定性层面。从而，在温克尔曼这里，美的奥秘或大神秘，

[①] 转引自《李长之文集》第10卷，第159页。

不仅在于其富有特征的不可见性,还在于表象本身的不确定性,或可见性的丰富性。

拥有如此一种精神内置——其本身或许也来自于希腊艺术的作用——温克尔曼追索希腊雕刻唯有诉诸知性才能参透的不可见的深刻性,却同样不曾盲视希腊雕刻的可见性价值或雕刻表面的审美重要性。换言之,一方面,希腊雕刻指向精纯的形而上意义,剔除物质的重负,穿透雕像表面,拥有自身不可见的深度;另一方面,希腊雕像具有令眼睛无限留恋的、无法全然被意义领域吸收的表面特征。前者,温氏时而灵感式地以"火"喻之,意在其抽象性蕴义;后者萦绕他的方式则是水或显得无杂质或显得无定不居的意象,无杂质是意义近乎无的形式,而无定不居或不确定性最大限度地保护了审美表面的可触性。与此同时,这也构成了对希腊精神的一种隐喻,即既追求精神的超绝,又关注现象的复杂和不确定性。

实际上,温克尔曼的审美表面的美学内容本身又是一种充满歧义和模糊性的中性美学。在这个意义上,椭圆是他的形式样本,雌雄同体是希腊雕刻的美学样本。若说拉奥孔是一种指向道德内涵的高贵与静穆的另一种美学形态,雌雄同体则是不确定的、混杂式的美学样式。如此,在温克尔曼的美学中,含混的审美表象的中性美学与具有确定指向包括道德主义内涵的理性主义美学并存。

虽然,温克尔曼的视觉行为看似类同于从可见性进入不可见性的二元结构,但实际上,他的"凝视"本身却被无意识的触觉截断或转化,使得他的看的结构拥有了不确定的、游移的性质,从而区别于笛卡尔式的"一瞥"以及一般的视觉活动。在这种凝视之下,作为温克尔曼对象的审美表面并不能走向具有总体性质的意义,但却以与触觉相关的方式溢出,构成某种列维纳斯意义上的"无限"。

与温克尔曼趣味中对雌雄同体性的偏爱并行的是他的精神结构,即一种混杂的知性力量,一种阴性与阳性,男性与女性气质共存的文化气质。一种表现为理性与想象、认知与激情、直觉与思辨共存的精神能力。佩特在他的《文艺复兴》一书中仰慕温克尔曼进入古代世界的能力,"温克尔曼自身的天性中就有着理解希腊精神的钥匙",除了

准确的直觉,"激情与气质驱使他进入古代世界"。① 他对古代希腊几近迷狂的激情,曾令狄德罗震惊而称其为"富有魅力的狂热者"。他的"涉身知觉"更是显示在他的艺术批评之中,他的被触觉介入的视觉肌理在他的"视象敷写"中暴露无遗。

在这个意义上,当德国美学浩浩荡荡地驶向内在性的殿堂,如果说鲍姆嘉通在提供了阳性的、认识论的框架的同时将身体等同于感觉的低级官能②,温克尔曼则以他自身的感受性、关于美的经验性描述、丰富的知觉以其涉身体验为德国美学提供了阴性的土壤。也正是在这个意义上,温克尔曼本人与日后显得羽翼丰满的古典主义大异其趣,后者彰显的是纯然阳性的精神气质,其有待后来的德国浪漫派的历史的补足。

这种混杂的知性力量也不可避免地表现在他的艺术史写作当中。即他一方面如同启蒙运动家寻求艺术本质在历史中的呈现,另一方面以精神移情的方式接近模糊的"微明"的灰色历史地带。他一方面以具有发展逻辑的风格史寻求理性之光在历史中最辉煌的时刻,另一方面又以他的空间性的、无关历史线性的"视象敷写"文体撕开这种总体的历史逻辑,部分地消解了艺术史宏大叙事的客观姿态与框架方式。

在较为浅显的层面上,温克尔曼"涉身知觉",这种对艺术对象类似于身体卷入的知觉方式,导致他不可避免地将包含了自身生命经验的思想形象带进他的艺术品评和历史写作之中。他对雕像表面的审美赞叹与艺术品评投射了他对男性身体的日常化的审美兴趣,这与其爱慕少年男子的同性恋倾向相关。布满他古代艺术史写作的对已逝历史的伤感甚至悲悼情绪,是他自身飘摇的情感生活的心理痕迹。

具有历史反讽的是,温克尔曼一心想要推开杂乱的罗马文化的阻挡,直取真正的本源性的古代希腊。但他的希腊阐释,包括早期标志性的"高贵的单纯,静穆的伟大"的论断以及对希腊雕刻的审美标准的设置,却包含明显的罗马指涉。由于未能踏上希腊的土地,也无缘亲

① 〔英〕佩特:《文艺复兴》,第 225 页。
② 〔美〕舒斯特曼:《实用主义美学》(彭锋译,北京:商务印书馆 2002 年版),第 352 页。

睹古代希腊原作,温克尔曼的希腊阐释到底受到罗马复制品这一媒介的不可移除的影响,从而将罗马精神误置其中,并接着宿命般地作用于新古典主义。但他极富个性的希腊阐释却在德国文化史上撕开了一个通向希腊的路口,从此无法闭合。

主要参考文献

1. 温克尔曼著作

Winckelmann, Johann Joachim, *Winckelmanns Werke In einem Band*, Berlin und Weimar:Aufbau-Verlag, 1982.

Winckelmann, Johann Joachim, *Geschichte der Kunst des Altertums*, Darmstadt: Wissenschftliche Buchgesellschaft, 1982.

Winckelmann, Johann Joachim, *Kleine Schriften und Briefe*, Weimar: Hermann Böhlaus Nachfolger, 1960.

Bowman, Curtis (ed.), *Essays on The Philosophy and History of Art: Johann Joachim Winckelmann*, Bristol: Themmes Press, 2001.

Winckelmann, Johann Joachim, *History of the Art of the Antiquity*, translated by Harry Francis Mallgrave, Los Angeles: Text & Document, 2006.

Irwin, David (ed.), *Winckelmann: Writings on Art*, London: Phaidon Press Limited, 1972.

Winckelmann, Johann Joachim, "Critical Account Of the Situation and Destruction by the Fifth Eruptions of Mount Vesuvius, of Herculaneum, Pompeii, and Stabia…" printed for T. Carnan and F. Neweey, jun. at Number Sixty-five, in *St. Paul's Church Yard*.

Carter, David (tr. & ed.), *Johann Joachim Winckelmann on Art, Architecture, and Archaeology*, Rochester, New York: Camden House, 2013.

Appelbaum, Stanley (ed), *Winckelmann's Images From the Ancient World, Greek, Roman, Etruscan and Egyptian*, Mineola, New York: Dover Publication, Inc., 2010.

温克尔曼:《论希腊人的艺术》,邵大箴译,桂林:广西师范大学出版社,2001年。

温克尔曼:《希腊美术模仿论》,潘襎译并笺注,台北:典藏艺术家庭股份有限公司,2006年。

2. 外文文献

Aebli, Daniel, *Winckelmanns Entwicklungslogic der Kunst*, Frankfurt am Main; Bern; New York; Paris: Lang, 1991.

Justi, Carl, *Winckelmanns und Seine Zeit-Genossen*, Routledge: Thoemmes Press, 2002.

Schadewaldt, Wolfgang, *Winckelmann und Rilke, Zwei Beschreibungen des Apollon*, Pfullingen: Neske, 1968.

Himmelmann, Nikolaus, *Winckelmanns Hermeneutik*, Verlag Der Akademie Der Wissenschaften und der Literatur, Mainz in Kommission bei Franz Steiner Verlag Gmbh. Wiesbaden, 1971.

Will, Frederic, *Intelligible Beauty in Aesthetic Thought, From Winckelmann to Victor Cousin*, Tüblingen: Max Niemeyer Verlag, 1958.

Morrison, Jeffrey, *Winckelmann and the Notion of Aesthetic Education*, Oxford: Clarendon Press, 1996.

MacLeod, Catriona, *Embodying Ambiguity: androgyny and Aesthetics from Winckelmann to Keller*, Detroit: Wayne State University Press, 1998.

Hatfield, Henry, *Winckelmann and his German Critics, 1775-1781, A Prelude to the Classical Age*, New York: Kings Crown Press, 1943.

Potts, Alex, *Flesh and the Ideal: Winckelmann and the Origins*

of Art History, New Haven and London: Yale University Press, 1994.

Richter, Simon, *Laocoon's Body and the Aesthetics of Pain: Winckelmann, Lessing, Herder, Moritz, Goethe*, Detroit: Wayne State University Press, 1992.

Davids, Ferris, *Silent urns: Romanticism, Hellenism, Modernity*, California: Stardford University, 2000.

Davis, Whitney, *Queer Beauty: Sexuality and Aesthetics from Winckelmann to Freud and beyond*, Columbia University Press, 2010.

Harloe Katherine, *Winckelmann & the Invention of Antiquity*, Oxford University Press, 2013.

Mann, Harold. *Enlightenment Phantasies: Culture Identity in France and German, 1750-1914*, Ithaca & London: Cornell University, 2003.

Nisbet, H. N. (ed.), *German Aesthetics and Literary criticism: Winckelmann, Lessing, Hamann, Herder, Schiller, Goethe*, Cambridge: Cambridge University Press, 1985.

North John Harry, *Winckelmann's "Philosophy of Art": A Prelude to German Classicism*, Cambridge Scholar publishing, 2002.

Sargeaunt, G. M., *Classical studies*, London: Chatto & Windus, 1929.

Greineder, Daniel, *From the Past to the Future: the Role of Mythology from Winckelmann to the early Schelling*, Oxford: Peter Lang, 2007.

Barasch, Moshe, *Theories of Art 2: from Plato to Winckelmann*, New York and London: Routledge, 2000.

Pater, Walter, *The Renaissance, Studies in Art and Poetry*, London: Macmillan and Co., Limited, 1928.

Leppman, Wolfgang, *Winckelmann*, London: Victor Gollancz Ltd., 1971.

Hatfield, Henry, *Aesthetic Paganism in German Literature: From Winckelmann to the Death of Goethe*, New York: Harvard University Press, 1964.

Butler, E. M, *The Tyranny of Greece over Germany*, Boston: Beacon Press, 1958.

Beiser, Frederick C., *Diotima's Children: German Aesthetic Rationalism from Leibniz to Lessing*, Oxford University Press Inc., New York, 2009.

Gisela M. A. Richter, *The Sculpture and Sculptors of the Greeks*, New Haven, Yale University Press, London, Humphrey Milford, Oxford University Press, 1930

A. de Ridder & W. Deonna, *Art in Greece*, London and Newyork: Routeledge, 1996.

Himmelmann, Nikolaus, *Reading Greek Art*, Princeton: Princetion Unviersity Press. 1998.

Pater, Walter, *Plato and Platonism: a series of Lectures*, London: Macmillan Co. Ltd., 1928.

Mattusch, Carol C., *Classic Bronzes: The Art and Craft of Greek and Roman Statuary*, Ithaca and London: Cornell University Press, 1996.

Kaines, S. C. & Smith, M. A., *Greek art and national life*, London: James Nisbet & Co. Limited, 1914.

Dover, K. J., *Greek Popular Morality in the Time of Plato and Aristotle*, Oxford: Basil Blackwell, 1974.

Gilbert, Katharine Everett & Kuhn, Helut, *A History of Esthetics*, Thames and Hudson, 1956.

Herder, Johann Gottfried, *Selected Writings on Aesthetic*, translated and edited by Gregory Moore, New Jersey: Princeton Universi-

ty Press, 2002.

Herder, Johann Gottfried, *Sculpture: Some Observation on Shape and Form from Pygmalion's Creative Dream*, ed. and trans. Jason Gaiger, The University of Chicago Press, 2002

Richter, Gisela, *A Handbook of Greek Art*, London: Phaidon, 1980.

Sweetman, John, *The Enlightenment and the Age of Revolution, 1700-1850*, London and New York: Longman, 1998.

Charles Harrison, Paul Wood & Gaiger, Jason, (ed. s) *Art in Theory, 1648-1815, An Anthology of Changing Ideas*, Blackwell, 2000.

Wittkower, Rudolf, *Sculpture: Processes and Principles*, New York: Harper & Row, 1977.

Haskell, Francis & Penny, Nicholas, *Taste and the Antique, The Lure of Classical Sculpture, 1500-1900*, New Havern and London: Yale University Press, 1981.

Preziosi, Donald, *The Art of Art History: a critical Anthology*, Oxford: Oxford University Press, 2009.

Bosanquet, Bernard, *Science and Philosophy and other Essays*, New York: The Macmillan Company, 1927.

Zanker, Paul, *The Mask of Socrates: The Image of the Intellectual in Antiquity*, Berkely, Calif: University of California Press, 1995,

Bucdahl, Else Marie, *Johannes Wiedewelt, From Winckelmann's Vision of Antiquity to Sculptural Concepts of the 1980s.* trs. David Hohnen, Edition Blondal, 1993.

Bucdahl, Else Marie & Bogh, Mikkel, *The Root of Neo-classicism, Wieldewelt, Thorvaldsen and Danish Sculpture of our Time*, Copenhagen: The Royal Danish Academy of Fine Arts, 2004.

Kruft, Hanno-Walter, "Studies in Proportion by J. J. Winckel-

mann," in *The Burlington Magzine*, Vol. 114, No. 828. Mar., 1972, pp. 165-170.

Stafford, Barbara Maria, "Beauty of the Invisible: Winckelmann and the Aesthetics of Imperceptibility," in *Zeitschrift für Kunstgeschichte*, 43 Bd., H. 1, 1980, pp. 65-87.

Panofsky, Erwin, "Galelio as a critic of the Arts: Aesthetic Attitude and Sceintific Thought," in *Isis*, Vol. 47, No. 1, Mar., 1956, pp. 3-15.

Beref, Gunnar, "On Symbol and Allegory," in *The Journal of Aesthetics and Art Criticism*, Vol. 28, No. 2, Winter, 1969, pp. 201-212.

Larson, James, L., "Winckelmann's Essay on Imitation," in *Eighteenth-Century Studies*, Vol. 9, No. 3, Spring, 1976, pp. 390-405.

Gammon, Martin, "'Exemplary Originality': Kant on Genius and Imitation," in *Journal of the History of Philosophy*, October, 1997, pp. 563-592.

Harloe, katherine, "Allusion and Ekphrasis in Winckelmann's Paris Description of the Apollo Belvedere," in *Cambridge Classical Journal*, No. 53. 2007, pp. 261-269.

Hatfield, Henry, "Winckelmann: the Romantic Element", in Germanic Review, Vol, 4, No, 28, 1953, pp. 282-289.

"An unpublished Letter by Johann Joachim winckelmann communicated by Heinrich Schneider". in *Germanic Review*, Vol. 3, No. 18, 1943, pp. 172-174.

Carroll, Khadija Z., "Re-membering the Figure: the Ekphrasis of J. J. Winckelmann", in *Word & Image*, Vol, 21, No. 3, July-September, 2005, pp. 261-269.

Kemp, Martin, "Some Reflections on Watery Metaphors in Winckelmann, David and Ingres" in *The Burlington Magazine*, Vol. 110, No. 782, May, 1968, pp. 266-272.

Bonfiglio, T. P. , "Winckelmann and the aesthetics of Eros", in *The Germanic Review*, Washington: Vol. 73, Spring 1998, pp. 132-144.

Potts, A. D. , "Greek Sculpture and Roman Copies I: Anton Raphael Mengs and the Eighteenth Century," in *Journal of the Warburg and Courtauld Institutes*, Vol. 43, 1980, pp. 150-173.

Richard, Dellamora, "The Androgynous Body in Pater's 'Winckelmann'," in *Browning Institute Studies*, Vol. 11, 1983, pp. 99-109.

Flavell, M. K. "Greek Origins and Organic Metaphors: Ideals Winckelmann and the German Enlightenment: On the Recovery and Uses of the past," in *The Modern Language Review*, Vol. 74, No. 1, Jan. , 1979, pp. 79-96.

Hyde, W. W. , "The Place of Winckelmann in the History of Classical Scholarship," in *The Classical Weekly*, Vol. 12, No. 10, Jan. 6, 1919, pp. 74-79.

Lifshitz, Mikhail, "Johann Joachim Winckelmann and the Three Epochs of the Bourgeois Weltanschauung," in *Philosophy and Phenomenological Research*, Vol. 7, No. 1, Sep. , 1946, pp. 42-82.

Potts, Alex, "Beautiful Bodies and Dying Heroes: Images of Ideal Manhood in the French Revolution," in *History Workshop*, No. 30, Autumn, 1990, pp. 1-21.

Michael, A. B. , "Winckelmann as Art Educator," in *Journal of Aesthetic Education*, Vol. 20, No. 1, Spring, 1986, pp. 55-69.

Vermeulen, I. R. , "'Wie mit einem Blicke', Cavaceppi's Collection of Drawings as a Visual Source for Winckelmann's History of Art," in *Jahrbuch der Berliner Museen*, Bd. 45 (2003), pp. 77-89.

Allen, J. L. , "Johann Joachim Winckelmann Classicist," in *The Metropolitan Museum of Art Bulletin*, *New Series*, Vol. 7, No. 8, Apr. , 1949, pp. 228-232.

Largier, Niklaus, "The Plasticity of the Soul: Mystical Darkness, Touch, and Aesthetic Experience," *Women's Studies, Gender, and Sexuality*, Volume 125, Number 3, April 2010 (German Issue).

Heller, Agnes, "The Gods Of Greece: Germans And The Greeks," see *Thesis Eleven*, Number 93, May 2008.

Immerwahr, Raymond, *Diderot, Herder, and the Dichotomy of Touch and Sight*, Seminar: A Journal of Germanic Studies, University of Toronto Press, Volume 14, 1978,

Vick, Brian, "Greek Origins and Organic Metaphors: Ideals of Cultural Autonomy in Neohumanist Germany from Winckelmann to Curtius," in *Journal of the History of Ideas*, Vol. 63, No. 3, Jul., 2002, pp. 483-500.

Giraud, Raymond, "Winckelmann's Part in Gautier's Perception of Classical Beauty," in *Yale French Studies*, No. 38, The Classical Line: Essays in Honor of Henri Peyre 1967.

Richter, Simon. & McGrath, Patrick, "Representing Homosexuality: Winckelmann and the Aesthetics of Friendship," in *Monatshefte*, Vol. 86, No. 1. Spring, 1994.

Olguin, Manuel, "The Theory of Ideal Beauty in Arteaga and Winckelmann," in *The Journal of Aesthetics and Art Criticism*, Vol. 8, No. 1, Sep., 1949-Jun., 1950, pp. 12-33.

Bagnani, Gilbert, "Winckelmann and the Second Renascence, 1755-1955," in *American Journal of Archaeology*, Vol. 59, No. 2, Apr., 1955, pp. 107-118.

Kaufmann, Thomas DaCosta, "Antiquarianism, the History of Objects, and the History of Art before Winckelmann," in *Journal of the History of Ideas*, Vol. 62, No. 3. Jul., 2001, pp. 523-541.

Miyasaki, Donovan, "Art as Self-Origination in Winckelmann and Hegel," in *Graduate Faculty Philosophy Journal*, Volume 27, Number 1, 2006. pp. 1-22.

Pelzel, Thomas, "Winckelmann, Mengs and Casanova: A Reappraisal of a Famous Eighteenth-Century Forgery," in *The Art Bulletin*, Vol. 54, No. 3, Sep., 1972, pp. 300-315.

Jonas, Hans, "The Nobility of Sight," in *Philosophy and Phenomenological Research*, Vol. 14, No. 4, Jun., 1954, pp. 507-519.

Decaroli, Steven, "The Greek Profile: Hegel's Aesthetics and the Implication of Psedo-sceince," in *The Philosophical Forum*, 2006, pp. 113-151.

Rudowski, Victor Anthony, *Lessing Contra Winckelmann*, in *The Journal of Aesthetics and Art Criticism*, Vols. 44, No. 3 (Spring, 1986), pp. 235-243.

3. 中文文献

〔古希腊〕色诺芬:《回忆苏格拉底》,吴永泉译,北京:商务印书馆,1997年。

〔古希腊〕亚里斯多德:《诗学》,罗念生译,北京:人民文学出版社,1997年。

〔古希腊〕亚里士多德:《尼各马可伦理学》,廖申白译注,北京:商务印书馆,2004年。

〔古希腊〕亚里斯多德:《修辞学》,罗念生译,北京:三联书店,1991年。

〔古希腊〕赫拉克利特:《赫拉克利特著作残篇》,T. M. 罗宾森英译/评注,楚荷中译,桂林:广西师范大学出版社,2007年。

〔古希腊〕柏拉图:《柏拉图全集》,王晓朝译,北京:人民出版社,2007年。

〔古希腊〕修昔底德:《伯罗奔尼撒战争史》,谢德风译,北京:商务印书馆,2008年。

〔古希腊〕赫西俄德:《工作与时日 神谱》,张竹明、蒋平译,北京:商务印书馆,1991年。

〔古罗马〕维吉尔:《埃涅阿斯纪》,杨周翰译,人民文学出版社,

1984年。

〔德〕赫尔德:《赫尔德美学文选》,张玉能译,上海:同济大学出版社,2007年。

〔德〕赫尔德:《反纯粹理性——论宗教、语言和历史文选》,张晓梅译,北京:商务出版社,2010年。

〔德〕歌德:《意大利游记》,赵乾龙译,石家庄:花山文艺出版社,1997年。

〔德〕歌德:《歌德的格言和感想集》,程代熙、张惠民译,北京:中国社会科学出版社,1982年。

〔德〕爱克曼辑录:《歌德谈话录》,朱光潜译,北京:人民文学出版社,1997年。

〔德〕莱辛:《拉奥孔》,朱光潜译,北京:人民文学出版社,1997年。

〔德〕席勒:《秀美与尊严》,张玉能译,北京:文化艺术出版社,1996年。

〔德〕莱辛:《拉奥孔》,朱光潜译,北京:人民文学出版社,1997年。

〔德〕康德:《判断力批判》,邓晓芒译,北京:人民出版社,2002年。

〔德〕弗里德里希·施莱格尔:《雅典娜神殿断片集》,李伯杰译,北京:三联书店1996年。

〔德〕荷尔德林:《荷尔德林文集》,戴晖译,北京:商务印书馆,2000年。

〔德〕尼采:《希腊悲剧时代的哲学》,周国平译,北京:商务印书馆,1996年。

〔德〕尼采:《权力意志》,张念东、凌素心译,北京:商务印书馆,1998年。

〔德〕尼采:《偶像的黄昏》,李超杰译,北京:商务印书馆,2009年。

〔德〕尼采:《论道德的谱系　善恶之彼岸——尼采文集》,桂林:漓江出版社,2007年。

〔德〕希尔德勃兰特:《造型艺术的形式问题》,潘耀昌译,北京:中国人民大学出版社,2006年。

〔德〕费希特:《对德意志民族的演讲》,梁志学、沈真、李理译,北

京：商务印书馆，2010年。

〔德〕沃林格：《抽象与移情》，王才勇译，沈阳：辽宁人民出版社，1987年。

〔德〕谢林：《艺术哲学》，魏庆征译，北京：中国社会出版社，1997年。

〔德〕黑格尔：《美学》，朱光潜译，北京：商务印书馆，1996年。

〔德〕黑格尔：《精神现象学》，贺麟、王玖兴译，北京：商务印书馆，1996年。

〔德〕托马斯·曼：《威尼斯之死》，徐建萍译，西安：陕西师范大学出版社，2008年。

〔德〕阿多诺：《美学理论》，王柯平译，四川人民出版社，1998年。

〔德〕本雅明：《德国悲剧的起源》，陈永国译，北京：文化艺术出版社，2001年。

〔德〕加达默尔：《真理与方法》，洪汉鼎译，上海：上海译文出版社，2005年。

〔德〕H.R.姚斯，〔美〕R.C.霍拉勃：《接受美学与接受理论》，周宁、金元浦译，沈阳：辽宁人民出版社，1987年。

〔德〕奥斯瓦尔德·斯宾格勒：《西方的没落》，吴琼译，上海：上海三联书店，2006年。

〔意〕克罗齐：《历史学的理论和历史》，田时纲译，中国人民大学出版社，2012年，第164页。

《马克思恩格斯全集》，北京：人民出版社，1972年。

〔德〕海德格尔：《演讲与论文集》，孙周兴译，北京：三联书店，2005年。

〔德〕E.卡西尔：《启蒙哲学》，顾伟铭译，济南：山东人民出版社，2007年。

〔瑞士〕布克哈特：《希腊人和希腊文明》，王太庆译，上海：上海人民出版社，2008年。

〔法〕狄德罗：《狄德罗论绘画》，陈占元译，桂林：广西师范大学出版社，2002年。

〔法〕孟德斯鸠:《论法的精神》,张雁深译,北京:商务印书馆1997年。

〔法〕卢梭:《论科学与艺术》,何兆武译,北京:商务印书馆2010年。

〔法〕斯达尔夫人:《论德国的文学与艺术》,北京:人民文学出版社,1986年。

〔意〕瓦萨里:《著名画家、雕塑家、建筑家传》,刘明毅译,北京:中国人民大学出版社,2004年。

〔意〕维柯:《新科学》,朱光潜译,北京:商务印书馆,2009年.

〔英〕佩特:《文艺复兴》,张岩冰译,桂林:广西师范大学出版社,2002年。

〔英〕伯克:《崇高与美——伯克美学论文选》,李善庆译,上海:上海三联书店,1990年。

〔英〕威廉·荷加斯:《美的分析》,杨成寅译,桂林:广西师范大学出版社,2005年。

〔英〕雷诺兹:《艺术史上的七次谈话》,庞洵译,北京:中国人民大学出版社,2004年。

〔英〕约翰·罗斯金:《前拉斐尔主义》,张翔译,上海:上海人民出版社,2006年。

〔英〕简·艾伦·哈里森:《古代艺术与仪式》,刘宗迪译,北京:三联书店,2008年。

〔奥〕李格尔:《罗马晚期工艺美术》,陈平译,北京:北京大学出版社,2010年。

〔瑞士〕沃尔夫林:《文艺复兴与巴洛克》,沈莹译,上海:上海人民出版社,2007年。

〔瑞士〕沃尔夫林:《艺术风格学》,潘耀昌译,沈阳:辽宁人民出版社,1987年。

〔瑞士〕沃尔夫林:《古典艺术》,潘耀昌、陈平译,北京:中国人民大学出版社,2004年。

〔瑞士〕沃尔夫林:《意大利与德国的形式感》,张坚译,北京:北京

大学出版社,2009年。

〔奥〕维克霍夫:《罗马艺术:它的基本原理及其在早期基督教绘画中的运用》,陈平译,北京大学出版社,2010年。

〔美〕威廉·弗莱明、玛丽·马瑞安:《艺术与观念》,宋协立译,北京:北京大学出版社,2008年。

〔美〕美卡尔·贝克尔:《启蒙时代哲学家的天城》,何兆武译,南京:江苏教育出版社,2005年。

〔美〕约翰·格里菲思·佩德利,《希腊艺术与考古学》,李冰清译,孙宜学校,桂林:广西师范大学出版社,2005年。

〔德〕E.策勒尔:《古希腊哲学史纲》,翁绍军译,济南:山东人民出版社,2007年。

〔德〕梅尼克:《历史主义的兴起》,陆月宏译,南京:译林出版社,2009年。

〔德〕米海里司:《美术考古一世纪》,郭沫若译,上海:上海群益出版社,1948年。

〔美〕汉米尔顿:《希腊精神》,葛海滨译,北京:华夏出版社,2008年。

〔美〕汉米尔顿:《希腊的回响》,曹博译,北京:华夏出版社,2008年。

〔美〕彼德·赖尔、艾伦·威尔逊:《启蒙运动百科全书》,刘北成、王皖强编译,上海:上海人民出版社,2004年。

〔德〕莱奥·巴莱特、埃·格哈德:《德国启蒙运动时期的文化》,王昭仁、曹其宁译,北京:商务印书馆,1990年。

〔美〕格奥尔格·G.伊格尔斯:《德国的历史观》,彭刚、顾杭译,南京:译林出版社,2006年。

〔德〕汉斯·贝尔迁等:《艺术史终结了吗?当代艺术史哲学文选》,长沙:湖南美术出版社,1999年。

〔意〕文杜里:《西方艺术批评史》,迟轲译,南京:江苏教育出版社,2005年。

〔意〕文杜里:《西欧近代画家》,佟景韩等译,佟景韩校,北京:人民

美术出版社,1979年。

〔英〕以赛亚·伯林:《浪漫主义的根源》,亨利·哈代编,吕梁等译,南京:译林出版社,2008年。

〔意〕维拉莫威兹:《古典学的历史》,陈恒译,北京:三联书店,2005年。

〔英〕鲍桑葵:《美学史》,张今译,北京:商务印书馆,1997年。

〔美〕舒斯特曼:《实用主义美学》,彭锋译,北京:商务印书馆,2002年。

〔美〕戴维·卡里尔:《艺术史写作原理》,吴啸雷等译,北京:中国人民大学出版社,2003年。

〔美〕凯·埃·吉尔伯特,〔德〕赫·库恩:《美学史》,夏乾丰译,上海:上海译文出版社,1989年。

〔美〕海登·怀特:《元史学:十九世纪欧洲的历史想象》,陈新译,南京:译林出版社,2009年。

〔英〕以塞亚·伯林、亨利·哈代编:《浪漫主义的根源》,吕梁等译,南京:译林出版社,2008年。

〔美〕萨顿:《希腊黄金时代的古代科学》,鲁旭东译,郑州:大象出版社,2010年。

〔美〕C.巴姆巴赫:《海德格尔的根——尼采,国家社会主义和希腊人》,张志和译,上海:上海书店出版社,2007年。

〔意〕阿甘本:《潜能》,王立秋、严和来等译,沙明校,桂林:漓江出版社,2014年。

伍蠡甫、胡经之主编:《西方文艺理论名选编》,北京:北京大学出版社,2004年。

〔美〕贡布里希:《艺术发展史》,范景中译,天津:天津人民美术出版社,2004年。

〔英〕柯林武德:《历史的观念》,何兆武、张文杰译,北京:商务印书馆,1997年。

〔美〕韦勒克:《近代文学批评史(1750—1950)》(第1卷),杨自伍译,上海:上海译文出版社,2009年。

〔英〕克拉克:《裸体艺术》,吴玫、宁延明译,海口:海南出版社,2002年。

〔美〕古德曼:《艺术的语言:通往符号理论的道路》,彭锋译,北京大学出版社,2013年。

北京大学西语系资料组编:《从文艺复兴到十九世纪资产阶级文学家艺术家有关人道主义人性论言论选辑》,北京:商务印书馆,1973年。

王柯平:《〈理想国〉的诗学研究》,北京:北京大学出版社,2005年。

王柯平:《〈法礼篇〉的道德诗学》,北京:北京大学出版社,2015年。

宗白华:《宗白华美学文学译文选》,北京:北京大学出版社,1982年。

朱光潜:《西方美学史》,北京:人民文学出版社,2003年。

李长之:《李长之文集》(第10卷),石家庄:河北教育出版社,2006年。

吴国盛:《希腊空间概念》,北京:中国人民大学出版社,2010年。

范景中、曹意强主编:《美术史与观念史》(II),南京:南京师范大学出版社,2009年。

后　　记

　　本书源自先前的博士学位论文,经数年删改扩充,改换不小。我的博士导师王柯平先生研修古典,博学睿智,心怀人文之思,胸纳山林之气。或问学,或闲叙,总令我如坐春风。他曾道,于经典"须入乎文本,故能解之;须出乎历史,故能论之;须关乎现实,故能用之。凡循序渐进者,涵泳其间者,方得妙悟真识,终能钩深致远,有所成就"。我对古典(尤其是古代希腊)兴趣渐浓,向往日深,但仍无胆力直取,而徜徉在了艺术、体验和阐释的模糊地带。温克尔曼的希腊研究由此进入了我的视野。而此后若无导师点拨、鼓励与敦促,书稿或难成型。

　　当此之时,我也想到最初的学术领路人王元骧先生。西子湖畔,是他接纳初生牛犊的我在其麾下渡过勃勃生气的三年。先生清正而执着,其为学为人的高妙境界学界周知。能师从两位先生,我深感幸运之至。

　　为完成温克尔曼研究的"田野调查",我曾通过中国社会科学院国际合作局的交流项目前往意大利、希腊等地访学,得以在各大博物馆中细察古物的原貌,感受其独一无二的光晕,在罗马、西西里、雅典、塞萨洛尼基的神庙剧场遗址间,想象古人的宗教艺术氛围。

　　在此我要特别感谢为我安排考察、参与交流的欧洲学者们,尤其是那不勒斯东方大学的考古学家 Anna Marie D'Onofrio、Irene Bragantini、Bruno Genito,美学家 Giampiero Morretti,以及 Patrizia Patrarioti 教授和青年汉学家毕罗教授;希腊塞萨洛尼基亚里士多德大学考古学家 Voutiras Emmanuel,以及雅典大学的考古学家 Lilian

Karali 教授。

在成书过程中，中国社会科学院的聂政斌、高建平研究员、徐亚莉编审和程玉梅博士，北京第二外国语学院的胡继华、梁展教授，北京师范大学的刘成纪教授，浙江社会科学院的项义华教授，中国艺术研究院的张颖博士，中国人民大学的丁方教授，美国实用主义哲学家理查德·舒斯特曼、艺术家杨文胜，以及林大中先生阅读过部分书稿，提出过值得思索的建议。

此外，瑞典隆德大学的 Michael Ranta 博士，邓文华博士、辛智慧博士，曾在国外大学帮我翻检资料。远在越南的好友妙如法师总是关心书稿的进程。责任编辑张文礼先生耐心敬业，因我的不慎承担了额外的工作量。

王柯平师在沉吟于澜沧江畔时，尚不忘拨冗作序。

丹麦皇家艺术学院院长 Else Marie Bukdahl 教授，曾在克拉科夫第 19 届世界美学大会上出现在我的发言现场。她随后寄来相关书籍，还赠以一块出自希腊帕罗斯岛、质料细腻的白色大理石。

为着其中彰显的责任或友谊，在此一并致谢。

无疑，提起这些美好的人事，令我仿佛重新踏入了至为纯净的境地，但这并不能减轻我对即将付梓作品的不安。自知错漏难免，祈望方家指正，读者海涵。

<div style="text-align:right">作者识
丙申仲春</div>